示範演奏
附 CD/MP3
X2
CD/MP3 雙格式
電腦手機皆可聽

DREAM
MUSIC FACTORY

吉他手補習班

初心者的
獨奏吉他入門
全知識

U0085866

作者 & CD演奏
南澤大介

翻譯 柯冠廷

overlap music
典絃音樂文化國際事業有限公司

關於內附的CD

CD 裡收有各章節的示範演奏。

CD disc 00

使用CD時的注意事項
- 此光碟為 CD、MP3 雙格式，可在電腦及手機上播放。
- 請勿將光碟置於會直射日光、高溫、潮濕等場所。
- 當光碟上有髒汙或灰塵時，請用軟布將其擦拭乾淨。

本光碟嚴禁未經著作所有權人同意便租賃他人，
也切勿以身試法，擅自轉錄、拷貝其中內容。

序言

　　只用一把吉他來同時演奏旋律與伴奏的演奏風格，我們稱之為「獨奏吉他（Solo Guitar）」。比單只彈旋律或是伴奏，來得稍難、稍有些訣竅。

　　本書為了讓沒彈過吉他的初學者更能理解內容，也為盡可能地就演奏獨奏吉他時，所需避免的一些事項作詳盡介紹。

　　當然，本身已經彈過電吉他、民謠吉他、古典吉他，且正在練習的吉他老手們，本書也會一一介紹獨奏吉他中特有的彈奏重點與該注意的地方，相信會讓你在練習與演奏時帶來莫大幫助。

　　本書並非那種要從第一頁按序翻到最後的書籍，筆者希望各位讀者能隨意翻閱，一邊尋找自己覺得有趣或好奇的內容，一邊聽著 CD，緩緩地汲取其中的知識。

　　若本書能為各位帶來些許練習上的進步，對我來說便是無比的喜悅。

南澤大介

吉他的種類
GUITARS

吉他除了種類繁多外，形狀跟音色更是千百種。筆者在此就從原聲吉他／木吉他（Acoustic Guitar）開始，帶領各位見識見識各式各樣的吉他吧！

　　光是「木吉他」就涵蓋了諸多種類，一般而言就如其英文 Acoustic（原聲）…也就是在講直接拿來演奏的吉他。但其中也有內置被稱為**拾音器**（P.51）的麥克風，像電吉他般能增幅音訊的木吉他，初學者可能會對此感到混亂不解。請在此章節一邊用 CD 聆賞實際的樂音，一邊看看書中許多不同類別的吉他照片對照認知吧！

　　此外，在彈奏獨奏吉他時，一般會使用鋼弦的木吉他（如下方的**民謠吉他**或下一頁的**指彈用吉他**）。但這不代表筆者在說「非用這種吉他不可！」。撇開某些特殊奏法的需求，也是能用其他類別的吉他來做獨奏吉他演奏（形狀的差異可能會讓演奏難度上有其優劣的差別）。要是有讀者覺得「比起民謠吉他，更喜歡古典吉他的音色，我一定要用這個彈」，那也是無妨的。

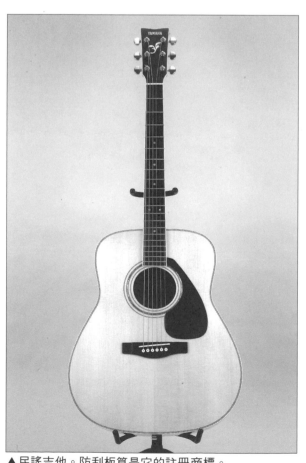

▲民謠吉他。防刮板算是它的註冊商標。

CD disc 1 01

▶ **民謠吉他 Folk Guitar**

　　一般講到木吉他時，多半是在說民謠吉他。由於這類吉他在日本掀起民謠歌曲熱潮時（1960～70 年代），常用於自彈自唱，故有此名。使用鋼弦。為了避免演奏時的刷弦動作傷到面板，在響孔（P.15）旁裝有**防刮板**（P.15）。

　　左邊照片為 YAMAHA 的民謠吉他 FG-433。想起來，筆者升高中時要求父母買的賀禮也是 YAMAHA 的 FG 系列（嗯，十年前……）。本書內附的 CD，是以筆者用 Martin D35 來演奏收錄的。

1

吉他的種類

CD disc 1 02

▶ **指彈用吉他** Finger Style Guitar

以民謠吉他為基礎，改良得更適合指彈的吉他。**指板**（P.14）部份大多比民謠吉他的還寬些，且多半沒有民謠吉他的特色：防刮板。弦則跟民謠吉他相同，皆是鋼弦。

右邊照片為筆者的愛琴，Morris 的指彈用吉他 S-121sp（南澤 Custom）。是 Morris Guitar 特地配合筆者的喜好所造的一把吉他，CD 裡的「古老的大鐘」和「練習曲」等等，都是用這把吉他演奏的。

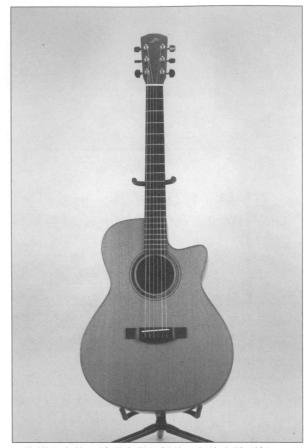

▲指彈用吉他。弦雖也是鋼製的，但沒有防刮板。

CD disc 1 03

▶ **古典吉他** Classical / Gut Guitar

主要用於演奏古典樂的吉他。用弦與民謠吉他不同，是採尼龍製（也因此被稱為尼龍吉他）。由於以前是使用動物的腸子（Gut）來製弦，故也被稱為 Gut Guitar。指板一般比民謠吉他還來得寬，**琴頸**（P.13）上頭有著細長空洞的「**Slotted Head**（P.13）」。

在 CD 中，使用的是筆者所有，星野良充先生製作的吉他（1976 年製）。

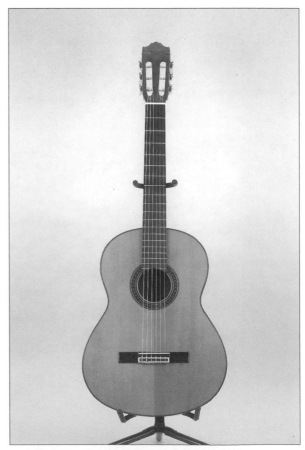

▲古典吉他。沒有防刮板，弦也是尼龍製的。

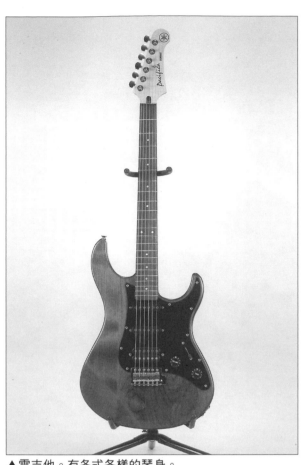

▲電吉他。有各式各樣的琴身。

CDdisc ❶ 04-05

▶ **電吉他** Electronic Guitar

　　不同於直接演奏的木吉他，電吉他會經由內置的拾音器接收琴弦振動的訊號，再經由**音箱**（P.53）做電力增幅。由於琴身一般不為中空，故直接演奏的音量極小。雖然也是用鋼弦，但比民謠吉他所用的還來得細些。另外，琴頸跟指板也比民謠吉他來得更細、更窄。

　　左邊照片為YAMAHA的Pacifica系列（Stratocaster Type）。CD中收錄的是筆者的 Selva Ignite545。**CD1-Track04** 是以麥克風收音錄下彈奏的聲響，**Track05** 則是不用麥克風，直接錄下只有拾音器的聲響。相信這樣各位就能清楚瞭解，這種吉他直接彈奏是沒什麼聲音的。

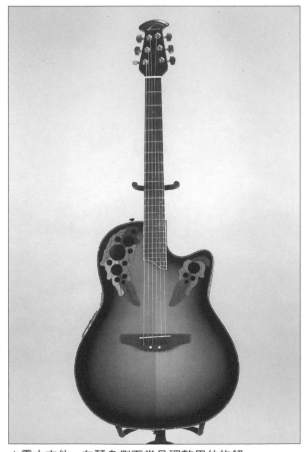

▲電木吉他。在琴身側面常見調整用的旋鈕。

CDdisc ❶ 06-07

▶ **電木吉他** Electronic Acoustic Guitar

　　雖然讓人會有想大喊「到底是要電還是要木啊！」的困惑（笑），但它也算是木吉他的一種。是木吉他安裝了拾音器後的產物，既能直接演奏，也能像電吉他那樣接上導線，透過音箱來增幅音訊。常見的是出廠時就已裝有拾音器，琴身側面有可以控制音量和音色的旋鈕。普通的木吉他後來再加裝拾音器的，一般不會稱其為電木吉他（雖然就構造來說是一模一樣的……）。

　　左邊照片為 Ovation 的 Custom Elite-C2078LX，CD 中的曲子是用這吉他彈奏的。**CD1-Track06** 是以麥克風收音錄下彈奏的聲響，**Track07** 則是不用麥克風，直接錄下只有拾音器的聲響。請各位讀者去比較一下麥克風收音與只有拾音器的音色差異。

CD disc ① 08-09

▶ **電古典吉他** Classical Guitars with Electronics

正如其名，是古典吉他（尼龍吉他）的電木版。右邊照片的吉他（YAMAHA APX9NA），跟一般的古典吉他相同，在琴身上有音孔（換言之，就像在古典吉他裡裝上拾音器的感覺），但也是有實心琴身的電古典吉他（感覺就像是電吉他裝上尼龍弦）。

CD 中所用的吉他就跟照片上的相同，為 YAMAHA APX9NA。**CD1-Track08** 是以麥克風收音錄下彈奏的聲響，**Track09** 則是不用麥克風，直接錄下只有拾音器的聲響。

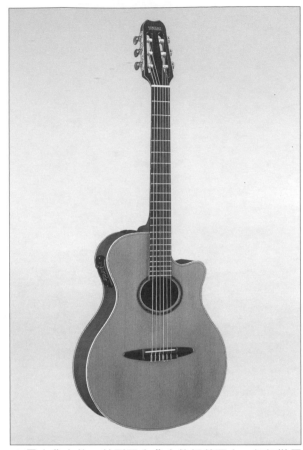

▲電古典吉他。外型跟古典吉他相差不大，但加裝了拾音器。

CD disc ① 10-11

▶ **空心吉他** Hollow Body Electric Guitar

雖不同於上一頁的電木吉他，算是在電吉他的分類中，但它的琴身就跟木吉他一樣是中空的（Hollow Body）。相對於這種空心吉他，一般的電吉他被稱為「實心（Sollid）吉他」。此外，在空心吉他與一般的電吉他（實心）之間，還有個折衷的半空心吉他（Semi-Hollow Guitar），同樣被分類在電吉他底下。

右邊照片為 Gibson 的 CUSTOM L-5。CD 中所用的琴型是 Roy's Gear Anchor。**CD1-Track10** 是以麥克風收音錄下彈奏的聲響，**Track11** 則是不用麥克風，直接錄下只有拾音器的聲響。

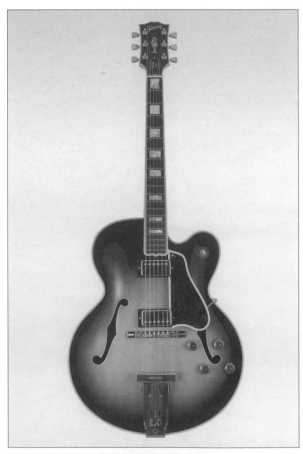

▲空心電吉他。常用於彈奏爵士等樂風。

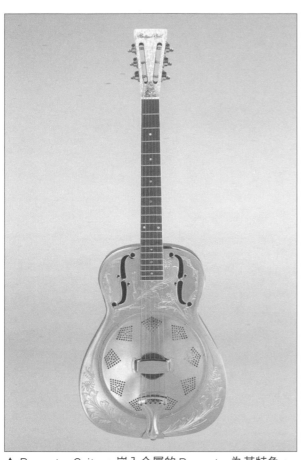

▲ Resonator Guitar。嵌入金屬的 Resonator 為其特色。

CDdisc 1 12

▶ **金屬共鳴吉他** Resonator Guitar

　　木吉他的一種，琴身中央裝有名為 Resonator 的金屬製共鳴板。琴身也有木製和金屬製兩種，常用於彈奏藍調（Blues）或鄉村（Country）等樂風。雖然多被稱為 Dobro Guitar，但「Dobro」為 Gibson 旗下的品牌名稱，不屬於一般名詞（如「隨身聽 Walkman」、「吉普車 Jeep」、「黏合劑 Cemedine」、「釘書機 HOTCHKISS」，皆為原是品牌名稱之後變成物品代詞之例）。見到使用他牌 Resonator Guitar 的吉他手時，最好別脫口而出「啊，是 Dobro！」會比較好。

　　左邊照片為 Antique Noel 的 ARG-1200。CD 中使用的是 National 的 VS Tricone。

CDdisc 1 13-14

▶ **靜音吉他** Silent Guitar

　　雖分類在木吉他底下，但構造與電吉他相仿。因為琴身只有骨架，直接彈奏幾乎不會有聲音，但裝有拾音器，可以接音箱，也能接耳機邊聽邊練習。可說是一把，設計時將一有大分貝就容易吵到鄰居的日本居住環境給考量進去的吉他。也分有使用鋼弦和羊腸弦的類型。

　　左邊照片為 YAMAHA 的 SLG100S，CD 中使用的也是同型吉他。**CD1-Track13** 是以麥克風收音錄下彈奏的聲響，**Track14** 則是不用麥克風，直接錄下只有拾音器的聲響。相信讀者也能理解這跟**電吉他**（P.7）相同，都是直接彈奏時幾乎沒什麼聲響的吉他。

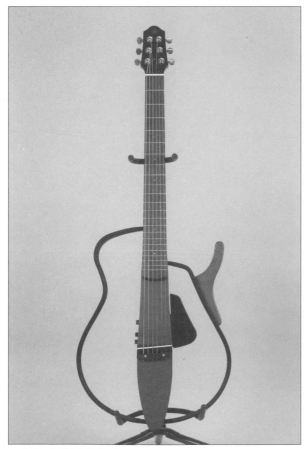

▲鋼弦式的靜音吉他。

CD disc 1 15

▶ **十二弦吉他** Twelve-strings Guitar

正如其名，是有著十二條弦的吉他。右邊照片雖為民謠吉他的十二弦版，但電吉他也是有十二弦的。將原本的六條弦各自增加一條，第一、二弦增加的是同音（純一度 Unison），第三～六弦則是增加比原弦高一個八度音程的弦。

右邊照片為 Takamine 的 PTU111-12。CD 中是使用這把吉他彈的。

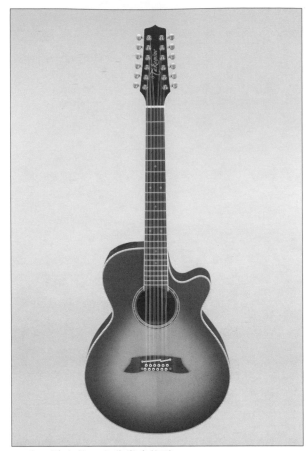

▲十二弦吉他。有非常多條弦。

CD disc 1 16

▶ **迷你／旅行吉他** Mini / Travel Guitar

這也正如其名，指的是比一般吉他還要更小的吉他，不管是木吉他還是電吉他，都有這種迷你吉他。因為體積小攜帶方便，故別稱旅行吉他。調音方式跟一般的吉他相同，又或者會略高一些。古典吉他版的，也有琴身小、調音較高的 Requinto Guitar 和 Alto Guitar 等等類別。

右邊照片為 Martin 的 LMX（Little Martin）。CD 中使用的則是筆者自用的 Tacoma Papoose（3 Bridge Type）。

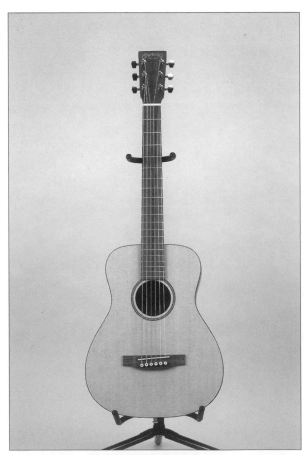

▲迷你吉他。照片雖不能明顯秀出他嬌小，但確實比一般吉他還小上一圈。

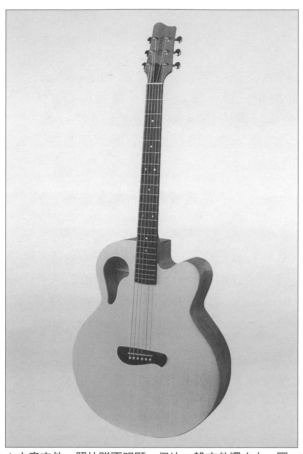

▲中音吉他。照片雖不明顯，但比一般吉他還大上一圈。

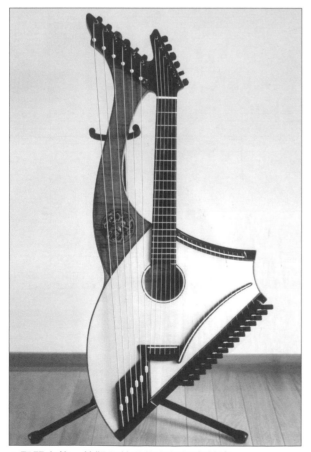

▲豎琴吉他。外觀和普通的吉他相去甚遠。

▶ **中音吉他 Baritone Guitar**

為木吉他的一種，相較於比一般吉他還小的迷你吉他，這款中音吉他可是比一般吉他還大上一些。使用的弦也較粗，調音也較低。押尾光太郎和中川砂人有在使用。

左邊照片為 Tacoma 的 BM6C。

CD disc 1 17

▶ **豎琴吉他 Harp Guitar**

為木吉他的一種，除了一般的六弦吉他外，還加了多弦的豎琴部份。豎琴處的弦數有多有少，有些比吉他的六條弦還低音，也有些是相對高音的。海外以 Michael Hedges 和 Stephen Bennett，日本則是安田守彥等人為著名的豎琴吉他奏者。

左邊照片為吉他製琴師，內田光廣所做的 27 弦豎琴吉他。同時追加了低音與高音兩方的弦。

下方為收錄有 CD1-Track「St.Basil's Hymn」（演奏：安田守彥）的專輯『內田吉他精選輯』。是一張只使用內田光廣所造吉他的綜合輯（Omnibus edition），安田也有經手製作。

〔安田守彥官方網站〕
http://www.10.plala.or.jp/harp-g/

● 關於第 1 章的 CD 收錄曲

在對應本章的 CD 收錄曲中，**CD1-Track 01～16** 都是按序以分散和弦（Arpeggio）、刷弦（Storke），最後依樂器類別彈奏不同的樂句（順帶一提，筆者彈的琶音跟刷弦就如下方譜例）。雖然都有盡量將各個樂器音量整合至相接近，並用 Reverb 加上些許殘響，但並沒有做調 EQ 等積極地音色整合。雖然音色會因為錄音時的麥克風位置等眾多因素而有變化，但廣義上這樣應該足以讓讀者理解「樂器的差異」了。

另外，一般是不會直接用麥克風去錄電吉他的聲音（不使用音箱），在本章為了與其他樂器做比較，才刻意這麼做的。

接在琶音與刷弦之後的樂句，民謠吉他（**CD1-Track01, time 00:23～**）錄有「Song for Bailey」（筆者原創曲）；指彈用吉他錄有（**CD1-Track02, time 00:22～**）「帽ふれ」（筆者原創曲）；古典吉他（**CD1-Track03, time 00:23～**）錄有「愛的羅曼史（Romance d'Amour 電影『禁忌的遊戲』主題曲）；迷你吉他（**CD1-Track16, time 00:22～**）則錄有「Scarborough Fair」的一部份。

最後的豎琴吉他（**CD1-Track17**），則是將安田守彥所演奏的希臘民謠「St. Basil's Hymn」收錄在其中（P.11）。

分散和弦

刷弦

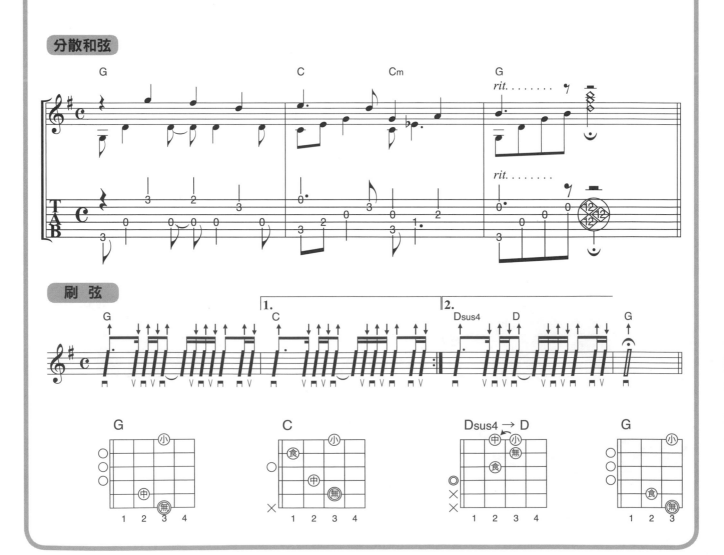

吉他各部位的名稱與功能
VARIOUS PARTS

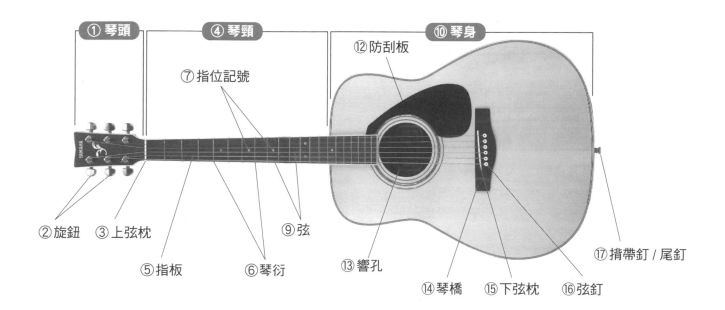

① 琴頭 ④ 琴頸 ⑩ 琴身

⑫ 防刮板

⑦ 指位記號

② 旋鈕 ③ 上弦枕 ⑨ 弦

⑤ 指板 ⑥ 琴衍 ⑬ 響孔

⑰ 揹帶釘 / 尾釘

⑭ 琴橋 ⑮ 下弦枕 ⑯ 弦釘

① 琴頭 Headstock / Machine Head

　　就如其名，相當於吉他的「頭」部。裝有②旋鈕與弦栓（Peg），也常看見吉他製造商的商標。此外，古典吉他的琴頭上常見 2 個細長空洞，稱為 Slotted Head（Slot：細長的洞之意）。

▲ Slotted Head（Takamine 製吉他）

② 旋鈕 Tuning Machine

　　迴轉旋鈕來鬆緊琴弦，藉以幫吉他調音的零件。雖叫做 Tuning Machine，但用於調音的**調音器 Tuner**（P.30）也被叫做 Tuning Machine，要注意別搞混了。

③ 上弦枕 Upper Nut

　　位於①琴頭附近，支撐著⑨琴弦的部份。常見材質有象牙和碳纖維等等。

④ 琴頸 Neck

　　直譯過來為「脖子」，在吉他上就是指①琴頭至⑩琴身之間的細長部份。正面貼有⑤指板。

⑤ 指板 Finger Board

貼在④琴頸的正面，為演奏時左手按壓的部份。表面鑲有⑥琴衍。

⑥ 琴衍 Fret

打進⑤指板上的金屬細棒。只要將弦壓在琴衍上，就能改變弦實際振動的長度……也就是能決定音高。自靠近③上弦枕處開始算第 1 格、第 2 格……依此類推。

⑦ 指位記號 Positing Marks

貼在⑤指板，或是④琴頸側面的記號，標示哪裡為第幾格。種類繁多，有簡單的圓形記號，也有豪華加工、精緻鑲嵌的類型。此外，由於第 12 格剛好是等分弦長的位置，常會有較明顯的指位記號。

⑧ 調整桿 Truss Rod

指的是為了調整④琴頸彎曲而埋入其中的補強質材。現在多已是可調整琴頸彎曲的類型（Adjustable Truss Rod），但過去也有不少只是為增加琴頸強度、無調整功能而放入琴頸的（Non-adjustable Truss Rod）。在吉他的①琴頭處，或是琴身接合處（可見於⑩琴身內側的⑬響孔），有調整琴頸彎曲的轉孔。

▲ Adjustable Truss Rod

⑨ 弦 Strings

張在吉他上，彈奏會發出聲響的部份。彈琴時由下往上數（看 P.13 的照片則是由上往下），分別叫做第一弦、第二弦……第六弦，第一弦較第六弦細，音高也較高。其中一端有被稱為 Ball End 的圓頭金屬圈，另一端則什麼都沒有。

▲ 圓頭（Ball End）

⑩ 琴身 Body

吉他的胴體處，為增強弦震的重要部份。正面的木板稱為 Top（Sound Board），背板為 Back，側板為 Side。雖然大部份的原聲吉他都是木製的，但也有玻璃纖維或是石磨的製品。

⑪ 力木 Bracing

為固定在⑩琴身內部的補強質材。由於會影響吉他本身的音質，不同製琴師與廠商都有自己獨特的設計。

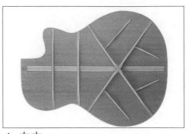

▲ 力木
（照片為 Morris 製的吉他背板內側）

⑫ **防刮板** Pick Guard

　　貼在⑩琴身面板上的薄木板，主要為避免撥片 Pick（P.32）傷到琴身。因此，在不怎麼使用撥片去彈奏的指彈用吉他上，會很少看到這樣的配。

⑬ **響孔** Sound Hole

　　吉他⑩琴身中間的洞，目的是為了釋放出彈弦時琴身產生的振動。一般多為在琴身中央呈圓形，但也會因型號而有不同位置、形狀的響孔。

▲ 獨樹一幟的響孔（Tacoma 製吉他）

⑭ **琴橋** Bridge

　　裝在吉他的⑩琴身後方，固定琴弦的部份。一般都會附有⑯弦釘，但也有不使用弦釘的穿透式琴橋（Through Type Bridge）。

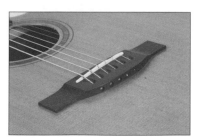

▲ 穿透式琴橋（Morris 製吉他）

⑮ **下弦枕** Lower Nut / Saddle

　　裝在吉他的⑭琴橋處，支撐弦的部份。與③上弦枕相同，有各式各樣的材質。

⑯ **弦釘** Bridge Pin

　　將⑨弦固定在吉他上的零件。先將弦的圓頭端插入琴橋上的開孔，再從上置入弦釘做固定。

⑰ **揹帶釘·尾釘** Strap Pin / End Pin

　　裝在⑩琴身尾端的釘子。若吉他本身有內置拾音器（P.51），此處也可能會是做為銜接導線的 Jack 孔。這釘子顧名思義就是為了裝上**揹帶**（P.31）的零件，在大多數的木吉他中揹帶釘兼作尾釘 End Pin（電吉他則是兩者分開，一個在接合處，一個在琴身尾端。）

⑱ **缺角** Cutaway

　　為了讓高把位的運指變得輕鬆，而將⑩琴身的肩膀處挖出缺角的形狀。看起來較尖銳的為 Florentine Cutaway（或是 Pointed Cutaway），較圓滑的為 Venetian Cutaway（或是 Rounded Cutaway）。相對於上述兩者，琴身沒缺角的吉他也被稱作 Non-cutaway。

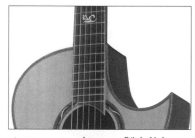

▲ Florentine（Morris 製吉他）

▲ Venetian（Morris 製吉他）

2004 年 12 月 8 日，於大阪・JEUGIA 舉行的室內演奏會。

SECTION 3 ① 弦的種類

　　在吉他的種類（P.5）也介紹過，木吉他使用的是鋼弦。弦本身的材質與粗細也是百百種，這邊僅就較為主流的幾個做介紹。

　　仔細觀察琴弦，可以看見高音的第一、二弦為單條金屬製成的 Plain 弦（平弦），低音的第三、四、五、六弦則為芯線周圍再用細線包覆起來的 Wound 弦（捲弦）。

●材質

　　主要有青銅（Bronze）和磷青銅（Phosphor Bronze）這兩種。青銅弦為銅和錫的合金（一般比例為銅 80％：錫 20％），磷青銅則是青銅再加入磷。一般而言青銅弦的音色較暗沉，磷青銅較響亮，但還是會因為弦的廠牌和吉他的不同而有所變化，不能一概而論。

　　此外，還有在芯線與鍍銀銅線捲之間纏上尼龍製纖維的複合弦 Compound（較一般的弦更為柔軟），讓電吉他的**磁力拾音器**（P.52）更容易拾得訊號的鎳合金弦（Nickel）等等。由於光因配弦不同就會讓吉他音色有明顯變化，讀者們不妨在換弦時多方嘗試吧！

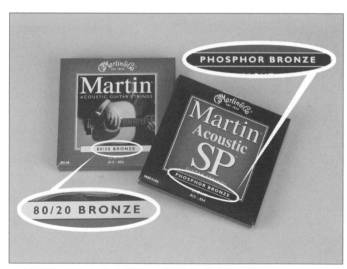

▲材質的差異大多會明標在弦的包裝上。雖然照片中的弦都是 Martin，但左邊為青銅弦，右邊為磷青銅。

　　此外，琴弦是會越彈越舊，音色也漸漸變化的東西（俗稱弦「鏽」了），最近有種在外頭包膜或塗料的弦（Coating），藉此延長琴弦的壽命。由於手感跟普通的弦差別不大，壽命又長，建議覺得經常換弦很麻煩的讀者可以試試。

3

吉他的保養

●粗細

弦的粗細以 Gauge（基準、規格之意）來表示。常見的有 Light Gauge、Medium Gauge、Heavy Gauge 等，Light 就如語感指的是較細的弦，而 Heavy 就是較粗的弦。

弦的直徑是以英吋 Inch（或是千分之一英吋）為單位來表示粗細，一般來說，通常 Light Gauge 的第一弦＝0.012 英吋；Medium 的第一弦＝0.013 英吋；Heavy 的第一弦＝0.014。但第二弦以後就會因廠牌不同而有差異，而且還有比上述 Light Gauge 更 細 的 Extra Light Gauge、Ultra Light Gauge 等製造商自創的弦組規格在販售。

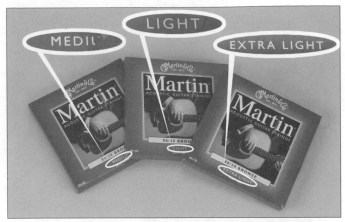

▲ Gauge 的差異也大多標明在包裝上。照片中的都為 Martin 的青銅弦，由左至右分別是 Medium、Light、Extra Light。其實，由包裝顏色的不同（由左至右為藍、紅、綠）就應能分辨其類別的不同，但從書中的黑白照片是看不出來的……對吧！

一般被視為是琴弦粗細基準的為 Light Gauge。購入吉他時上頭配置的弦也多是 Light Gauge（詳情還請跟樂器行確認哦）。雖然這是相對較細的弦，但對初學者來說，一開始還是會覺得很痛不好按弦吧！這時候，就可考慮將弦換成更細的如 Extra Light Gauge 或是複合弦。

順帶一提筆者在 2009 年，便敦請 Wyres 社製造了 Medium Gauge（第一、二、六弦）與 Light Gauge（第三～五弦）組合的磷青銅弦 Custom Signature Set，並一直使用至今。之所以第一、二弦會選擇較粗的 Medium，是為讓獨奏吉他中，較常彈奏主旋律的第一、二弦出音更紮實，同時也防止因壓弦產生的細微張力變化而走音的情況發生。至於第六弦會選擇 Medium 的原因，是因為筆者平常都慣用 **Drop D Tuning**（P.198），因較粗的弦會有比較穩定的音色。

　　筆者在先前的內容也有提過，吉他弦的音色是會隨著練習與時間而逐漸衰弱的。另外，雖然這類情況不算常見，但也會有演奏到一半，或是調音時突然斷弦的情形。屆時所需的必要作業，就是「換弦」了。

　　大致上的步驟是，取下琴上所有的弦（若有斷弦，則是斷掉的那端），然後換上新弦。

　　至於詳細的步驟，就因人而異了。有人是先取下全部的弦再換新弦；有人是每取下一條舊的便換上一條新的；有人是從第六弦開始換起；有人則是按第四→三→五→二→六→一弦的順序等等，每個吉他手有自己習慣的步驟。筆者在此介紹的是，先取下全部的弦，再從第六弦開始換上新弦的方法。由於同時取下全部的弦，會暫時鬆緩施加在吉他上的琴弦張力。要是很在意這件事的話，就不妨試試拆一條、換一條的方法吧！

① 鬆弦

　　先將全部的弦轉鬆（**照片①**）。或許一開始有些讀者會搞不清楚旋鈕的鬆緊方向，可以先稍微轉一些，要是音高降低，就往同個方向不停地轉吧（要是轉了以後覺得音高上升，往反方向轉就能鬆弦）。

　　若舊弦是以本書介紹的方式換上去的話，基本上只要將旋鈕按照片**照片①**的方向旋轉就能鬆弦。若不是，或許就有必要往反方向轉了。讀者可以先彈響琴弦，確認音高有在降低時，就能試著慢慢轉旋鈕了。

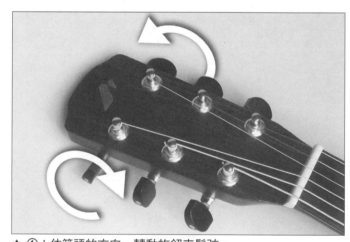

▲ ①：依箭頭的方向，轉動旋鈕來鬆弦。

② 取下舊弦

　　鬆好弦後，就用**斜口鉗**（P.33）將弦剪斷（**照片②-1**）。雖然剪弦的哪處都行，但筆者習慣斷點在響孔附近。剪完全部的弦後，一邊注意別被弦端刺傷，一邊把弦取下。要是琴頭側的弦繞弦栓繞得太緊，先用尖嘴鉗把它鬆開（**照片②2-2**）。琴橋側的斷口，在拔掉弦釘以後，應該就能輕鬆取出弦的圓頭了（**照片②-3**）。要是弦釘太緊難以取下，可以在拔之前先將弦稍微往內壓，就可鬆開弦卡死在弦釘的觸點，就會較易取出了（**照片②-4**）。若怎樣都拔不下來的話，就用**弦釘拔**（P.33）等工具輔助。拔下來的弦釘建議按序放置在一旁，這樣才知道哪個弦釘為哪條弦的。另外，拔掉弦釘後，弦的圓頭也偶會有勾在琴身內部的情形，要是輕拉取不出的話，就先稍微向內壓，調整一下角度吧！

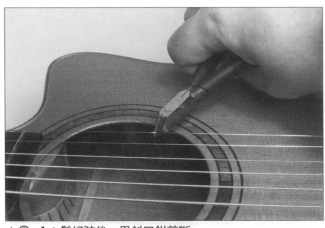

▲②-1：鬆好弦後，用斜口鉗剪斷。

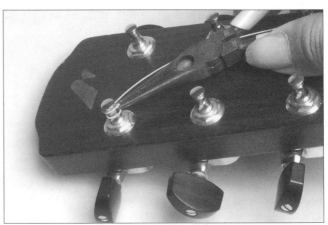

▲②-2：當弦纏弦栓纏得太緊時，就用尖嘴鉗「解開」它吧！

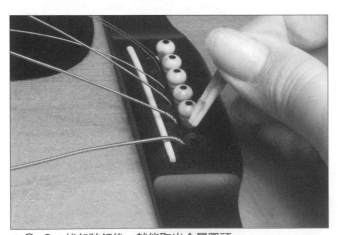

▲②-3：拔起弦釘後，就能取出金屬圓頭。

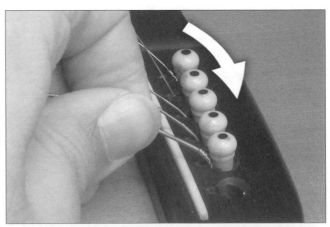

▲②-4：當弦釘難以拔起時，在拔之前先將弦往琴身側下壓，就會變得好拔了。

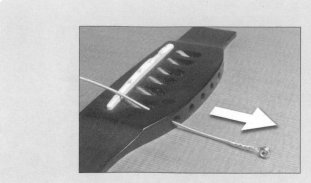

◀ 如果吉他是沒有弦釘的穿透式琴橋，只要將琴橋側的那部份向圓頭端拉出就能取下了。

👆 参考 **不剪弦取下舊弦的方法**

　　也有不剪弦就能取下舊弦的方法。先將弦確實放鬆後，解開纏在弦栓上的部份，接著再拔起弦釘就能取下舊弦。或者，確實鬆完弦後，也能先拔弦釘取出圓頭，最後再把繞在弦栓上的弦解開即可。

③ 用拭琴布擦拭

　　取下全部弦後，可以拿**拭琴布**（P.25）輕輕擦拭平常被弦擋住而難以清潔的地方，如指板或琴橋側等等。

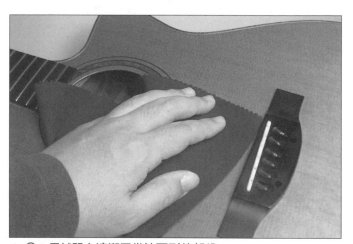

▲ ③：用拭琴布清潔平常擦不到的部份。

④ 用弦釘固定琴弦

那麼，終於要換上新弦了。首先，將弦的圓頭放入琴橋（**照片④-1**），然後插入弦釘（**照片④-2**）。這時要注意調整弦釘的方向，讓弦能確實卡入弦釘的凹槽。接著，緩緩拉出琴弦直到圓頭卡住弦釘（**照片④-3**）。因為是在內部卡住彼此，所以弦釘用不著刺得過深過強。接著，依此步驟從第六弦開始做到第一弦。

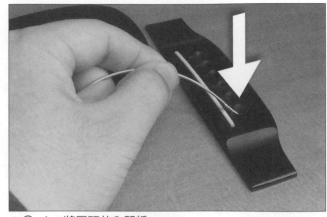

▲④-1：將圓頭放入琴橋。

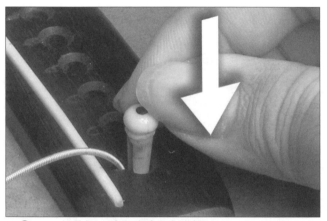

▲④-2：接著插入弦釘讓弦卡在溝槽。

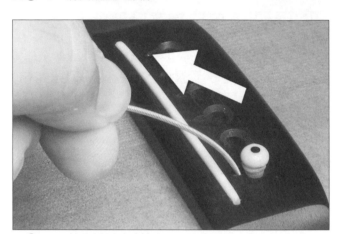

▲④-3：然後緩緩將弦拉出。

琴橋內部的斷面圖。重點在於圓頭卡住的位置是否正確。

穿透式琴橋的吉他，
只要將弦穿過琴橋就 OK。

⑤ 把弦纏好弦栓

從第六弦開始依序將弦纏上弦栓。對初學者來說，這裡是最複雜麻煩的地方，放鬆點沉著應對吧！

先將弦穿過弦栓，輕拉到底（**照片⑤-1**）。然後，在舒張的狀態下抓好離弦栓 3 ～ 4cm 的地方（**照片⑤-2**），從那再往回推到弦栓處（**照片⑤-3**）。接著，將弦往琴頸方向輕壓並同時轉緊旋鈕，讓弦開始纏繞弦栓（**照片⑤-4**）。大概過了半圈，弦與弦的尖端（跑出弦栓的部份）會交叉，這時請讓弦在上，尖端在下（**照片⑤-5**）。然後再轉半圈，讓弦往弦栓的洞下方繞（**照片⑤-6**）。音準可以等最後再和其他弦一起調整，這裡就先再多轉半圈讓弦繞在弦栓上，就能開始換下一條弦。之後便是反覆這些動作直到換完第一弦（調音的方法會在 P.46 詳細解說）。

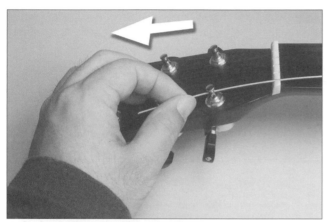

▲⑤-1：將弦穿過弦栓，輕拉到底。

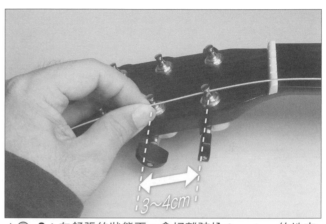

▲⑤-2：在舒張的狀態下，拿好離弦栓 3 ～ 4cm 的地方，

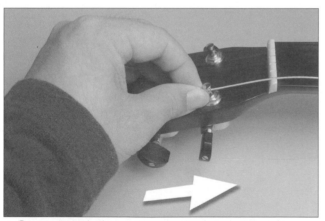

▲⑤-3：再從拿弦的地方回推去抓弦與弦栓觸點處。

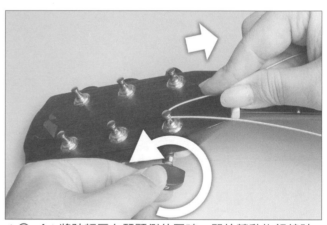

▲⑤-4：將弦輕壓在琴頸側的同時，開始轉動旋鈕繞弦。

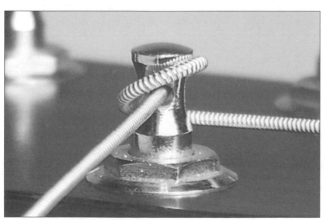

▲⑤-5：一開始先讓弦在上，尖端突出部份在下，

▲⑤-6：之後讓弦纏繞在弦栓下方。

⑥ 剪掉超出弦栓的部份

換好弦後，一般都會超出弦栓許多（**照片⑥-1**）。要是放著不管就容易有刺到手、眼的危險，看是要繞圈放著（**照片⑥-2**），或是用斜口鉗剪掉都可以（**照片⑥-3**）。另外，要是只斷一條弦，並只想換那條弦時，直接參考先前的步驟換掉那條弦就 OK。

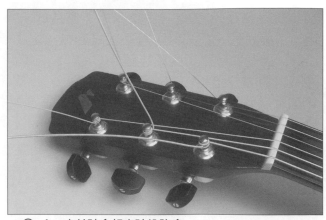

▲⑥-1：由於弦會超出弦栓許多，

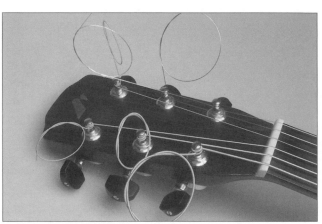

▲⑥-2：看是要捲起來，

▲⑥-3：或是用斜口鉗剪掉都行。

養成在演奏完畢後，用專用的布擦拭琴身、去除髒汙的好習慣吧！順帶一提，筆者自己演奏完也只用拭琴布擦拭而已，並沒有使用清潔液、蠟油、指板油等等。

●拭琴布 Cloth

拭琴布有許多材質，價格也是高低都有。雖然一般的布片或手帕也能使用，但有可能會跑出線頭，甚至在吉他上留下小傷。所以，盡量還是使用專用的拭琴布為佳。含矽拭琴布（Silicon Cloth）顧名思義，就是做過矽浸透加工的拭琴布，擦拭表面就能產生一層薄膜增加光澤。但這種布洗過的話，效果就會下降，同時也會傷害塗裝為硝基亮光漆（Lacquer）的吉他，使用時要多加小心。相對另一種不含矽的拭琴布，當然就是指沒經過矽浸透加工的拭琴布了。

●琴身清潔液 Body Polish / 蠟油 Wax

可以噴在琴身表面，或是沾在拭琴布做擦拭，去除髒汙的同時也增加光澤，用來保護吉他塗裝的產品。但有些清潔液的成份含有研磨劑會傷到塗裝，使用時要仔細留意其成份與功效，小心判斷其可用在吉他的哪些部份上。

●指板油 Oil

沾在拭琴布上，主要用於擦拭指板等沒有塗裝的部份，有清潔和保濕的功效。一般都是以檸檬油或橘子油等天然成份為主。同樣地，少數指板油會對吉他造成不好的影響，使用時也要特別留意，建議一開始在較不顯眼的地方試用看看。

SECTION3 ④ 吉他的存放

吉他一般會放入硬盒裡做保管。但要注意，如果直接以調音好的狀態放置不管的話，就會因弦的張力導致琴頸彎曲，最後對吉他造成傷害。要是長時間沒有要彈的話，就先將弦稍微放鬆些吧！（可將旋鈕鬆轉約 1 ～ 2 圈）。

由於大部分的原聲吉他都是木製的，就算另有加工的非全木質「吉他」，木頭部份也依然會因吸收、釋放空氣中的水份而發生些微的形變。因此，讓存放吉他的環境保持在恰當溼度是非常重要的（一般以溼度 40%～ 50%、不熱不冷的 20 ～ 24 度為佳）。市面上也有販售吉他用的溼度計，或是只要跟吉他一起放入硬盒就能撒手不管的溼度調節劑，各位讀者不妨買來試試。

▲吉他用溼度調節劑。

……不過，筆者還是較建議將吉他置於琴架上，放在自己的房間裡。因為，當日常有了「好，來彈吉他吧！」的想法時，讓吉他保持在隨手可得的彈奏狀態對維持「彈奏的熱情」是有非常的幫助。當然，也是有人會因為空間或是擔心倒掉等因素，認為應該收入硬盒的。但，假若情況允許，還是把吉他拿出來放在琴架上，跟它朝夕相處、培養感情吧！

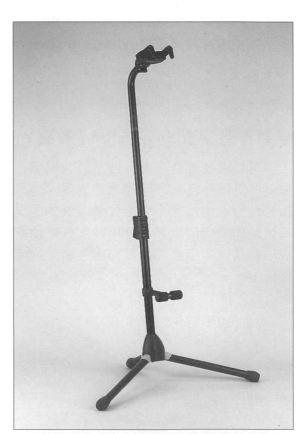

▲ Hercules 吉他架。支撐琴頸的部份有鎖定式（拿起吉他就會解除），遇到小地震也不為所動。順帶一提，筆者對該公司所出的三腳支架型琴架愛不釋手。

▲能直接裝在吉他上的超迷你立架（TAB Acoustic Guitar Stand Super Mini）。就算裝著也不影響彈奏，在想稍微放下琴時是種相當便利的輔具。

對用手指來彈奏的獨奏吉他手來說，指甲照護是極為重要的一件事。有人會用指甲片或補強材來加長指甲；有人則是什麼也不裝直接用指甲彈；有人則是指甲跟指頭都用指甲片或補強材；更有人是不用指甲只用指頭肉彈奏（以藍調系樂手居多）。

市面上有各式各樣的指甲片和補強材，每個吉他手也都有獨自的愛好跟選擇。比方說押尾光太郎就曾塗過壓克力樹脂粉，以前遇到中川砂人時，也看過他將乒乓球切成適當大小，再用 Aron Alpha 瘋狂瞬間膠黏在自己留長的指甲上。不過這兩人自 2009 年起，就改用**玻璃指甲**（P.228）。其他還有使用凝膠指甲（照射紫外線藉以凝固形狀的壓克力樹脂指甲片）、Calgel 全能健甲凝膠（使用溶液來卸掉的凝膠指甲）等……的吉他手。這些都能上美甲沙龍洽詢服務，但也能自行購買美甲組回來在家嘗試。順帶一提，指甲是不會 "呼吸" 的。故，有關『裝指甲片或上塗料補強對指甲不好……』其實是錯誤的傳言。但是，在裝指甲片或上塗料時，常會因為了增強黏性而破壞指甲表面，而卸下時又需要用到去光水等等這些對指甲和周圍的肌膚不好的變因。所以，使用時要多加小心。

筆者本身在彈奏吉他時，指甲跟指頭都會使用。在彈奏之前，會先以指尖的肉觸碰琴弦，細微調整指甲（和指頭）觸弦的深淺。因此，筆者平常會將指甲的長度控制在 1mm 〜 1.2mm 左右（就筆者個人而言，再長下去的話，就只有指甲碰得到弦而已）。由於指甲剪對指甲的傷害太大，所以我多是用磨甲刀來維持長度，且也會用顆粒較細的磨甲刀來修圓指甲尖端。

筆者最早是塗透明指甲油補強指甲，但只要一刷弦就會剝落，就算再多塗一次再彈，也會有在演奏中指甲裂開的窘境（雖然這跟彈奏方式有不小關係……）。之後雖然也試了含尼龍纖維的底膠，但對筆者來說效果還是和指甲油相去不遠。然後，參考了押尾光太郎在樂譜集『Be Happy』中提到的壓克力樹脂粉。或許是因過程弄得不好，食指上的過沒幾天就脫落（大概是因如果事先沒做好指甲表面的拋磨，就很容易掉），再加上塗抹時的味道很重，也是試了兩次就放棄。之後嘗試的便是 Calgel。

▲原本是拿來打磨指甲表面，用完後會讓指甲看起來就像上了指甲油一般光亮的磨甲刀。筆者就是用這個來磨圓指甲尖端。

▲ Calgel 美甲組。左邊三瓶為卸甲水，旁邊是 UV 頂層膠，最右邊是糖漿狀的 Calgel 本體。

▲ UV 燈。使用時將手放入前方的開口。

3

吉他的保養

筆者在 2006 年末首次上美甲沙龍去做了 Calgel，因為它不像壓克力樹脂那麼硬，觸弦的感覺就跟原本的指甲差不多，加上用溶液就能輕易卸掉，便從 2009 年一直用到現在。但由於指甲會長長，差不多 2～3 週就得重上一次，緊急時又很難立即抽空跑沙龍，就從海外買了一組，現在都是自己 DIY。步驟大致上是，先用筆刷在指甲上塗一層薄薄的 Calgel，然後照 UV 燈硬化（1 次數分鐘）。等凝固後再塗再硬化⋯⋯反覆這樣的動作 6～7 次來疊厚它。結束以後，最後再塗上抗紫外線的 UV 頂層膠。但由於這樣指甲會看起來亮晶晶的，筆者會再塗暗色系的頂層膠來去掉其光澤。

另外，筆者平常會在指甲的根部塗抹營養油（在一般的藥妝店即可購得）。

書末的 P.228 也有介紹人氣很高的玻璃指甲，雖然筆者自己沒有在使用，但讀者也能參考看看。

▲ 暗色系的頂層膠。用於消除光澤。

▲營養油。筆者常塗在指甲根部的甲皮上。

　　筆者在此整理了表演獨奏吉他時，一些必要的小東西，或是帶著會讓演奏更加順暢的器材跟道具。

●移調夾 Capo

　　裝在琴頸，藉以改變開放弦（第 0 格）音高的道具。比方說彈 C Key（Do 大調）時，只要將移調夾夾在第 2 格用同樣的運指去彈奏，就變成了 D Key（Re 大調），夾第 3 格則變成 E♭（降 Mi 大調）（相當於 Keyboard 上的 Transpose 功能鍵）。

　　另外，由於把位越高吉他的琴格間距也就越短，遇上左手要張很開的運指時，也能透過移調夾讓演奏變得輕鬆些。

▲不使用移調夾的 C 和弦。

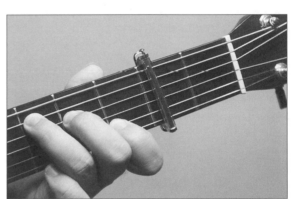

▲將移調夾夾在第 2 格按 C 和弦的指型彈奏時，出來的音高變為 D 和弦。

　　移調夾在構造上也有相當多種。雖然用來制壓琴弦的材質多為橡膠製，但固定在琴頸背部的製材則有夾扣式、繩式、鎖式等等。

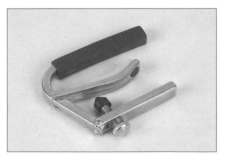

▲簡單、直覺的夾扣式移調夾。筆者愛用的也是 SHUBB 所製的移調夾。

▲ DUNLOP 製的繩式移調夾。將繩的部份捲在琴頸上，再扣起來。

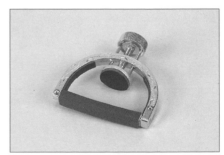

▲ YAMAHA 製的鎖式移調夾。裝在琴頸上，轉動螺絲來固定。

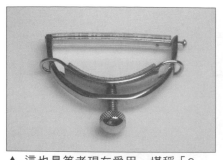

▲ 這也是筆者現在愛用，堪稱「Capo界的勞斯萊斯」的 Elliott 移調夾。其使用後的高音延展遠勝他牌。

▲ Greg Bennett 的 Glider Capo（滾輪式）。能在演奏途中輕鬆移動位置。

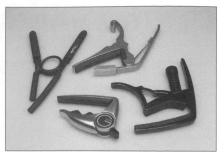

▲ 還有許多不同類型的移調夾。

●**調音器** Tuner

吉他調音時最不可或缺的，就是調音器。基本上分成兩種類型，一是能測出吉他音高，以量表來顯示音程；二是自行發出正確音高，再讓吉他配合該音高去調整。前者為電子式調音器（一般講到調音器，多半是這種），後者則是音叉和調音笛（Pitch Pipe）。由於音叉和調音笛較難上手，建議初學者能選用電子式的調音器。

電子式調音器，有能夠顯示當前音高的半音調音器（Chromatic Tuner），也有只顯示吉他六條弦音高，調音是否正確的吉他調音器（Guitar Tuner），當然也有將上述兩種功能都包含其中的機種。一般雖然用吉他調音器即可，但如果有做**開放弦調音**（P.201）需求的人，就要用半音調音器。

▲筆者愛用的 KORG 製夾式調音器。舞台演出時都夾在琴頭上。

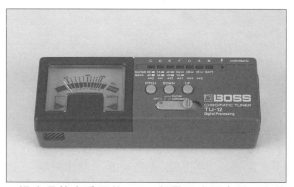

▲這也是筆者愛用的 BOSS 製電子式調音器。在錄音時都使用這款。而在電子式調音器中，還有單顆效果器型（Effect Pedal）跟機櫃型（Rack-Mount）等機型。

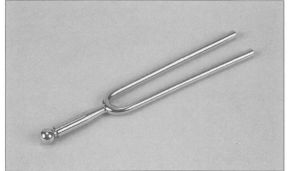

▲音叉。使用時敲擊兩端的部份，或是輕敲手指、膝蓋令其產生振動。大部份會發出 440Hz（A 音）的聲音，再以撥奏吉他第五弦開放音去對比調音。

▲調音笛。吉他用的共有六孔，各自對應到第一～六弦。

● 揹帶 Strap

於站立彈奏時所用的帶子。木吉他的話，琴身下方的**尾釘**（P.15）常兼作扣揹帶的揹帶釘，先將揹帶的一頭扣在那，揹帶的另一頭則扣在位於琴頸琴身連接處的揹帶釘，或是用繩子（Strap Button）綁在琴頭琴頸處。另外，還有揹帶是上頭附加揹帶扣，防止琴脫落掉。造型與顏色也是千百萬種，讀者就選條自己喜歡的吧！

右邊為另一端綁在琴頸上的揹帶。繫繩（Strap Button）有另外販售，只要使用這個，就算不多安裝揹帶釘，也能將電吉他用的揹帶裝在木吉他上。但由於琴頭會變成支撐吉他的施力點，除了造成低把位變得較難彈，同時，調好的音準也會容易跑掉。

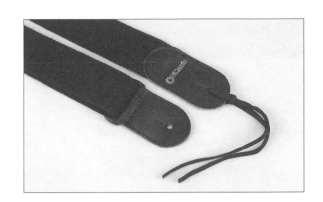

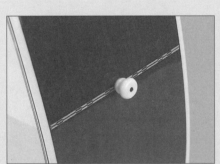

▲尾釘（兼作揹帶釘）。

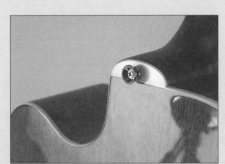

▲裝有揹帶釘的吉他。

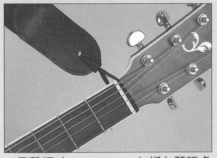

▲用繫繩（Strap Button）綁在琴頭處。

▲附加鎖扣功能的揹帶

3

吉他的保養

●撥片 Pick

講到撥片，有彈過吉他的人應該都會想到平撥片（Flat Pick）。但就獨奏吉他手來說，基本上是不使用平撥片的。或說這是替代撥片……也有點不對！因我們一般是將之個別逐一裝在指頭上：拇指撥片（Thumb Pick），以及手指撥片（Finger Pick）。

拇指撥片顧名思義就是給大拇指（Thumb）用的，手指撥片則是給其他手指使用。有些人五個指頭都會裝，也有人只使用拇指撥片。材質方面跟平撥片相同，有賽璐璐（Celluloid）、玳瑁、金屬等等。雖然都能發出紮實的聲響，但缺點是：會制約指頭，沒辦法做出細微的動作（消音等等）。

▲吉他手‧打田十紀夫所監修的個人拇指撥片。除了止滑外，還能配合拇指的大小作調整。

▲金屬製的手指撥片。尖端可以彎曲調整角度，但因構造所限無法用於下刷（Down Stroke）。

▲平撥片。在獨奏吉他手的演奏中，幾乎不會使用。

●滑棒 Slide Bar

裝在左手手指上使用。輕觸琴弦滑順地左右移動，就能得到別於手指壓弦時的音色、改變音高。是藍調的 Bottleneck 奏法不可或缺的道具。順帶一提，Bottleneck 奏法的名稱由來，據說最早是切下酒瓶口（Bottle Neck）來當作滑棒使用，才得名。

材質有玻璃、不鏽鋼、塑膠等等，材質不同當然音色也就不同。此外，還有能涵蓋全弦（六弦）的長款版，及只為按壓 2～3 條弦所設計的短款版。除了常見的筒狀之外，還有用帶子固定在手指上的款式，以及形狀加工成方便拿取的棒狀。

▲滑棒有長有短。

▲用帶子固定在手指上的滑棒

▲棒狀的滑棒。

●捲弦器 Peg Winder / 斜口鉗 Nipper

捲弦器（Peg Winder ／ String Winder），是專門用來轉旋鈕的道具。雖然能轉得又快又輕鬆，但由於不適合用做細微調整，在放鬆或拉緊琴弦等較隨性的時候可以使用，但要正確調音時還是用手轉為佳。

斜口鉗則是用於換弦，或是剪掉弦栓上多出來的弦時用。另外，市面上也有賣附帶捲線器的斜口鉗。

▲捲線器

▲斜口鉗

▲附帶捲線器的斜口鉗

●弦釘拔 Bridge Pin Puller

吉他在換弦時，用以拔除弦釘的工具。

▲弦釘拔

●弦油 String Oil

可以噴也能直接塗在弦上，讓彈奏時的感覺更加滑順的道具。如果用噴的，建議最好在指板和琴弦之間夾塊拭琴布。

▲弦油

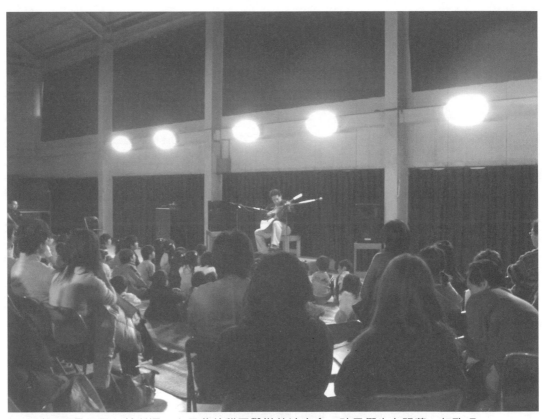

2005 年 12 月 3 日，於所澤‧向日葵幼稚園舉辦的演奏會。孩子們也有跟著一起歌唱。

● 第4章
吉他的演奏姿勢
FORM

SECTION 4 ① 基本拿法 / 姿勢

坐著彈、站著彈、坐著時吉他放右腳、放左腳、踩腳踏板、翹腳⋯⋯等等，吉他的拿法各式各樣，並沒有說哪個才是標準答案。讀者可以去模仿自己喜歡的吉他手，也能多試試不同的拿法，找出自己演奏起來最方便的姿勢。

坐著拿吉他時，身體會碰到吉他的地方為以下四處：①放吉他的那隻腳（將吉他放在左腿踩腳踏板的話，另一隻腳也會碰到吉他）、②拿琴頸的左手、③碰觸琴身的右上臂～手肘附近、④碰觸琴身背面的胸～腹部。大致上來說，以①來穩住吉他，②和③放鬆不怎麼施力較為理想。④硬要說的話，其實不要碰到吉他為佳，但以能讓吉他穩定為要，用①和④來支撐吉他。

● 坐著翹腳彈奏

在椅子上翹腳，並將吉他的凹陷處放在翹起來的那隻腳上。由於這姿勢只需用到吉他以及自己的身體，還在猶豫該用什麼姿勢的人，不妨先用這個練習看看吧（但如果覺得很不順手，就試試其他姿勢吧）！

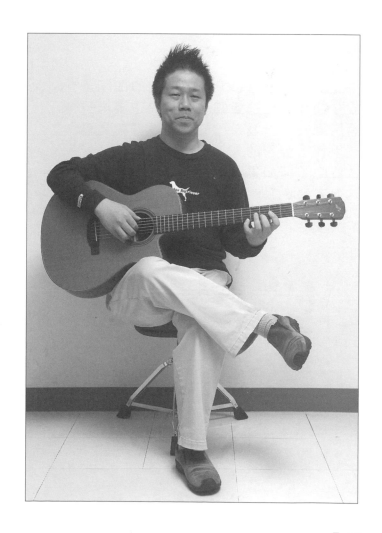

●坐著踩腳踏板彈奏

　　在椅子上用左腳踩腳踏板，讓吉他的凹陷處放在左邊大腿。這是古典吉他常用的姿勢，筆者平常演奏也是用這個姿勢（2009 年至今）。雖然是筆者的個人感受，但筆者覺得：當右手離身體的中心越近，越能控制得宜做出細膩的演奏動作。也就是說，由於左腳踩在腳踏板上，右手會較靠近身體的中心，感覺撥弦的穩定度更勝右腳踩在腳踏板的時候。

　　在彈奏獨奏吉他的吉他手之中，也是有右腳踩在腳踏板，並將吉他放在右腿上的人（下方照片）。

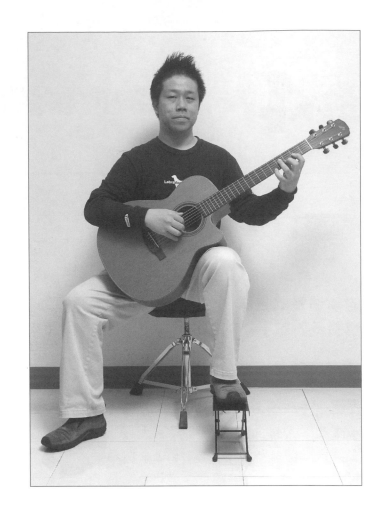

●坐著翹腳彈奏

　　在椅子上翹腳，並將吉他的凹陷處放在翹起來的那隻腳上。由於這姿勢只需用到吉他以及自己的身體，還在猶豫該用什麼姿勢的人，不妨先用這個練習看看吧（但如果覺得很不順手，就試試其他姿勢吧）！

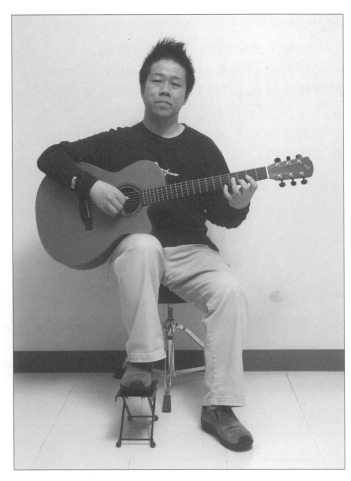

●坐著使用支撐架來彈奏

　　這主要也是古典吉他演奏者的姿勢。將支撐架（Guitar Rest／Guitar Support）裝在吉他上，將吉他連器具一起放在大腿上彈奏。基本上只要像平常那樣坐著，姿勢也比翹腳或使用腳踏板來得舒服，貌似能減輕對身體的負擔。

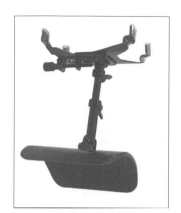

▲ FANA 的吉他支撐架 GR-2B（鎖式）

●站著彈奏

　　使用揹帶揹起吉他，站著彈奏的姿勢。押尾光太郎和 Michael Hedges 等吉他手都是站著演奏的。這姿勢雖然會讓演奏的難度提升（大部份的曲子都是坐著比較好彈），但在讓表演「吸睛」這點上有相當大的優勢。

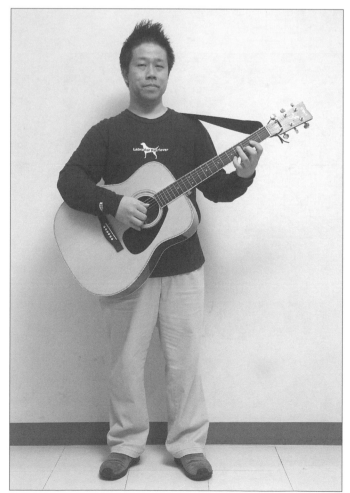

SECTION4 ② 右手的姿勢

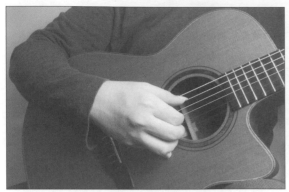

▲①：右手的基本姿勢。

將右上臂～手肘的內側放在琴身上，用指尖來撥弦（Picking）。動作時並不是要將自己的體重經由手肘壓在琴身上，而是琴身輕輕支撐手肘的感覺（照片①）。

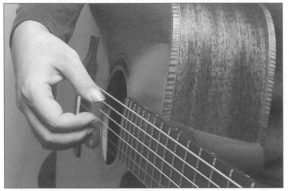

▲②：將手腕向手掌側微彎。

為了做出流暢的撥弦，與其把手腕伸直，還是向手掌側微彎更佳（照片②）。

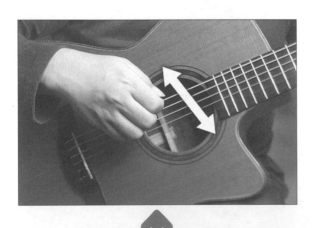

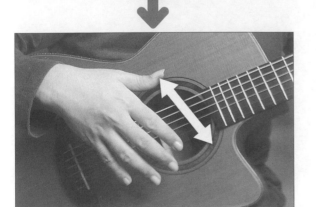

▲③：撥弦的方向。

另外，當手指對著琴弦做出「打開（剪刀石頭布的布）」⇆「闔上（石頭）」的動作時，只要動作軌跡越是與弦垂直，越能將力量傳達到撥弦上。只是，如果過度執意於「垂直」，反而會讓手腕的角度變得不自然。就按照片③箭頭的感覺去想像、練習看看吧！

要用哪根手指去彈哪條弦，這問題相信每個吉他手都會有自己的癖好，但大致上是用拇指去彈**和弦**（P.86）的根音，其他的伴奏和旋律則用食指、中指、無名指去彈奏。此外，如果是要連續撥同一條弦，一般會用食指和中指來交互撥弦。筆者的話，通常是用拇指撥第四～六弦、食指撥第三弦、中指撥第二弦、無名指撥第一弦。這跟消除**雜音**（P.44）時，哪根手指要對應哪條弦有不小的關聯，如果事先決定好了，爾後也會比較好理解。為此就算碰到要連續彈奏同條弦的狀況，也會盡可能地用同樣一根手指彈奏。

有人會將右手小指貼在第一弦下方處的琴身去彈奏，這樣右手的動作雖然較穩定，但也會變得不自由，小指也無法撥弦。說是這樣說，但筆者自己也是除了刷弦以外，平常都把小指貼著，這雖然也是以穩定撥弦為重的選擇，但其實更大的原因是因為習慣了。接下來要開始吉他之道的讀者，一開始先試試不貼小指的姿勢吧！

●壓弦法 Apoyando 和勾弦法 Al aire

Apoyando 在西班牙文裡是「支撐」的意思（換成英文就是 Supporting），是手指在撥完弦後，直接靠在鄰弦上停止動作的奏法。由於較易施力，在想發出較大的聲音時非常有用。比方說，如果是以壓弦法在演奏，撥完第二弦時，手指便會靠停在旁邊的第三弦。

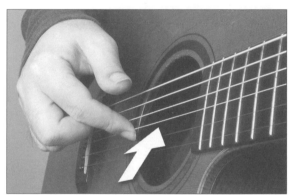

▲壓弦法

Al aire 在西班牙文裡則是「向空中」的意思（換成英文就是 To the air），跟壓弦法不同，撥完弦後的手指並不會靠在鄰弦上。

這兩個名稱都較常出現在古典吉他中，獨奏吉他的話較少使用壓弦法，一般以勾弦法居多。不過押尾光太郎在彈奏抒情慢歌時，會為了勾勒主旋律而用壓弦法去演奏。

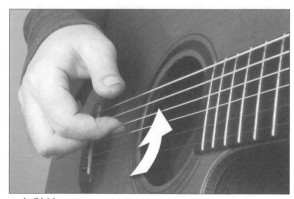

▲勾弦法

SECTION4 ③ 左手的姿勢

　　左手基本上都握著吉他琴頸在壓弦。筆者在「**基本拿法**」(P.35) 中也有提到，要是使用左手的力量來支撐整個吉他，就會沒辦法好好壓弦，執行它原本的職責。因此，拿吉他時要做到不靠左手，吉他也能有一定的穩定度。

　　握法大致上分成①拇指扣住琴頸上側，整隻手就像緊握琴頸一般，以及②拇指靠在琴頸的背部，拇指與指板側的其他手指將指板變成夾心餅乾這兩種。①較適用於以指頭分別壓不同琴弦時，②則是較適用在以一根手指壓多條弦的情況（**封閉指型**／P.42），筆者平時是並用這兩種握法的（並非刻意去想「這個時候就該用這姿勢」，而是在尋找哪樣比較好彈的『過程』裡，就漸漸變成上述結果了）。

▲①：整個扣住琴頸的握法。

▲②：夾住琴頸的握法。

　　實際壓弦的地方，比方說要「壓第 3 格」時，並不是直接壓在琴衍上，而是壓在第 2 格和第 3 格之間。但也不是壓在琴衍與琴衍的正中間，而是盡可能地壓在靠近第 3 格的地方，這樣音高才比較準確。

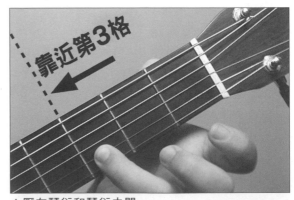

▲壓在琴衍和琴衍之間。

　　另外，當遇到要以食指去壓第二弦第 1 格，同時第一弦需彈奏開放音的時候（比方說開放的 C 和 Am），要彎曲指頭的第一關節，盡可能地讓手指垂直於指板，避免碰到第一弦。

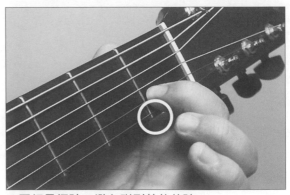

▲壓好目標弦，避免碰到其他的弦。

吉他的演奏姿勢

　平常在壓弦時，都是左手經過琴頸下方來按壓指板，但也有握住整個琴頸，拇指經過琴頸上方來按壓第六弦的奏法（桌球的橫握拍法 Shake-hand Grip）。如此一來，就算不用封閉指型去壓住全部弦，也能壓出 F 和弦。另外，雖然該奏法的出現相當少見，但也能偶見使用拇指之外的手指，經由琴頸上方去壓弦的方式（可見於 Michael Hedges 的「Silent Anticipations」）。

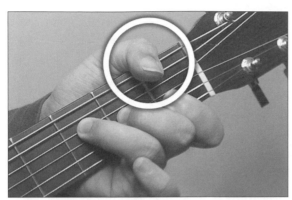

▲以橫握法按壓 F 和弦。

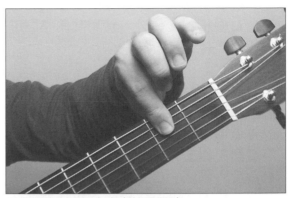

▲也可經由琴頸上方來按壓琴弦。

　彈奏吉他時，其實沒有硬性規定要用哪根手指來按壓哪個音（位置）。一般常見的樂譜應該也都沒有特別指定運指法，建議讀者考慮前後音符的移動，去嘗試能讓自己流暢演奏的運指法，進而找到最適合自己的彈奏方式。而且，就算譜上有指定怎麼彈，但也未必一定要照做，只要有自己更好彈奏、壓弦的方法，筆者認為改變運指也無傷大雅。只是，在樂譜的指示與解說裡寫的壓法，通常會是最輕鬆的，建議讀者能先試試該彈奏方式，再想想自己怎麼彈奏會更輕鬆、順暢。

🤚 [封閉指型攻略法]

●封閉指型

英 Barre/Bar 　 西 Ceja

以左手食指一次按住六條弦的指型，稱之為封閉指型。另外，使用封閉指型來按壓的和弦即為封閉和弦（Barre chord）。

吉他初學者最初會碰到的高牆，就是這個封閉指型。是不是常有壓不好，或是壓好以後偏偏第二～四弦那邊聲音出不來呢？使用這封閉指型時，並不是要直接用食指正面去按壓六條弦，而是該以稍微側面的地方才較容易施力。還有，從後面夾住琴頸的拇指位置也會影響施力的程度。將拇指對準食指的正中央部份，會比對準食指指尖還來得更好施力，聲音也更容易出來。

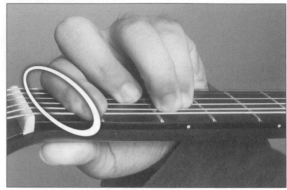

▲用食指稍微側面的地方去壓弦。

另外，確實壓好需發聲的弦就 OK 了。比方說右方照片的 F 和弦，只要封閉指型壓的第一、二、六弦有好好發出聲響，其他指頭所壓的別條弦是否『按緊』，其實不會影響。特別是在彈奏分散和弦時，視情況還會有不需彈奏的弦。

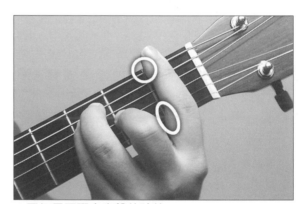

▲壓好需要彈奏出聲的弦就 OK。

最後就是，即使是原本不使用**移調夾**（P.29）的曲子，也能刻意夾上它去彈奏，會因為弦高有所下降，讓封閉和弦的彈奏變得更輕鬆。不管夾在第幾格都可以，就請讀者試試夾第 4 ～ 5 格附近，去好好感受一下上述的差異吧！

●部份封閉 Partial Barre

　　如第二～四弦或第四～六弦等等，像這樣用封閉指型按壓一部份的弦的彈奏方式，稱之為部份封閉（小封閉）。相對的，一般壓六條弦的封閉就稱之為全封閉（或是大封閉）。

　　部份封閉中，又分為封閉之外的餘弦「壓了也沒關係」，以及「不能壓到」這兩種。比方說，當第一～三弦保持開放音，使用部份封閉去壓第四～六弦時，這邊的第一～三弦就屬於「不能壓到」的範疇。這種時候，要像右方照片那樣，將左手手指的第一關節盡可能地逆向彎曲。要是天生做不到這樣的動作，就試著下工夫找出適合自己的壓法吧！職業的吉他手中也有人做不到這種彎曲，進而去改變彈奏方式，請讀者別氣餒，一定要去找尋其他的彈奏方式。

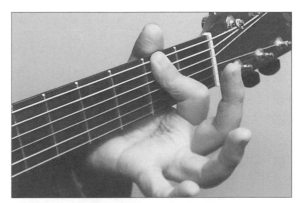

▲將手指第一關節逆向彎做部份封閉。

　　由於左手要緊緊壓好金屬線（弦），剛開始練習時觸弦的指頭和拇指的根部等等肯定會痛上一段時間。但這在不斷彈奏的過程中會漸漸習慣，指頭也會長繭變硬，請讀者要繼續練習，千萬別中途放棄。大部份的職業吉他手，也都是跨過了這段好疼好疼的時期，才有今天的成就的！

就如同字面上的意思，是指停住不需要的音，或是一開始就不奏響該音的動作。

就吉他來說，彈出來的音雖然會漸漸衰弱最後沒有聲音，但音還是會響上一段時間。因此，在演奏時，有「我覺得這個音到這就好」的想法時，就有必要把音給「停」下來了。此外，在**刷弦**（P.143）等動作時，如果會刷到沒必要奏響或是不希望它響的弦，就要事先碰觸（停）那些弦，進行消音。

接著來介紹具體的消音方法，用右手的話，是將手指放到弦上來止住聲音（**照片①**）。如果是同時要止住多條弦，就會用拇指的側面或是手掌來消音（**照片②**）。用左手的話，會用壓弦的指腹去觸碰鄰弦（**照片③**），或是用指尖去觸碰弦（**照片④**／但只是觸碰，而非按壓）。另外也會用手指的根部去消第一弦的音（**照片⑤**），用緊握住琴頸的拇指去觸碰第六弦（**照片⑥**）做消音的動作。

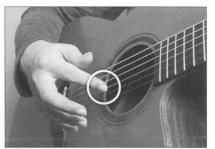

▲①：將手指靠在弦上消音。

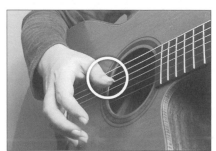

▲②：用拇指的側面來消音。

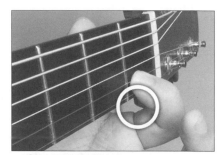

▲③：用指腹來消音。

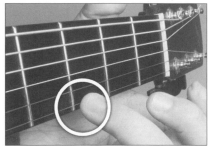

▲④：用指尖觸弦來消音。

▲⑤：用手指根部來消音。

▲⑥：用拇指來觸碰第六弦也 OK。

該在什麼時間點進行消音呢…？由於每個吉他手喜好不同，實在無法一概而論。比方說在曲子途中要換和弦時，上一個和弦的聲響如果混進下一個和弦會變成不和諧音的話，演奏時就要確實做好消音的動作。但為了避免聲音重疊而搞到整首歌在邊消音邊彈奏，卻也毫無意義。由於聲音的重疊本身就是吉他這樂器的趣味之一，究竟哪個音該消掉，哪個音又該保留……這個判斷其實要視演奏者的解釋和意圖而定。

比方說譜例 1，當和弦從 C 要到 Cm 時，如果不消掉第一弦的音，就會跟第二弦第 4 格的 Eb 音相差一個半音而起衝突。在 CD 中，筆者第一次沒有消音，第二次則是用右手無名指去消音，讀者可以試著比較看看。另外譜例 2 利用開放弦彈奏的分散和弦（Chord Arpeggio），在 CD 中第一次是正常地彈奏，第二次則是刻意一邊消音一邊彈奏。很多時候，像這樣不消音會讓聲響聽起來比較舒服（如果有明確的意圖，那當然也能像第二次那樣一邊消音一邊彈奏。）

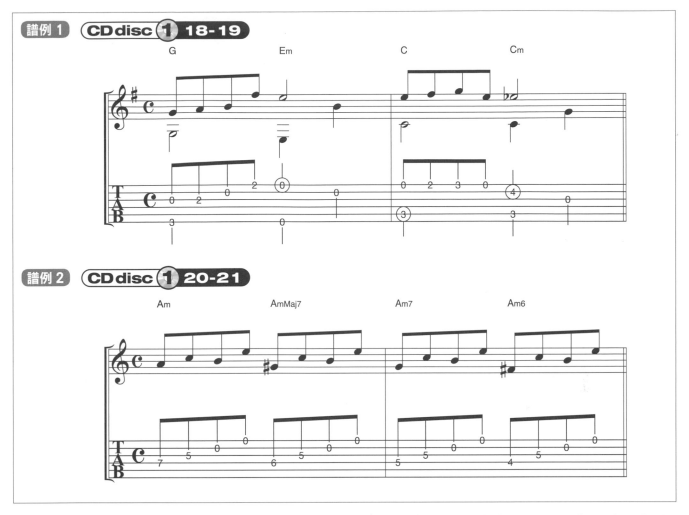

由於筆者認為主旋律（Melody Line）的清晰度相當重要，除了會產生不和諧音的情況之外，在和弦轉換時，也都是一邊消音一邊彈奏主旋律的。特別是當有弦移，主旋律走下行時，消音就會是讓主弦律確實進入聽眾耳裡的重要動作。

在譜例3中，Dm和G的部份一邊弦移，一邊彈奏下行的主旋律。筆者在CD裡第一次沒有消音，第二次則是用右手的無名指（第一弦）以及中指（第二弦）來消音，請讀者比較看看。

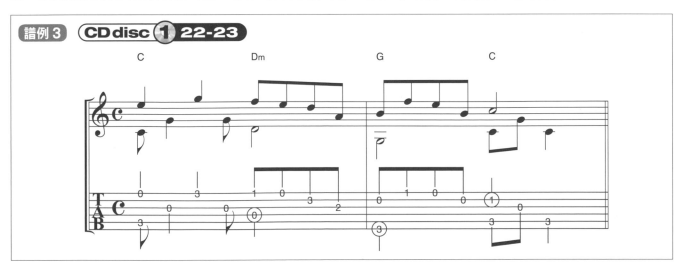

留心消音會讓演奏的難度上升，而為執行這樣的意志，相信會讓你對原本已彈得出來的曲子倍感挫折吧！書末附有練習消音的樂句，請讀者務必挑戰一下（P.231）。此外，要是聽本書的CD，覺得「還是搞不太懂差在哪耶」的話，或許（暫時）把消音拋腦後去彈吉他，也是個不錯的選擇。

SECTION4 ⑤ 調音（Tuning）

　　所謂吉他，是當音準有受到正確的調校時，才會發揮真正價值的樂器。一開始常常調個音就花上不少時間，或是在調音途中搞不懂音有沒有準，就心生「這樣應該差不多吧」的念頭而草率帶過，但調音這事本來就不是能一次到位的，需要一次又一次的確認，盡可能地將吉他調到正確的音準（調音時，請利用 P.30 介紹的調音器）。

●基本的調音方法

　　一般來說，吉他的調音就如下圖所示，我們稱之為**標準調音**（Standard Tuning / Normal Tuning／Regular Tuning）。此時要讓第六弦＝〈Mi〉（E音）、第五弦＝〈La〉（A音）、第四弦＝〈Re〉（D音）、第三弦＝〈Sol〉（G音）、第二弦＝〈Ti〉（B音）、第一弦＝〈Mi〉（E音），且按第六→第一弦的順序來調音。

CDdisc①24

按第六→第一弦的順序開放弦音分別是：

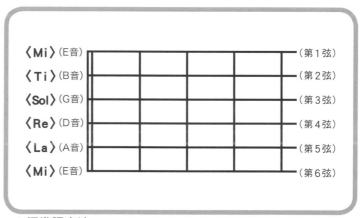

▲標準調音法

　　如果使用電子式的**半音調音器**（P.30），只要按序一條條奏響琴弦，音名就會出現在螢幕上，之後再轉動旋鈕調整到目標音高即可（例如第六弦就是 E 音）。

　　如果用的是電子式的**吉他調音器**（P.30），就以調音器上的按鈕或旋鈕配合現在正要調的弦（機型不同方式可能有異，也有些會直接顯示現在正要調哪條弦），一條條奏響琴弦的話，上頭就會顯示現在的音準相對於目標音準是高還低，再看著這個去轉動旋鈕即可（通常剛換完弦，音準會偏「低」）。使用**音叉**（P.30）或**調音笛**（P.30）的話，就一邊發出聲音一邊撥弦調音（由於音叉本身只能調第五弦，調好第五弦後請再使用隔壁頁的**鄰弦調音法**）。只要彼此音高有偏差，聲音重疊時就會有不協調的感覺，要一直調到這感覺消失才行。**CD1-Track 25** 是使用音叉去調第五弦的錄音。一開始音準有差，但調完以後不協調的感覺也會消失。

　　第六到第一條弦都調好以後，再試著從第六弦重新調起吧！雖然剛剛才調好音，但通常音準又會降低，出現走音的情況。這是因為在調某一弦時，會影響到其他弦的張力，導致音準跑掉。這問題為吉他這一樂器的構造使然，無可避免。所以調完一次後，要再從第六弦開始檢查，將跑掉的部份再重新校準，一直重複上述的過程直到所有弦都正確調音完畢。此外，也能彈奏自己已經習慣的和弦聲響，來確認有沒有走音（這時候建議使用 G 和弦、D 和弦、E 和弦等有用上開放弦音的和弦）。

●鄰弦調音法

除了前述的調音方式外，還有許多不同的調音法。如果是鄰弦調音法，一開始先用調音器調第五弦，接著再以第五弦為基準去調第四弦，然後以第四弦為基準去調第三弦……像這樣按序去調鄰弦的音。

那麼就來看看具體的步驟吧！首先，以 ❶ 音叉等等的調音器去調第五弦。接著彈奏調好音的第五弦第 5 格，就會響起 D 的音。由於此音為第四弦開放音的正確音高，換言之只要第四弦開放音跟第五弦第 5 格的這個音相同，就完成了第四弦開放的調音。

所以呢，我們要撥響第五弦第 5 格以及第四弦開放音，去做第四弦的調音（❷／CD1-Track 26）。調好第四弦後，接著就是 ❸ 調第四弦第 5 格和第三弦開放音，然後 ❹ 第三弦第 4 格和第二弦開放音、❺ 第二弦第 5 格和第一弦開放音……像這樣按序去調各弦的音（要注意第三弦是使用第 4 格）。

最後，再去 ❻ 調第一弦開放音與第六弦（雖然音程差了 2 個八度，但同為 E 音）。也能用第五弦第 7 格去調第六弦（差 1 個八度），或是以第五弦開放去調第六弦第 5 格也行（此時也能在步驟 ❷ 之前先調第六弦）。總結起來，重點就是用調好音的弦去調其他的弦。

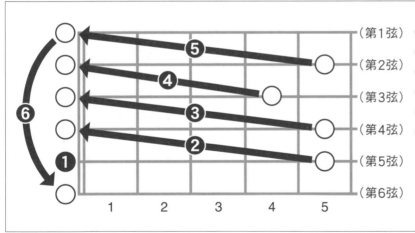

❶ 用音叉等調音器將第五弦先調到 A 音。
❷ 以第五弦第 5 格去調第四弦開放音。
❸ 以第四弦第 5 格去調第三弦開放音。
❹ 以第三弦第 4 格去調第二弦開放音。
❺ 以第二弦第 5 格去調第一弦開放音。
❻ 以第一弦開放音去調第六弦開放音
（相差 2 個八度音程）。

或是以第五弦第 7 格去調第六弦開放音（相差 1 個八度音程）。

又或是以第五弦開放音去調第六弦第 5 格。

像這樣整個調完後，也跟前一頁的**基本調音法**相同，要從第五弦再次檢查音準，重新調音。

雖然在 **CD1-Track26** 中，為了讓聲音明顯而用了兩把吉他來重現調音的狀況，但按壓第五弦第 5 格的左手，在調音時需要去轉動第四弦的旋鈕，所以在轉動旋鈕調音的時候，第五弦第 5 格的音其實會被中斷。

由於音叉大部分都是 A 音（第五弦開放音），筆者才會寫「從第五弦開始調音」，但調音其實未必要從第五弦開始。若使用的是電子式調音器，就以第六弦為起點，去調到第一弦吧！

●泛音調音法

另外還有使用**泛音**（P.136）來調音的方法。由於泛音（Harmonics）比一般的實音更容易聽出音準差異，調起音來較為容易，同時也因為不需壓弦（彈奏泛音只需輕觸一下弦），左手更能專心去轉動旋鈕。

首先，❶ 彈奏第五弦第 12 格的泛音（A 音），用調音器去校準音高。接著 ❷ 以第五弦第 5 格的泛音，去調第四弦第 7 格的泛音（**CD1-Track27**）。然後 ❸ 以第四弦第 5 格去調第三弦第 7 格的泛音。之後第二弦稍微特別，由於第二弦第 7 格的泛音不同於第三弦第 5 格的泛音，故無法以第三弦的泛音為基準去調第二弦。這邊先跳過第二弦，❹ 以第五弦第 7 格為基準去調第一弦開放音。最後，❺ 再以第一弦第 7 格為基準去調第二弦第 5 格。這樣調完一輪後，也跟前面一樣要從第五弦再次確認音準，重新調音。

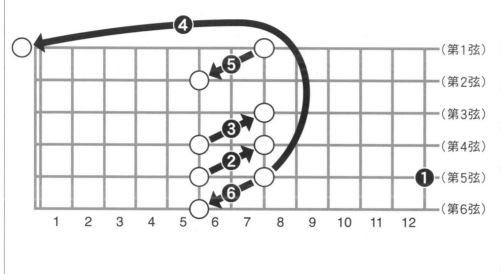

❶ 用音叉等調音器先調第五弦
（第 12 格的泛音）。

❷ 以第五弦第 5 格的泛音
去調第四弦第 7 格的泛音。

❸ 以第四弦第 5 格的泛音
去調第三弦第 7 格的泛音。

❹ 以第五弦第 7 格的泛音
去調第一弦開放音。
或是以第五弦第 7 格的泛音
去調第一弦第 12 格的泛音
（相差 1 個八度音程）。

❺ 以第一弦第 7 格的泛音
去調第二弦第 5 格的泛音。

❻ 以第五弦第 7 格的泛音
去調第六弦第 5 格的泛音。

筆者在此從第五弦出發的理由，就跟先前提及的一樣，是因為大部份的音叉多發出 A 音。如果用的是電子式調音器，就不妨試試以第六弦為起點，一直調到第一弦吧！

●如果演奏時需要用到移調夾

要是遇上需使用**移調夾**（P.29）去演奏的情況時，建議先不夾移調夾調音，夾上移調夾後仍要重新確認音準。要是有走音，就夾著移調夾做細微調整吧！由於使用移調夾會讓音高產生細微的變化，最好夾了移調夾也不忘再次調音。只要每稍微轉動一下旋鈕，就要輕拉＆壓一下移調夾跟上弦枕之間（或是上弦枕跟弦栓之間）的弦，一面避免整條弦在移調夾兩側的張力有所不同，一面調音。

筆者一開始也有提及，調音是非常重要的作業。這裡總共介紹了三種常見的調音法，建議讀者在調音時組合不同的方式，多次確認調音是否準確吧！筆者自己是以泛音法為基本，再用實音以及電子式調音器來確認調音。

▲稍微輕拉＆壓位於移調夾跟上弦枕之間（或是上弦枕跟弦栓之間）的弦。

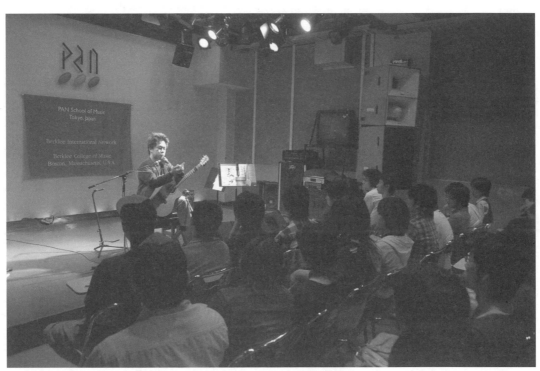

2006 年 6 月 23 日，於代代木‧PAN School of Music 的講座。

SECTION 5

● 第5章

聲音製作與錄音器材
SOUND MAKING & RECORDING MATERIAL

SECTION5 **①** 聲音製作（1）**拾音器 Pickup**

雖然原聲吉他原意應是指：不加任何"助力"，直接去演奏音樂的樂器，但也會使用一種安裝在琴身裡、名為拾音器的麥克風來為其增幅、加工聲音。

由於木吉他有著箱型的琴身，在演唱會等大型演出時，使用一般的麥克風容易發生 Feedback（特定頻率經由音箱、麥克風、拾音器等器材不斷放大所產生的噪音），轉而使用拾音器就較不易發生 Feedback（也有人同時並用一般麥克風與拾音器）。

另外，對**點弦泛音**（P.155）和**打板**（P.168）等特殊奏法來說，使用拾音器後聲音也較為紮實，近年更有許多木吉他演奏者會再接上**效果器**（P.54）為聲音做出獨特的加工。

拾音器本身也有許多種類，每種都有其特徵。因此也有不少吉他手會組合不同的拾音器市面上也可見一開始就以並用為設計理念的拾音器。此外，拾音器還有分類，分別是有內裝**前級**（P.53）的主動式（Active Type），以及不含前級的被動式（Passive Type），被動式的拾音器就需要接上額外的前級。

CDdisc①28

●黏貼式（壓電）拾音器
Contact Piezoelectric Pickup

指的是一種能貼在吉他表面的拾音器。黏貼的地方不論是吉他外側還是內側都行。如果經常拆裝，或是更改黏貼處在測試效果時，就貼在外側吧（但貼在內側看上去較美觀）。黏貼的地方不同音質也會大有變化，一般多貼在**琴橋**（P.15）附近，主要是為了收到琴身音箱的共鳴（另外，壓電指的就是壓電元件，能將琴弦的振動轉換成電流）。

CD 的演奏為 History NT-501 的聲音，使用的是內藏在音箱裡頭的黏貼式拾音器。

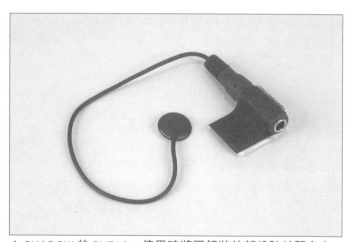

▲ SHADOW 的 SH710。使用時將圓鈕狀的部份貼於琴身上。

CDdisc 1 29

●下弦枕式（壓電）拾音器
In-bridge Piezoelectric Pickup

黏貼式的改良版，就如其名是裝在下弦枕裡的拾音器。由於安裝工程需要一定的技術，建議讀者交給樂器行或是專責工程處為佳。

CD 的演奏為使用安裝在 Morris S-121sp 音箱裡頭的南澤 Custom 下弦枕式拾音器（B-band）所錄出的聲音。

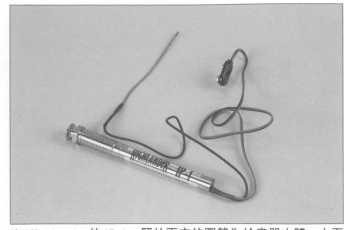

▲ Highlander 的 IP-1。照片下方的圓筒為拾音器本體，上面細長的棒狀部份要埋入下弦枕的下方。

CDdisc 1 30

●響孔式（磁力）拾音器
Magnetic Pickup

為使用磁鐵與線圈來接收琴弦振動的拾音器，跟安裝在電吉他上的拾音器為相同構造。由於是裝在吉他的**響孔**（P.15）上，取下的工程也很輕鬆。雖然對點弦泛音等技巧有用，但這款基本上收不到琴身的共鳴，故不適用於打板演奏。

CD 的演奏為 Morris S-121sp（南澤 Custom）的聲音，使用照片中的 L.R.Baggs M-1 來錄音。

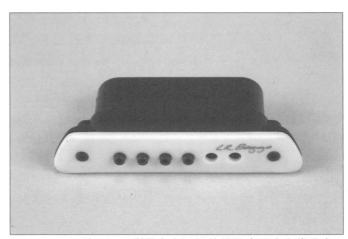

▲ L.R.Baggs 的 M-1。利用左右兩側的鎖孔來固定在響孔上。

●麥克風式（內置麥克風）

將普通的麥克風安裝在吉他內部，常用於和其他拾音器並用以增加聲音的空氣感。一般較常使用的是**電容式麥克風**（P.64）。

▲ SHADOW 的 Megasonic22（SH EC 22）

聲音製作與錄音器材
5

聲音製作 (2) **前級與音箱 Preamp & Amp.**

　　所謂 Amp. 就是 Amplifier 的縮寫，本來是「增幅器」的意思。若是在樂器方面提到 Amp. 的話，大多數指的便是除了能增幅音訊之外，上頭更有揚聲器（Speaker）的音箱（如「吉他音箱」、「貝斯音箱」）。前級指的就是除了能增幅音訊之外，更有 Equalizer（P.54）和 Reverb（P.56）等效果（P.54）掛載在上頭，能夠改變音色、音質的設備。

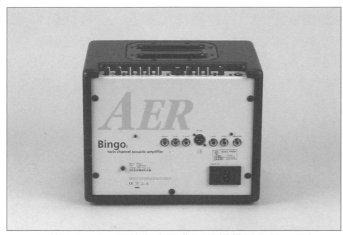

▲ AER 的 Bingo2。照片為它的背面（揚聲器在另一側）。

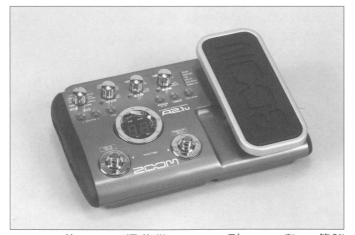

▲ ZOOM 的 A2.1u。涵蓋從 Simulator 到 Reverb 和 EQ 等諸多效果。筆者在 2009 年的今天（此書出版於 2009 年），也常在現場演出時使用它。

●**音箱**

　　由於木吉他與電吉他的音色有別，選擇音箱時最好還是使用專門設計給木吉他的音箱為佳。有些型號會內建 EQ 或 Reverb 等效果，但也有一些型號需要接上額外的前級。

●**前級**

　　有從功能簡單只具 EQ 的款式，及複雜到內建綜合效果、能模擬吉他原聲的類型，還有內建能混合多個**拾音器**（P.51）的混音器（Mixer）功能款。此外，製作拾音器的廠牌，也會為了切合自家拾音器而研發前級。建議讀者在選購時，要先確認好上頭有沒有自己需要的功能。

SECTION5 3 聲音製作 (3) 效果器 Effector

　　所謂的效果器，便是加工聲音令音色產生變化的器材總稱。按功能與運作原理分成各式各樣的種類。就如筆者在上一頁所說的，最近的前級都是內建好幾個效果，能同時執行多種效能的機型，故讀者也並非一定要單顆單顆地買齊所需效果。

● **Equalizer** ⟨CDdisc①31-33⟩

　　將聲音分割成高頻、低頻等多個音域，藉由放大或縮小特定音域的音量來調整音色的效果器，常被簡稱為 EQ。音域的分割數量視機種而定，只有兩個的話為 Low（低頻）和 High（高頻）；三個的話為 Low、Mid ／ Middle（中頻）、High。另外還有能改變音域分割的中心點和範圍的款式。使用它來調 Tone 時，比起放大特定的音域，用縮小（Cut）的方式去改變音色常有更好的效果。當想改變特定音域的中心點時，可以先將該音域暫時放大來聽聽看（但要小心全體的音量也會上升），找到在意的地方後，再慢慢縮小……重複這樣的步驟找出自己喜歡的音色。

　　CD1-Track31 為未經效果處理的樂句，下個 Track32 則是將高音狠狠推大的樂句，最後的 Track33 便是將低音推大的相同樂句（實際在錄音或現場演出時，會做更細微的調整）。

CD 收錄內容

CD1-Track31 ▶掛載效果前
CD1-Track32 ▶使用 EQ 的範例（1）推大高音　　WAVES Q2（LowShelf：470：+10db）
CD1-Track33 ▶使用 EQ 的範例（2）推大低音　　WAVES Q2（HiShelf：17k：+10db）

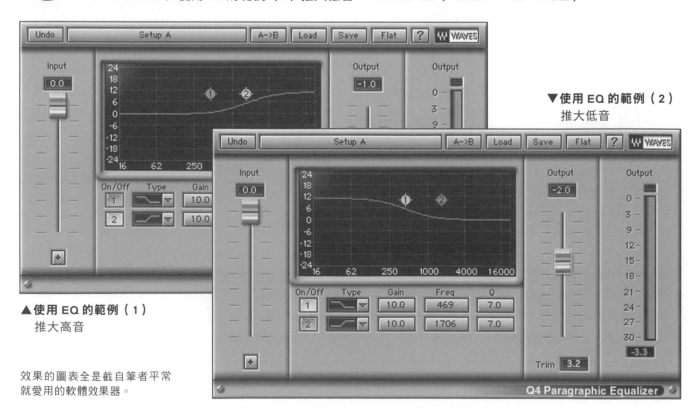

▼使用 EQ 的範例（2）
　推大低音

▲使用 EQ 的範例（1）
　推大高音

效果的圖表全是截自筆者平常
就愛用的軟體效果器。

● Notch Filter

　　屬於 EQ 的一種，能阻斷特定音域的效果器。當特定的音域容易引起 Feedback 時，藉由阻斷該音域的方式，即便不降低音量也能避免 Feedback 的發生。

● Delay　CDdisc①34-36

　　在原本的音上，混入較晚出現的同樣音符，用以增加殘響的效果器。

　　CD1-Track34 為未經效果處理的樂句；**Track35** 為不合曲子節拍 Delay 一次的相同樂句；**Track36** 則是配合曲子節拍加上多次 Delay 的相同樂句。

CD
收錄內容
CD1-Track34 ▶掛載效果前
CD1-Track35 ▶使用 Delay 的範例（1）單次（One Shot）WAVES Super Tap Delay（632ms）
CD1-Track36 ▶使用 Delay 的範例（2）連續 SOLUNDTOYS Echoboy（bpm120：1/8）

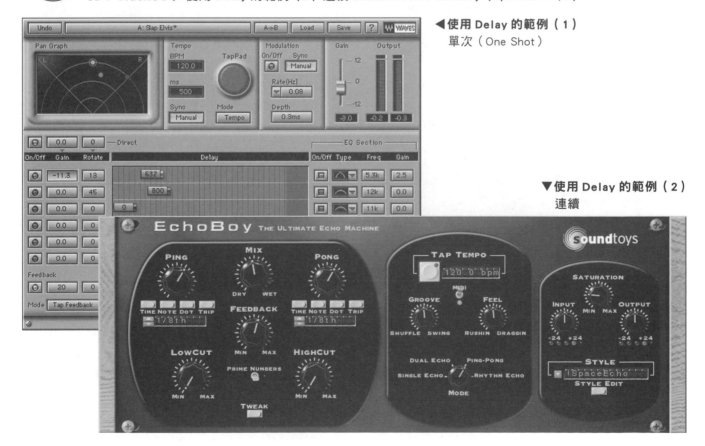

◀使用 Delay 的範例（1）
單次（One Shot）

▼使用 Delay 的範例（2）
連續

5 聲音製作與錄音器材

● Reverb　CDdisc ① 37-39

　　在原本的聲音加上殘響效果，能夠重現在室內或是廳堂等處聲音會有的自然迴響。常見的有 Room Type（模仿房間的殘響）、Hall Type（模仿表演廳的殘響）、Plate Type（模擬表演廳的殘響後，再去模擬觸動鐵板震動的類比效果器 Analog Effector）上述三種。在 Reverb 的設定中，還可見 Delay（Pre-delay），這是用來調整 Reverb 的聲音要延緩多久的項目。

　　CD1-Track37 ～ 39 分別為加上三種不同 Reverb 的相同樂句。最原始的樂句就跟掛載 Delay 效果前的樂句相同（**Track34**）。

CD1-Track37 ▶ 使用 Reverb 的範例（1）Room 系　WAVES TrueVerb（Drum Room）
CD1-Track38 ▶ 使用 Reverb 的範例（2）Hall 系　WAVES Renaissance Reverb（Grand Hall）
CD1-Track39 ▶ 使用 Reverb 的範例（3）Plate 系　MARK OF THE UNICORN Plate（Classic Guitar Plate）

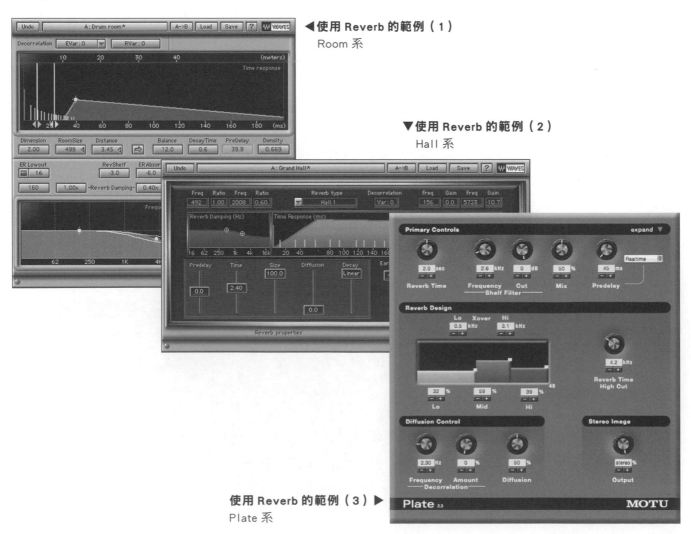

◀ **使用 Reverb 的範例（1）**
Room 系

▼ **使用 Reverb 的範例（2）**
Hall 系

使用 Reverb 的範例（3） ▶
Plate 系

● Chorus、Flanger、Phaser　

　　Chorus 和 Flanger 的運作原理雖然跟 Delay 相同，但這兩種是在原本的聲音疊上只慢一點的同樣音符，做出搖動感的效果器。Phaser 則是在原本的聲音疊上相位（Phase）不同的聲音，藉以做出搖動感的效果器。上述都是給人加工感較強的效果，建議偏好原音（或是近似原音）的讀者不要加太多。

　　CD1-Track40 為未經效果處理的樂句，**Track41 ～ 43** 則按 Chorus、Flanger、Phaser 的順序錄製相同的樂句（為了令讀者更能聽出差異，效果開得較強）。

CD1-Track40 ▶掛載效果前
CD1-Track41 ▶使用 Chorus 的範例　KORGMDE-X（Analog Chorus）
CD1-Track42 ▶使用 Flanger 的範例 MARK OF THE UNICORN Flanger（Slow n'Light）
CD1-Track43 ▶使用 Phaser 的範例　NOMAD FACTORY Analog Phaser APH-2S（Slow 8 Stage Phaser）

 ◀使用 Chorus 的範例

▼使用 Flanger 的範例

▼使用 Phaser 的範例

5 聲音製作與錄音器材

● **Compressor、Limiter** CD disc ① 44-46

為了不讓音量超出一定的範圍，用來壓縮（Compress）或是限制（Limit）聲音大小的效果器（兩者原理相同）。一般多數的實體樂器，由於音量的大小差別甚鉅，會使用這兩種效果器來減緩音量大與小的差距。Compressor 是將超出一定範圍的音量給緩緩壓縮，相對的 Limiter 則是超出一定音量就直接強制性地不讓它繼續增大。上述兩者與其它效果不同，對初學者來說可能較難感受到效果。

CD1-Track44 為未經效果處理的樂句；**Track45** 為加上 Compressor 的相同樂句；**Track46** 為加上 Limiter 的相同樂句。

▲ Compressor 的運作示意圖

▲ Limiter 的運作示意圖

CD1-Track44 ▶掛載效果前
CD1-Track45 ▶使用 Compressor 的範例　WAVES C1 Compressor（Classic Compressor）
CD1-Track46 ▶使用 Limiter 的範例　WAVES L1 Ultramaximizer

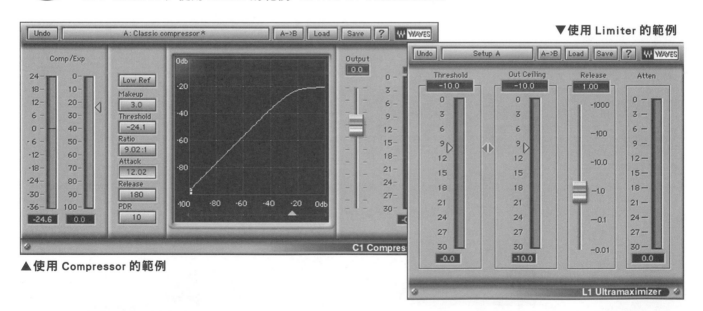

▲使用 Compressor 的範例

▼使用 Limiter 的範例

▲直接看看不同效果的波形圖，來比較一下吧！這是未經效果處理的原始波形。上下的間距表示音量的大小。

▲此為 Compressor 處理過後的波形圖。雖然有較突出的部份，但整體的音量（上下）已受到壓縮，波形看起來變窄了。

▲此為 Limiter 處理過後的波形圖。可以看得出來波形變窄，上下兩端被砍得整整齊齊。

● Simulator　CDdisc①47-49

　　對原聲吉他來說，最原始的聲音跟經過拾音器的聲音有非常大的差別。為了讓放大過後的聲音能更貼近原汁原味，便產生了以電子方式來模擬吉他原聲的效果器。除了模擬吉他原聲之外，也有模擬收錄所用的麥克風的款式。

　　CD1-Track47 為未經效果處理的樂句（使用磁力拾音器來錄音），**Track48** 為加上麥克風模擬（Mic Simulator）的相同樂句，**Track49** 則為加上吉他模擬（Guitar Simulator）的相同樂句。

CD1-Track47 ▶掛載效果前
CD1-Track48 ▶使用麥克風模擬的範例　ZOOM A2.1u
CD1-Track49 ▶使用吉他模擬的範例　ZOOM A2.1u

SECTION5 ④ 挑選錄音器材（1）錄音機 Recorder

　　錄下演奏所需的器材，當然就是錄音機與麥克風了（用拾音器錄音的話，便不需麥克風）。錄音機是用來錄下聲音並儲存起來的器材，有些使用 MD 和記憶卡，有些則是使用硬碟來儲存音訊。如果讀者本身持有電腦，就將其用作錄音機吧！

●錄音機的種類

　　那麼，筆者就先將錄音機大致分類並介紹一下吧！因型號有別，詳細的功能與規格不見得會與筆者在此介紹的內容一致，建議讀者在購買之前，要事先對各個商品做足功課。

▲① EDIROL 的 R-09

① 內建麥克風的便攜型

　　此為內建麥克風收音的便攜型錄音機，常用來收錄野外的自然聲響。因為內建收音麥克風，當然也就不用另外準備，同時也相當方便攜帶。不過，要是想用拾音器來錄音的話，就得找包含外部輸入端子的型號才行。此外，這一類的錄音機常會省略掉編輯的功能。

▲② ZOOM 的 MRS-8

② 內建混音器的便攜型

　　這款雖然沒有內建收音麥克風，但卻有混音器以及各式效果，能透過麥克風或是拾音器來錄音。一般音軌（Track）數都會比①來得多。此外，由於這是使用電池的機型，在野外也能使用。有些型號還會有編輯功能，或是內建鼓組的音源。

▲③ BOSS BR-1200CD

③ 內建混音器的置放型

　　外觀雖與②相似，但體積較大，設計上不以便攜為主，同時也因為需要插座提供電源，故在屋外無法使用。一般而言，功能比②更強，且能執行更為複雜的音訊編輯。

▲④錄音軟體
MARK OF THE UNICORN Digital Performer 6

④ 電腦＋錄音介面（Audio Interface）

　　如果想將電腦當做錄音機，就必須先備好錄音用的軟體，以及掌管聲音進出的器材——錄音介面。

　　軟體方面，DTM（Desktop Music 為日式英語，正式英文名稱為 Computer Music）中會使用的 Sequence Software，或是在編輯波形和製作母帶時會用的 Mastering Software 都能使用。所謂的 Sequence Software，原本是指將音符化成電子資料，讓連接到電腦的合成器可以自動演奏的軟體，但現在多數都已經有錄音‧編輯的功能了。

▲④錄音介面
MARK OF THE UNICORN Ultralite mk3。

Mastering Software 雖然是以編輯波形資料為主的軟體，但也有包含錄音功能的款式。

錄音介面也有各式各樣的種類，如安裝在電腦裡的錄音卡或外接型、USB 連接／ IEEE（FireWire）連接等等。另外，如果是使用筆電，只要準備能吃電池（或者是不需插電）的錄音介面，就能在野外錄音。

不管是哪個，因為都需要一定程度的電腦知識，如果覺得自己對電腦知識不夠熟稔，那就選擇①～③的專用機型吧！

順帶一提筆者平常是使用 Apple MacPro 2.93GHz x 8（電腦）、MARK OF THE UNICORN Ultralite mk3（錄音介面）、MARK OF THE UNICORN Digital Performer（Sequence Software）在錄音的（2009 年的時候。本書所附的 CD 也多是使用這些器材所錄的）。因為筆者本身的作曲工作都要靠這些，所以使用較高規格的器材，但如果只是要錄下獨奏吉他的表演，使用更為低廉且單純的器材就綽綽有餘了。

●錄音機怎麼選

那麼接著，就來說明一下如何依不同情形選擇適切錄音機的方法吧！

■軌數⋯取決於是否要同時錄製多軌

錄音機記錄一個音訊的單位，稱之為「音軌（Track）」。比方說單軌／單聲道（Monaural）錄音（只收一支麥克風或一個拾音器）就是一個音軌，雙軌／雙聲道（Stereo ＝單聲道×2）錄音就要使用兩個音軌來錄音。

電腦之外的錄音機，最大錄音軌數與最大發聲軌數都是買來就固定的。最大錄音軌數指的就是一次同時能收錄的軌數上限，如前述①那種便攜型錄音機，同時能錄的最大軌數通常為 2 軌，如果是像②或③那種稍大的錄音機，一次最大就能錄製 4 ～ 8 軌。

自己想要錄製的東西與方式，會決定所需的最大錄音軌數。比方說，如果只要用一支麥克風來收一把吉他的獨奏，那麼最大錄音軌數只要 1 軌就夠了，但如果是用兩支麥克風同時收錄歌聲與吉他，這樣 2 軌錄製在後期加工聲音時就會比較方便。有時就算只要錄一把吉他，卻是使用多支

麥克風來收音的話，那麼麥克風有幾支，最大錄音軌數就該有幾軌。反過來看，即便是多人同時錄音，但麥克風只有一支的話，那麼最大錄音軌數也是 1 軌就 OK。請讀者事先想好自己要以怎樣的方式來錄製音樂，再算出自己所需的最大錄音軌數吧！

與之相對的最大發聲軌數，指的當然就是一次同時能播放的軌數上限。一般錄音機的最大發聲軌數通常會比錄音軌數還多，例如「一次雖然只能錄 2 軌，但播放時可以到 4 軌」。如果想錄製多把吉他或歌聲、合聲之類，但覺得不用一次錄完全部也沒差⋯或是演奏者就只有自己一個，自然是無法用分身術來同時錄音時，那麼選購最大錄音軌數較少，但發聲軌數多的錄音機就可以了。另外如果是用④電腦來錄音，那麼最大錄音軌數一般是看錄音介面的規格，最大發聲軌數則是取決於電腦本體的效能以及使用的編曲軟體。

■麥克風輸入……究竟是要用麥克風，還是拾音器

如果是像②或③那種接上麥克風或拾音器去錄音的機型，一次最大能收錄的麥克風數量往往有限，而且這數量常會低於最大錄音軌數（比方說，最大錄音軌數明明有 4 軌，但麥克風輸入的接口就只有 2 種系統等等）。建議讀者還是看自己的用途，來挑選合適的規格。不支援麥克風的輸入接口(Jack)通常就是給 Line In 用的，可以接到拾音器（前級）或是外部的效果器來進行錄音。

■幻象電源……如果想使用電容式麥克風的話

為本身不供電的**電容式麥克風**（P.64），錄音機這邊會有供電給麥克風的電源，這樣的電源我們稱之為幻象電源（Phantom Power）。如果是能主動供電的錄音機，都會有明確的「Phantom Power=48V」標示。如果要在沒有供電功能的錄音機上使用電容式麥克風，那就只能在麥克風裡裝電池（不是所有麥克風型號都能裝電池，務必事先確認），或是額外準備供電用的變壓器了。

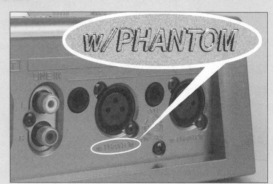

■電源……取決於是否要用於戶外錄音

雖然大部份的錄音機都是仰賴家用電源，但①和②便攜型也能使用電池。如果有戶外使用的需求，那就留意所用器材能否使用電池吧！

■編輯功能

將錄好的聲音加上效果、換掉部份音訊或是將幾段個別錄好的東西接在一起，上述種種行為，都稱做音訊編輯。一般就編輯功能而言，③強於②，而②又強於①。雖然也要視機種和軟體而定，但③跟④的編輯功能可以說是最為完善的。

如果是在戶外錄音，但也想試試編輯的話，就先用①來錄音，再將錄好的波形音訊傳到電腦裡進行編輯。如果電腦本身是能燒錄光碟的，那就不需電腦用的錄音介面，但手上的①必須是能將音訊存成電腦能辨識的規格，並將資料移到電腦裡的型號才行。

■取樣頻率 Sample Rate

這就像是用來表示錄音時「精細度」的單位，基本上精細度越高，音質當然就越好，但相對地其資料量也較龐大，一下子就會耗掉許多錄音機的內儲容量。常見的頻率有 24kHz、44.1kHz、48kHz、88.2kHz、96kHz 等等，位元率（Bit Rate）則有 8bit、16bit、24bit 等等，這兩種單位的數字越大代表所錄的聲音越精細。一般音樂 CD 的取樣頻率為 44.1kHz ／ 16bit，本書所附的 CD 是先以 96kHz ／ 24bit 的規格錄製，最後再壓縮成 44.1kHz ／ 16bit 的。

■ 儲存媒體（看要硬碟還是記憶卡）

錄音機的儲存媒體也是五花八門。許久以前錄音帶還是主流，筆者剛開始宅錄時，用的也是錄音帶。但現在數位化的錄音已成主流，使用硬碟（Hard Disk Drive）或記憶卡（Memory Card）當作儲存媒體，將聲音存成跟電腦一樣的數位資料已是常態。

包含④電腦在內，將聲音錄進硬碟裡的錄音機有個缺點，就是會因為散熱的風扇而產生噪音。如果錄的是合成器或電吉他，那可能不會在意這點，但如果是用麥克風來錄原聲吉他的話，這樣的機械噪音其實意外地惱人。建議讀者在選購時，要麻煩樂器行盡可能地準備一個安靜的環境，讓自己試試基本的錄音與播放功能，確認是否有出現多餘的噪音（樂器行如果有隔音間或是排練室更好）。

■ 錄音格式

這也會因機種不同而有許多差異。如果錄完要將資料傳到電腦裡，那音訊的格式（Format）就有必要是電腦以及編曲軟體能夠辨識的類型。一般較常用的音訊格式有 WAV（Windows）、AIFF（Mac）、MP3 等等。

2002 年 9 月 17 日，筆者過去的自宅錄音室。當時滿滿一牆的合成器，現在也都成了電腦裡的軟體。

SECTION5 ⑤ 挑選錄音器材（2）麥克風 Microphone

　　使用麥克風錄音時，必須要有個極為安靜的環境。有時甚至覺得空調的聲音都礙事，即便出外租借排練室，從他間排練室透來的聲音更是惱人不已。如果沒辦法備好一個安靜的空間，那麼透過拾音器來錄音會是較佳的選擇。

　　麥克風當中，有分不需電源又耐操的動圈式麥克風 Dynamic Microphone（**CD1-Track50**），以及需要額外供電，較適合拿來錄製細膩聲音的電容式麥克風 Condenser Microphone（**CD1-Track51**）。雖不是一定如此，但一般而言，電容式麥克風確實較適合拿來收錄吉他細膩的聲音表現。

▲動圈式麥克風（SHURE 的 SM58）

▲電容式麥克風（AKG 的 C3000B）

　　要將麥克風對準吉他的哪裡去收音呢…這個問題其實非常難回答。即便用的是同支麥克風，一點方向或是距離的差異就會讓所收的音色大有不同。粗略來說，筆者平常是將麥克風對準吉他的第 14 ～ 16 格處來錄音的（①）。筆者在 CD 中，錄了同一支電容式麥克風（Earthworks 的 SR77）對著不同地方的聲音，還請各位參考比較看看。

CD1-Track51 ▶① 將麥克風對著第 14 ～ 16 格收音
CD1-Track52 ▶② 將麥克風對著響孔收音
CD1-Track53 ▶③ 將麥克風對著琴頸收音
CD1-Track54 ▶④ 將麥克風對著琴橋收音

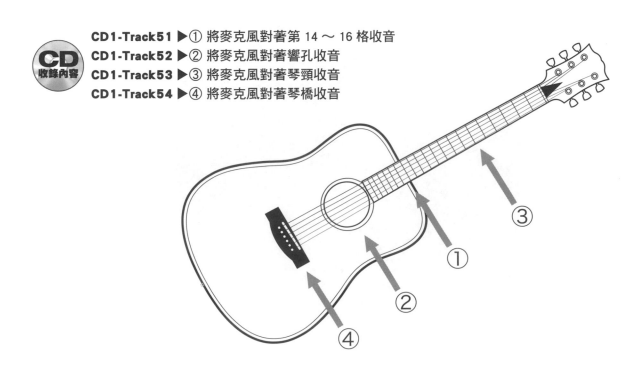

第6章
樂譜的基礎知識
SCORE KNOWLEDGE

SECTION6 (1) 五線譜

先人為了在沒有聲音的狀況下能傳達（記錄）音樂…絞盡腦汁所發明出來的就是這五線譜。在還沒理解怎麼閱讀時，可能會覺得不明所以，但這不愧是從以前（十五世紀左右）就一直沿用至今的記錄法，整體而言是合理且易懂的。

　　一開始即便看不懂五線譜，在使用的過程中就會慢慢學會怎麼讀與寫。事實上筆者學生時代，在學校上音樂課時，也是完全看不懂五線譜的。但為了將音樂推廣出去，在書寫、閱讀樂譜之間，便漸漸習慣、熟稔五線譜了。筆者本身也是受情勢所迫，將「4 個十六分音符等於 1 個四分音符」、「看到連續記號 Dal Segno 要回到 Segno」…等譜表知識一點一滴學會的。

　　在習慣看五線譜之前，就先看 **TAB 譜**（P.78）去演奏吧！事實上，在演奏吉他時看懂 TAB 譜比五線譜還來得有用。不過，在分析樂曲或是想將自己的意圖傳達給其他演奏者時，五線譜就是不可或缺的。

　　此外，雖然吉他實際上演奏的音就如下圖所示，比五線譜上的標記還低一個八度音程（Octave），但在書寫五線譜的標記時仍會以高於原音一個八度音程來記譜。舉例來說，第三弦的開放音，會以五線譜中間處的 Sol 來表示（只要不是與其它樂器合奏，就沒必要過度在意）。而節奏譜記的標記方式，五線譜和 TAB 譜是幾乎一樣的。

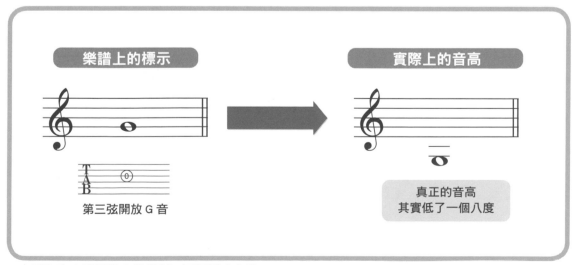

樂譜上的標示 → 實際上的音高

第三弦開放 G 音

真正的音高
其實低了一個八度

▲上圖為實音與記譜音的差別。不需過度在意。

●五線譜的基本記號

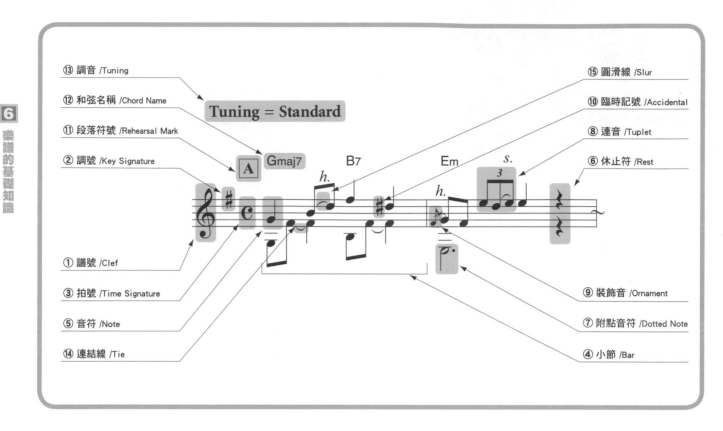

① 譜號

　標示該五線譜的音高，寫在五線譜的最前面（不只限於第一段，一般在所有段落的最前頭都會有）。譜號雖然按音高分成了三種，但大部份用在吉他樂譜上的，是最為常見的 G 譜號。G 譜號為譜號中音高最高的「高音譜號」，記號中間的漩渦處即是「G 音」。

　此外，在鋼琴的低音部或是團譜中的貝斯所用的譜號，是被稱為 F 譜號的低音譜號。標記中音的 C 譜號主要見於管弦樂器的樂譜，一般熱門音樂的樂譜幾乎不會使用。

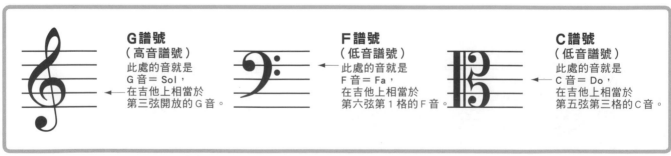

▲各式各樣的譜號。最為常見的就是 G 譜號。

②調號（Key 標記）

　　每首曲子都有個中心和弦…簡單來說就是「給人沉著感的和弦」。這同時也是曲子的 Key（調），比方來說，如果是以 G 為中心的話，就會說「這曲子是 G Key（講得古典派一點就是 Sol 大調）」；Am 的話，就會說「這曲子是 Am Key（La 小調）」。而所謂的調號，即是用來標示曲子的 Key 為何，就寫在五線譜上的①**譜號**旁邊（這也不是只有第一段才有，所有的段落都會註明）。

　　只要曲子（同一小節）中途沒有出現新的調號（臨時記號），那麼開頭的調（音）號就是整首曲子的調性（同音）。像是前一頁於**五線譜的基本記號**的圖表，就可看到 Fa 的音那邊加了個升記號（Sharp），代表的意思即為整首曲子的 Fa 都要上升半音（關於音高與升記號，會在 P.68 的⑤**音符**以及 P.70 的⑩**臨時記號**時多加說明）。

　　既然說了會影響整首曲子，那其實也代表「因為一開始就已經講好了，所以中途不會再說這個音是要升還是要降（Flat）哦」的意思。有時，根據 Key 的不同，會出現很多升或降記號，在看五線譜時要仔細注意哪個音要升（或是降），如果中途忘掉了就回去看看段落最前面的調號吧！

　　調號，換言之就是藉由標示出曲子有幾個升或降記號，來提示出曲子為何 Key 的（請參閱右表）標記。此外，會有特定的兩個 Key（比方說第二列的 G Key＝Sol 大調與 Em Key＝Mi 小調）用同一個調號來表示得情況。雖然也有完全不見升或降記號的時候（C Key＝Do 大調與 Am Key＝La 小調），但在一首曲子中，升和降記號絕對不會同時出現，而且標記的位置，也都是固定的（換言之，雖說一般而言，有 1 個升記號就等於是 G Key，但那個升記號的位置可是不能隨便亂放的喔）。

調號	大調 Major	小調 Minor
	C Do 大調	Am La 小調
	G Sol 大調	Em Mi 小調
	D Re 大調	Bm Ti 小調
	A La 大調	F#m 升 Fa 小調
	E Mi 大調	C#m 升 Do 小調
	B Ti 大調	G#m 升 Sol 小調
	F# 升 Fa 大調	D#m 升 Re 小調
	C# 升 Do 大調	A#m 升 La 小調
	F Fa 大調	Dm Re 小調
	B♭ 降 Ti 大調	Gm Sol 小調
	E♭ 降 Mi 大調	Cm Do 小調
	A♭ 降 La 大調	Fm Fa 小調
	D♭ 降 Re 大調	B♭m 降 Ti 小調
	G♭ 降 Sol 大調	E♭m 降 Mi 小調
	C♭ 降 Do 大調	A♭m 降 La 小調

③拍號

標示該五線譜的基本節拍，以分數來表記。上方的數字所代表的意思為：一個小節裡有幾拍，下方的數字則是表示：1拍為音值多長的音符。比方說旁邊的 3/4 拍就是代表一個小節裡有 3 拍（因為上方的數字為 3）每拍＝四分音符（因為下方的數字為 4）的意思。此外，**C** 是四四拍；**¢** 是二二拍的簡寫。

在五線譜上，拍號雖然都應標在①**譜號**（P.66）以及②**調號**（P.67）後方，但在第一個拍號之後的拍號通常就會省略不寫（但曲子中途若有變換拍子時，會另行標記）。

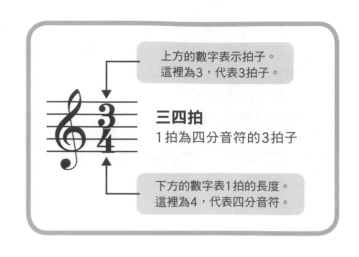

> 上方的數字表示拍子。
> 這裡為3，代表3拍子。

三四拍
1拍為四分音符的3拍子

> 下方的數字表1拍的長度。
> 這裡為4，代表四分音符。

常見的拍子			
𝄞 2/2 或 𝄞 ¢	二二拍	1 拍為二分音符的 2 拍子	
𝄞 2/4	二四拍	1 拍為四分音符的 2 拍子	
𝄞 4/4 或 𝄞 C	四四拍	1 拍為四分音符的 4 拍子	
𝄞 6/8	六八拍	1 拍為八分音符的 6 拍子	
𝄞 3/4	三四拍	1 拍為四分音符的 3 拍子	

④小節

為五線譜的基本單位，由縱線切成一節一節的，故稱之為「小節」。一個小節裡的音符數將由③**拍號**來決定。

⑤音符、⑥休止符

音符為五線譜上，表示該音音高、發聲時機點以及長度的記號。休止符則是代表沒有聲音（休息）之意，同時也會表示其時機點與長度。

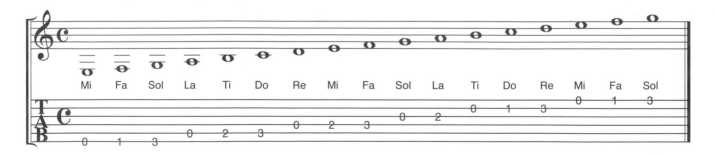

像八分音符和十六音符這種帶有鬚鬚的音符，如果連續出現的話就會連在一起書寫。比方說 ♫ 是八分音符 X2；♬ 是十六分音符 X4，原有的音符上頭有幾條鬚鬚，就會用幾個像是帶子的橫棒將音符接起來。順帶一提，音符上頭的鬚鬚叫做**符尾**（Flag），帶狀的橫棒叫做**符桿**（Beam）。

音符與休止符的長度‧其一

音符‧名稱		當 1 拍為四分音符時的數法	以四分音符為基準時所代表的音符時值	休止符‧名稱	
𝅝	全音符	𝅝 1　　2　　3　　4	4	▬	全休止符（休息一小節）
𝅗𝅥	二分音符	𝅗𝅥 1　2　　𝅗𝅥 3　4	2	▬	二分休止符
♩	四分音符	♩1　♩2　♩3　♩4	1	𝄽	四分休止符
♪	八分音符	1 & 2 & 3 & 4 &	$\frac{1}{2}$	𝄾	八分休止符
♬	十六分音符	1 & 2 & 3 & 4 &	$\frac{1}{4}$	𝄿	十六分休止符

⑦附點音符

當音符右方加了一個小點時，便稱之為附點音符，表示音符長度要變成 1.5 倍（可以想成是原本的音符長度再多一半）。此外，雖然極為罕見，但也有旁邊加了兩個點的音符。這種叫做**雙附點音符**，表示音符長度要變成 1.75 倍（可以想成是原本的音符長度多加一半後，再另外多加那一半的一半，也就是 1/4 的意思）。

音符與休止符的長度‧其二

音符‧名稱		音符長度	以四分音符為基準時所代表的音符時值	休止符‧名稱	
𝅝·	附點全音符	𝅝· = 𝅝 + 𝅗𝅥	4 + 2 = 6	▬·	附點全休止符
𝅗𝅥·	附點二分音符	𝅗𝅥· = 𝅗𝅥 + ♩	2 + 1 = 3	▬·	附點二分休止符
♩·	附點四分音符	♩· = ♩ + ♪	1 + $\frac{1}{2}$ = 1.5	𝄽·	附點四分休止符
♪·	附點八分音符	♪· = ♪ + ♬	$\frac{1}{2}$ + $\frac{1}{4}$ = 0.75	𝄾·	附點八分休止符

⑧連音

當想寫下 1 拍分成 3 等份，或是 5 等份、7 等份這樣奇數份的音符時，由於一般的寫法難以表達，就在符桿上方以小數字 3 或 5 來表達。這類的音符稱做連音，3 等份時叫做三連音，5 等份時叫做五連音。

將 1 拍分成 3 等份時，會以 3 個相當於 1 拍一半長度的音符（八分音符）來標記，並添加數字 3。由於用來標記的音符相當於該拍的一半長度，原本 2 個就該算做 1 拍，但因為旁邊多寫了「3」，就等於在宣告「這裡（其實 1 拍原只能放 2 個音）是 1 拍有 3 個音哦」。

6 樂譜的基礎知識

69

如果想將 1 拍
（1 個四分音符）
分成 3 等份，

▶

先寫出 3 個一半音長
的音符（四分音符的
一半為八分音符），

▶

在音符的符杆或
符尾外側，
寫個小小的「3」。

有時候也會將
八分音符以符桿接起來，
來書寫。

原本 2 個八分
音符的長度相當於
1 個四分音符。

⑨ 裝飾音

指的是，作為裝飾而被加在原音符裡頭的。裝飾音符本身拍值不記入拍數（一個小節裡能放入的音符數目）當中。

⑩ 臨時記號

臨時記號顧名思義就是臨時改變音高，**升記號**（♯）是表示右邊的音要上升半音，**降記號**（♭）則是表示右邊的音要下降半音。臨時記號自出現的音符開始算起，一直到該小節結束前都有效。

比方說下方的譜例，**(a)** 處的〈Sol〉有升記號，故要上升半音變成〈Sol♯〉。**(b)** 處的〈Sol〉雖然沒有升記號，但由於該小節內有 **(a)** 的升記號，所以 **(b)** 處的音也是〈Sol♯〉。至於 **(d)** 因為是在下個小節，不受前一小節的升記號所影響，故為〈Sol〉音。此外，這跟②**調號**也有所不同，一旦八度有變，便不受臨時記號所影響。故 **(c)** 處的〈Sol〉雖然跟 **(a)** 的升記號處在同一小節，但高一個八度音程的它依舊是〈Sol〉音（不會變成〈Sol♯〉）。

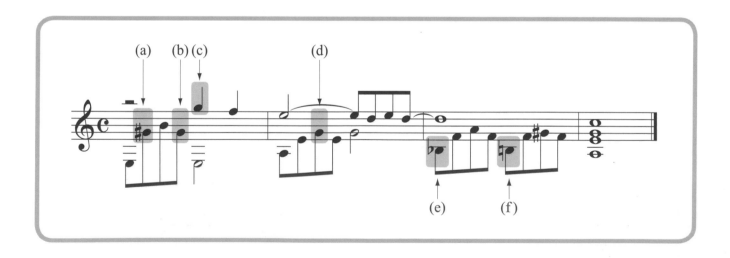

還原記號 Natural（♮），意思是將因為升（或降記號）而升高（或降低）半音的音符給回復到原本的音高。如 **(e)** 處的〈Ti〉因為有降記號，所以是〈Ti♭〉音。**(f)** 處本來也是在同個小節且相同八度音域，故也該是〈Ti♭〉，但因為又多加了一個還原記號，所以音高要回到原本的〈Ti〉音。

雖然在流行音樂的樂譜中不常見，但除了上述幾個之外，還有將升過半音的音再提升半音的倍升記號（𝄪），以及降過半音的音再多降半音的倍降記號（𝄫）。

⑪ 段落符號

　　將好幾個小節視作一個段落，按序加上英文字母來標示。大多時候會以框起來的大寫字母記在五線譜上方。拿流行音樂的樂譜來說，主歌就相當於 A ，橋段為 B …這樣一個一個加下去，除了用字母來分之外，有時也會看到前奏寫 Intro. ，間奏寫 Inter. 或是 Solo ，尾奏則是 Ending 等等。另外，當遇上好幾個近似的段落時，會寫 A1 、 A2 …等等，也會將與 A 內容相仿的段落寫成 A' 。

⑫ 和弦名稱

　　將和弦以英文字母以及數字來表示，記於五線譜上方（和弦的相關內容請參閱 P.86）。

⑬ 調音

　　常寫在樂譜的最開頭，表示吉他應調成怎樣的音。如果什麼都沒寫，或是記有「Standard」、「Normal」、「E A D G B E」等等的話，就是一般的標準調音。除此之外便是**開放弦調音**（P.201），比方說要是寫著「D A D G A D」，就代表從第六弦開始到第一弦，將弦音調成 D-A-D-G-A-D 的音序。當標示的英文字母還有附上箭頭時，舉右圖為例，向上的箭頭代表該弦的音要比標準調音時還高，向下的箭頭則是表示要較低。

▲帶有箭頭音表示需調高（或降低）

⑭ 調音

　　接起同樣音高的記號，將 2 個以上的音符視為 1 個音符去演奏。另外，音符如果有延長到下個小節，就會在小節線的前後分別寫上音符，再以連結線接起來。

　　書寫五線譜時常以拍子為基準，有些縱使不用連結線也寫得出來的音，會為了讓奏者更好抓到節奏，刻意以連結線去表示。下圖的 (a) 與 (b) 雖然是一模一樣的曲子，但 C 和弦處的音符寫法卻不同。(a) 由於在第三拍的正拍處沒有標示音符，讓人較難抓到節拍。這樣的樂譜較不易懂，(b) 用了連結線將原音（第二拍後半拍）與第三拍的音符連結，讓觀者更容易抓到節拍。

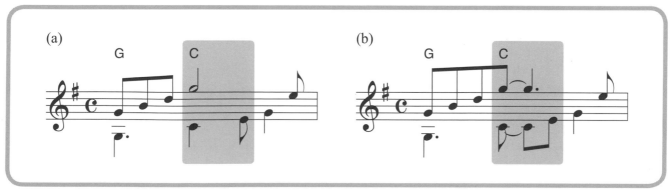

▲使用連結線的 (b) 比較好懂。

⑮ 圓滑線

　　用以接起不同音高的音符，表示要行如水般去演奏相接的複數個音符。吉他的話，會在使用**搥弦**（P.115）、**滑音**（P.124）、**滑弦**（P.124）、**推弦**（P.124）等技巧時看見這符號。

●反覆記號、省略記號

‖: :‖ (Repeat)

表示要重複彈奏這記號之間的部份。如果譜上沒有寫哪裡是起點,那曲子的開頭即為起點。此外,如果是按 Da Capo 或 Dal Segno 而反覆回去的話,原則上不彈奏在其間出現的 Repeat 處。

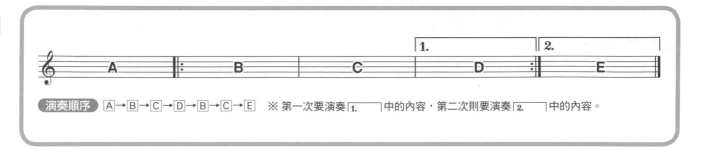

演奏順序 Ⓐ→Ⓑ→Ⓒ→Ⓓ→Ⓑ→Ⓒ→Ⓔ ※ 第一次要演奏 1. 中的內容,第二次則要演奏 2. 中的內容。

D.C. **(Da Capo)**

表回到曲子開頭。順帶一提 Da 是義大利文「從○○開始」,Capo 則是「頭」的意思。

Fine

因 Da Capo 或 Dal Segno 反覆後,如果曲子在中途就結束,就會以這符號來標記何處作結。順便一提 Fine 是義大利文「結束」的意思。

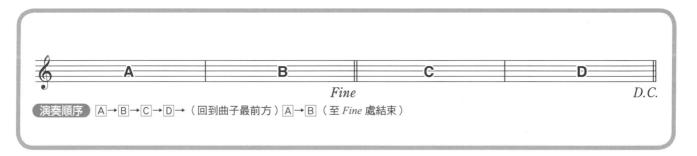

演奏順序 Ⓐ→Ⓑ→Ⓒ→Ⓓ→(回到曲子最前方)Ⓐ→Ⓑ (至 *Fine* 處結束)

D.S. **(Dal Segno)** / 𝄋 **(Segno)**

Dal Segno 是表示要回到 Segno 所標示的地方。順帶一提 Dal 就跟 Da 一樣,都是義大利文「從○○開始」,Segno 則是「Sign 記號」的意思,直譯過來的話便是「從有記號的地方開始」。

⊕ **(Coda)** / to⊕ **(To Coda)**

Coda 指的是曲子最後的部份,在 Dal Segno 或 Da Capo 反覆之後,要從 To Coda 處直接跳到 Coda。順帶一提 Coda 是義大利文「尾巴」的意思。

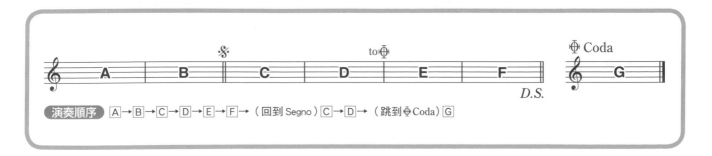

演奏順序 Ⓐ→Ⓑ→Ⓒ→Ⓓ→Ⓔ→Ⓕ→(回到 Segno)Ⓒ→Ⓓ→(跳到⊕Coda)Ⓖ

bis

反覆彈奏圍起來的部份。雖然意涵跟 Repeat 一樣，但在反覆範圍較小時會使用 bis 來表示。順帶一提 bis 是義大利文「再一次」的意思。

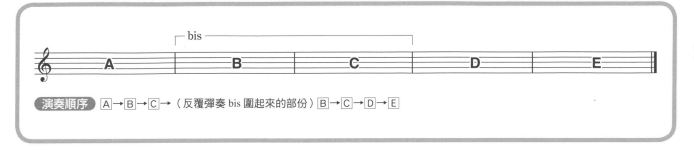

演奏順序　A→B→C→（反覆彈奏 bis 圍起來的部份）B→C→D→E

∕ (Slash)

表示彈奏內容與前方完全相同。∕代表跟前一拍，∕∕則是表示跟前兩拍相同。在斜線前後加點的 ⁄. 是表示前一小節，⁄⁄. 則是跟前兩小節演奏相同內容，夾在兩點中間的 ∕ 數量就等於要重複的小節數量。

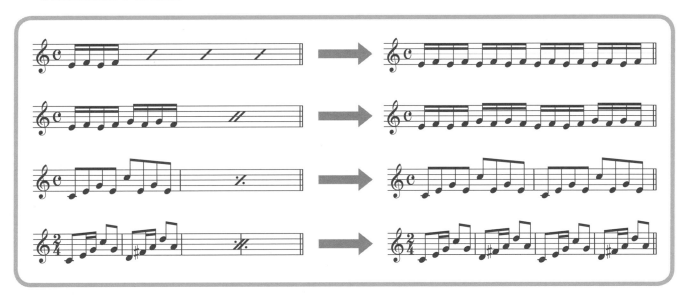

●強弱記號

用來表示音符相對強弱的記號。這雖然在古典樂譜中相當常見，但獨奏吉他的樂譜大部份只會用到重音（Accent）而已。

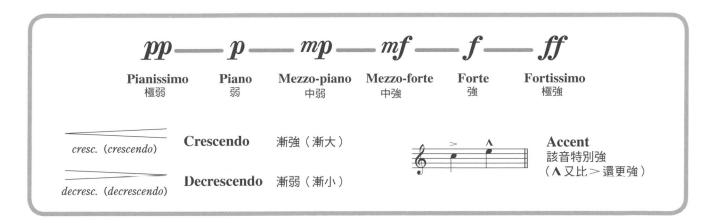

pp	p	mp	mf	f	ff
Pianissimo	Piano	Mezzo-piano	Mezzo-forte	Forte	Fortissimo
極弱	弱	中弱	中強	強	極強

cresc. (crescendo)　**Crescendo**　漸強（漸大）

decresc. (decrescendo)　**Decrescendo**　漸弱（漸小）

Accent　該音特別強（∧ 又比 ＞ 還更強）

●銜接記號

這些是關於音符分割方式的記號，Articulation 一詞的意思即為「明確的分割」。講到這個持續音（Tenuto）記號「將音值延伸到音符長度的極限」時，不禁會讓人心生：「那平常沒這麼寫的音符，其實不用按譜上所示的延滿嗎？」這種矛盾的疑問（但對某些樂器來說，音符的長度不見得就等於音長）。吉他出於本身的構造，只要沒刻意止住聲音，基本上就會一直延續下去（雖然會越來越小聲），當看到譜上沒有特別註記，或是持續音記號時，就要按照樂譜將音符給彈好彈滿。遇上斷音（Staccato）記號時，撥完弦後就馬上止住聲音吧！

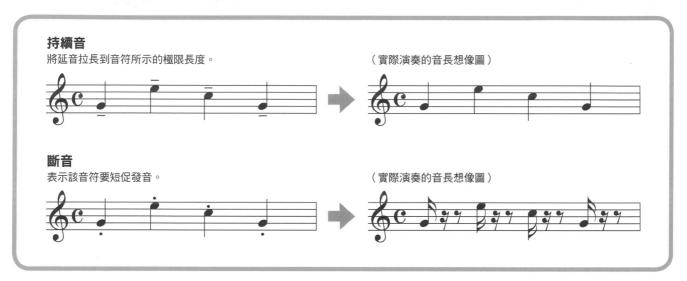

持續音
將延音拉長到音符所示的極限長度。

（實際演奏的音長想像圖）

斷音
表示該音符要短促發音。

（實際演奏的音長想像圖）

●速度記號

用以表示曲子速度（Tempo）的記號。順帶一提 Rubato 是義大利文「竊取（會不會是藉由竊取時間…之意，從而延伸出讓速度自由的意思呢）」，Ritardando 是「使○○緩慢」，Fermata 則是「停止」的意思。

標記	讀法	意義
Rubato	Rubato	自由速度
a tempo	A Tempo	回到原速
rit. *(ritardando)*	Ritardando	漸慢
⌢•	Fermata	大幅度延長該音符

6 樂譜的基礎知識

●節拍記號

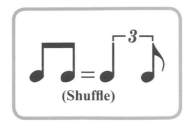

(Shuffle)

正拍比反拍更長，像是打～嗒打～嗒…的感覺，表示就是要用那種給人躍動感的節奏去彈奏。當出現這個記號時，即便樂譜是以譜例①的方式表記，實際演奏時則要演奏出像②那般。或許有人會納悶「幹嘛不一開始就寫成②啊！」，但像譜例①這樣，一開始就先以「♫=♪♪」來告知「這首曲子應該是 Shuffle 哦」，會讓樂譜看起來更整潔易懂。

CD disc ① 55

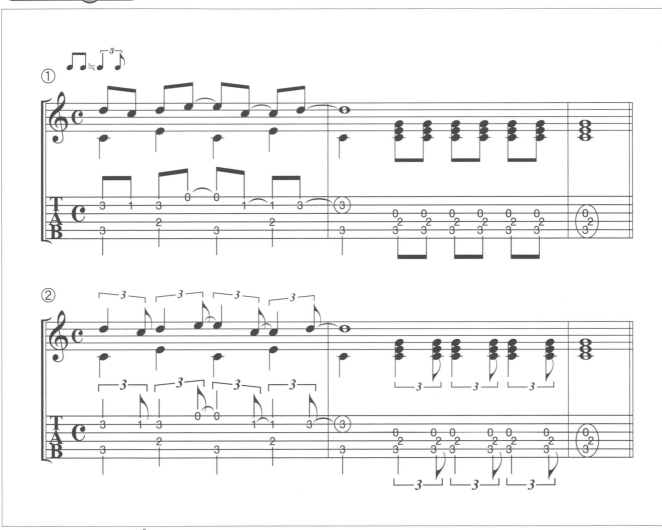

▲有 Shuffle 標記（♫=♪♪）後的譜記①和實際上的彈法②

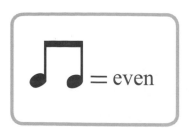

Even 是在標有 Shuffle 的樂譜中，用來表示該處不用做 Shuffle 拍法的記號。換言之，當看到這符號時，就代表要真的如樂譜所示，以同樣的音長去彈奏正反拍。

CD disc ① 56

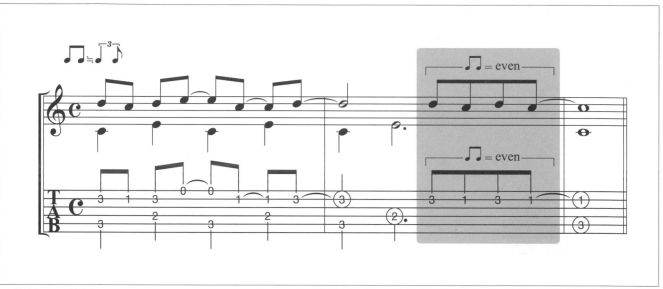

▲使用 Even 的例子。

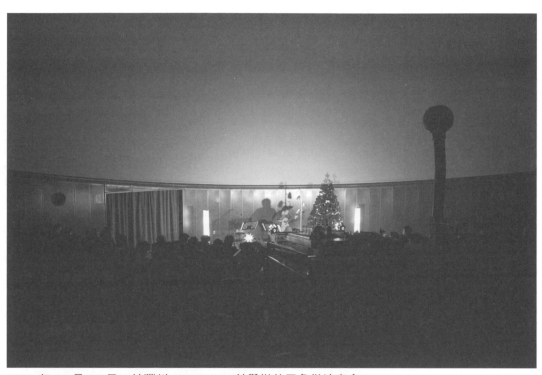

2008 年 12 月 23 日，於豐川 GEOSPACE 館舉辦的天象儀演奏會。

SECTION6 ② TAB 譜

　　TAB 譜的 TAB，是 Tablature（拉丁語『一覽表』）的縮寫，據說它的歷史還比五線譜更為古老。相對於將樂器所演奏的音高給化成記號的五線譜，TAB 譜則是著重在將樂器的「彈奏方式」寫成記號標示，除了吉他之外，還有其他各式各樣樂器專用的 Tablature 譜。目前吉他所用的 TAB 譜是以五線譜為基準，音長的表現方式和休止符的寫法等等，都與五線譜如出一轍。

　　五線譜就如其名有五條橫線，一般所用的 TAB 譜則是有六條，每一條分別對應到吉他不同的弦上。最下面的為第六弦，最上面的則是第一弦，這順序就跟自己拿著吉他，以視角往下看著指板時是一樣的。此外，原本在五線譜上是符頭（黑色或白色的圓點）的地方，到了 TAB 譜會變成數字，用來表示奏者該壓哪一格。順帶一提，有時可以看到數字之間有錯開的情況，這是為了放大數字讓奏者好辨識，演奏時要記得它們的發聲時機是同一時點。

▲從演奏者的視角看指板。

　　不論是五線譜還是 TAB 譜，都是為了讓人好讀好用所想出來的記譜法。但很遺憾的是，這些都沒辦法完美重現（記下）獨奏吉他的演奏。請讀者先聽聽 **CD1-Track57** 試試。雖然樂譜就如下方的譜例一樣，但如果真的乖乖按照該譜例去彈奏的話，其實會變成 **Track58**。會這樣的原因，是因為五線譜和 TAB 譜等樂譜，都沒有個別寫出音符出聲的時機以及長度所致。此外，更因為吉他本身的樂器特性，一旦弦被撥動，除非放開壓弦的手指或是刻意去做**消音**（P.44）的動作，不然聲音不會中斷，會一直持續漸弱到弦的振動停下為止。

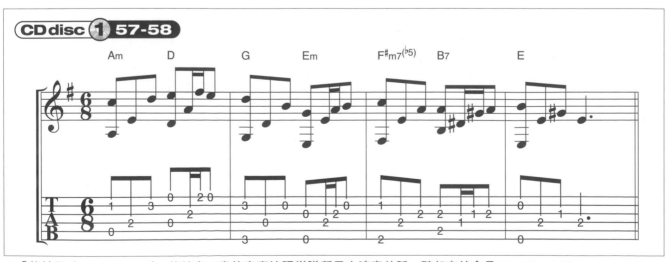

▲「綠袖子（Greensleeves）」的前奏。真的忠實按照樂譜所示去演奏的話，聽起來就會是 **CD1-Track58**。

如果真的要將 **CD1-Track57** 的演奏以五線譜或 TAB 譜來重現的話，就得像下方譜例一般，一條弦就得分成一段樂譜，除了需重疊好幾段這樣的東西，更得用連結線去寫下每個音符才行。但這樣會讓樂譜的「視覺」複雜度大大提升，雖說這也沒錯，可這的確會扼殺了樂譜的可讀實用性。因此一般而言，都是將樂譜上所寫的音「長」當作參考，僅取發聲時機點。此外要記得，聲音該一直延續到不同和弦出現的前一刻，趁變換和弦時，壓弦的指頭再離弦為佳。

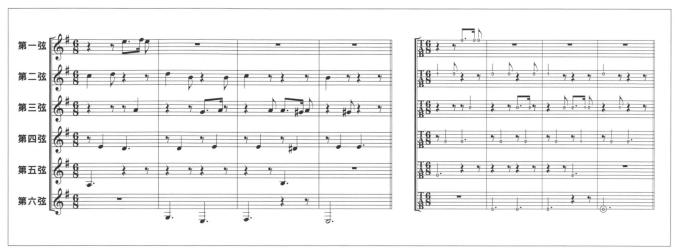

▲將弦給一條一條寫出來的例子（左：五線譜、右：TAB 譜）。這樣雖然能正確表示出音長，但因譜面龐大非常不便於閱讀。

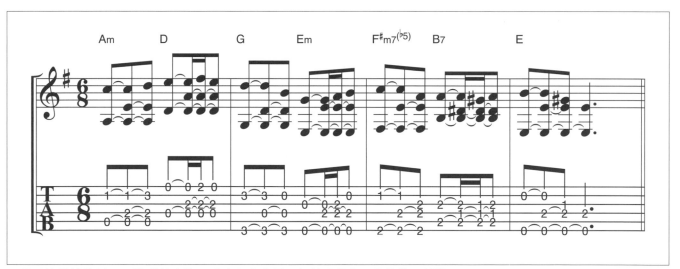

▲使用連結線的例子。這雖然也能正確表示出音長，但就視覺上而言依舊不科學。

　　除了上述原因之外，樂譜的寫法也會因為記譜者的意圖而有所差異。以前一頁的「綠柚子」譜例，雖然音符的符杆和符桿都是向上，但有時也會像下一頁的譜例①一樣，以向下的音符來標示低音聲部。筆者自己相當重視主旋律與伴奏的區格，如本書中「古老的大鐘」（P.220）和練習曲等等，都會盡量以主旋律的音符向上，伴奏音符向下的記譜方式呈現（譜例②）。外國的記譜，一般不會在 TAB 譜上加符杆或符桿，會以直接看五線譜作為確認音符長度（譜例③）。此外，還有將橫線改成五條，在線與線的中間寫上數字的 TAB 譜（譜例④）。這時候高於最上方的線的數字便是第一弦，第一條與第二條線的中間即是第二弦…依此類推。

① 用符桿向下的音符來表示低音部份的例子

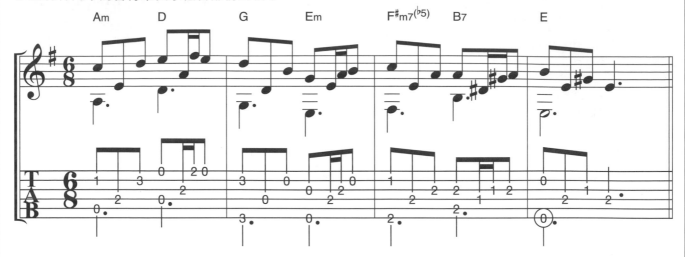

② 將旋律與伴奏的音符分成上下來表示的例子

③ 不在 TAB 譜上畫出音符的符杆和符桿的例子

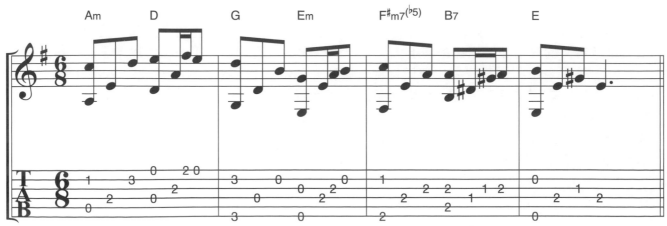

④ 在兩線的間隔記下數字的 TAB 譜例子

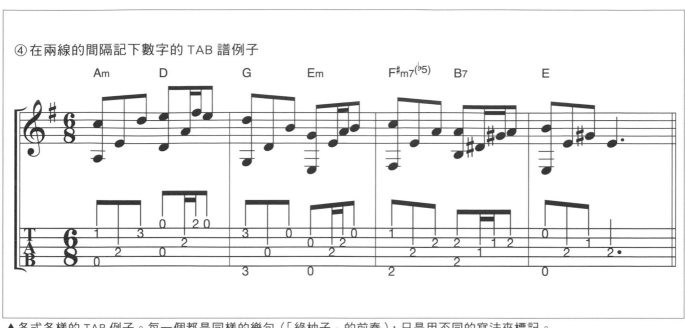

▲各式各樣的 TAB 例子。每一個都是同樣的樂句（「綠柚子」的前奏），只是用不同的寫法來標記。

2006 年 11 月 25 日，於下呂‧溫泉寺的演奏。
能在創建於 1671 年的講堂撥動弦音實屬榮幸。

SECTION6 ③ 吉他特有的運指記號

　　譜上可見的吉他特有記號，像是運指記號（手指數字）和封閉記號等等會因各樂譜的編寫者（或樂器譜法的傳承）而有寫法差異性，要仔細看過手上樂譜的解說以及註釋哦！

　　所謂運指記號，便是在指示要用哪根手指去壓弦、撥弦等等的記號（參照下圖）。

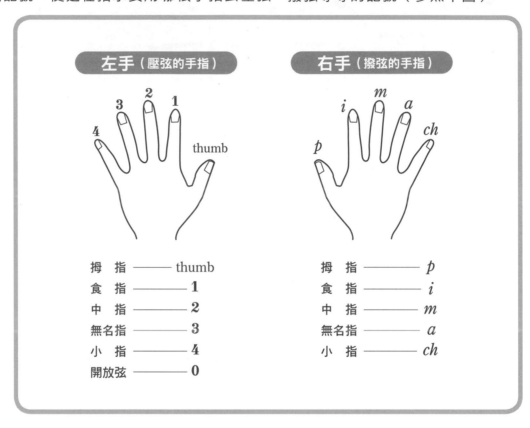

左手（壓弦的手指）　　　右手（撥弦的手指）

拇　指 ── thumb	拇　指 ── p
食　指 ── 1	食　指 ── i
中　指 ── 2	中　指 ── m
無名指 ── 3	無名指 ── a
小　指 ── 4	小　指 ── ch
開放弦 ── 0	

　　就以右頁的譜例而言，第一小節開頭的運指記號①以及運指記號④是表示要用左手食指去壓弦，第二小節最前面的運指記號②則是表示要用左手拇指去壓弦。此外，在筆者的拙作「獨奏吉他的律音（ソロ・ギターのしらべ）」中，則是用像運指記號④那樣，在 TAB 譜的下方以漢字來註記壓弦的手指。第二小節第三～四拍處的運指記號③，是表示要用右手食指（i）以及中指（m）去交互撥弦。

　　封閉記號，顧名思義就是標示要用到**封閉指型**（P.42）的弦、格數和手指等的記號。譜例第一小節第三拍的封閉記號①，是表示要以封閉指型去彈奏灰色框 [內的音。同一處的封閉記號②是古典吉他譜上常用的表示法，會寫 C.1 或是 C.I 標示要以封閉指型去彈奏第 1 格。此外，如果是要表達用封閉指型去彈第 7 格的第一～三弦時，會寫 C.7 或是 C.VII 來表示。位於同一處的封閉記號③也是筆者在「獨奏吉他的律音」中所用的表示法，標示要用食指去做封閉指型。

　　弦序上的數字，表示的是要在哪條弦上彈奏該音。如譜例第一小節第二拍，就是表示要在第三弦上彈奏所示（第 5 格）的音符。

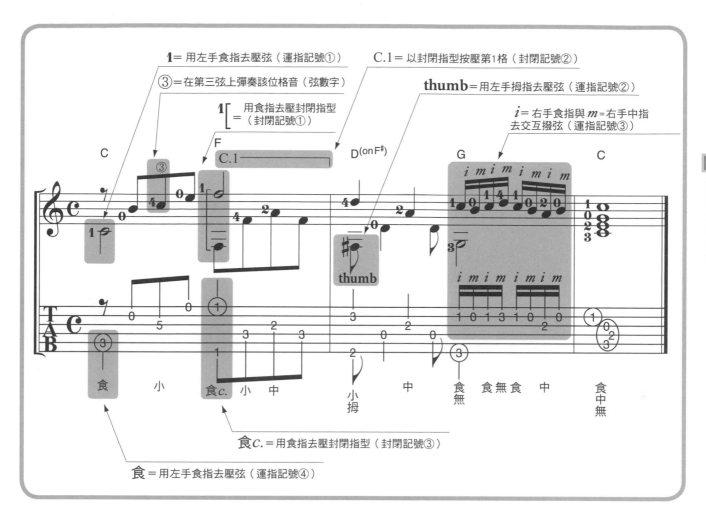

1 = 用左手食指去壓弦（運指記號①）

③ = 在第三弦上彈奏該位格音（弦數字）

1 [用食指去壓封閉指型
= （封閉記號①）

C.1 以封閉指型按壓第1格（封閉記號②）

thumb = 用左手拇指去壓弦（運指記號②）

i = 右手食指與 ***m*** = 右手中指
去交互撥弦（運指記號③）

食*c*. = 用食指去壓封閉指型（封閉記號③）

食 = 用左手食指去壓弦（運指記號④）

SECTION 6 ④ 刷弦記號 Stroke

用來表示要以刷弦（P.143）的方式去彈奏的記號，這同樣也會因為樂譜不同而有許多種寫法。有時也不會特別標示出來，建議讀者也要仔細看過手上樂譜的解說以及註釋。

從低音弦刷到高音弦的下刷（Down Stroke），在獨奏吉他風的樂譜中，一般是以向上的箭頭（↑，下方譜例是置於五線譜之上）或是 ⊓（下方譜例是置於 TAB 譜之下）來表示。反過來說，從高音弦刷到低音弦的上刷（Up Storke），則是以向下的箭頭（↓）或是 Ⅴ 來表示。由於下刷是向上的箭頭，上刷是向下的箭頭，在習慣以前可能很容易搞混（覺得↓該是下刷之類的）。箭頭的方向原是為配合 TAB 譜的記譜，要是會搞混的話就想像一下是以下看吉他指板的視角的觀念來想像吧（右方照片）！

在一些自彈自唱或是電吉他用的譜面，有時候也可看到表示刷弦的箭頭是相反的，請多加留意。

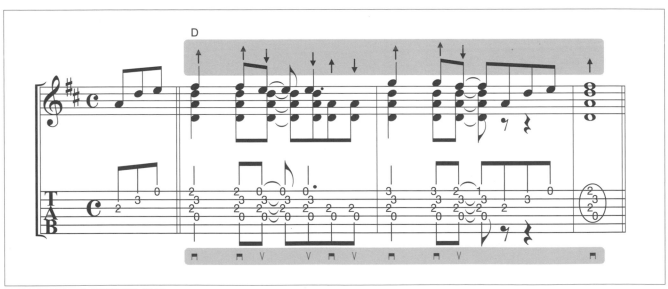

▲使用下刷、上刷記號的例子。

刷弦的記號，有時候會省略音符直接寫成「╱」的樣子。節拍音長就跟一般的音符表示是一樣的，參考符桿即可。至於音高，一般是彈奏指定的和弦，或是繼續彈前一刻所壓的音。比方說下一頁的譜例①，與上方譜例中的第二小節內容是完全相同的。╱的意思是要繼續彈跟前一刻一樣的音，故中途的╱是要刷第二弦第 3 格‧D 音＋第三弦第 2 格‧A 音＋第四弦開放弦‧D 音（實際刷弦的範圍也包含第一弦的旋律音），最後的╱則是刷第三弦第 2 格‧A 音＋第四弦開放弦‧D 音。譜例②的話，就是按照和弦名稱所示的和弦（這裡是 D 和 G）去刷弦。

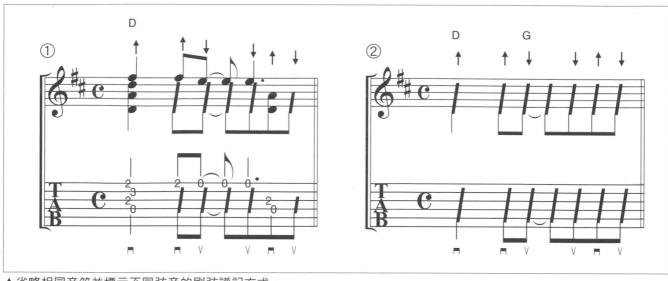

▲省略相同音符並標示不同弦音的刷弦譜記方式。

SECTION 6 ⑤ 吉他和弦圖 Chord Diagram

　　直接將指板畫成圖，並呈現和弦的按壓方式。圖的下方為第六弦，上方為第一弦，書寫時的視角就跟 TAB 譜一樣，是用拿著吉他往下看指板的概念。

　　和弦圖也是有各式各樣的寫法，有些會用黑點來表示按壓的地方，甚至還會指定用哪指去壓哪弦，但不論是哪種，都是在左端放○來表示開放弦（左手不做壓弦動作），以╳來表示不彈的弦，並在圖的最下方以數字來表示琴格的位置。此外，有時 Bass 音會特別用◎來表示。

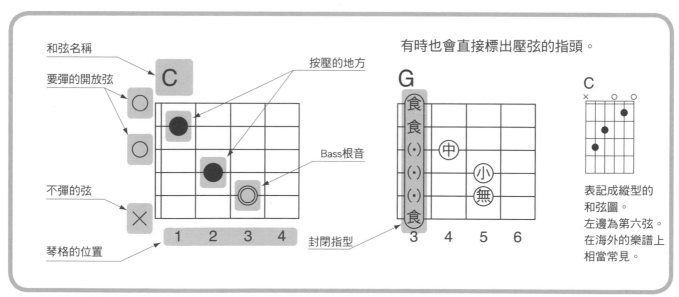

▲各式各樣和弦圖的表記範例

　　將和弦圖按著曲子的進行一個一個標出，即為所謂的和弦圖譜。除了一般的和弦圖之外，還會標示出不撥弦但要壓著的音，或是用（）來表示撥響之後也不會帶給音樂不協調感的音。有時，還會加上箭頭來表示手指的動作或是曲子的進行。本書中的譜例以及練習曲，也是以和弦圖與樂譜並呈的方式，請讀者並用五線譜和 TAB 譜，好好將它活用於練習上吧！

SECTION6 ⑥ 和弦 Chord

所謂和弦，就是指「同時奏出 3 個以上不同的音所造成的聲響」。像是 G、Em7、F#m7 ⁽⁹,¹¹⁾ 等等，這樣用英文字母與數字來表示（稱之為和弦名稱），記在樂譜的上方。

比方說 C 這個和弦，要像下方的圖 1 去壓弦（①、②都是 C 和弦）。然後我們在樂譜上看看這和弦所包含的「組成音」，①為〈Do〉〈Mi〉〈Sol〉〈Do〉〈Mi〉，②則是〈Do〉〈Sol〉〈Do〉〈Mi〉〈Sol〉這 5 個。雖然兩者有位於不同八度的音，但和弦的組成音就算位於不同八度，也能將其視作同樣的音高，這樣便能歸納出①和②皆為〈Do〉〈Mi〉〈Sol〉這 3 個音所組成，故同為 C 和弦。

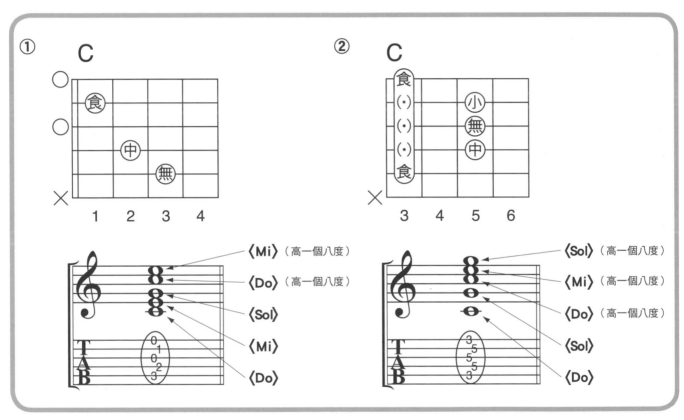

▲圖 1：C 和弦的壓法。雖然壓法跟聲音的疊合序都不同，但①②皆為 C 和弦。

〈Do〉用音名來表示就是 C，換言之這也是產生 C 和弦這名字的基底音。像上述這樣擔當和弦基底的音，我們稱之為**根音**（Root）或是 **Bass 音**。至於其他的音，則是視其與根音的距離（稱之為**度數**）來決定該音的職責。比方說〈Mi〉的音，就如下頁的圖 2 所示，跟〈Do〉差了**三度**的距離，故稱〈Mi〉為〈Do〉和弦的第三音 (3rd)，而〈Sol〉音，因為跟〈Do〉差了**五度**的距離，所以為〈Do〉和弦的第五音 (5th)。用吉他可能較難理解何謂度數，但看得懂五線譜的人，依音符之間的間距去想像的話，應該較能掌握其中的關係。順帶一提，像〈Do〉與〈Do〉這樣兩個同音的距離，從古至今就稱之為一度而非零度，請千萬小心別搞錯了。

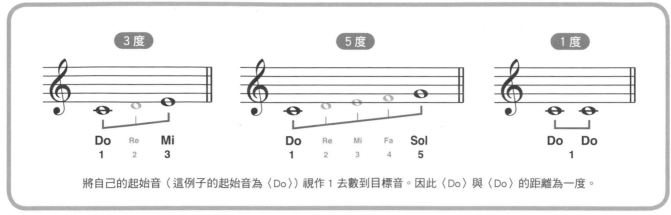

將自己的起始音（這例子的起始音為〈Do〉）視作 1 去數到目標音。因此〈Do〉與〈Do〉的距離為一度。

▲圖 2：度數（音與音的距離）的例子。

和弦第三音（三度音）是決定和弦氛圍（屬性）的重要音符。圖 3 的①是個叫 Cm 的和弦，雖然與圖 1 的②相仿，但它的組成音為〈Do〉〈Sol〉〈Do〉〈Mi♭〉〈Sol〉…也就是由〈Do〉〈Mi♭〉〈Sol〉這 3 個音所組成的。原本 C 的第三音為三度音的〈Mi〉，到了這邊卻降半音變成〈Mi♭〉，相信讀者在彈奏這 2 個和弦時，也能感到 C 較明亮，而 Cm 較陰暗才是。和弦第三音（三度音）就像上述這樣，降記號的有無會大大改變和弦給人的氛圍，有降記號時稱為小和弦（Minor Chord），沒有則稱之為大和弦（Major Chord）。

和弦第五音（五度音）雖然和根音最為契合，但反過來說也是最沒特色的音，故其與根音一同撥響時，也不會影響到和弦的氛圍。

在圖 3 的②與③中，加了 C 所沒有的音。C 旁邊的 maj7 或是 7 的記號，便是借與根音所相差的度數來表示這和弦加了什麼音。maj7 表示加了 Major Seventh（七度音），而 7 則是加了 Seventh（♭七度音），就以 C 和弦來說，它的 maj7 為〈Ti〉的音，7 則是〈Ti♭〉的音。兩者雖然也都是屬大和弦，但與單純的 C 和弦相比，Cmaj7 聽來較爽朗、柔軟、圓熟，而 C7 聽來較憂鬱一些，相信讀者應該也有感受到其中氛圍的不同。

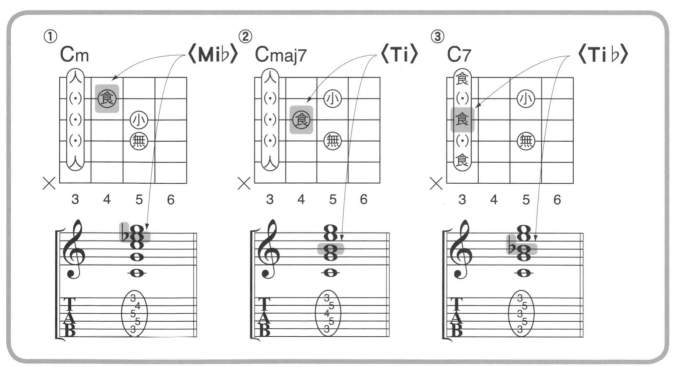

▲圖 3：各式各樣的和弦。灰色的部份，是表示該和弦與圖 1 ② C 和弦的相異之處。

除了前一頁介紹的之外，還有許多種不同的和弦。如 **Cmaj7**[(9)] 或是 **C7**[(13)] 這樣加了大於 9 的數字的和弦，稱之為 **延伸和弦**（Extended Chord），九度音和十三度音等則稱為延伸音（Tension Note）。舉 **Cmaj7**[(9)] 為例，它便是 **Cmaj7** 這和弦再加上與根音差了九度音（這裡為〈Re〉）所成的和弦。其他還有如 □**aug**、□**dim**、□**sus4** 等組成音，並非全由基本的一度（根音）＋三度＋五度所構成，稍微特殊的和弦。

此外，還有像是 **C**[(onG)] 這種額外加上「on 某音」的和弦，表示 Bass 音與原本的根音相異，稱之為 **On Chord**。（註：這應該是日本自己的名詞，正式名稱應為轉位和弦 Chord Inversion）所謂的 **On Chord**，除了有根音以外的和弦組成音碰巧成為最低音的類型（比方說 **C**[(onG)]）之外，還有新的 Bass 音並非原本的和弦組成音的形式（如 **Am7**[(onD)]），稱之為分數和弦（註：日本專有的稱謂）或是分割和弦（Slash Chord 註：正確的稱謂）。

相信透過前述的內容，讀者應該都瞭解了和弦的寫法有其固定的規則。只要能夠讀懂它，就能在某種程度上推導出和弦的彈法（Chord Form）。此外，一個和弦其實有各式各樣不同的彈法，與其把整個彈法給背起來，不如藉由理解和弦的組成原理再去記憶，或許會事半功倍呢。……說是這麼說，但相信初學者對滿山滿谷的和弦都有不知該從哪開始下手的困惑，從 P.90 開始筆者羅列出數種和弦指型圖的歸納，等會就一起來看看吧！

吉他的話，可以藉由左手的平行移動，像圖 4 那樣把 **Cmaj7** 給換成 **Dmaj7**、**E♭maj7** 等和弦。利用此特性，如果是沒有使用開放弦的和弦指型，只要熟記**根音**（Bass 音）（P.86）與指型的關係，就能快速推算出其他和弦（如果是能透過平行移動而快速找出的和弦，會附記「根音＝第○弦」）。

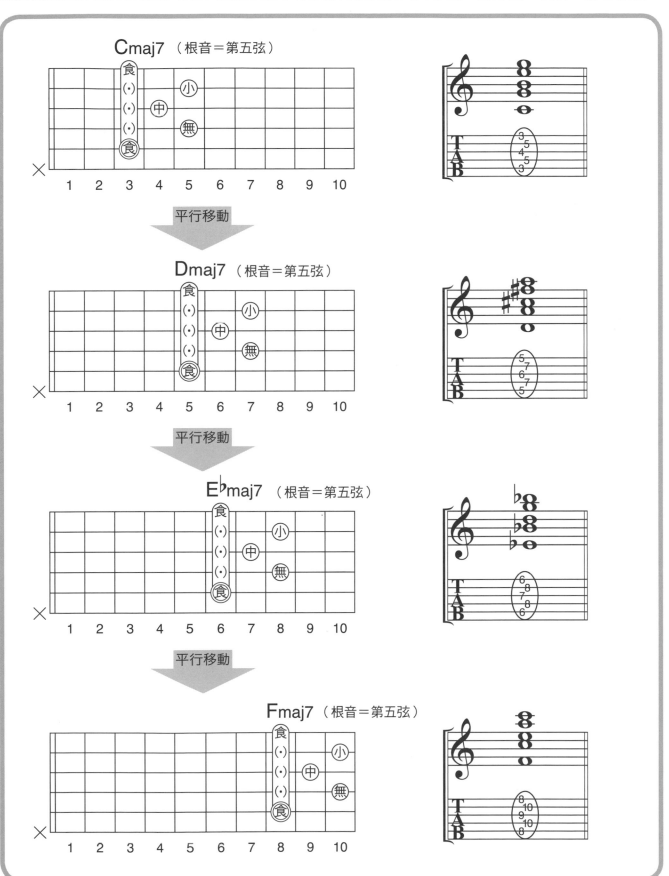

▲圖 4：利用和弦指型平行移動來推算新和弦。

●常用的和弦圖

①大和弦類

大和弦 Major Chord (□)　由一度（根音）、三度、五度所組成的和弦。

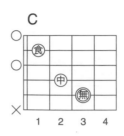

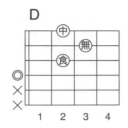

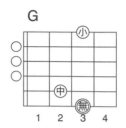

大七和弦 Major 7th Chord (□maj7)　以大和弦為基礎，再加上大七度音所成的和弦。
也會以□**major7**、□**M7**、□△**7** 來表示。

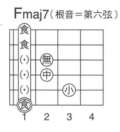

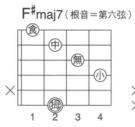

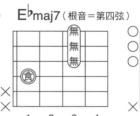

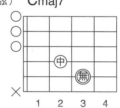

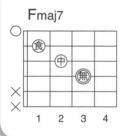

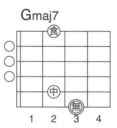

屬七和弦 Dominant 7th Chord (□7)　以大和弦為基礎，再加上小七度音所成的和弦，
又稱大小七和弦（Major Minor 7th）。

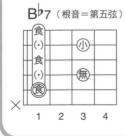

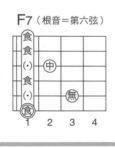

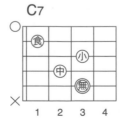

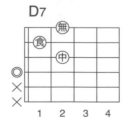

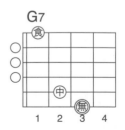

②小和弦類

小和弦 Minor Chord（□m）
和弦第三音（三度音）比大和弦的還低了半音（降三度）。
手寫的話，有時會寫成□－，用減號來代替 **m**。

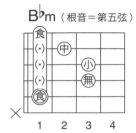

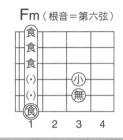

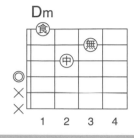

小七和弦 Minor 7th Chord（□m7）
以小和弦為基礎，再加上小七度音所成的和弦。

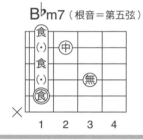

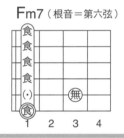

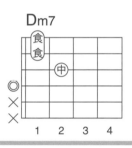

③延伸和弦類

加九和弦 Add 9th Chord（□add9）

以大和弦為基礎，再加上九度（9th）音（延伸音）所成的和弦。雖然也會看到□+9這樣的標記，但由於
＋在和弦名稱中，也有「♯」的意思，筆者並不建議使用這種標記方式。此外□9是屬七和弦再加上九度
音（□7⁽⁹⁾的簡寫）的意思，跟加九和弦是截然不同的和弦，請多加留意。

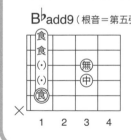
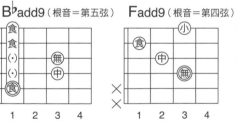

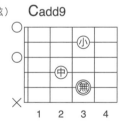

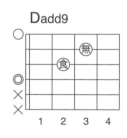

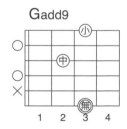

大九和弦 Major 7th 9th Chord（□maj7⁽⁹⁾）

以大七和弦為基礎，再加上九度（9th）音（延伸音）所成的和弦。也有以□**major7**⁽⁹⁾、□**M7**⁽⁹⁾、
□**△7**⁽⁹⁾、□**M9**、□**△9**等寫法來表示。

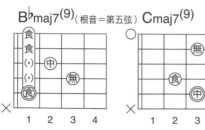 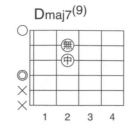 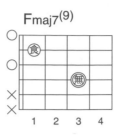 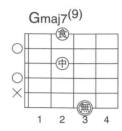

九和弦 7th 9th Chord（□7⁽⁹⁾）

以大七和弦為基礎，再加上九度（9th）音（延伸音）所成的和弦。也有以□**9**來表示。

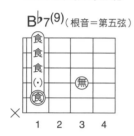 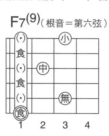 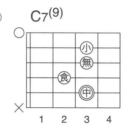 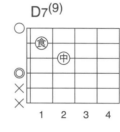 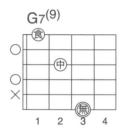

④其他的和弦

減和弦 Diminished Chord（□dim）

由一度（根音）、降三度、降五度、重降七度所組成的和弦。由於各個組成音間的間隔都等距
（在吉他上只要移動 3 格就能找到下個音），是個不論以哪個音當作根音都行的神奇和弦。原本
□**dim** 是指由一度（根音）、降三度、降五度所組成的和弦，再加上重降七度的話，應該用□**dim7**
表記才對，但由於這兩種和弦的聲響相似，故用在流行音樂時常不加以區分。特別是彈奏吉他時，
較常使用包含重降七度音的和弦指型。

註 雖就"音程"的概念來說，重降七度＝六度，但就樂理的釋義角度，絕不可將重降七度直接標示為六度。

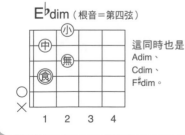 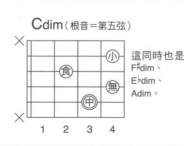 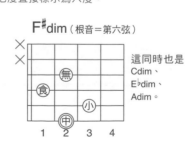

半減七和弦 Half-Diminished 7th Chord（□m7$^{(\flat5)}$）

將小七和弦的第五音（五度音）降半音所成的和弦（一度、降三度、降五度、降七度）。 也會以□m7$^{(-5)}$ 來表示。

註 原文為小七減五和弦 Minor 7th Flat 5th Chord，這是日式的和弦標示方法

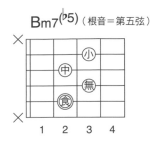
Bm7$^{(\flat5)}$（根音＝第五弦）

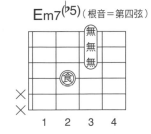
Em7$^{(\flat5)}$（根音＝第四弦）

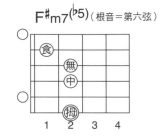
F#m7$^{(\flat5)}$（根音＝第六弦）

增和弦 Augmented Chord（□aug）

將大和弦的第五音（五度音）升高半音所成的和弦。也有以□$^{+5}$、□$^{\sharp5}$ 來表示。

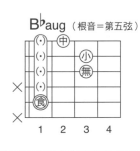
B\flataug（根音＝第五弦）

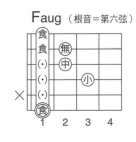
Faug（根音＝第六弦）

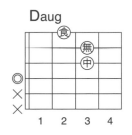
Daug

掛留四和弦 Suspended 4th Chord（□sus4）

將大和弦的第三音（三度音）升高半音所成的和弦。**sus** 為 Suspend 的縮寫，為「吊掛」的意思。
正如其名，將第三音（三度音）給拉升半音，成了四度音。

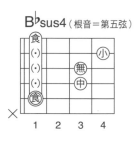
B\flatsus4（根音＝第五弦）

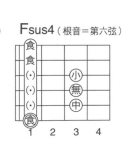
Fsus4（根音＝第六弦）

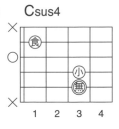
Csus4

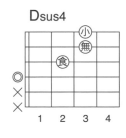
Dsus4

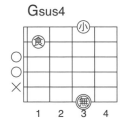
Gsus4

前面介紹了幾種較具代表性的和弦，如果想直接看著指型的一覽表去一一背下這些和弦…那這就跟為了學習英文而把單字完全背下來一樣，在實際演奏時是不會立即奏效的。倒不如，在自己練習的曲子中看到「不認識」的和弦時，再去查閱跟記憶。筆者認為這就跟邊學英文會話邊增加單字實力一樣，會更具效益。覺得自己不是很懂和弦的按法，或是對其一無所知的讀者，建議能將一本介紹和弦指型的書放在手邊，遇到不懂的便能馬上查閱。

如果想自己編曲、作曲的話，那麼弄懂和弦的結構、組成等音樂理論會比較方便也更有利於你的實力養成。很遺憾的是，礙於篇幅的關係，筆者不能在這詳加解說，假如想知道更多的話，就去找本解說和弦理論的書來精進自身吧（筆者已在下方列出自己推薦的幾本讀物）。但筆者認為，所謂的音樂理論，是先有音樂以後，再由後人去分析、統整為什麼會好聽，又為什麼會不好聽的彙整（基本上就像國文或英文的文法一樣）。因此，絕對沒有說因為不熟音樂理論，就不能作曲、編曲這種事。而且，只要日漸熟悉吉他，就算不懂那些如「這和弦之後很容易出現這和弦」等等學術用語，也能透過經驗去學習到各式各樣的事。所以讀者不用把所謂的理論想得太沉重，以：「有興趣以後再去隨意翻翻…」這樣的態度去想，將會是個很不錯的學習概念。

 好書推薦

教人憂鬱與官能的學校
憂鬱と官能を教えた学校
菊地成孔・大谷能生（河出書房新社）

由薩克斯風奏者・菊地成孔與評論家・大谷能生共著，收錄了介紹和弦理論（也就是所謂的 *Berklee Method）的由來等課程的講義錄。這樣聽起來可能會覺得書的內容很生硬，但這其實是一本單純當讀物來看也非常有趣的書。除此之外，兩位還有「東京大學的 Albert Ayler（東京大学のアルバート・アイラー）」、「爆炸頭迪士尼（アフロ・ディズニー）」等共同著作。

註：Berklee Method 指的就是美國伯克利音樂學院所教授的音樂理論，或是整個音樂教育。

用吉他來學音樂理論
ギターで覚える音楽理論
養父貴（Rittor Music）

市面上甚少見到專為吉他手所寫的音樂理論書或是和弦理論書，但它就如其名，是為吉他手們解說理論的好書（內附 CD）。內容淺顯易懂又實在，讓人讀起來毫無抗拒感。「音樂理論沒有絕對的規則」，真是一句至理名言。

實踐和弦工程完全理論篇
実践コード．ワーク Complete 理論編
篠田元一（Rittor Music）

音樂理論書的經典更是最暢銷書（內附 CD）。筆者一直對 1991 年發行的舊版（第三版）愛不釋手。總是放在手邊，腦袋一打結就再再地翻開拜讀。

彈奏獨奏吉他風的曲子時，若只是照樂譜上所寫出的一般和弦指型去彈奏的話，不一定會好彈。此外，沒有寫出詳細的按法與運指的樂譜也不少，演奏者有必要思考自己該怎麼彈的心理準備。筆者整理出面對上述狀況時，該怎樣處理的彈奏重點，就用「古老的大鐘」的前奏為例，來逐一審視過吧！

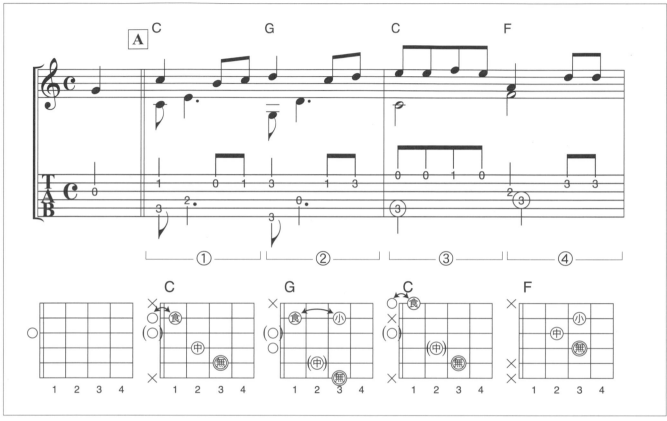

▲「古老的大鐘」開頭部份。

●和弦名稱參考就好

若你對和弦指型已經有一定程度的瞭解，那就僅參考和弦名稱，以自己常用的指型依狀況所需來彈奏，之後再去變更運指上較難的部份。比方說①（ A 第一小節前半‧C 和弦）的部份，就是以經常使用的 C 和弦指型（右圖）為基礎，盡可能地壓著各弦去彈奏旋律的。

不過，有時候過度在意反而會壓不好弦，在運指方面，也是參考即可。

此外，對和弦指型不熟悉的讀者，也不需過度擔心害怕，可以先壓有寫的音即可。要是出現從沒見過的和弦名稱，也是以同樣的方式處理。沒必要勉強自己去查明所有的和弦指型。

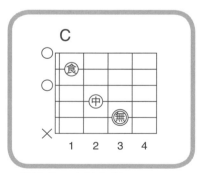

▲常用的 C 和弦指型。

●盡量減少左手的移動

每個人習慣壓弦的指頭雖都不盡相同，但基本上來說，盡量不去移動左手，都會讓運指變得比較輕鬆。比方說④（A第二小節後半·F和弦），雖然也能以右圖所示的方式去壓弦，但因為食指在前後的 C 和弦時，就已經置於第 1 格的位置，要是硬要向右圖那樣，將整個左手向右移動 1 格去按壓，反不若保持食指在第 1 格的狀態，用其餘的三指去壓 F 和弦才更為合理。

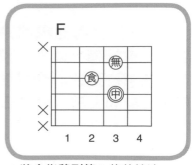

▲將食指移到第 2 格的按法。

● 沒有寫在樂譜上的音

當然，只去彈奏樂譜上所寫的音符，是能確實演奏出曲子的。但如果一看和弦名稱，腦中就知道該怎麼按的話，在不勉強的狀態下，就請連譜上沒有要彈的弦也一起壓吧！因為如此一來，要是右手不小心撥錯弦，也較不易發出不協調的音，和弦的聲響也會因為共鳴而顯得更豐富。比方說②（A第一小節後半·G和弦）的部份，樂譜上雖沒寫，且實際上也不會彈，但左手壓好第五弦第 2 格的 B 音是個好選擇。此外，在③（A第二小節前半·C 和弦）處，壓好第四弦第 2 格的理由是一樣的。

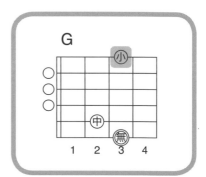

▲比主旋律高的音可以不壓。
（本例為小指）

但要依上述觀點來決定按壓和弦時，範圍只要在取和弦的最高音（大部份是旋律）與最低音（大部份是 Bass 音）之間即可。比方說②，G 和弦一般的按法是像右圖那般，但由於前一頁樂譜的最高音為第二弦第 3 格的 D 音，故音比它高的第一弦第 3 格的 G 音就不需去按壓。

●音符究竟要壓到何時，又該在哪時離弦

就獨奏吉他風的曲子而言，一般的五線譜和 TAB 譜，沒辦法完整呈現出演奏時正確的音長…這已經在 P.78 說明過了。因此，音符究竟要壓到何時？又該在哪時離弦？這一切都是交由奏者自己判斷。大多時候，特別是伴奏的音應該一直持續到變換和弦的前一刻，往下個和弦前進的時候，手指再離弦移動到別的地方。

比方說①（A第一小節前半·C 和弦）的部份，第五弦第 3 格的 C 音在樂譜上應只延到第四弦第 2 格的 E 音出現，但在實際演奏時，會一直壓著該音直到小節後半換成 G 和弦為止。

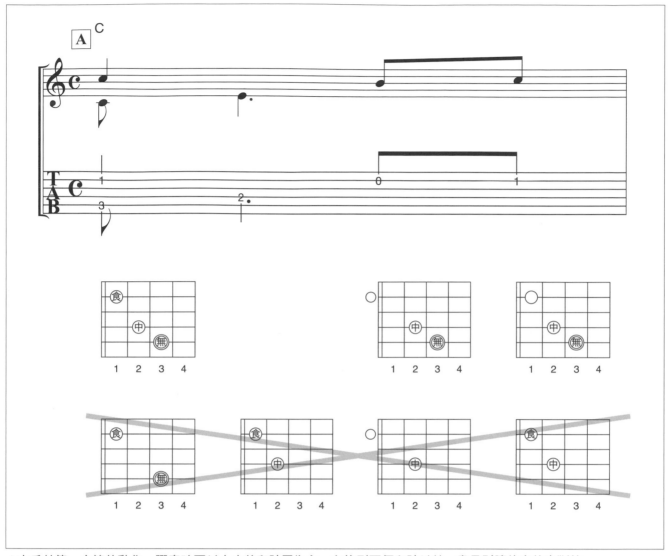

▲左手於第一小節的動作。彈奏時要以上方的和弦圖為主，在換到下個和弦以前，盡量別讓伴奏的音斷掉。

●如果移動時會遲疑的話

變換和弦時，如果左手還沒熟悉，相信在移動時會花上不少時間。比方說在彈奏③（Ａ第二小節前半的 C 和弦）時，雖然想讓壓著第五弦第 3 格的無名指，一直撐到下個 F 和弦之前，但因緊接的 F 和弦的第四弦第 3 格的 F 音也會用到無名指，實在難以在這麼短的時間差就完成手指的移動。這時候就不用勉強自己一定要撐到和弦轉換，優先以「讓演奏流暢」為主目標，像右圖所示那樣早點讓無名指離弦也是可以的。

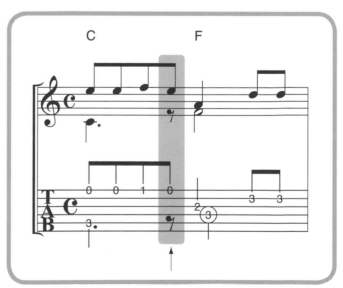

▲在箭頭所示的時機點，讓左手無名指先行離弦。

2008 年 4 月 5 日，於 Morris Finger Picking Night 中受邀演出。

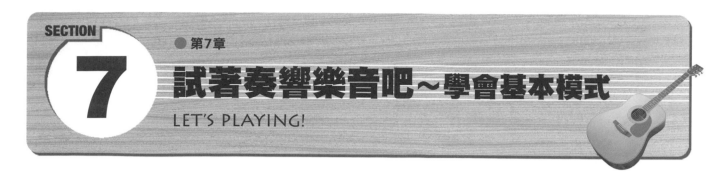

所謂木吉他，有幾種常見的基本演奏模式，熟知這些對獨奏吉他風格的練習也是非常重要的。這裡就來介紹這些基本奏法。

SECTION 7 ① 基本模式（1）琶音／分散和弦 Arpeggio

所謂的分散和弦，一看就知道指的並非「唰」地一聲奏響整個和弦，而是將和弦的組成音拆開，一個音一個音去彈奏的奏法。這在吉他演奏中也是基本中的基本。

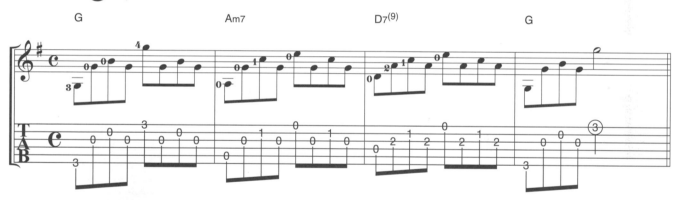

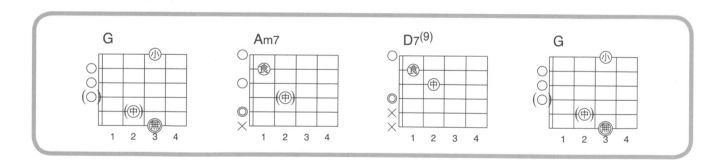

首先就按上方的譜例，來練習分散和弦吧！左手該用哪根指頭去壓弦，就請參照五線譜內的**運指記號**（P.82），以及下方的**和弦圖**（P.85）吧！至於右手，筆者自己是以拇指撥第六～四弦、食指撥第三弦、中指撥第二弦、無名指撥第一弦的分法來彈奏的。如果覺得無名指不太聽使喚，也能換以中指負責第一～二弦，或是拇指改撥第六～三弦、食指撥第二弦、中指撥第一弦。

和弦圖譜中的（ ）所標示的指頭是實際上不會彈到的弦，但若有餘力，仍希望讀者能壓好這音（參閱 P.96）。此外，壓弦的指頭在換到下個和弦前都不應鬆開（參閱 P.96）。

●練習曲 #1（琶音／分散和弦）

CD disc ② 01

那麼，我們就來瞧瞧練習曲 #1 吧！運指方式，以及基本的重點就與 P.99 的譜例沒有差別。音符的符桿向上，代表該部份為旋律，向下的則是伴奏（參閱 P.79）。習慣以後，就試著以稍強的力道來彈旋律，稍弱的力道來彈伴奏吧！

①看到 2 個音符用**連結線**（P.71）接起來時，要注意後面的音不需彈奏。

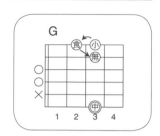

②左手的小指，先壓好第一弦第 3 格 G 音的旋律，然後於中指壓下個第一弦第 2 格的 F♯ 音時離弦，移動到第二弦第 3 格的 D 音。且這裡的 G 和弦指型跟 Intro. 的 G 不同，因為會在中途用到中指的關係，故不壓第五弦第 2 格的 B 音。雖然用中指壓第六弦的按法去彈 G 也不是不行（右圖），但較不容易流暢地接續後頭的運指及旋律的變化，建議還是以無名指去壓第六弦為佳。

精微進階 中指所壓的第一弦第 2 格 F♯ 音，在接續彈奏第二弦第 3 格的 D 音時，要將聲音斷掉讓主旋律線更為清楚，故可以在那時鬆開中指，或是將右手的無名指放上第一弦去消音。使用右手去消音，應該會比左手離弦還來得更乾淨俐落些（也能兩手並用）。

③ **精微進階** 在彈奏第二弦第 1 格的 C 音時，將無名指壓的第一弦第 2 格 F♯ 音聲音斷掉會讓旋律更為清楚，故將右手的無名指放上第一弦去消音。

④這裡的 G 和弦指型，就只維持到第四拍移動 Bass 音（第六弦第 3 格的 G 音→第六弦第 2 格的 FG 音）為止，可以的話希望讀者能用中指壓著第五弦第 2 格的 B 音（參閱和弦圖譜）。但此處的 Bass 音移動是重要之重，要是那樣會影響到 Bass 的彈奏順暢度的話，就不用勉強自己非用中指壓著第五弦第 2 格的 B 音也無妨。順帶一提，筆者平常也多使用不壓第五弦的 G 和弦指型。

⑤ Em 雖然是以按壓第四弦第 2 格的 E 音，與第五弦第 2 格的 B 音指型最廣為人知，但這小節的第四拍還需彈奏第一弦第 7 格的 B 音，為求流暢，所以這裡就用不壓第四與第五弦的空手方式處理（要小心千萬別彈錯）。

⑥由於第一弦第 7 格的 B 音與前一小節相同，故保持小指按壓的姿勢，且在進到這小節時，就要以食指去壓第二弦第 5 格的 E 音。本來是希望食指能一直維持該 E 音到這小節結束，但為了往下個 D7 移動，可以和第四拍的第一弦開放弦的 E 音同時，或是在彈奏下個第三弦開放弦的 G 音時離弦（注意！鬆開手指時，別讓多餘的聲響發出）。

⑦要將壓好第二弦第 1 格 C 音的食指，以及第三弦第 2 格 A 音的中指，給確實保持兩個小節，並彈奏第一弦的旋律。

⑧彈 Gsus4 時，要是奏響 B 音就會讓聲音變髒（因為會跟 sus4 和弦中的 C 音相撞），故不壓第五弦第 2 格的 B 音。

⑨由於此處的和弦是 G 而不是 Gsus4，故壓著第五弦第 2 格的 B 音也無妨。不過，於此處又刻意（因為沒有要彈）去壓第五弦第 2 格也是麻煩，所以不壓也是無傷大雅的（和弦圖譜上的標記也沒標出要壓第五弦第 2 格）。

7

試著奏響樂音吧～學會基本模式

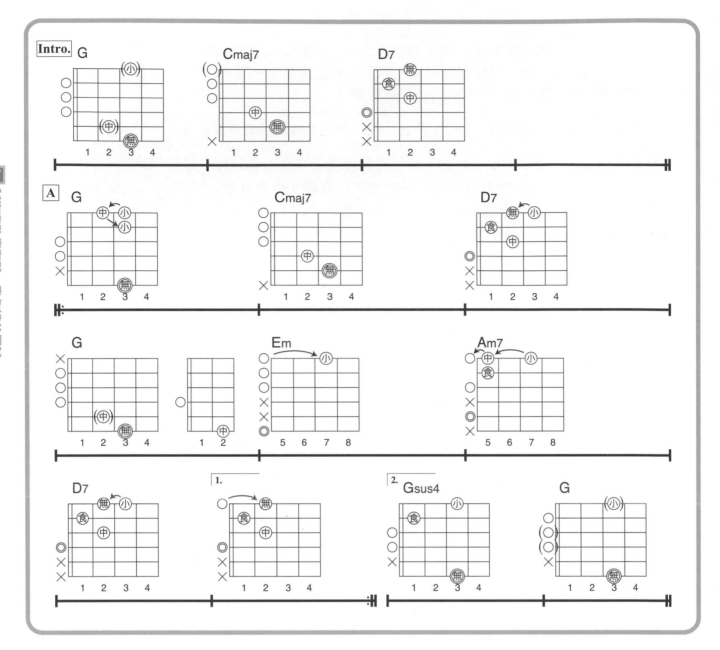

所謂的高速琶音，指的是，各指撥弦稍微加上一點時間差的和弦奏法。此與刷弦（P.143）不同，是以一根手指對應一條弦的方式來撥弦。

CD disc ② 14

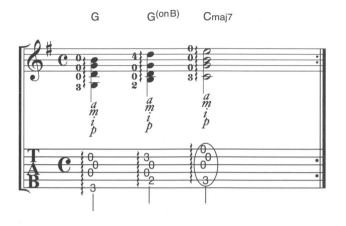

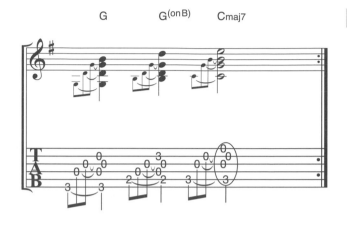

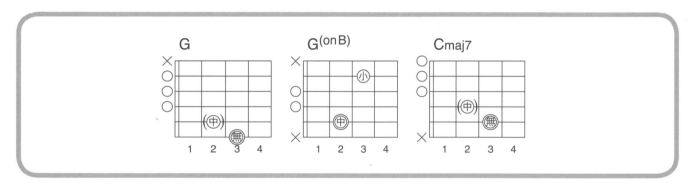

高速琶音的記譜方式就如上方譜例（左）一樣，常在所撥弦音左側加波浪號來表示，但很多時候也不一定會標記出來，請多加留意。順帶一提，如果將各指實際的演奏時間差如實寫成樂譜的話，會變成右方譜例那樣。

右手一開始先以拇指（ p ）撥弦，間隔一點時間後再依序按食指（ i ）、中指（ m ）、無名指（ a ）的順序去彈奏（幾乎不會有以相反的指順來彈奏的情況發生）。譜例一開始的 G 是用拇指撥第六弦、食指撥第四弦、中指撥第三弦、無名指撥第二弦，到下個 G(onB) 時，拇指則換撥第五弦（其他指頭跟 G 相同）。最後的 Cmaj7，則是拇指撥第五弦、食指撥第三弦、中指撥第二弦、無名指撥第一弦。

就如上述一般，雖然彈的弦會有更動，但一口氣彈三條弦時多使用拇指＋食指＋中指，四條弦時便是拇指＋食指＋中指＋無名指。

就時機點而言，和弦的最後一個音（高音弦那側的音。以譜例的 G 來說就是第二弦開放弦的 B 音）希望能在正拍上。因此和弦起始音（用拇指去彈、位於低音弦那側的音。以譜例的 G 來說就是第六弦第 3 格的 G 音），會稍微提前彈奏。

●練習曲 #2（高速琶音）　　　　　　　　　　　CDdisc ②02

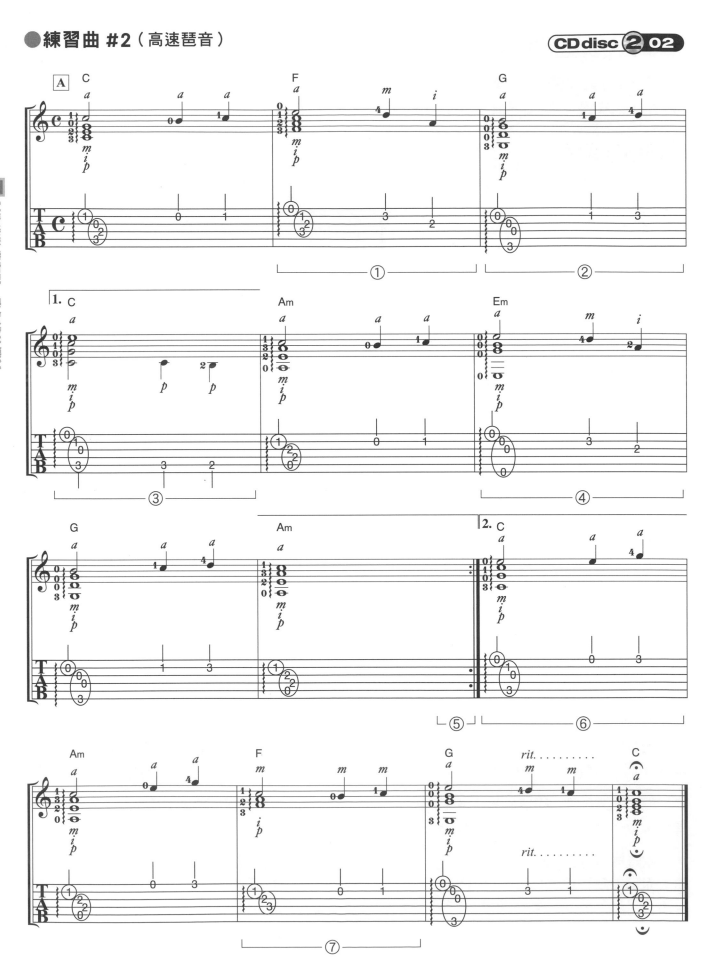

在練習曲 #2 當中，各小節最先出來的和弦，全是以高速琶音去彈奏的。在習慣以前，放慢速度去彈看看吧！

① 由於此處的旋律是從高音弦往低音弦下行移動，希望讀者能一面消音一面彈奏。筆者會在彈奏第二弦第 3 格 D 音的同時，將右手無名指放上第一弦去消音，並在彈奏第三弦第 2 格 A 音的同時，將右手中指放上第二弦去消音。

②如行有餘力，就用左手中指壓著第五弦第 2 格的 B 音吧（參閱和弦圖譜）！

③由於這裡的 C 和弦指型，會在第四拍時用到左手中指，所以不需與第一小節相同去壓第四弦第 2 格的 E 音。不過，先壓之後再去移動，也是無妨的。

④ Em 雖然是以按壓第四弦第 2 格的 E 音，與第五弦第 2 格的 B 音指型最廣為人知，但為了後半彈奏旋律的方便，不用壓它們也無妨。

這裡的④也跟①相同，由於旋律是從高音弦往低音弦下行移動，彈奏時別忘消音，盡量勾勒出旋律線的變化吧！

⑤於此處反覆（P.72）一次。由於樂譜上沒有指定回去的地方，故直接回到曲子的開頭。

⑥由於這裡的 C 和弦指型與③不同，不會使用到中指，要是有餘力的話，就用中指去壓著第四弦第 2 個的 E 音吧！

⑦此處只彈奏三條弦。右手用拇指去撥第四弦、食指撥第三弦、中指撥第二弦。

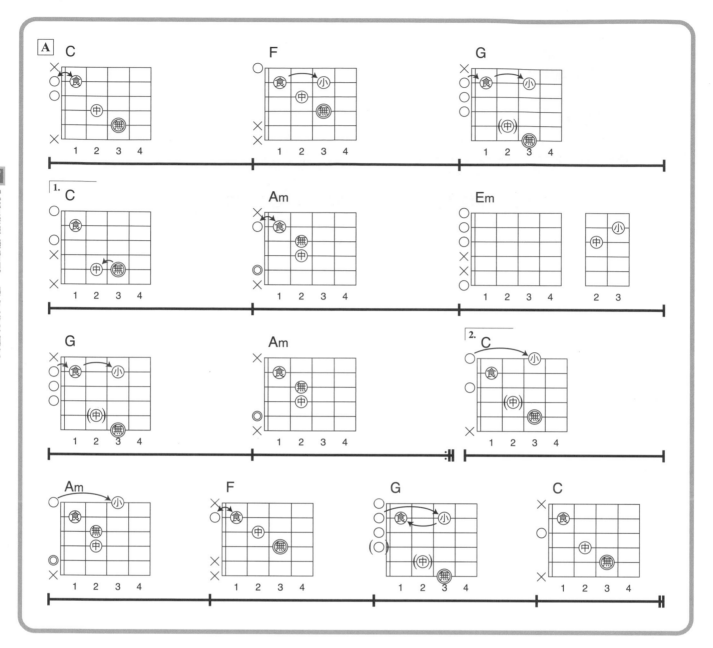

顧名思義就是用三根手指（拇指、食指、中指）去彈奏的奏法，一般提到三指法，講的多半是像譜例那樣「P～P I PMPI」的運指模式，筆者也會在此詳加解說一番。

CD disc ② 15

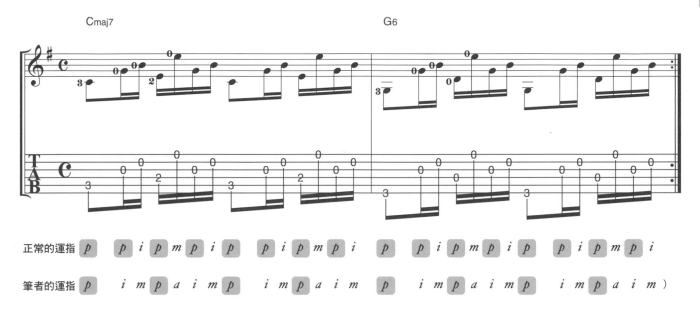

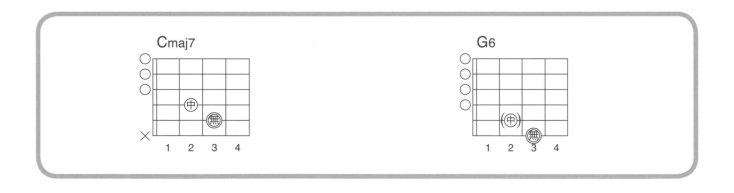

那麼就先來看看譜例吧！右手一般是以拇指（*p*）去撥第三～六弦、食指（*i*）撥第二弦、中指（*m*）撥第一弦，故拇指的動作有一定的節奏（看「正常的運指」那欄，可以看到拇指（*p*）一直保持著規律的間隔）。在彈奏獨奏吉他時，因同時還得勾勒出旋律，故指順並沒有非那樣不可，但基本上就是如譜例所示，用拇指彈 8 Beat 的節拍（「正常的運指」那欄 *p* 的部份），並在間隔內插入食指或中指。

筆者也將自己的運指列在下方供讀者參考。因為筆者自身有定好哪條弦要用哪根手指去撥弦的慣性（參閱 P.39），故在彈奏上方譜例這種模式時，會以拇指撥第四～六弦、食指撥第三弦、中指撥第二弦、無名指撥第一弦。

● 練習曲 #3（三指法）

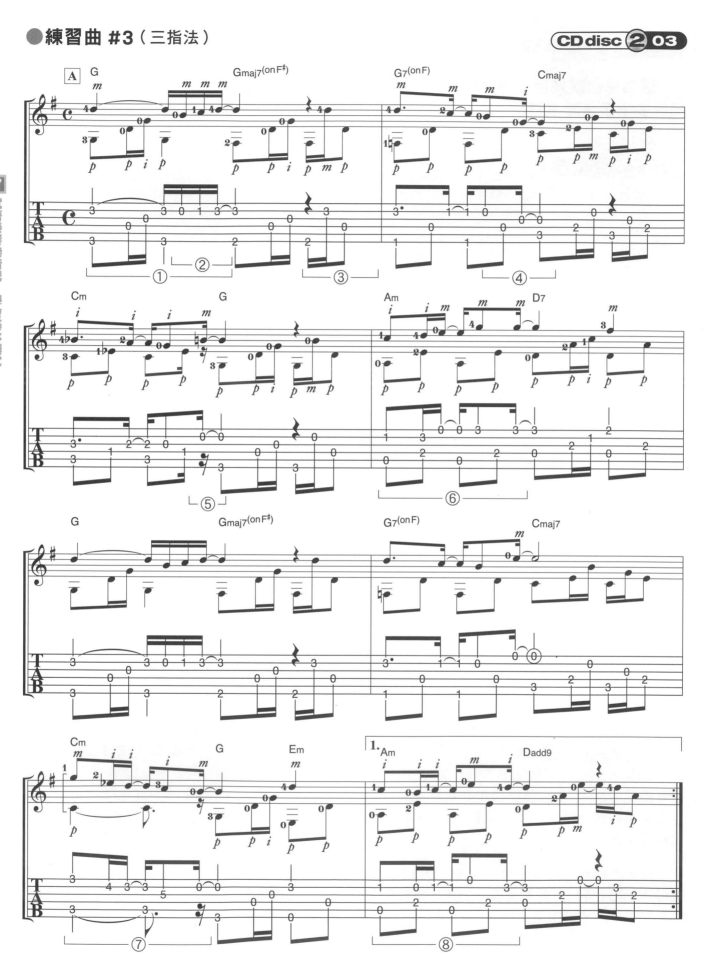

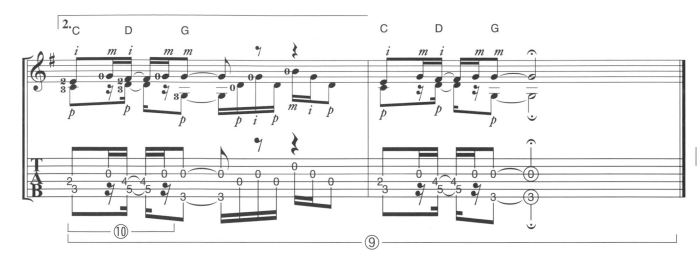

P L A Y I N G A D V I C E

整體思路就跟 P.107 相仿，基本伴奏的 8 Beat 節拍都是用右手拇指（*p*）去彈奏，之外的音則是用食指（*i*）、中指（*m*）去彈奏（ 2. 之後是例外）。順帶一提，由於筆者自己有定好哪條弦要用哪根手指去彈，在第四小節和第六小節之後，運指會跟樂譜所示不同，用無名指（*a*）去撥第一弦。

① G 的和弦指型，行有餘力的話就用中指壓著第五弦第 2 格的 B 音吧！（參閱和弦圖譜）。但沒有必要勉強，覺得還有點困難的話，壓好需彈到的音就 OK。

② 雖然譜上是寫第二弦的旋律都要用右手中指去撥弦，但如果彈得不順，就別用 *m-m-m*，以 *i-m-i* 的方式，試試食指與中指的交替撥弦吧！

③ 此處的旋律部份雖然是休止符，但這不是要讀者刻意去止住聲音，只是因為伴奏會彈到跟旋律一樣的弦（第二弦），所以標示出聲音自己的停止而已。

④ **精微進階** 在彈奏第三弦開放弦的 G 音時，可以的話希望能消掉第二弦開放弦的 B 音，讓旋律更為明顯。順帶一提，筆者在此處是使用右手去消音的。

⑤ 在旋律彈到第二弦開放弦的 B 音時，將原本壓好 Cm 的左手無名指跟食指離弦。要注意離弦時不要勾出多餘的雜音。

⑥ Am 的和弦指型，有餘力的話就用無名指壓著第三弦第 2 格的 A 音吧（參閱和弦圖譜）。不過這裡也跟①相同，覺得勉強的話不去壓也無所謂。

⑦ 雖然譜上寫著 Cm 要用封閉指型去彈，但就如右圖所示，也可以不用。就挑自己覺得好彈的方式吧！

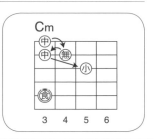

精微進階 就旋律的消音而言，不使用封閉的按法更容易讓聲音因為手指的自然離弦而中斷，這樣彈可能會輕鬆一些（使用封閉指型的話，右手就有必要執行消音的動作）。

⑧ 此處也跟⑤一樣，有餘力的話就用無名指壓著第三弦第 2 個的 A 音（但沒必要勉強）。

⑨ 由於此處不是用先前所介紹的三指法，故拇指（ｐ）的音不再是 8 Beat。

⑩ 和弦從 C 移動到 D 時，是將 C 壓好的第四弦第 2 格 E 音（中指）與第五弦第 3 格 C 音，往右＋ 2 格平行移動到 D。這兩個音都要在彈奏第三弦開放弦的 G 音時，先暫時離弦將聲音切斷。

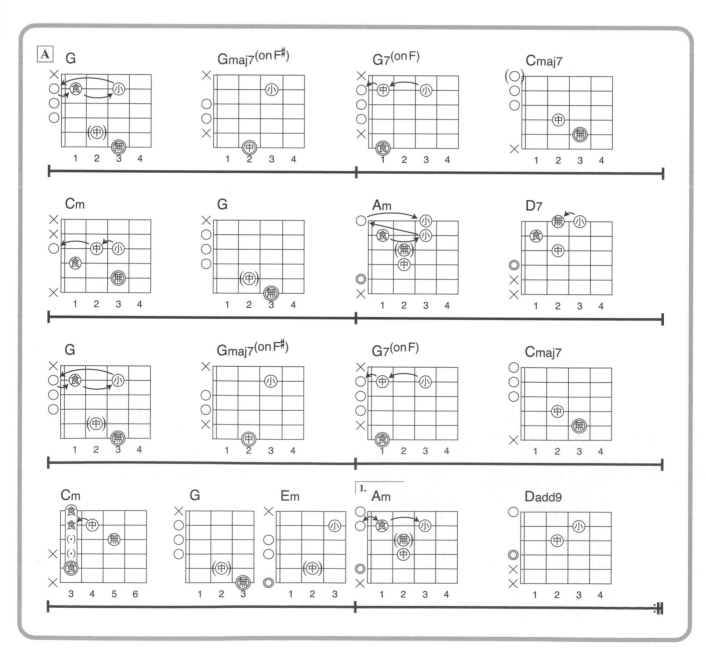

SECTION7 ④ 基本模式（4）交替低音 Alternate Bass

　　所謂的交替低音，就是指吉他在彈 Bass Line 時，按第五弦搭第四弦、第六弦搭第四弦…這樣的指順，去交互彈奏複數條弦的奏法。順帶一提，Alternate 這詞為「交互」或是「交替」的意思。

CD disc ② 16

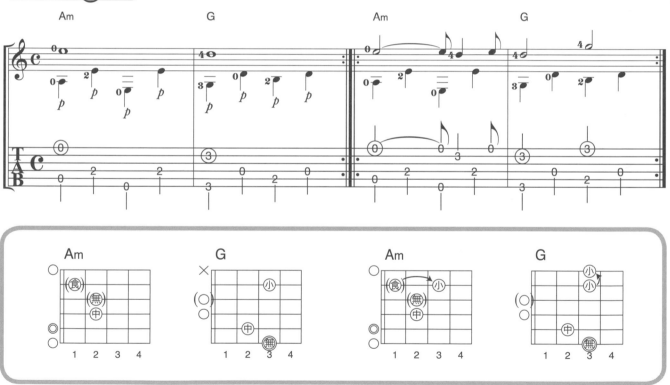

　　這個奏法的重點，在於用拇指去彈奏 Bass Line 之處。因此，這也跟 P.107 的三指法一樣，拇指的動作將成為整個節奏的基礎。此外，也要使用其他手指去彈 Bass 之外的旋律。上頭的譜例，雖然較常以中指（第一弦）與食指（第二弦）去彈奏，但讀者也不妨使用自己喜歡（好彈）的指順吧！順帶一提，因為筆者自己有定好哪條弦要用哪根手指彈（參閱 P.39），所以是用無名指彈第一弦、中指彈第二弦。

　　下層的和弦圖就跟之前一樣，有以（）標示出不會彈到但建議仍壓著為佳的指頭（如 Am 的第二弦與第三弦）。但對這個交替低音的奏法來說，和弦聲響的豐富度並不是重點，有確實彈出 Bass Line 更重要，所以不用勉強自己去壓也無妨。

●練習曲 #4（交替低音）

CDdisc ② 04

那麼，就開始解說練習曲 4。由於樂譜的最前方有 **Shuffle 記號**（P.75），要用搖擺的節奏去彈奏。右手就如譜例所示，用拇指去撥 Bass Line，除外的音則是使用其他的手指。

① 為了按壓 Bass 音，左手無名指會在和弦的中途移動。以按壓第四弦第 2 格 E 音的中指為支點軸心，動起來應該較輕鬆。

精微進階　在彈奏第二弦第 1 格的 C 音時，消掉第一弦開放弦的 E 音，會讓旋律線更為明顯。筆者在右手中指撥響第二弦的同時，還會將右手無名指放在第一弦上去消音。

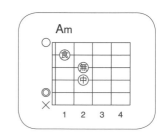

Am

② 雖然一般的 Am 和弦指型是用左手無名指去壓第三弦第 2 格的 A 音（右圖），但此練習曲＃4 在下個 Am7^(onG) 會用到無名指去壓第六弦，故這裡捨棄 A 音不壓來彈會較順暢。

精微進階　在彈奏 Am7^(onG) 的第二弦第 1 格 C 音時，消掉第一弦開放弦的 E 音，會讓旋律線更明顯。在彈奏後頭的第三弦第 2 格 A 音時，最好也同樣把第二弦的音消掉為佳。

③ 左手的中指，在彈完第四弦第 2 格的 E 音之後，就要馬上移動去壓第三弦第 2 格的 A 音。要是覺得有點勉強，也能試著用無名指壓第三弦第 2 格。

④ D^(onF♯) 時，要以左手拇指扣住琴頸，翻上來按壓第六弦第 2 格 F♯ 音（桌球的橫握拍法）。如果覺得有難度，換成食指壓也是可以的。又或者，將前一小節的最後一個音改成無名指，之後再用中指去壓第六弦第 2 格 F♯ 音也無妨。此處的重點在於，學會怎麼找出自己能流暢順手的運指方式。

⑤　精微進階　在彈奏第三弦開放弦的 G 音時，消掉第二弦第 1 格的 C 音，會讓旋律線更明顯。筆者會在右手食指撥第三弦的同時，將右手中指放在第二弦上消音。此外，將壓弦的左手食指離弦也能做出消音的效果。

⑥ 此處的 Bass 音雖然到了第三弦，但仍要保持使用拇指去撥弦。第三拍的第一弦第 1 格 F 音，要跟後頭的第二弦第 1 格 C 音一起，用部份封閉的指型去壓弦。

精微進階　在彈奏第二弦第 1 格的 C 音時，消掉第一弦第 1 格的 F 音，會讓旋律線更明顯。

⑦ 考慮到之後 C7⁽⁹⁾ 的按法，一開始的第五弦第 3 格 C 音，要以左手中指去壓弦。當然，只要能順暢地按出 C7⁽⁹⁾，用不同的指頭也是可以的。

SECTION
8
● 第8章

學會基本技巧吧
BASIC TECHNIQUE

SECTION8 **1** **搥弦 & 勾弦** Hammer-on & Pull-off

● **搥弦 Hammer-on**

右手撥弦以後，再用左手的指頭壓弦，進而改變音高的奏法。在樂譜上會以「$h.$」和「$H.$」來表記。

一般在彈奏吉他時，會在左手壓好弦之後右手再行撥弦，但搥弦技巧是右手先撥弦，左手再壓弦來做出音高變化。

施行搥弦的左手手指，要盡量以垂直於吉他指板的角度，將指頭確實地壓在弦上。

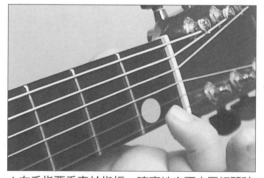 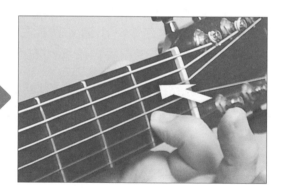

▲左手指要垂直於指板，確實地向下去壓好琴弦。

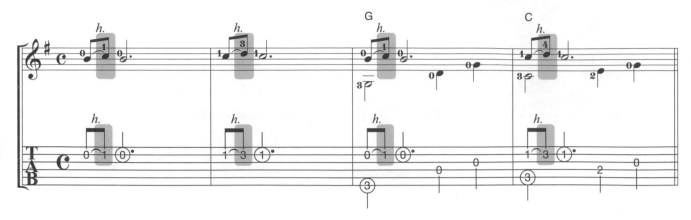

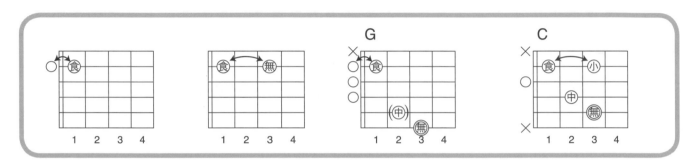

　　譜上用 *h.* 的記號與**連結線**（P.71）接起來的後音符，表示要以搥弦去彈奏，右手不需撥弦（譜例的灰色部份）。比如說在第一小節，就是右手先撥響第二弦開放弦的 B 音，接著用左手食指搥出第二弦第 1 格的 C 音。之後左手再離弦，右手再次撥響第二弦開放弦的 B 音。

　　上方的譜例，最初的兩小節只有使用搥弦去彈奏旋律。後面的兩小節，則是加上了伴奏。要注意！第二小節與第四小節的搥弦是用不同的指頭去完成的。

　　此外，在 CD 裡頭，演奏完使用搥弦的譜例之後，也錄了不使用搥弦的版本，就請聽聽兩者間的差異吧！

8　學會基本技巧吧

●勾弦 Pull-off

右手撥弦以後，放開左手壓好弦的指頭，進而改變音高的奏法。在樂譜上會以「*p.*」和「P.」來表記。

為了確實地奏出音符，指頭離弦時不是與指板垂直，要帶點「勾」的感覺，以近幾平行指板的角度勾動琴弦（以垂直角度離弦的話，所發出的聲音會很小）。練習時不單只是指頭離弦，要以自己是用左手在撥弦的感覺去彈奏。

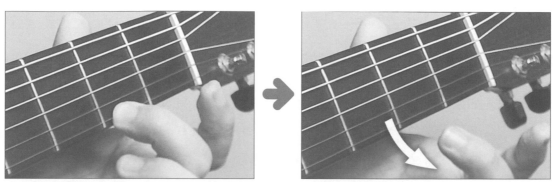

▲不能垂直離弦，要用勾的感覺去撥動琴弦。

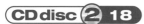

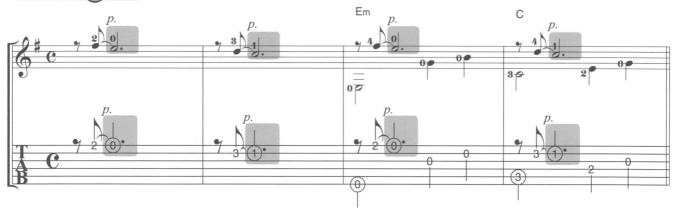

譜上用 $p.$ 的記號與連結線接起來的後音符，表示要以勾弦去彈奏，右手不需撥弦（譜例的灰色部份）。比如說在第一小節，就是左手先壓好第一弦第 2 格的 F# 音，右手撥弦以後，左手中指再以勾動琴弦的感覺離弦，勾出第一弦開放弦的 E 音。

上方的譜例，最初的兩小節只有使用勾弦去彈奏旋律。後面的兩小節，則是加上了伴奏。在第一小節與第三小節、第二小節與第四小節的地方，要注意是用不同的指頭去勾弦。

如果遇到第三～四小節那樣，要保持壓著其他弦的狀況下去勾弦的話，要注意別氣勢過猛，致使其他壓弦的手指也一起放掉了。比方說第四小節，壓著第二弦第 1 格 C 音的食指，以及第五弦第 3 格 C 音的無名指，在小指勾完弦後也要確實保持這兩指的壓弦狀態。

勾弦的離弦方向，不論是向上（低音弦側），還是向下（高音弦側）都無妨，只要自己覺得好彈即可。如果勾弦的指頭會碰到其他弦產生多餘的噪音，就得下工夫去調整勾弦的角度，或是將碰到的弦給消音吧！如果勾的是第一弦，那往沒有鄰弦的下方（高音弦側）離弦為佳。同樣地，如果勾的是第六弦，只要往上側離弦，就不用擔心會碰到鄰弦。

此外，在 CD 裡頭，演奏完使用勾弦的譜例之後，也錄了不用勾弦，全以右手撥弦的版本，以及最後不小心碰到鄰弦，產生噪音的負面例子，就請讀者聽聽這三者的差異吧！

2009 年 2 月 18 日，於韓國‧SJA 的講座。這還是筆者頭一遭在海外開辦講座。

● 顫音 Trill

不停地反覆搥、勾弦，快速交替彈出 2 個音的奏法，在樂譜上會以「 _tr_〰〰」來表示。

CD disc ② 19

※ 上面的音符數僅供參考。
（並沒有說顫音的撥音數一定得是幾次）

※ 有時候也會
這樣表示顫音。

右手就只撥一次弦，之後全靠搥弦與勾弦來發聲。此外，搥弦與勾弦的次數並沒有一定，由演奏者自由發揮（如有規定一定的次數，會將搥弦和勾弦分開表示）。

如果是左方譜例的寫法，就要用搥弦與勾弦技巧，彈出譜上所示的 2 個音（實際演奏起來的感覺，大概像中央譜例如示那樣）。

有時也會像右方譜例那樣，只寫 1 個音符並加上「 _tr_〰〰」。這時候就要以譜上的音符（譜例上為第二弦第 5 格的 E 音）為起點，加上高 1 格（第 6 格）或是 2 格（第 7 格）的音去做連續的搥弦與勾弦（譜例中所標示的為高 2 格，第二弦第 7 格的 F# 音）。第二個音的音高，會由曲子的調性（Key）等因素來決定。除此之外的音程，或是高音到低音的顫音，都會像左方譜例那樣確實標示清楚。

●練習曲 #5（搥弦、勾弦） CD disc ②05

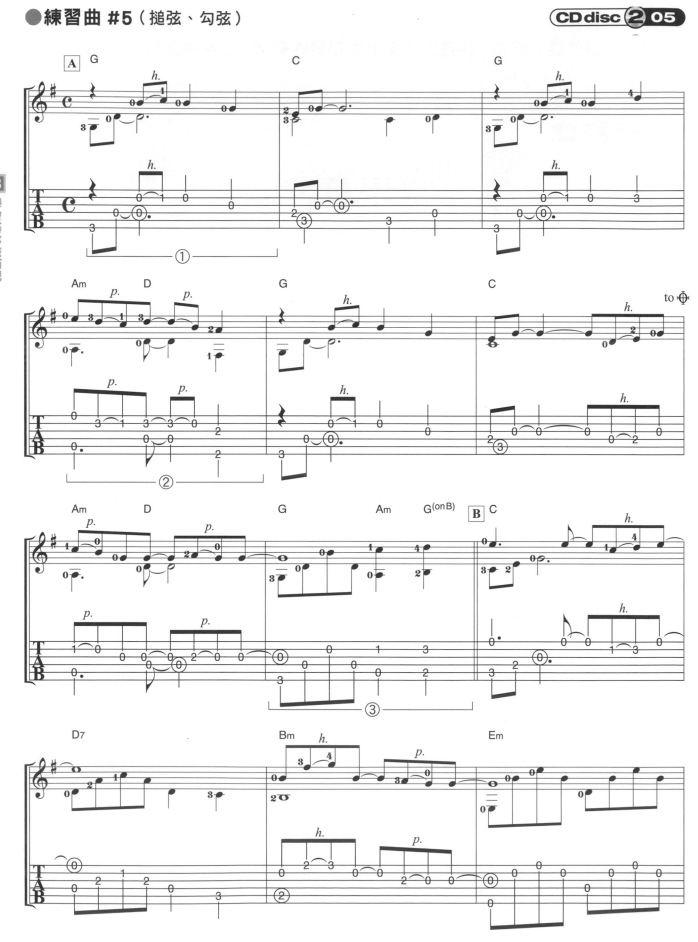

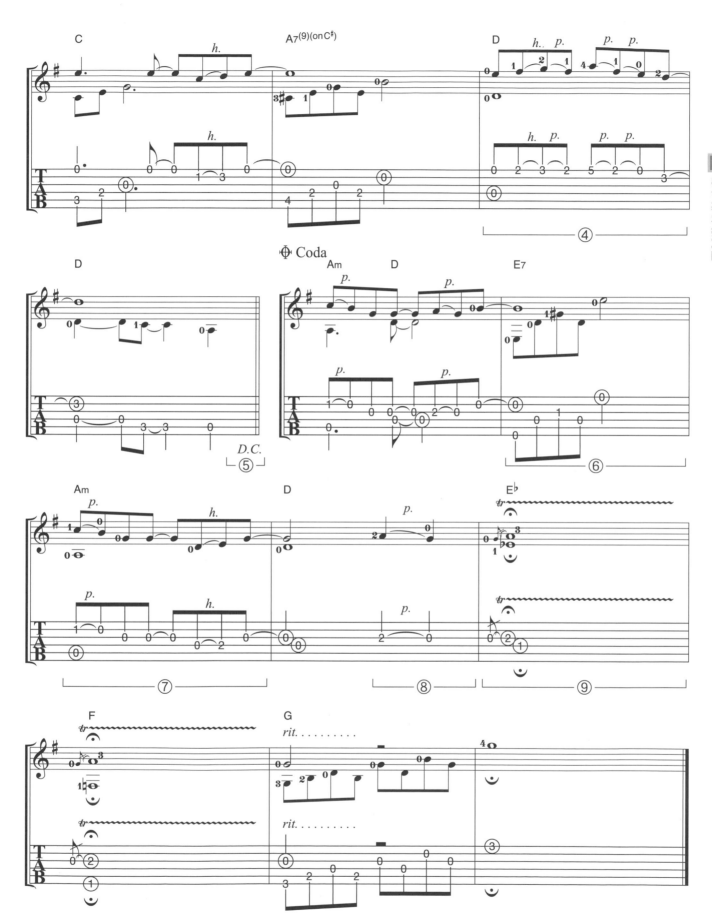

① 如前章練習曲 #1（P.100）的第一小節 G 和弦等處，會連沒有要彈奏的第五弦第 2 格 B 音也壓著，但由於此處的旋律會行經第二弦第 1 格的 C 音，為了避免 B 音共鳴而出現不協調的聲響，故此處不壓。

② 這部份由於音的移動較激烈，故不彈的音就不去壓了。雖然運指記號和和弦圖譜有指定指頭該怎麼使用，但以不同的運指方式彈奏也行，使用自己覺得好彈的方式即可。此外，在彈奏第二弦的旋律時，如果有先將第一弦消音的話，那麼勾弦時，向高音弦側離弦也就能避免產生多餘的音了。

③ 由於伴奏聲部會跑到比旋律還高的音域，彈奏時的力道就要小心別強過主旋律。而 Am 跟 G(onB)因馬上就會換到下個和弦，故只需壓好六線譜上所記的音即可，和弦不必全壓。

④ 此處由於旋律的移動相當激烈，不去壓譜上沒有的音也 OK。另外，在第一拍反拍時用食指壓好第一弦第 2 格的 F♯ 音以後，就算途經第 3 格 G 音的搥弦，以及第 5 格的 A 音，在第四拍的勾弦之前都不能將其（食指）鬆開。

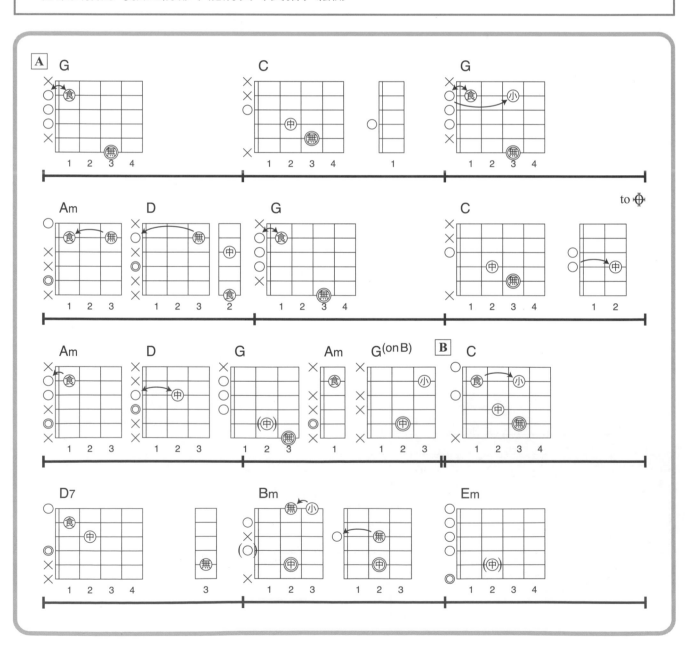

⑤ 由於譜上有 *D.C.*（*Da Capo*，P.72），故回到曲子的開頭。完整彈完左頁第二行以後，遵照 to ⊕（*to Coda*，P.72）的指示，跳到右頁第二行的 ⊕ Coda（P.72）處。

⑥ 雖然和弦圖譜上有（）記號，標示要壓第五弦第 2 格的 B 音，但在還沒熟稔曲子前，因容易碰到第四弦和第六弦導致不必要的音出現，故沒必要勉強自己一定要壓。

⑦ 第四弦第 2 格的 E 音，就如和弦圖譜上所記的那般，可以一開始先壓好，到了第三拍反拍的時候暫時離弦，第四拍時再搥弦（筆者是這麼彈的），也能一開始就不壓，等到第四拍要搥弦時再壓弦即可。

⑧ 由於此處是四分音符，勾弦的動作要放慢。

⑨ 在彈奏第三弦的顫音時，要注意別碰到隔壁的第四弦。

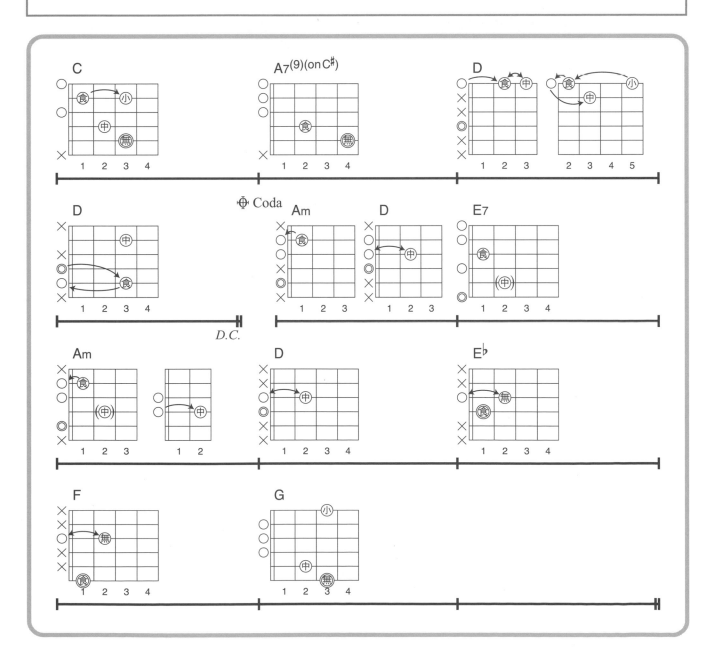

SECTION8 ② 滑音&滑弦 Slide& Glissando

右手撥弦以後再讓壓好弦的左手滑動，進而改變音高的奏法。樂譜上會以「*s.*」或「S.」來標記滑音，以「*gliss.*」或「*g.*」來標記滑弦。

滑音和滑弦在吉他上並沒有明確的差異（其實這兩技法會因樂器不同而有差別），一般多以移動距離較長＝滑弦／較短＝滑音，或是將起始音或結束音沒有固定音高的＝滑弦／有固定音高的＝滑音。

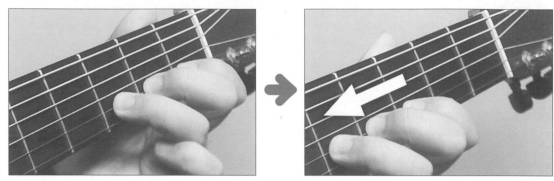

▲讓左手在壓弦的狀態下移動。

在本書中，是將前後兩音都需要撥弦的＝滑弦／只有最初的音需要撥弦的＝滑音（筆者的拙作「獨奏吉他的律音」也是如此）。以右方譜例而言，由於第一小節為滑音，故只有最初的音需要撥弦。第二小節為滑弦，於第一個音撥弦後，壓著弦移動左手，達定位後再撥弦一次。

CD disc ② 20

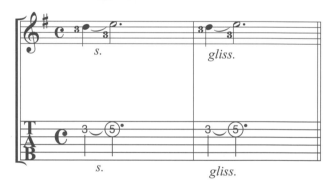

SECTION8 ③ 推弦 Bending ／ Choking

右手撥弦以後，將左手在壓弦的狀態下，將弦朝與琴衍平行的方向上推（或是下拉），進而改變音高的奏法。這對電吉他來說是相當常見的奏法，樂譜上會以「C.」或「*cho.*」來表示。

雖然一般是用左手將弦往低音弦側上推，但如果是在低音弦上做此技巧時，有時也會往高音弦側下拉。使用這奏法時，只用一根手指往往會力道不足。故，使用無名指的話會加上中指、使用中指的話可加上食指，就像這樣，讓旁邊的指頭也靠上去輔助推弦吧！另外，此奏法的重點不只是指尖，更要將食指的根部視作軸心（支點）去轉動手腕，用轉門把的感覺去施力。

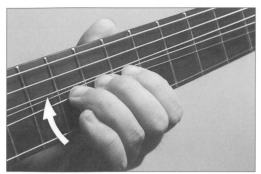
▲上推的推弦。

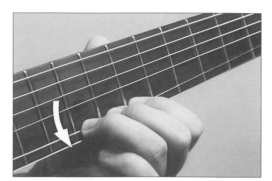
▲下拉的推弦。

▲用轉門把的感覺去施力。

CD disc ② 21

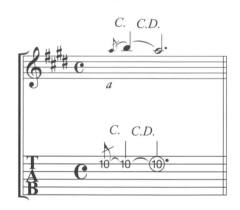

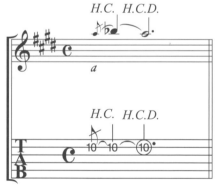

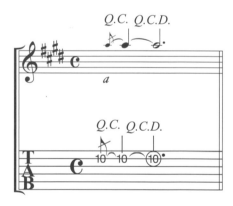

　　從推弦的狀態將手指回復到平常的彈奏姿勢，這種特殊奏法是推弦中的「先推後彈（Choking Down，簡稱 C.D. 或是 D.）」，而普通的推弦有時也被稱為 Choking Up（C.U.）。

　　音高的上升幅度雖然會寫在五線譜上，但依音高的上升幅度又能將推弦分成「半音推弦（Half Choking，簡稱 H.C.）」、「四分之一音推弦（Quarter Choking，簡稱 Q.C）」。特別是四分之一音推弦，雖然在五線譜上較難確切表達出來，但與其說它的目的是要精準地將音高推高四分之一音，不如說是要藉由音程的小小升高，來做出藍調的韻味。

　　順帶一提，在電吉他的奏法中，還有音程變化更大的推弦，但幾乎不會用於木吉他上。

SECTION8 ④ 顫音 Vibrato

指的就是搖動聲音的奏法。一般是在右手撥弦之後，左手再於壓弦的狀態下搖動指頭，樂譜上會以「*vib.*」來表示。

左手的指頭，有：感覺與推弦類似、搖動方向平行於琴衍的①**搖滾式顫音（Rock Vibrto）**，以及搖動方向與琴衍垂直的②**古典式顫音（Classic Vibrato）**。其他還有用身體固定住琴身，搖動琴頸的③**琴頸顫音（Neck Vibrato）**，和抓著整個琴身搖晃的④**琴身顫音（Body Vibrato）**。使用琴頸顫音時，可要小心別用力過猛，把整個琴頸給折斷囉！（笑）

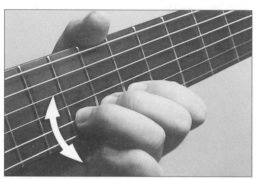

▲① 搖滾式顫音（上、下反覆，小幅移弦）

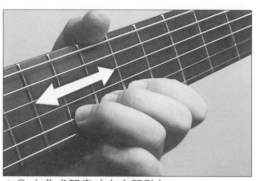

▲② 古典式顫音（左右顫動）

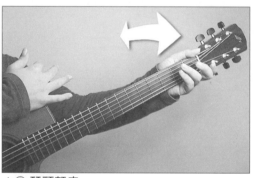

▲③ 琴頸顫音

▲④ 琴身顫音

CD disc ② 22

| *vib.* | *vib.* | *vib.* | *vib.* |

①搖滾式顫音 ②古典式顫音 ③琴頸顫音 ④琴身顫音

在撥弦時，將右手掌靠近小指的那側（近手腕）置於琴橋附近的弦，做出緊縮聲響的奏法。

觸碰的地方為第三～六弦，或者是第四～六的低音弦，一般很少將全部六條弦都悶音。此奏法常見於藍調風格的曲子，特別是在彈伴奏或是 Bass 音時。

CD 裡頭起初為沒有悶音，接著則是有悶音的範例，演奏內容就如下方兩個譜例所示。特別注意右方譜例，悶的只有 Bass 音，第一弦開放弦的 E 音是沒有悶音的。

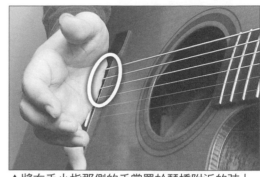

▲將右手小指那側的手掌置於琴橋附近的弦上。

8 學會基本技巧吧

CD disc ② 23

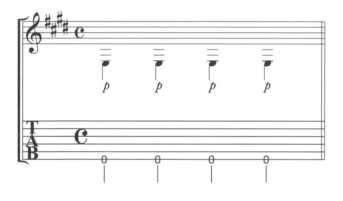

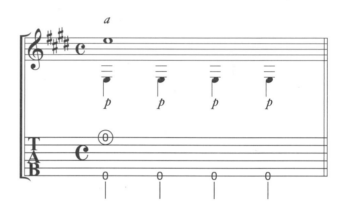

●練習曲 #6（滑音、滑弦）　　　　　　　　　　　　　　　　　CDdisc❷06

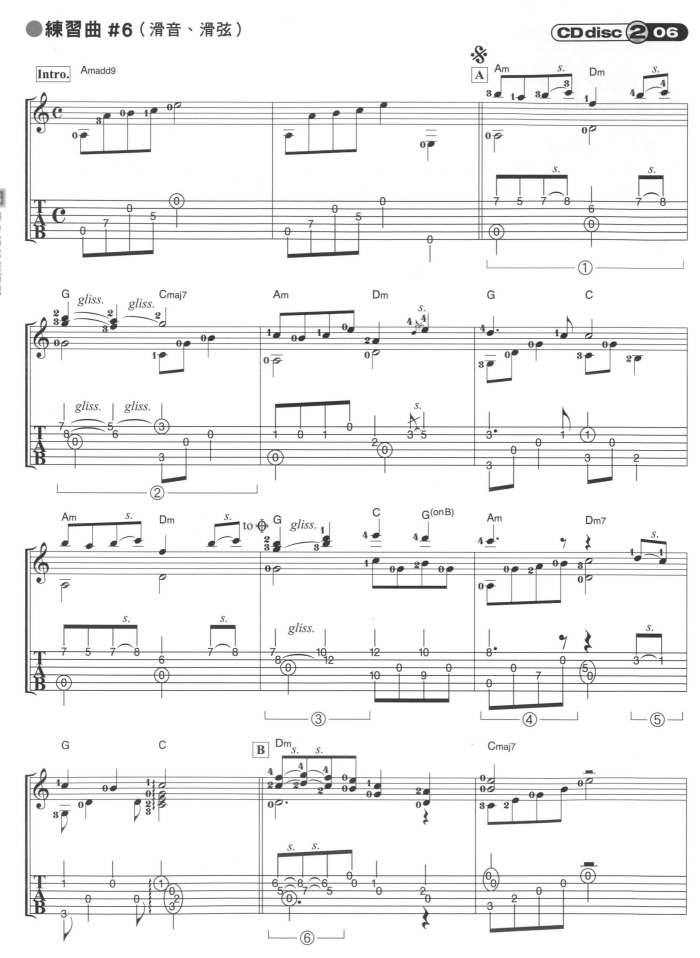

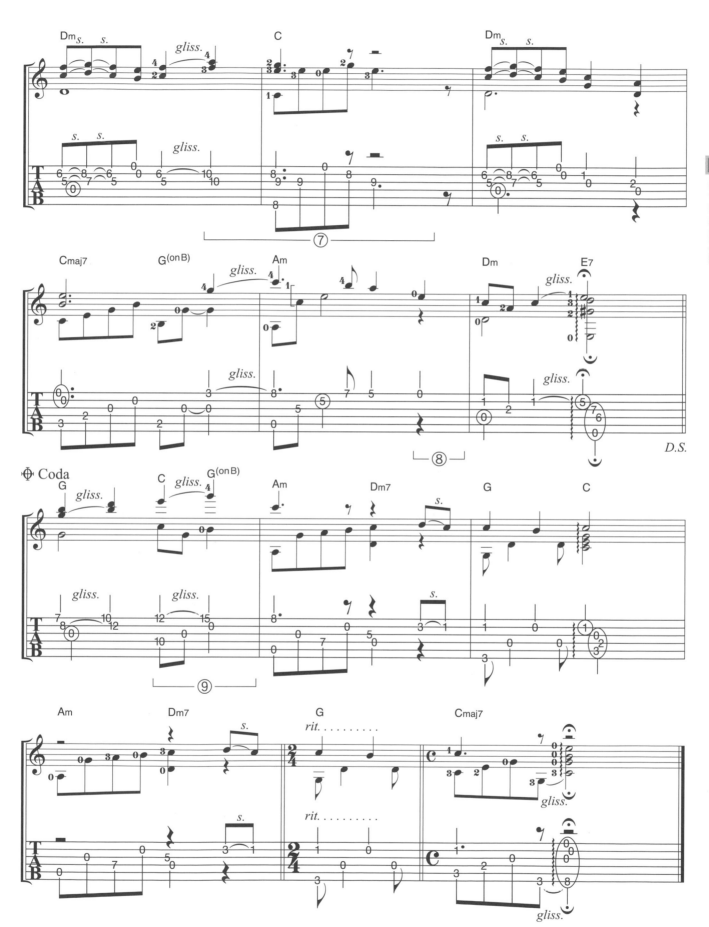

P L A Y I N G A D V I C E

① 雖然有兩處滑音，但都是只有第一個音（第一弦第 7 格 B 音）需要撥弦，移動後的音（第一弦第 8 格 C 音）不需撥弦。第二處的滑音，因為運指的關係，用的是小指。

② 此處為滑弦，故移動之後也要撥弦。

③ 只有壓著第二弦的無名指需要滑弦，第一弦則不需滑弦，但得在壓弦位置移動之後改變壓弦的指頭（第一弦音由中指→食指）。

④ 第四弦第 7 格的 A 音，是讓壓在前一個 G(onB) 於同弦上第 9 格 B 音的中指移動，一進到 Am 時就已經先壓好了。之後在彈奏第二拍反拍的第二弦開放弦 B 音時離弦，以做好彈奏下個 Dm7 的準備。

8 學會基本技巧吧

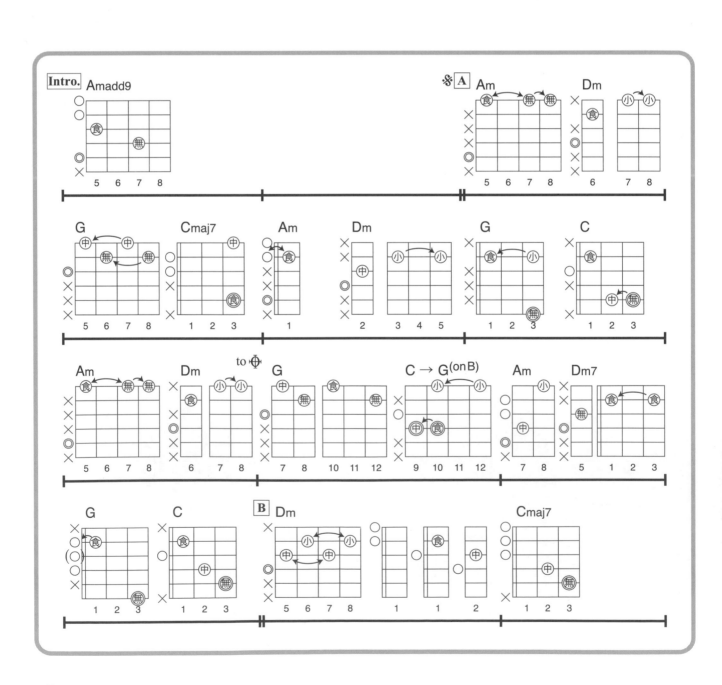

⑤ 第三拍第三弦第 5 格的 C 音，要在彈奏第四拍第二弦的滑音時離弦。

⑥ 此為連續滑音，故需要撥弦的只有第二 & 三弦一開始的音，其後第一拍反拍，以及第二拍正拍的音都不需撥弦。

⑦ 從 Dm 換到 C 時，要以壓著第三弦的無名指為軸心去移動。

⑧ 雖然譜上的伴奏聲部為休止符，但此處的第五弦開放弦 A 音要繼續延長（第二～三弦第 5 格的音，會因為手指放開封閉指型而中斷）。

⑨ 此處如果不是**缺角型**（P.15）吉他便難以彈奏，手上的吉他要是沒有這樣的設計，也能以 A 第六小節的內容來替代。

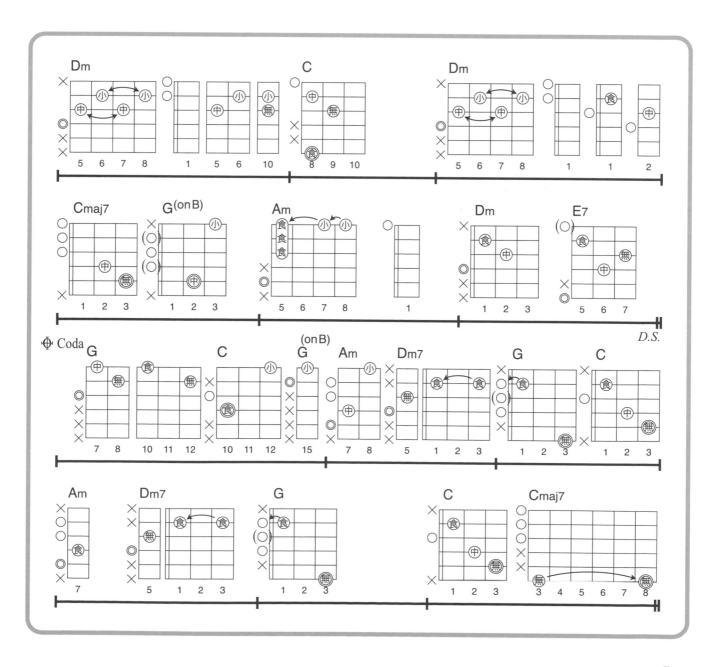

●練習曲 #7（推弦、顫音、悶音）

CD disc ② 07

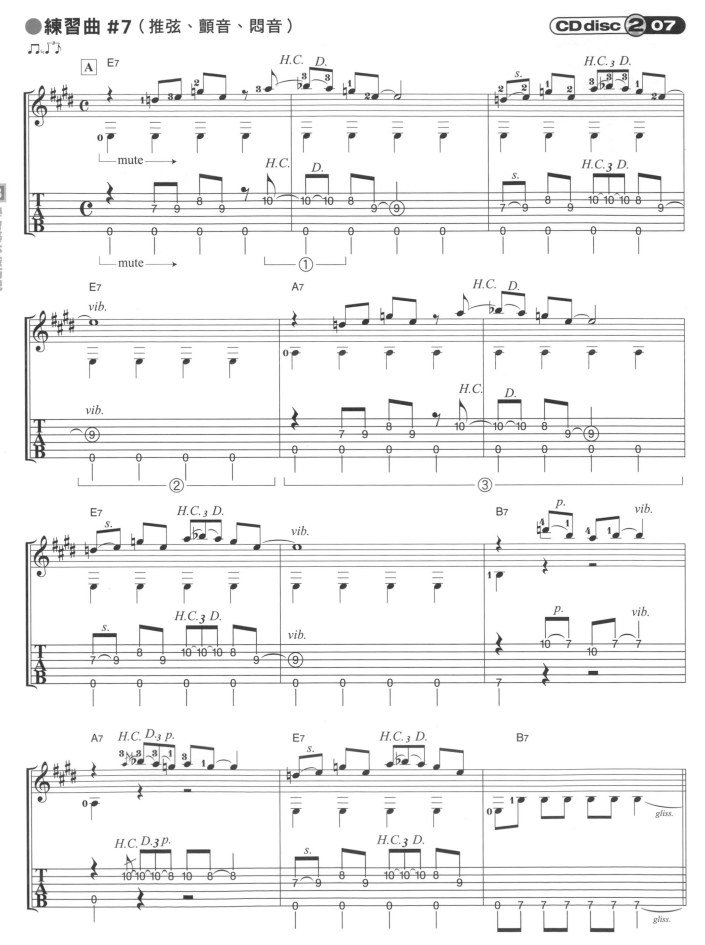

8 學會基本技巧吧

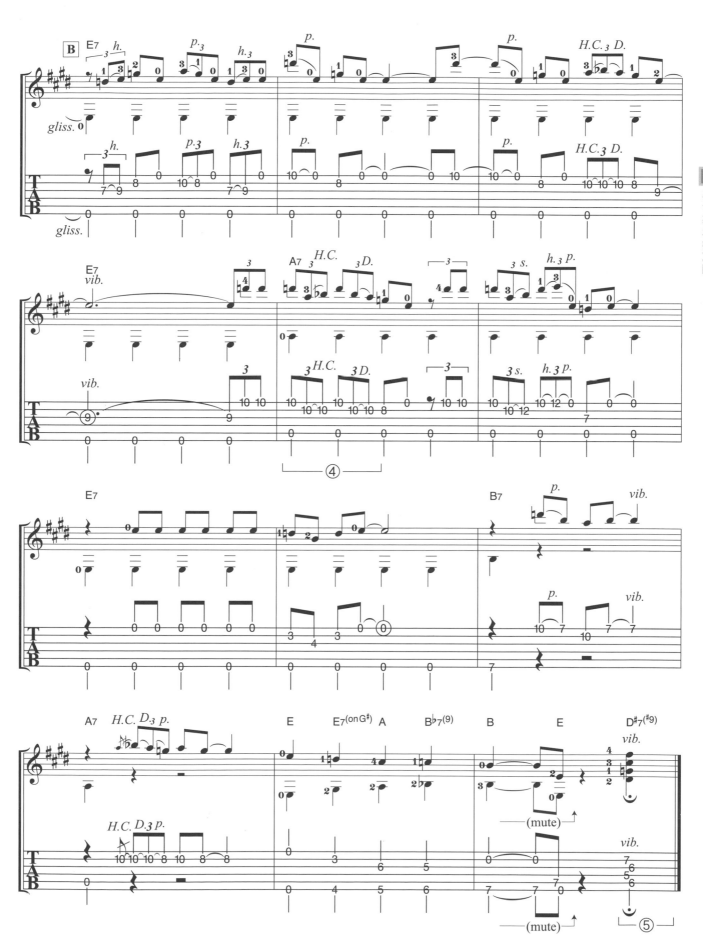

由於樂譜最前方有 **Shuffle 記號**（P.75），要以跳動的節拍感去彈奏。符桿向下的 Bass 音，除了曲子最後的和弦（E7(♯9)）之外，其餘都是悶音。且因為 B 比 A 還稍難一些，要是還不熟悉，B 第一～八小節也能以 A 第一～八小節的內容替代。

① 第一小節最後的旋律，是先撥弦以後，再於第二小節的開始做推弦（右手不撥弦）。然後下個音，再將推上去的弦回復（這裡也不撥弦）。此外，在這段期間，伴奏的 Bass 也要繼續地以悶音彈奏。

8 學會基本技巧吧

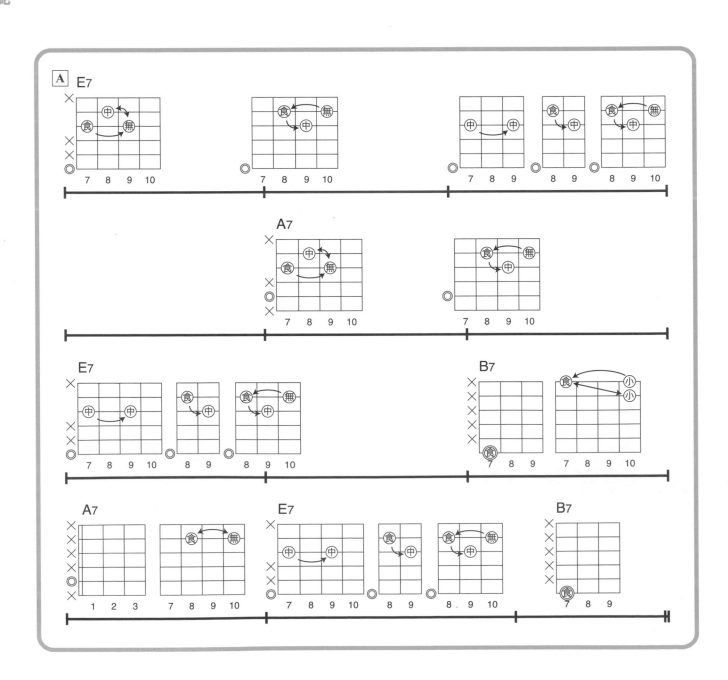

② 中指壓好弦後，要施展垂直於弦的顫音（搖滾式顫音）。

③ Bass 音雖然換成第五弦開放弦的 A 音，但旋律與 A 的第一～二小節相同。

④ 彈奏完第二弦第 10 格的推弦以後，在彈第二拍起頭的第一弦第 10 格時，推完弦的手指 Hold 住維持音高，到之後標示 D. 處（第二拍第二音）再回復到正常音高。

⑤ 這裡要使用琴身顫音。

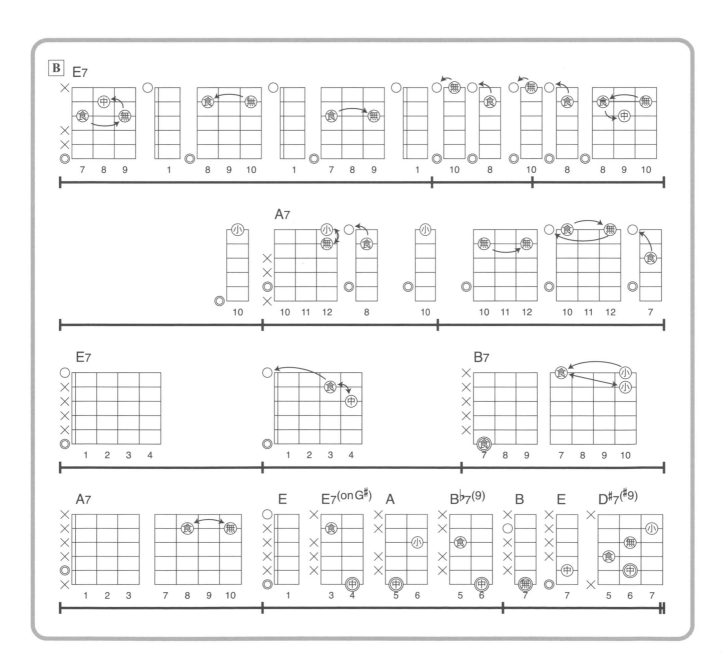

SECTION8 ⑥ 泛音 Harmonics

　　能彈出獨特空靈聲響的奏法。在五線譜上會以菱形的音符來表示，TAB 譜上則較常以菱形框起的數字來表示，有時也會和「Harm.」等符號並用。相對於泛音，一般正常的音則稱之為「實音」。

　　彈奏自然泛音（Natural Harmonics，譜記 Harm.）時，假設吉他弦的總長為 1，只要用左手輕觸長度一半的地方（第 12 格）、1/3 的地方（第 7 格、第 19 格）、1/4 的地方（第 5 格），再用右手撥弦即可。上述左手觸碰的地方，則稱之為泛音點（Harmonics Point）。

　　在彈奏吉他時，一般都是壓在琴衍與琴衍的中間部份，但彈奏泛音時，則是要輕觸琴衍的正上方。且左手在右手撥完弦後，要馬上離弦（這樣會讓泛音更為清楚明顯）。

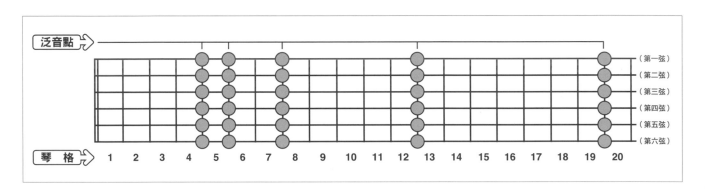

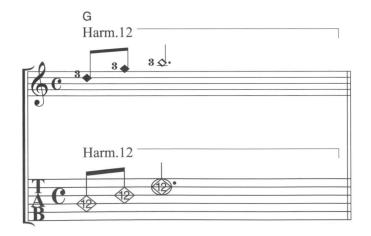

▲左手輕觸琴衍的正上方，右手撥弦。

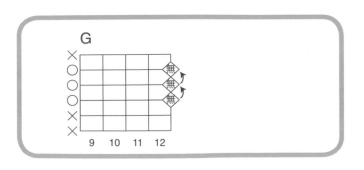

技巧泛音（Technical Harmonics，譜記 Oct. Harm.）為自然泛音的延伸應用，是一種也被稱作八度泛音（Octave Harmonics）或是人工泛音的奏法。左手壓好弦後，再以右手的食指輕觸泛音點，並用右手的拇指或無名指去撥弦。右手觸碰的泛音點，為左手按壓的琴格數上來第 12 格，或是第 7、第 19 格。TAB 譜上一般都會明確標出左手壓弦的格數，以及右手觸弦的位置（泛音點）。

此外，就算樂譜沒有明示出壓弦的位置，但泛音點的位置有限（一般會用的也就第 12 格、第 7 格、第 5 格），要是在 TAB 譜上只看到⑮的話，它的意思並非左手不用壓弦，只是因為壓弦的地方，一定是在往上 12 格後為第 15 格處（這例子的話就是左手指壓第 3 格），故沒有寫出。如果左手沒有壓弦，也就彈不出泛音了。要是 TAB 譜上出現第 12 格、第 7 格、第 5 格等自然泛音點之外的位置，就要多加留意。

雖然自然泛音只能發出以開放弦的音高為基準的音，但因為技巧泛音可以用人工的方式做出泛音點，故任何音高的泛音都彈得出來。

CDdisc ② 25

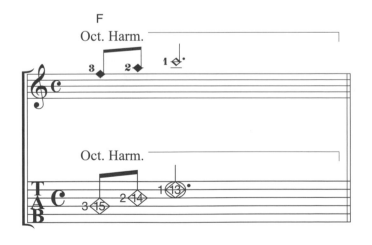

▲用右手輕觸泛音點。

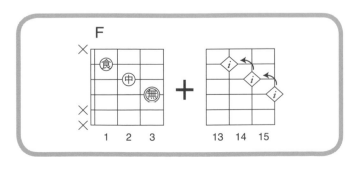

●練習曲 #8（泛音）

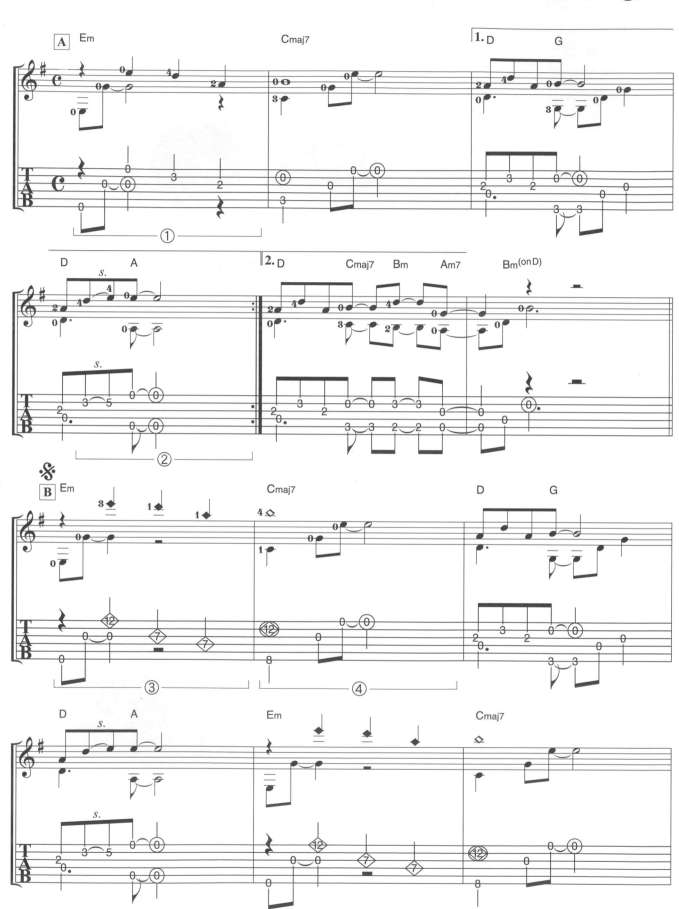

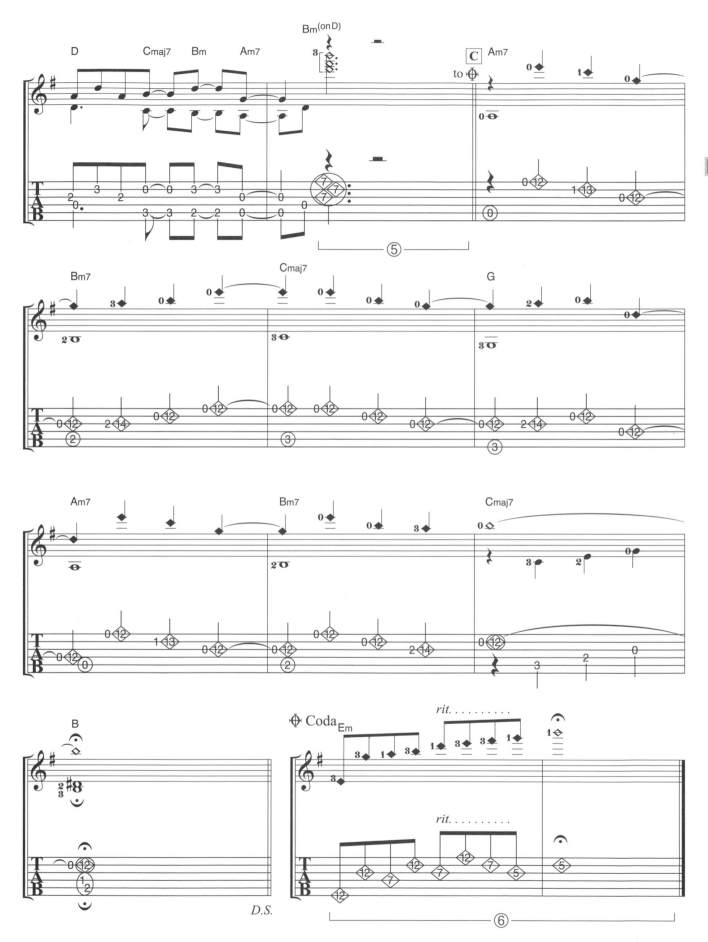

P L A Y I N G A D V I C E

B 和 Coda 部份為自然泛音，要以左手輕觸泛音點，再用右手撥弦。

C 則為技巧泛音，要用右手食指輕觸泛音點，再以無名指或其他指頭去撥弦。為了讓食指保持在第 12～14 格的位置，彈奏泛音之外的實音時也要在同樣的位置撥弦。此外，雖然和弦圖譜有標出和弦指型，但這邊不需在小節的開頭就先壓好所有位置，於彈奏各個音之前做好壓弦即可。

① 此處的旋律一般在彈奏時都應該消音，但為了配合 B 的泛音氛圍做效果，所以故意不消音。

② 以小指從第二弦第 3 格的 D 音，滑到第 5 格的 E 音之後，離弦的同時彈奏第一弦開放弦的 E 音。彈奏的感覺，就像是第二弦將音符交棒給第一弦一樣。

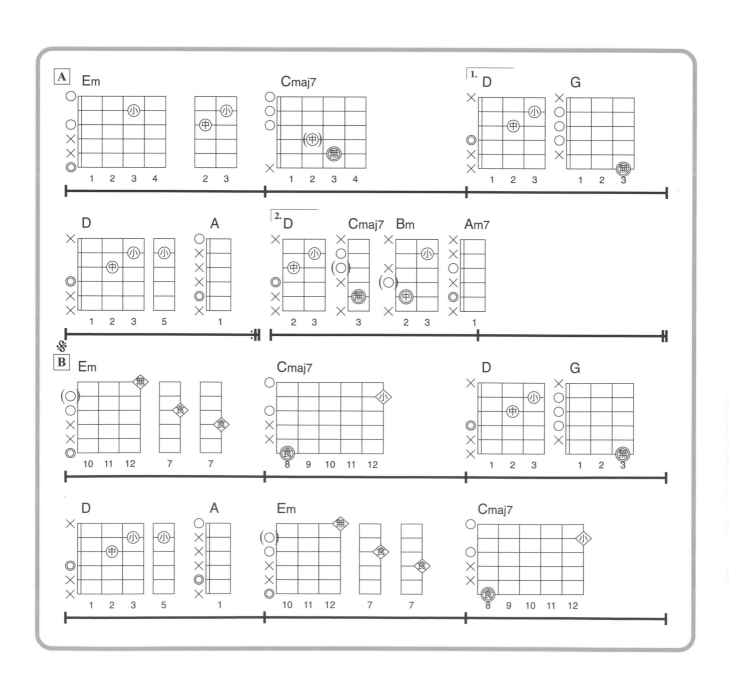

③ 作為旋律的泛音，要一個一個地用左手去輕觸泛音點來彈奏。故此處的各音雖然都是主旋律，但為了營造出泛音的空靈氛圍，故皆不消音。

④ 因為此處為開展幅度相當大的指型，要是搆不到或覺得難度太高的話，也能將第六弦第8格的 C 音給省略不彈。

⑤ 右手無名指對到第一弦，中指對到第二弦，食指對到第三弦做同時的撥弦泛音。

⑥ 一個音一個音地移動左手輕觸泛音點的位置去彈奏。這裡不做任何的消音，刻意延長每個音符。

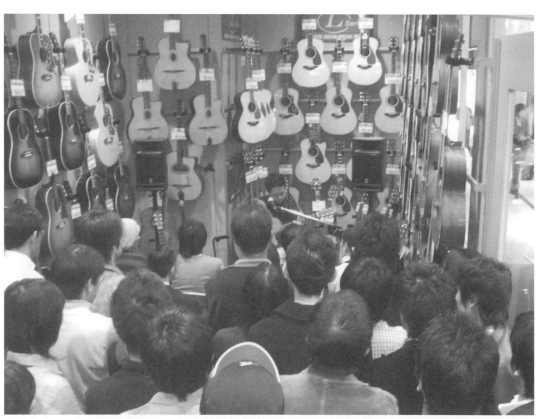

2005 年 11 月 13 日，於大阪・石橋樂器的梅田分店所辦的室內演奏會。能被無數的吉他簇擁，真是幸福。

SECTION **9** ● 第9章
特殊技巧
SPECIAL TECHNIQUE

SECTION 9 **1** 刷弦

● 刷弦 Stroke

一次彈奏多弦的奏法。從低音弦向高音弦下刷稱為「Down Stroke」，反過來從高音弦向低音弦上刷則是「Up Stroke」。有時也可見樂譜上以「╱」來標示（P.84）。

若要增加刷弦的力道，可以用食指＋中指、食指＋中指＋無名指等等的組合，將多根手指視作一根（或是撥片）去刷弦。彈奏時的要領並不是要讓所有的指頭都去碰到弦，而是以一根為主，其他指頭為輔的感覺去補強刷弦的力道。此外，如果單靠一根手指就能做出強而有力的刷弦，那麼只用一根也無妨。

從民謠或是電吉他起步的人，可能會比較習慣使用撥片來刷弦，獨奏吉他風的刷弦動作基本上也是一樣，是以右手肘為支點，去擺動手腕刷弦。在這樣的動作基礎上，手腕再加一點迴轉的力道，並於觸弦時展開手指（掌）。感覺就像…用湯匙勺湯的反向版本吧！或許想像成雞毛撢子，會更好理解一些（手肘的前端為棒子，手掌則是上面的雞毛）。

 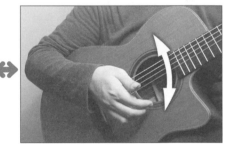

▲用多根手指做出力道較強的刷弦。　▲以手肘為支點，去擺動手腕。

如果想做出較為柔軟的刷弦，就以一根手指，用像是輕撫的感覺去刷弦。筆者因為自己消音的用指習慣，主要是使用食指刷弦，但讀者可以用自己好彈（喜歡）的手指無妨。不同於力道較強的刷弦，基本上要將手掌或是指尖放鬆去彈奏。

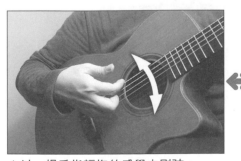 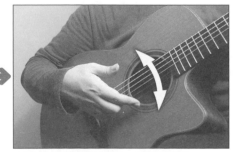

▲以一根手指輕撫的感覺去刷弦。　▲避免手指垂直於弦，稍微斜傾。

在彈奏時，並沒有特別規定說哪邊的刷弦一定要較強或較弱。建議是遇上比較激烈的快歌就稍強，比較緩慢的抒情曲就稍弱。不論力道是強是弱，下刷時都是用指甲那側去刷弦。上刷時由於是以指甲的內側去刷弦，故應避免手指正面與弦相撞，用稍微斜傾的感覺去刷弦，比較能減少指甲裂開或是勾到弦的機率。或是像右方照片那樣，用稍微橫倒於琴弦的感覺去彈奏。此外，筆者自己在彈奏時，是讓指頭的肉與指甲都有碰到弦（這對指甲較長的人可能有難度）。

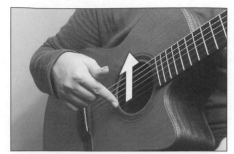

▲用手指稍微橫倒於琴弦的感覺去刷弦。

順帶一提，要是覺得用拇指刷弦較輕鬆，那也無妨。在同時需撥弦與刷弦（P.180）的時候，也是會用到拇指的。

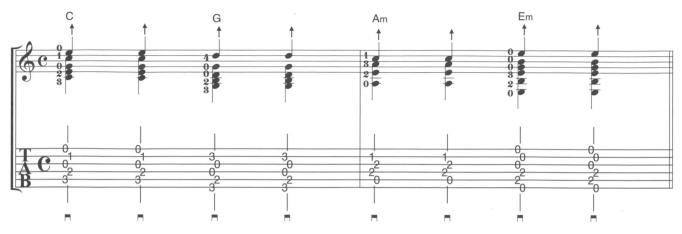

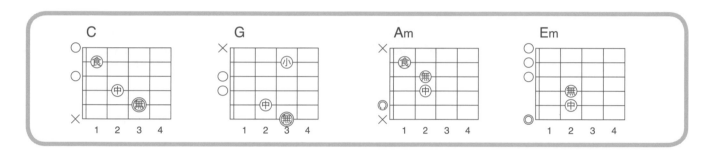

在 CD 裡頭，一開始為力道較強的刷弦，之後是較柔的刷弦，演奏內容皆如譜例所示。彈奏時並不是將旋律（符桿向上的音符）與伴奏（符桿向下的音符）在同一時點個別撥響，而是右手就只有一個刷弦動作，彈出下撥的最高音是主旋律的感覺。因此，在刷弦時要確實地奏響最高音。

當主旋律是落在第二弦時，就有必要消掉第一弦的音。如果是較強的刷弦，就以按壓第二弦的手指指腹（**照片①**，或是手掌與手指的接合處去觸弦（**照片②**）消音。如果是較柔的刷弦，就將右手無名指放在第一弦上做消音吧（**照片③**）。

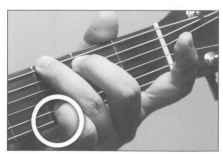

▲①：以按壓第二弦的指腹去消掉第一弦的音。

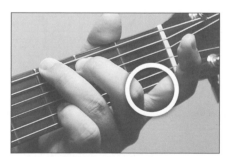

▲②：以手掌與手指的接合處去消掉第一弦的音。

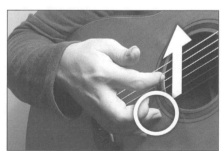

▲③：放上右手無名指去消掉第一弦的音。

9
特殊技巧

●刷弦悶音 Brushing

不做出特定音高，讓好幾個聲音擠在一起的刷弦，也被稱為「Mute Stroke」、「Mute Cutting」。樂譜上常以「✗」來標示。

如果是用左手做此奏法，可以將壓弦的指頭放鬆置於弦上，或是把沒有用到的小指和無名指放在六條弦上，右手正常刷弦即可。如果曲子會彈上好一段時間的刷弦悶音，也可用左手整個握住琴頸，但要注意這時只是將手輕放在弦上，不能壓出音高。

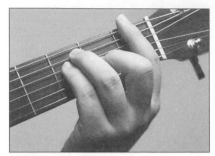
▲放鬆壓弦的左手。

▲將沒用到的指頭輕放在弦上。

▲握住整個琴頸。

如果是用右手做此奏法，就要在刷弦的同時（或是提前一點時點），將手掌～手腕的部份觸弦，讓聲音變得短促緊湊。觸弦的地方，跟彈奏**悶音**（P.127）時的位置一樣。

CD disc ② 27

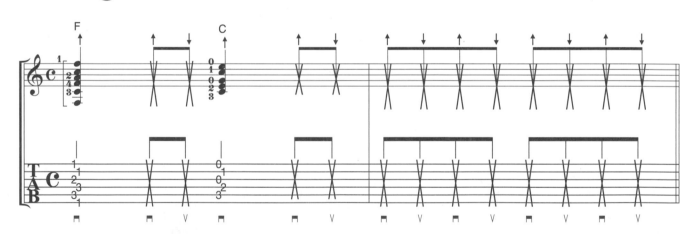

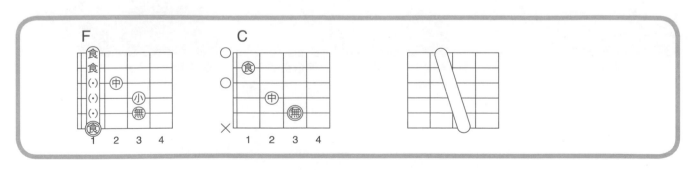

譜例一開始的 F 為按壓全弦的指型（封閉指型），只要將左手放鬆，就能做出刷弦悶音。左手放鬆並不是整個離弦，而是輕放在弦上。下個和弦是包含開放弦按法的 C，只靠放鬆壓弦的指頭，還是會有開放弦發出聲音，故將沒有用到的小指，輕放在弦上去做刷弦悶音。

由於刷弦悶音一直持續到樂句結束第二小節，就以左手（哪根手指都行）包住整個琴頸的方式觸弦去彈奏。但這只是一種選項，在實際彈奏曲子時，第二小節也能維持前面 C 和弦所用的刷弦悶音法去彈奏。至於觸弦時，手指要是「湊巧」停留在**泛音點**（P.136）的話，就有可能會產生泛音，故左手盡量避免放在第 5、7、12 格為佳。此外，在悶音時也沒必要像和弦圖畫的那樣去傾斜手指。

●佛朗明哥刷奏 Rasgueado

指的是在刷弦時，刻意按小指、無名指、中指、食指的指順，去錯開觸弦時機點的奏法（也有人不使用小指）。這是在佛朗明哥常見的奏法，樂譜上會以「↕」或「Ras.」來表示。

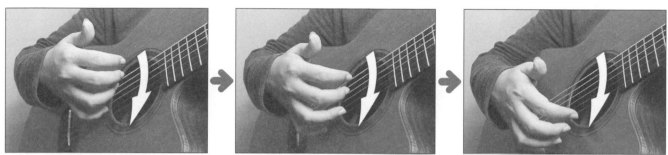

▲從小指那側開始，按小指、無名指、中指、食指的指順錯開觸弦時機點刷弦。

CDdisc 2 28

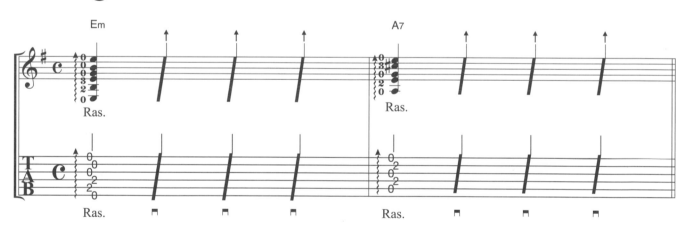

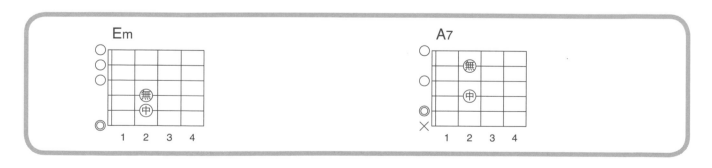

在譜例上，各小節最初的刷弦用的都是佛朗明哥奏法。在彈奏時此奏法時，一般會希望最後刷弦的食指能剛好在拍點上，故一開始的小指要早一些開始動作。

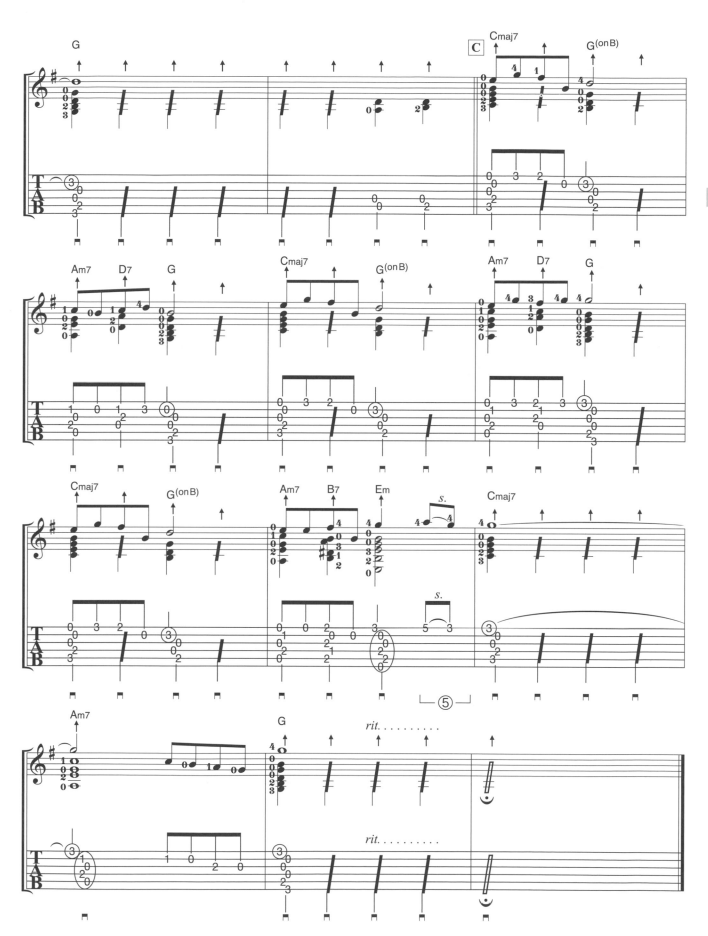

P L A Y I N G A D V I C E

用右手食指，做出較柔的刷弦。在前面解說譜例時也有提到，並不是要以刷弦的方式去個別彈出伴奏與旋律，而是讓刷弦奏響的和弦最高音被突顯出來，因它是主旋律音。

① 當刷弦的主旋律是落在第二弦時，就要將右手無名指放在第一弦上去消音。另外，此處的 Cmaj7，也能將左手拇指置於第六弦上去做消音。

② 假如遇上旋律仍在延音的同時還要刷弦的情況，就要小心別刷到仍在跑的旋律弦（這裡為第二弦），以免延音中斷。雖然譜上是寫刷弦只有到第三弦開放弦的 G 音，但在刷到第三弦的同時還要閃掉第二弦實在不容易，故這邊不需想得那麼嚴密，就以刷到第四～五弦附近為目標即可。

9
特殊技巧

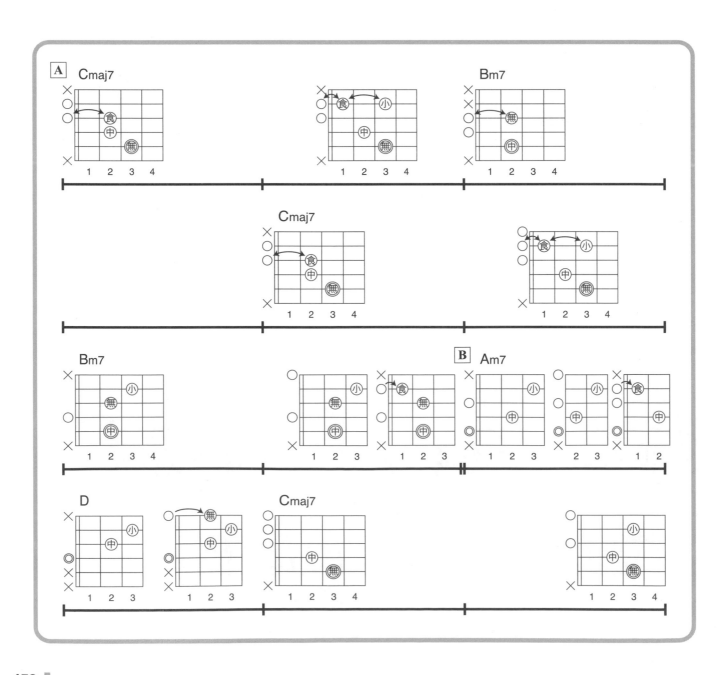

③ 譜上只彈奏旋律的部份，就按該音符正常撥弦即可。

④ 由於此處的旋律是落在第三弦，故要消掉第一、二弦的音。筆者自己是將右手無名指放在第一弦，中指放在第二弦去做消音，食指的刷弦範圍會到第二弦左右。

⑤ 第三拍壓的第四、五弦第 2 格，在四分音符結束之後離弦（開放弦保持延音），再以小指按壓第一弦第 5 格的 A 音，做出滑音。

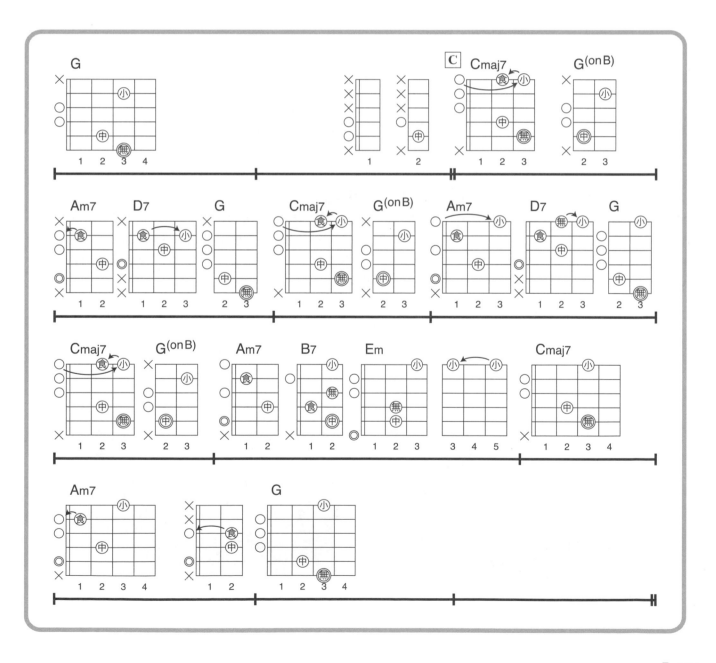

SECTION 9 ② **右手、左手技法**

● **右手技法** Right Hand

使用右手去壓弦、離弦，進而彈出音符的奏法。也能說是用右手做出的搥弦（P.115）和勾弦（P.117）。樂譜上常以「R.H.」來表示。

使用右手的手指，去壓 TAB 譜所指定的位置。此外，由於只能靠壓弦的動作去奏出音符，為了讓聲音清楚明顯，手指觸弦要像在搥弦那樣的強而有力，而非只是單單壓弦而已。利用離弦來奏出音符時也是，不能只是單單讓手指離開琴弦，要像勾弦那樣，用輕勾一下弦的感覺去離弦。

CD disc ② 29

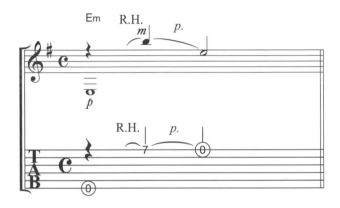 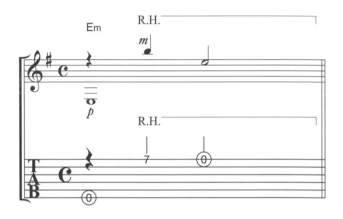

如果是單音，就用右手食指或中指的指尖，垂直去壓弦（跟左手壓弦的要領相同）。如果指甲太長會礙事，壓弦時傾斜一點角度也無妨。此時如果將右手的拇指與無名指靠在指板的兩側，可使此奏法的穩定度大增。譜例上，是以右手中指去壓第一弦第 7 格奏出 B 音，離弦時也同樣，要奏出音符（也練習看看使用食指吧）。一開始第一弦開放弦的 E 音，是正常撥弦，由於緊接著就要用右手去壓第 7 格，故彈奏時要將右手預備在第 7 格附近，而非平常彈奏的響孔位置。

此外，左右譜例所示的內容都一樣。除了上述兩種寫法之外，還有各式各樣的標記法，記得先好好確認手上樂譜的解說。

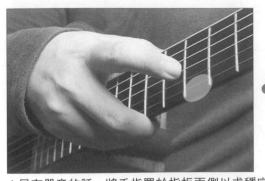 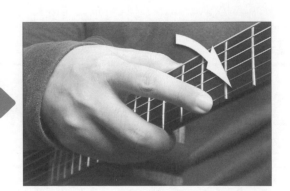

▲只有單音的話，將手指置於指板兩側以求穩定。

▲右手在離弦時，要撥一下弦。

▲如行有餘力，右手就靠在琴頸的兩側。

CD disc 2 30

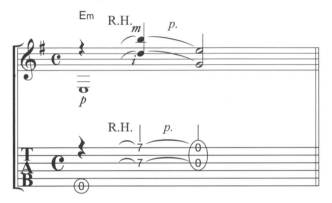

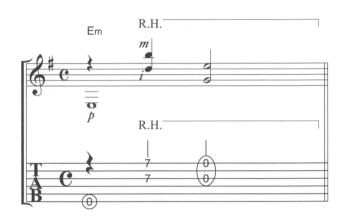

　　遇上一次用不同指頭去彈奏多個地方時，基本要領也相同。譜例是先正常撥響第六弦開放弦的 E 音，之後再用右手的中指與無名指，分別去壓第三弦第 7 格的 D 音，以及第一弦第 7 格的 B 音（左右譜例的內容相同）。此外，此與單音的譜例相同，也要在右手離弦時順勢輕勾奏響空弦。

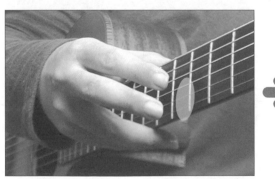
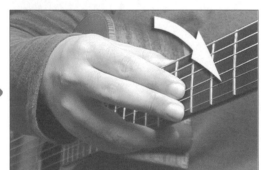
▲就算要同時壓兩處音，彈奏的思路也同於單弦撥奏。

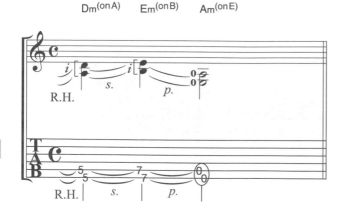

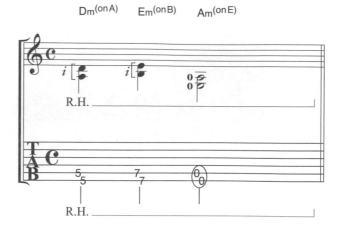

如果是以右手技法去彈奏含第六弦的低音弦側音,可使用右手做出「部份封閉」的動作來完成。先將右手拇指靠在琴頸背面,再以「要用拇指和食指夾住琴頸」的感覺去壓弦。彈奏時可加上中指去輔助食指,讓自己有更好的施力。

譜例上,是先以右手食指去壓第五~六弦的第 5 格。接著,於壓弦的狀態下,將食指移動到第 7 格(簡單來說,就是右手版的滑音)。於第三拍放開食指(右手版勾弦),奏響開放弦的音。此兩邊所表的譜例意思是一樣的。

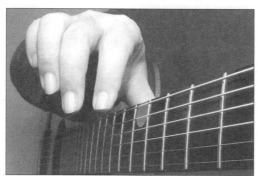

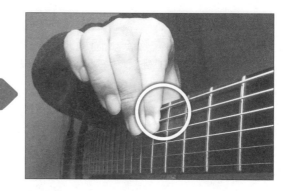

▲低音弦的右手技法。可用中指去增強力道。

●右手點弦 Right Hand Tapping

跟前述的技法同樣為利用右手來發出音符的奏法,樂譜上常以「R.H.T.」來表示。但這邊由於是點弦(敲弦發出聲音的奏法),故右手並不是壓著弦不放,而是要在敲弦之後馬上離弦。但一般不會區分這兩者,不論是敲弦還是壓弦,都常會統一稱作「點弦」。

就所謂的敲弦意義上,此奏法與**擊弦**(P.170)有異曲同工之妙,但擊弦是做出沒有音高的敲擊聲,這邊則是要確實發出有音高的音符(其實,這也會因樂譜的不同而有不同解釋,請多加留意)。而**點弦泛音**(P.155)奏法,也常拿來代替一般的撥弦和刷弦動作。

●點弦泛音 Tapping Harmonics

用右手敲弦，彈出泛音（P.136）的奏法。樂譜上會以「T. Harm.」、「Tap. Harm.」來表示。另外，以此奏法敲擊泛音點（P.136）以外的位置彈不出泛音，請多加留意。

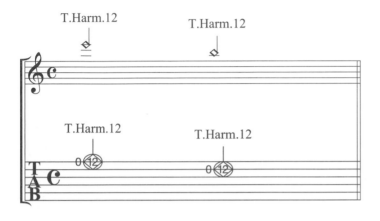

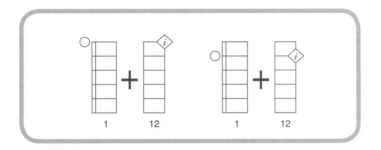

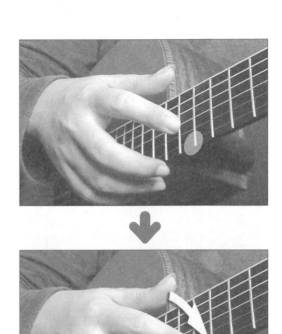

單音的點弦泛音，是以右手食指或中指的指尖敲擊泛音點，再馬上離弦。彈奏方式就像是手放在桌上，用指尖敲擊桌面的感覺。如果怕會碰到其他弦而產生不必要的音，那就事先用左手做好消音的動作吧！

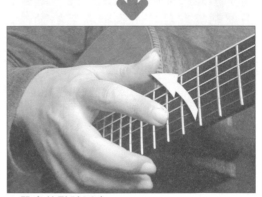

▲單音的點弦泛音。

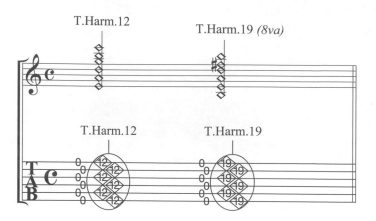

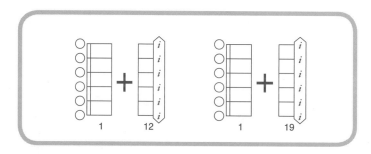

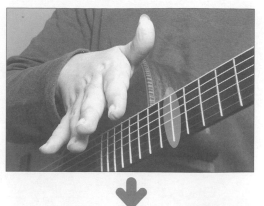

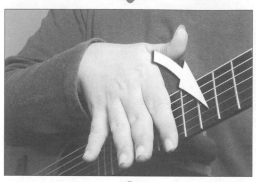

▲多音的點弦泛音。

遇上多音的點弦泛音時，就要用右手的食指或中指，以平行於琴衍的角度，去同時敲擊多條弦。彈奏時建議不要只動手指，最好將整個手肘的前端都拿來施力擊弦。順帶一提，筆者會將右手拇指的根部貼靠在琴身上調整右手的動作角度，以期奏出完美的點弦泛音。

譜例第二個音旁所寫的「（8va）」，是指譜上所記的音高比實際上奏響的音還低一個八度音程。

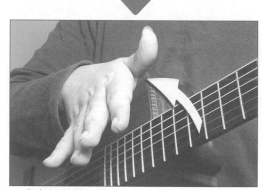

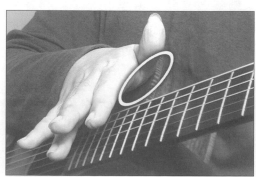

▲將拇指的根部貼在琴身上，便於調整動作。

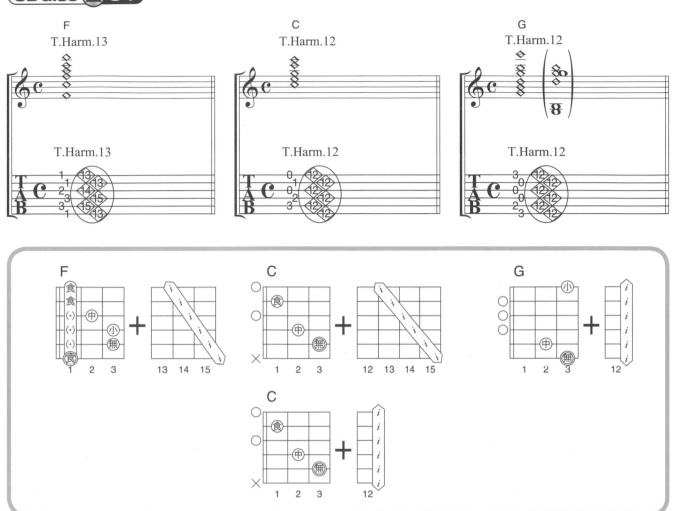

左手在壓好和弦的狀態下，只要用右手敲擊該和弦的泛音點，就能做出點弦泛音。

　　舉譜例的 F 為例，先用左手壓好 F 的指型，右手再瞄準第一弦第 13 格～第六弦第 15 格的位置，做出斜向的敲擊，便能彈出 F 和弦的點弦泛音。雖然 TAB 譜本身為了記譜方便，是寫要直直敲擊第 13 格，但實際在彈奏時，要像和弦圖譜所示的那樣，以些微傾斜於琴衍的角度去敲弦。如果抓不好敲擊的位置，可以將第 12 格想像成是第 0 格，依由此為基準去敲 13 琴格上 F 和弦的指型，就容易掌握動作（比較一下左手與右手的和弦圖，能看出兩者的形狀近似）。想同時敲擊出和弦所有弦的泛音點是不可能的，而且因角度不好抓，敲擊低音弦時容易響起實音，故彈奏時只要有將高音弦的泛音確實做出即可。

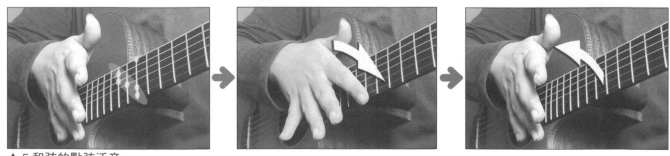

▲ F 和弦的點弦泛音。

157

C 和弦的話，右手就瞄準第一弦第 12 格～第六弦第 15 格的位置去做斜向的敲擊（此處的樂譜也跟之前的 F 相同，為了方便而簡記成第 12 格）。在敲弦時不該避開不需發聲的第六弦，而是要以左手拇指去觸弦做好消音（右手要敲擊所有的弦）。此外，如果是遇上像 C 這種含有開放弦的和弦按法，右手除了角度斜傾之外，也能平行於琴衍去敲擊（參閱前一頁下層的和弦圖）。這樣一來，雖然會較難奏出壓弦處的泛音，但相對會更容易奏出開放弦（第一、三弦）的泛音。

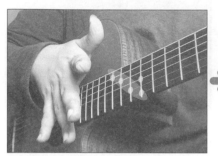 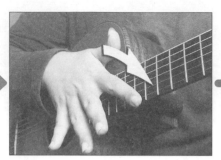 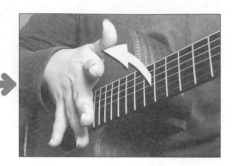

▲ C 和弦的點弦泛音。

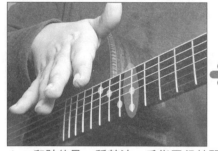 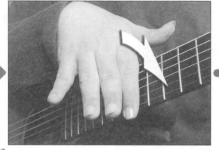 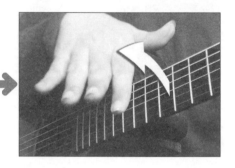

▲ C 和弦的另一種敲法。手指平行於琴衍。

如果是 G 和弦，雖然最高音的泛音點為第一弦第 15 格（因為左手壓在第 3 格），但與其為配合這個音，還是敲較第二～四弦的開放弦高 12 琴格的泛音點為佳，因不僅較容易奏響多弦泛音，也更容易奏出和弦的聲響。故右手要和琴衍平行，直直敲在第 12 格上。此外，五線譜一般在記譜時，是假定會奏響所有的泛音，但如果只有奏響第二～四弦的泛音，其他弦為實音的話，就會像五線譜上括號內那樣標示。

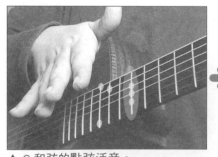 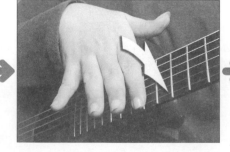 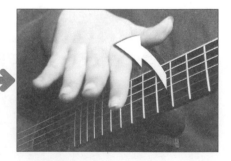

▲ G 和弦的點弦泛音。

就如前述，在彈奏和弦的點弦泛音時，右手敲擊的泛音點可以有幾種不同的方案。就是：敲擊指板上，和弦各音的泛音點成一直線的部份（譜例為 F 和弦）；或是將重點放在最高音（C 和弦）、開放弦音（G 和弦）去做敲擊等方式。

只用原聲吉他的話，較難做出明顯的點弦泛音，但使用加了**磁力拾音器**（P.52）的吉他的話，就能增幅聲響，讓它有明顯的聲響輪廓呈現。

●左手技法 Left Hand

　　不用右手撥弦，只靠左手壓弦、離弦的動作去彈出音符的奏法。基本的動作就跟搥弦（P.115）、勾弦（P.117）以及滑音（P.124）相同。樂譜上也會以「L.H.」來表示。

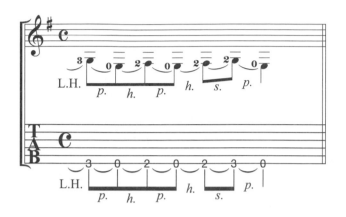
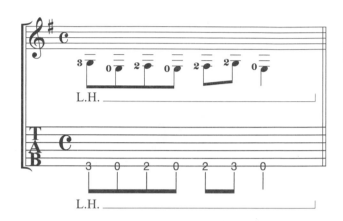

　　如果是單音，那就同於一般的搥、勾弦，以左手的指頭來彈奏。在彈奏第六弦的勾弦時，建議向低音弦那側（第六弦那側的外頭）外撥為佳。此外，上面左右譜例所標示的皆為相同的演奏內容。

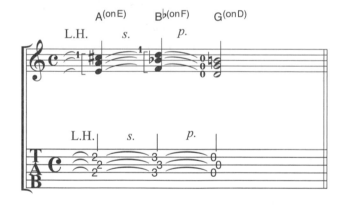
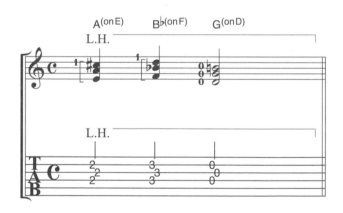

　　如果是多音，那麼彈奏的感覺就像是以部份封閉的指型去搥弦（或是勾弦、滑音）。假如是像譜例最後的音符那般，要在離弦時奏響音符的話，就要巧妙運用手指，於離弦的同時微勾琴弦，用向高音弦側下拉的感覺去彈奏。另一方面，也要消掉餘弦的音（譜例的餘弦為第一弦）。順帶一提，此譜例所標示的左右內容皆一致。

　　前述的右手技法，跟這左手技法，都是最近才開始慢慢紅起來的奏法，故在稱呼以及樂譜的標示上，可說都還沒有一個固定的方式。遇上這些譜記時，最好詳讀該譜說明，再自己去思索該怎麼彈奏。

●左手刷弦 Left Hand Stroke

　　將左手壓好弦的手指，從低音弦往高音弦「下撫」指板，撥響琴弦的奏法（也能說是多條弦同時錯開發聲時機的勾弦）。樂譜上會以「L.H.Stroke」來表示。

▲以食指的根部為軸心，像畫圓一般地往高音弦那側輕撫而下。

　　要以左手食指的根部為軸心，指尖像是畫圓一般地彈奏。以譜例而言，就是用按壓第六弦第 7 格的食指來執行這動作。為了讓所示的音符正好落在拍點上，實際在彈奏此奏法時，左手要提前開始動作（將實際的彈奏寫成樂譜的話，就會如右方譜例那般）。

●左手撥弦 Left Hand Picking

　　有時也會用左手空著的手指，來執行撥弦的動作。不同於前述的「左手刷弦」，這邊用的不是壓弦的指頭，而是用空著的左手指頭去撥響琴弦。

CD disc 2 38

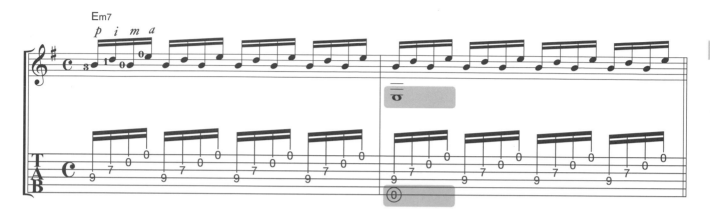

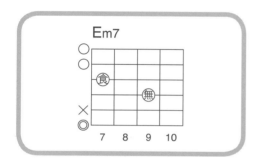

▲用空著的左手中指來撥弦。

　　譜例是不停地反覆以右手的拇指、食指、中指、無名指去彈奏同樣的樂句。中途插入的 Bass 音使用右手的拇指去撥弦的話，就會破壞掉整體規律的動作，故使用左手沒有壓弦的指頭去撥弦。撥弦的方向，不論是往高音弦側還是低音弦側都無妨。

● 練習曲 # 10 （右手、左手技法） **CD disc ②10**

9 特殊技巧

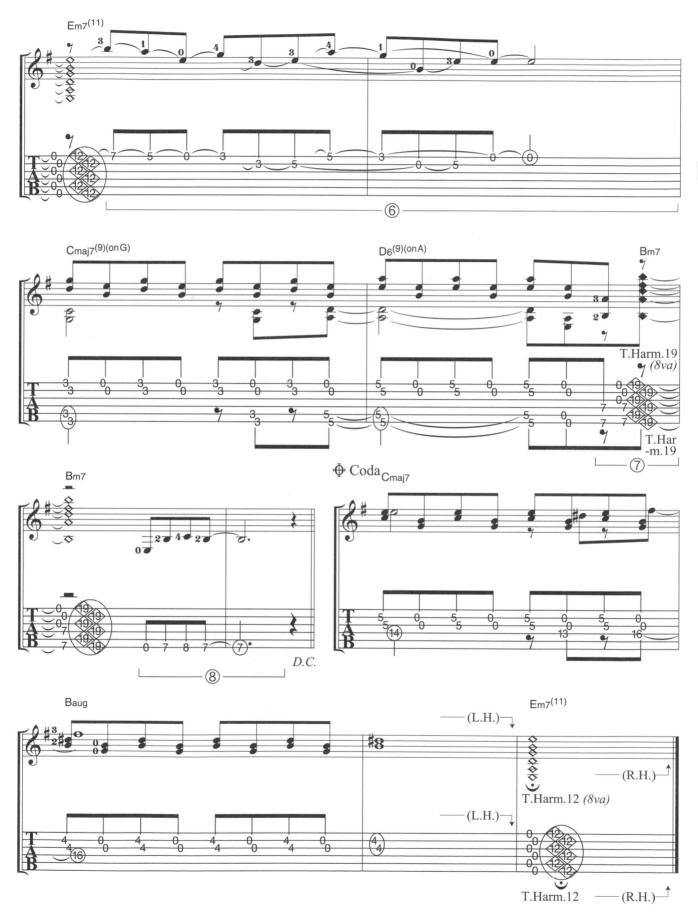

P L A Y I N G A D V I C E

請注意！整首練習曲中，只要是符桿向上的音符就是只用左手，向下的就是只用右手去彈奏。曲子裡頭完全沒有右手正常撥弦的部份。另外，原本所有的音符都該加上**圓滑線記號**（P.71），但因這樣會讓樂譜變得繁雜難辨，故省略了這一部份（⑥）。

曲子的大半部份都是以左手技法去保持節奏，用右手技法去壓弦彈奏旋律等音符。P.164、P.165 和弦圖譜的斜向線條「／」，是將左右手彈奏內容區隔開來的註記，前面為左手，後面則為右手的動作。

① 左手反覆以搥弦和勾弦的動作，去彈奏第一～二弦。右手則是負責旋律的部份，使用指尖去壓弦彈出音符。由於此處都沒有讓手指在壓弦的狀態下移動（滑音），遇到休止符時就要先離弦，換到下個位置去做壓弦。注意在離弦時，要避免撥響開放弦的音（造成勾弦音）。

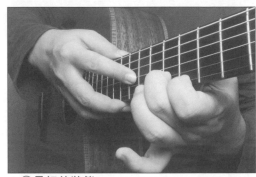
▲①最初的狀態。

② 左手彈奏第二～三弦（ 2.4. 處也一樣）。右手與①相同，都是彈奏旋律的部份。

③ 左手再次回到第一～二弦上。右手則是使用部份封閉的指型，去按壓第五～六弦。只有最後的部份，要使用勾弦去奏出開放弦的音。

④ 雖然之前第五～六弦都是用右手，但這邊要用左手去壓弦彈奏。

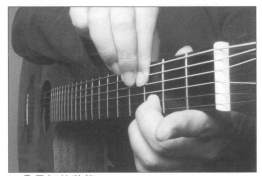
▲③最初的狀態。

⑤ 放開左手在④壓好的第五～六弦，並同時用右手去敲擊六條弦的第 12 格，奏響點弦泛音。

⑥ 這裡的樂句也是只用左手去彈奏。第三拍反拍到第四拍的地方，用的不是搥、勾弦的動作，而是滑音。無名指於第三拍反拍壓好第二弦第 3 格的 D 音，或是準備滑音時，要離開第一弦以免產生不必要的音。滑音完的第四拍反拍，要再用小指去壓第一弦第 5 格的 A 音。到了下個小節，要在食指按壓第一弦第 3 格 G 音的狀態下，勾出第二弦，之後再以無名指搥出第二弦第 5 格的 E 音。接著又換在按壓第二弦第 5 格的狀態下，去勾出第一弦開放弦的 E 音。

⑦ 此處重點跟④相同，先用左手按壓第四弦第7格的 A 音，以及第六弦第7格的 B 音。接著在左手壓弦的狀態下，用右手敲擊六條弦的第19格，奏響點弦泛音。

⑧ 此處第六弦的樂句只用左手彈奏。首先，於中指先前壓好的第六弦第7格 B 音上勾弦，奏響開放弦的音，接著再次使用中指，去搥第7格的 B 音。之後於中指壓弦的狀態下，用小指搥出第8格的 C 音，最後小指再來個勾弦，奏出中指壓好的第7格 B 音。

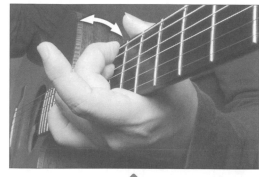

▲⑧處的手指動作。全是以左手撥弦。

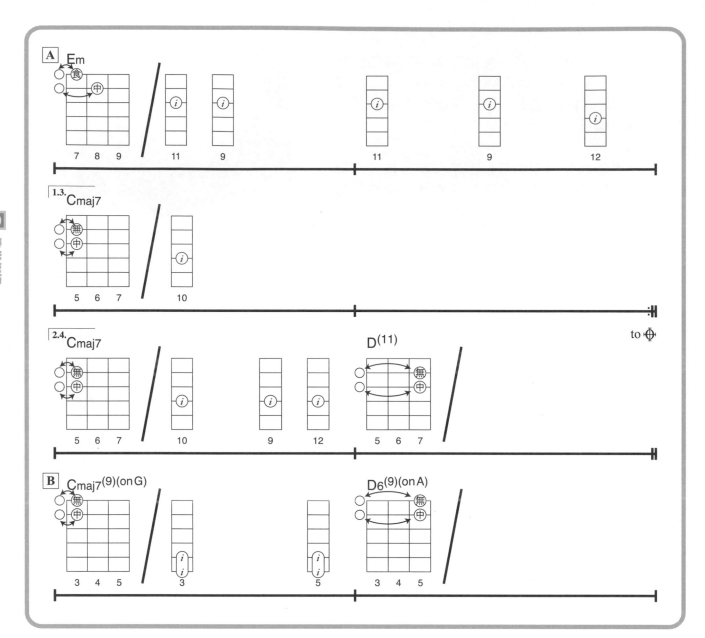

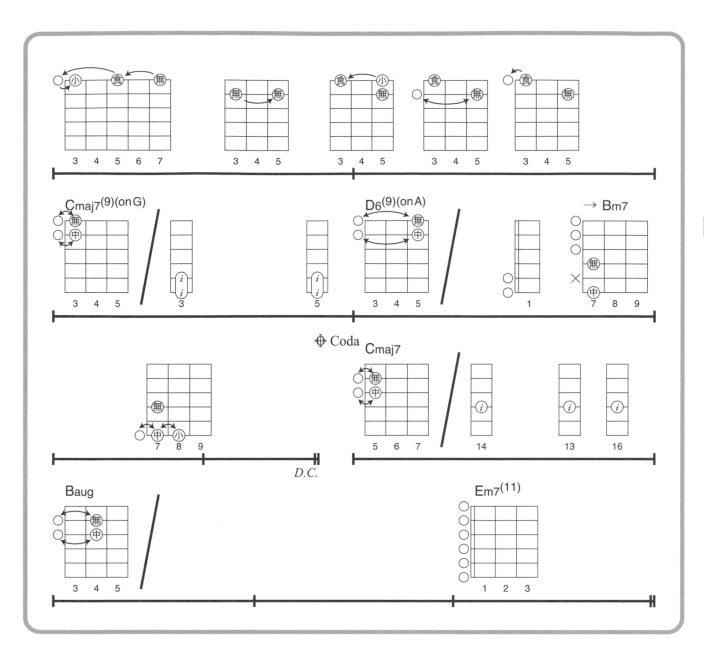

SECTION 9 ③ 敲擊聲 Hitting Note

● 打板 Body Hit 　CDdisc ② 39-43

藉由敲打吉他琴身，來製造敲擊聲的奏法。

敲打琴身的哪都無妨，就請找出自己喜歡的音色，且能流暢接回演奏的位置吧！但一直強烈敲打同樣的地方可能會傷到吉他，需留意是否加裝補強用的木板。

此奏法在樂譜上並沒有一定的的標示規矩，常會以「×」、「Hit」等符號，或是不加符頭的音符來表示。

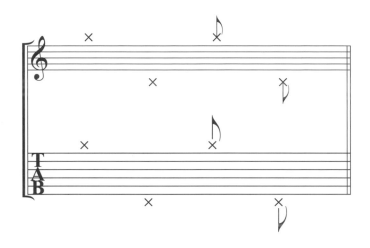

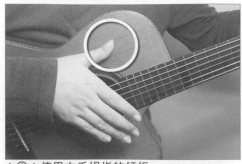

▲①：使用右手拇指的打板。

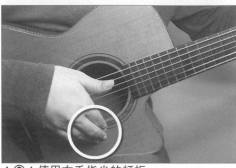

▲②：使用右手指尖的打板。

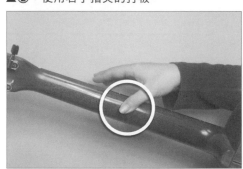

▲③：敲擊琴頸的範例。

這邊就來舉幾個打板的例子吧！押尾光太郎會用右手拇指的側面，去敲擊琴身表面‧響孔的上側（**照片①／CD2-Track39**），或是在拿好吉他的姿勢下，以指尖敲擊琴弦下方的部份（**照片②／CD2-Track40**）。順帶一提，後者的敲擊法近似於佛朗明哥的 Golpe 奏法。

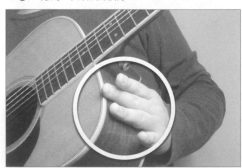

▲④：左手的打板。

Michael Hedges 在「Ragamuffin」一曲中，會用右手敲擊琴頸（**照片③／CD2-Track41**）。在「Ragamuffin」及「Ritual Dance」曲中，會用左手去敲擊琴身的側面（若是缺角型吉他，就相當於被挖掉的地方）（**照片④／CD2-Track42**）。Andy McKee 在「Drifting」一曲中，會用敲打康加鼓（Conga）的方式，去敲擊琴身的側面（剛好是「Ragamuffin」的另一側）（**照片⑤／CD2-Track43**）

由於原聲木吉他的打板音量有限，演奏時若想特別強調打板音，或是想加上 Reverb 等效果時，就使用黏貼式的**拾音器**（P.51）吧！

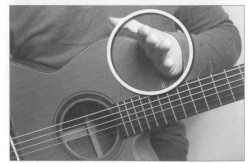

▲⑤：左手打板的另一例。

●掌擊 Palm Hit

　　屬於打板的一種，是用右手靠近手腕的掌心去打擊琴身，發出低沉敲擊聲的奏法。樂譜上會以「＋」和「Palm」來表示。

CD disc 2 44

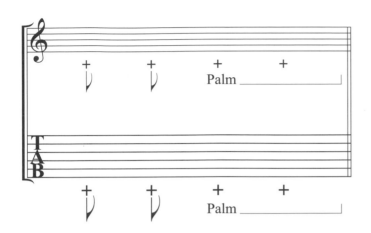

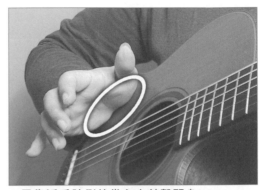

▲用靠近手腕側的掌心去敲擊琴身。

▲差不多是這個地方。

　　如果說其他的打板法是替代小鼓或打擊樂器的話，那麼這個掌擊代替的就是大鼓的低沉聲響。在 Michael Hedge 的「Hot Type」，以及押尾光太郎的諸多曲子中，都很常使用這種奏法。

　　不是要使用整個前臂，而是只借手腕的力量，以扣壓琴身的感覺去演奏。此外，英文「Palm」，即為手掌的意思。

●**敲擊琴弦的聲響（1）擊弦** String Hit

　　用右手的指尖敲擊琴弦，並將手指置於弦上的奏法。樂譜上，會跟打板使用同樣「×」符號來表示。筆者個人的譜記方式是將打板寫在 TAB 譜的外側，而擊弦記在 TAB 譜的線上來區別兩者。

CDdisc②45

　　左方譜例，是用拇指敲擊第六弦。右方譜例，是用食指與中指，分別對到第三弦與第二弦去擊弦。不論哪種，在擊弦之後都不是馬上離弦，會將手指置於弦上。之後的實音，再直接勾起置於弦上的指頭去撥弦。彈奏的重點在於，在利用擊弦做出敲擊聲的同時，也完成了下一次撥弦的準備動作。

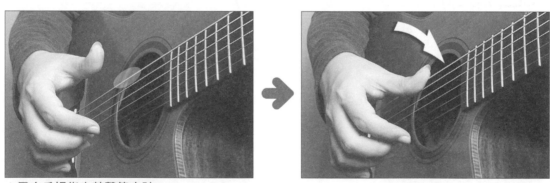

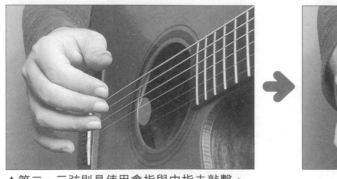

▲用右手拇指去敲擊第六弦。

▲第二、三弦則是使用食指與中指去敲擊。

●敲擊琴弦的聲響（2）Nail Attack

此為押尾光太郎經常使用的奏法，不同於前述的擊弦，並不會將手指置於弦上，以中指和無名指的指甲那側擊完弦後，會馬上離弦。在樂譜中，筆者會在音符的上方加上「×」來表示。

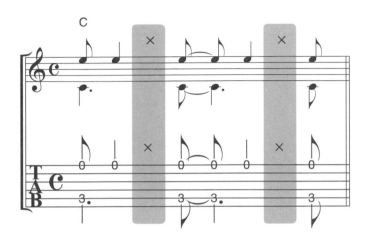

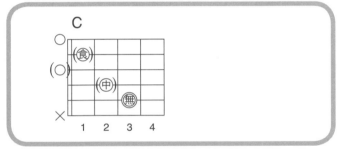

▲手指保持彎曲的狀態，用指甲那側觸弦。

右手的動作本身雖然近似於下刷，但要在彎曲手指的狀態下用指甲那側觸弦，發出聲響後手指也依舊維持彎曲的狀態（不會伸長）。主要使用的是中指和無名指，原因是在於：這樣能與撥弦用的食指交互動作，令演奏更順暢。

在彈奏 Nail Attack 時，有時也會將伸長的小指做為支桿，抵住琴身。這是因為，右手的動作並不是垂直於吉他的表面，在使用下刷的動作擺動右手時，伸長的小指能產生止滑的效果。

▲有時也會將小指伸長用作支撐。

●敲擊琴弦的聲響（3）敲擊出音高的奏法

不同於一般的打擊聲，也有能夠敲擊出音高的打擊方式。用垂直於吉他表面的角度去敲擊琴弦，並馬上離弦。右手點弦（P.154），以及前一頁介紹的 Nail Attack，都可以說是這種奏法的好朋友。

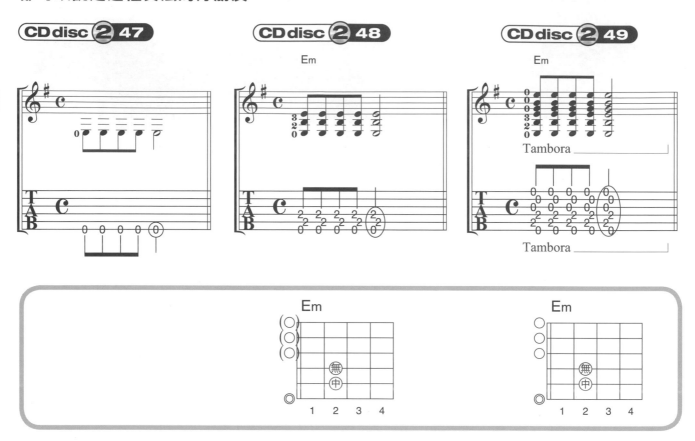

左方譜例，是以右手拇指的側面去敲擊第六弦。第六弦由於是在最邊邊，故容易瞄準，但換做其他弦的話……比方說第五弦，就要先以左手消掉第六弦的音，再用拇指或是用食指的指頭去敲擊第五、六弦。

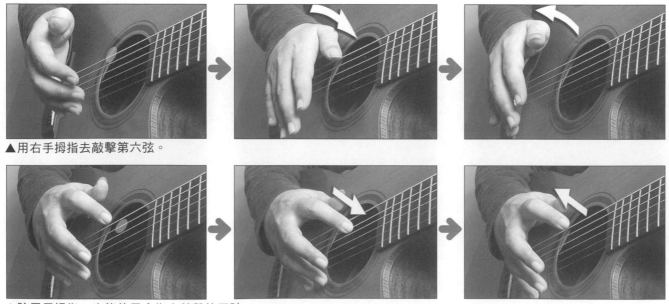

▲用右手拇指去敲擊第六弦。

▲除了用拇指，也能使用食指去敲擊第五弦。

中間譜例，即為前述內容的應用。以拇指的側面去敲擊第四～六弦，奏響音符。

右方譜例為佛朗明哥吉他中的 Tambora 奏法。嚴格來說，敲擊的位置並不是琴弦，而是吉他的**琴橋**（P.15）。這樣既能做出敲擊聲，還能奏響全弦（一至六弦）較為柔和的音色。

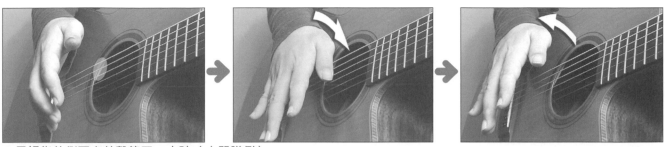

▲用拇指的側面去敲擊第四～六弦（中間譜例）。

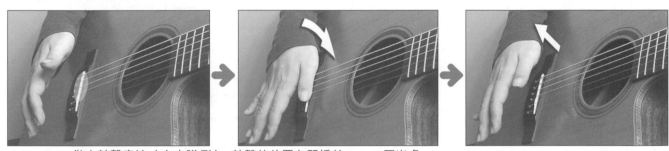

▲ Tambora 做大鼓聲奏法（右方譜例）。敲擊的位置在琴橋前 2 ～ 3 厘米處。

●練習曲＃11（敲擊聲）　　　　　　　　　　　　　　　　CDdisc ② 11

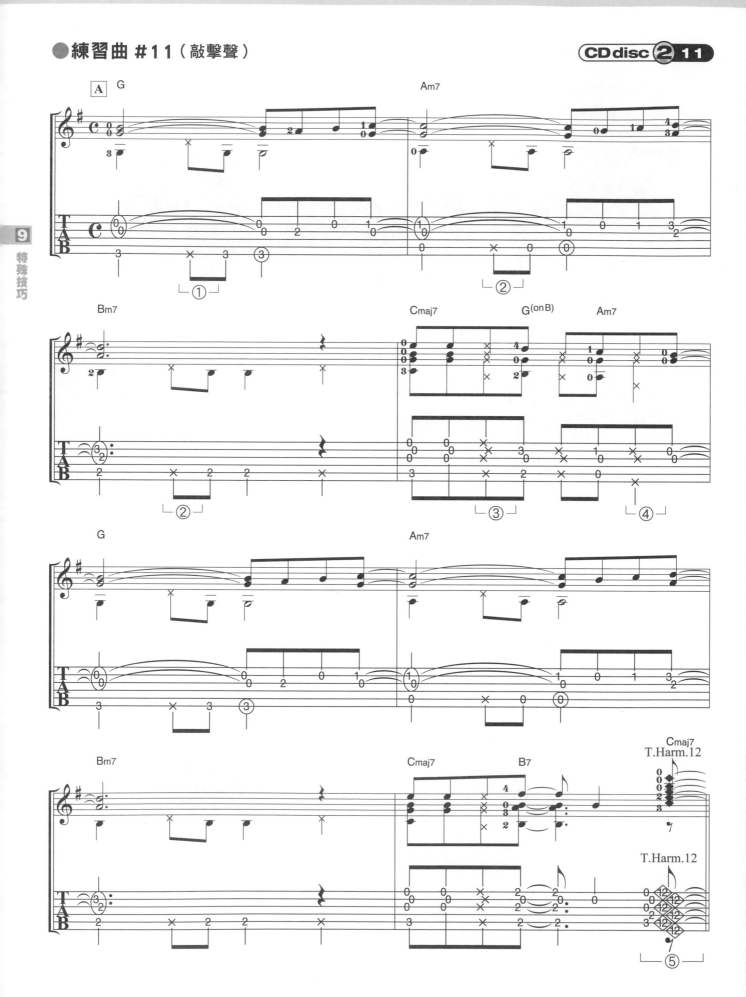

P　L　A　Y　I　N　G　　A　D　V　I　C　E

9

特殊技巧

① 此處的×，是以右手拇指去做**擊弦**（P.170）。事先敲擊等會要彈奏的第六弦，同時也做好撥弦的準備。只敲 Bass 音，也要小心別讓第二～三弦的延音給斷掉了。

② 這裡的×也跟①相同，是用拇指去做擊弦。雖然譜上標示的是第五弦，但連第六弦一起敲也無妨。只是下個要彈的為第五弦，故拇指的指頭要放在第五弦，好能準備撥下一個音。

③ 無名指、中指、食指以及拇指，分別對應到第一弦、第二弦、第三弦、第五弦去做擊弦。但無名指不會用於下個撥弦。此外，拇指之外的手指所做的擊弦，較難有明顯的敲擊聲響，如果想做出較強烈的「喀嘰」聲響，就稍微加強拇指的力道吧！

④ 由於下個 Bass 音（下個小節）會落在第六弦上，故要敲擊的不是先前彈的第五弦，而是第六弦。但如果只敲第六弦，會讓第五弦開放弦的 A 音繼續延長，故在右手擊弦的同時左手要去做消音。又或者於此時機點，就已經先用無名指壓好下個該彈的第六弦第 3 格，再用指腹碰觸第五弦去做消音。另一個方法，就是將擊弦的位置改成第五弦，將其與等會要彈的第六弦給分開來看（刻意不視其為撥弦的預備動作）。

⑤ 此處用的是**點弦泛音**（P.155）的奏法。右手要自第一弦第 12 格～第六弦第 15 格的斜線上方，一口氣敲擊所有的弦（敲擊的角度略斜於琴衍）。左手雖然要按 Cmaj7，但可用拇指握住琴頸的方式，順勢做第六弦的消音。

▲②敲擊第五和第六弦，並直接將手指置於弦上。

▲③一次使用四根手指的擊弦。

② 此處的×為**打板**（P.168）。雖然敲哪都可以，但 CD 裡頭是以右手的指尖，按小指、無名指、中指、食指的順序去輕敲吉他的表板。

▲⑥從小指開始，按小指、無名指、中指、食指的指序用指甲做出敲擊聲。

⑦ 此處的＋為**掌擊**（P.169）。以右手的手腕附近敲擊吉他的表面，做出如大鼓般低沉的聲響。

⑧ 這裡的×也跟⑥相同，是打板的奏法。這段當然也是敲哪都隨讀者自由，但 CD 裡頭是以右手拇指的側面敲擊吉他表面，做出小鼓般的響亮重音。

⑨ 首先跟⑤相同，在彈完 Cmaj7 的點弦泛音後，要用左手去做第四和第五弦的勾弦。之後壓好 G 和弦，要敲擊全弦的第 15 格，再次奏響點弦泛音（這裡與⑤不同，敲擊的方向與琴衍平行）。此時的第一弦，要以按壓第二弦第 3 格的小指指腹輕觸去做消音。

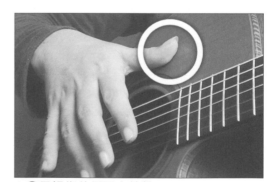

▲⑧用拇指的側面去敲擊。

⑩ 打板與掌擊，與前面的兩小節相同（下兩小節的彈奏模式也一樣）。

⑪ 首先跟⑨相同，在彈完 G 的點弦泛音後，用左手去做第二弦的勾弦。之後在按壓 Cmaj7 的同時，跟⑤一樣做斜向的敲擊，奏響點弦泛音。

⑫ 此處為 **Tambora 奏法**（P.173）。左手就繼續維持前面的 G 和弦指型。

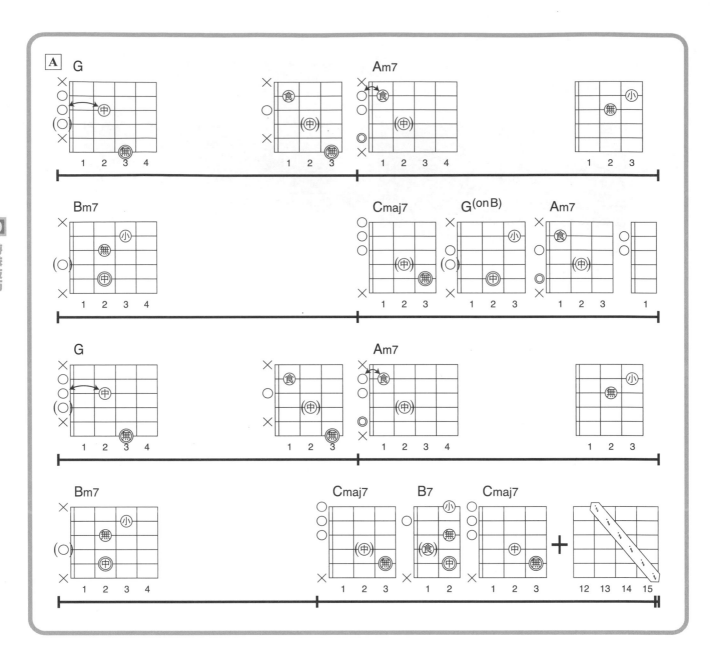

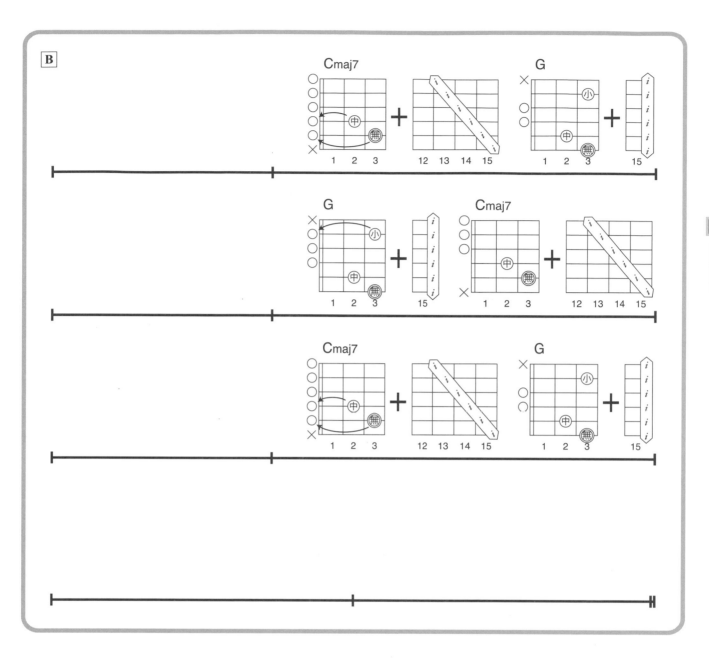

SECTION9 **④** **複合技巧（1）刷弦＋α**（α = 接續某技巧 1）

● **刷弦＋撥弦** Picking

在刷弦（P.143）的同時，去撥響別條弦。

CD disc ② 50

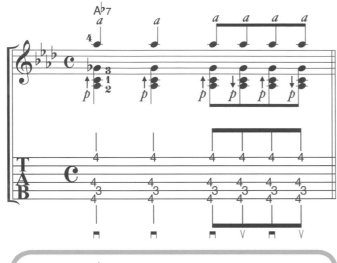

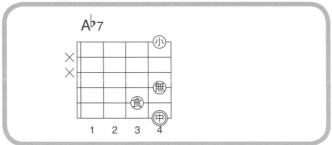

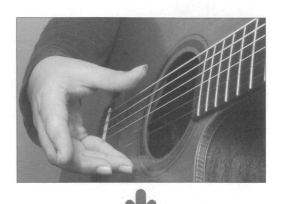

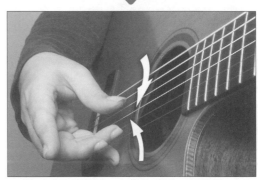

▲①：在下刷第四～六弦的同時，撥響第一弦。

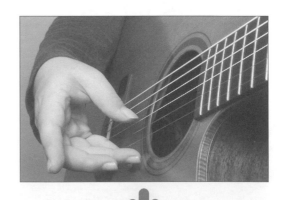

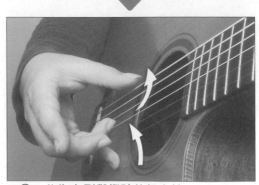

▲②：此為上刷與撥弦的組合技。

先前在刷弦的項目也有提到，以刷弦的風格同時彈奏旋律與伴奏時，並不是個別彈出兩者，而是藉由一次的刷弦，同時奏出旋律與伴奏兩邊的音符。但有時，會像譜例那樣，刷所有的弦就會出現不想要的音（此例為第二和第三弦的開放弦是不需發聲的），這時候就只能選擇消音，或是分開彈奏旋律與伴奏了。特別是這範例，由於左手沒有多餘的指頭能去消音，故在以右手拇指去刷出伴奏的同時，也得用其他的手指去撥響旋律，如此一來便能迴避掉第二～三弦的開放音。雖然譜例是使用無名指去撥弦，但要是覺得難彈，改成食指也無妨。

下刷與撥弦的組合技（**照片①**），因為近似於用指頭去捏住東西的動作，故彈奏時應該較容易上手，如果是上刷與撥弦的組合技（**照片②**），因為指頭會往同個方向移動，故彈奏的難度較高。

●刷弦＋掌擊

在下刷（P.143）的同時，用掌擊（P.169）去做出敲擊聲。

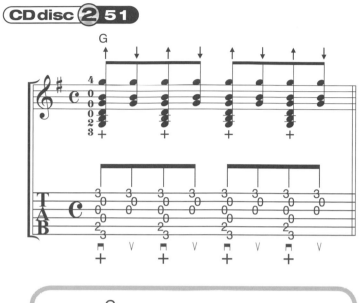

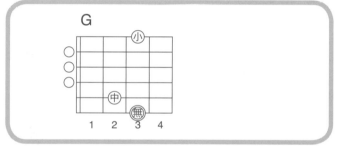

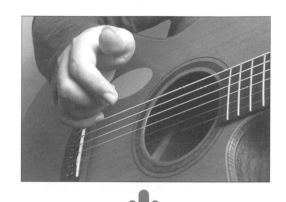

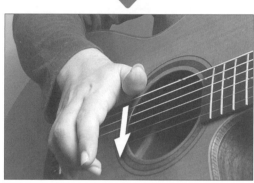

▲在下刷的同時施展掌擊。

　　此組合技非常適合拿來強調 Beat 或重音。在下刷的同時，用手腕扣壓吉他琴身的感覺，去做掌擊。此外，幾乎從沒見過上刷與掌擊組合的彈奏手法。

●刷弦＋擊弦

在刷弦（P.143）的同時，敲擊（P.172）別條弦奏出音符。是筆者在自己改編的「魔鬼終結者 2 ～主題曲」（收錄於『獨奏吉他的律音－悅樂的電影音樂篇』）中所用的奏法。

CDdisc②52

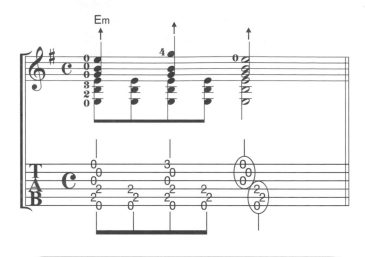

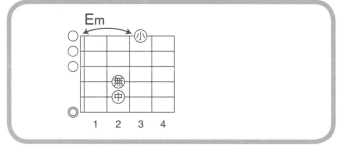

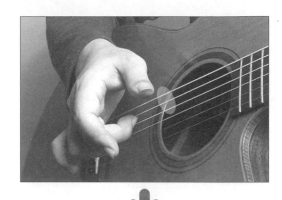

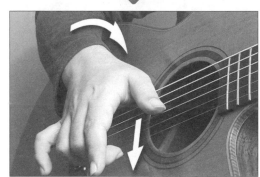

▲在刷弦的同時，敲擊琴弦。

譜例上，是以右手拇指的側面去敲第四～六弦，且同時用中指去刷第一～三弦。為了固定拇指敲擊的位置，右手最好能避免大幅度的移動，故刷弦時不是使用整隻手，要只靠手指去彈奏（感覺就像是將彎曲的手指給伸直一樣）。拇指的方面，是藉由手腕的迴轉來做出敲擊的動作。

● 技巧泛音 Technical Harmonics ＋實音

　　交織技巧泛音（P.137）與實音（P.136）的奏法。

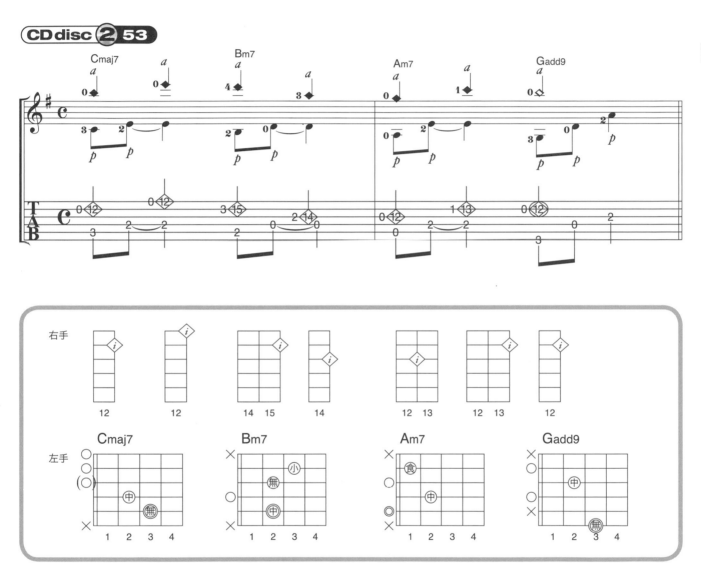

最初，是從旋律＋琶音這種常見的獨奏吉他風中，將旋律換成以泛音奏出的例子。彈奏泛音時，要用右手食指去輕觸**泛音點**（P.136），再用無名指撥弦。同一時間點的實音伴奏，則要用拇指去撥弦。為了方便彈奏技巧泛音，右手要保持在第 12 ～ 15 格的位置附近。

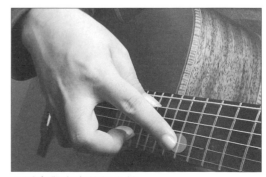

▲泛音與實音的組合技。

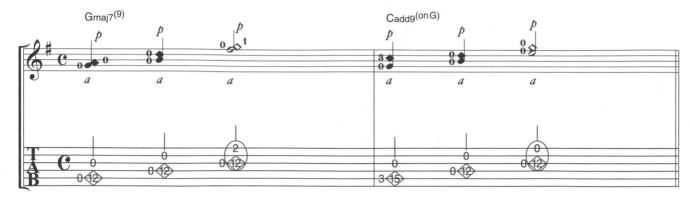

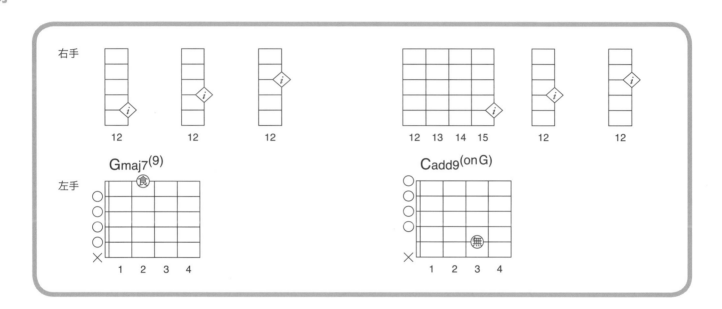

　　藉由同時彈奏實音與泛音，進而做出以實音難以企及的相近音程旋律。最初的譜例，由於泛音與實音弦的位置有固定的變化，故彈奏實音時用無名指，泛音則用拇指去撥弦（輕觸泛音點的手指，就跟最初的譜例一樣都用食指）。也請留意一下，五線譜與 TAB 譜的上下位置關係。五線譜上的泛音音高雖然是往上走，但在 TAB 譜中則是從低音弦側往下走。

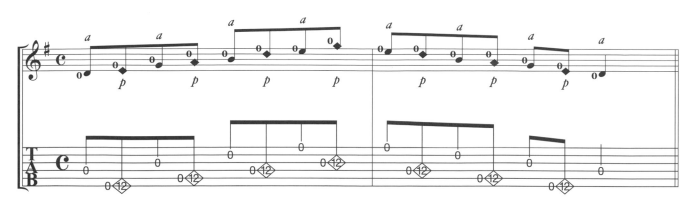

　　這是實音與泛音交織，像是豎琴彈奏般的樂句範例。吉他名家 Chet Atkins 以此技法所改編的「When You Wish Upon A Star」非常著名。此譜例也是，用無名指去撥實音，拇指去撥泛音（用食指去輕觸泛音點）。雖然在此所彈奏的弦音都是開放音範例，但也能加入左手壓弦，編排並彈出各式各樣的樂句。

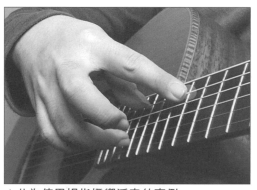

▲此為使用拇指撥響泛音的案例。

●多弦技巧泛音

只用右手，同時彈奏多弦泛音的奏法。

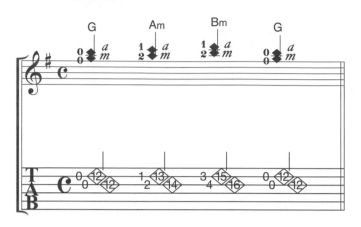

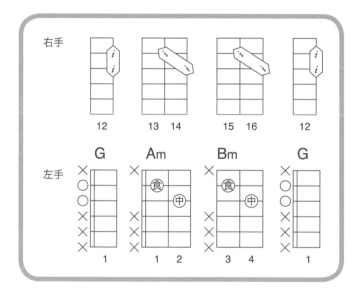

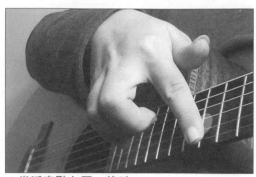

▲當泛音點在同一格時。

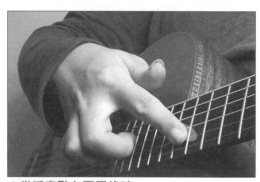

▲當泛音點在不同格時。

此譜例是以右手食指去輕觸兩條弦的泛音點，再以中指和無名指撥弦。如果是像譜上的 G 和弦那樣，泛音點都在同一格的話，就讓手指平行於琴衍去觸弦。如果是像 Am 和 Bm 那類，兩條弦的泛音點在不同格的話，就要傾斜食指，盡可能地讓它碰好兩弦的泛音點。

●以刷弦彈出技巧泛音

食指像封閉指型那般去輕觸泛音點，再以其他指去輕刷奏響泛音。

CD disc **2** **57**

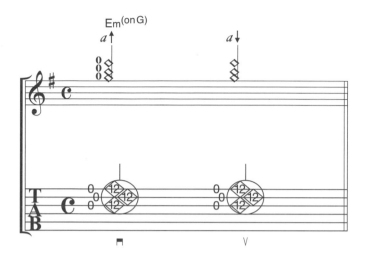

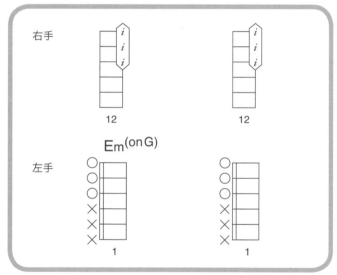

▲伸長食指，輕觸泛音點。

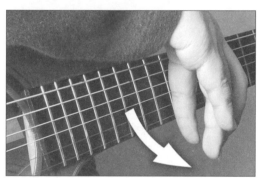

▲用無名指去輕刷琴弦（照片為下刷）。

此奏法為前頁多弦技巧泛音的變化應用，以柔和的刷弦去取代原本的撥弦動作。食指是用伸長的側指腹去輕觸多弦的泛音點，而非指頭的正面。用來刷弦的無名指（中指也可以），以手指彎曲、伸長的動作去刷弦。

在無名指刷弦的同時，放開原本觸弦的食指，會讓聲音更為響亮。

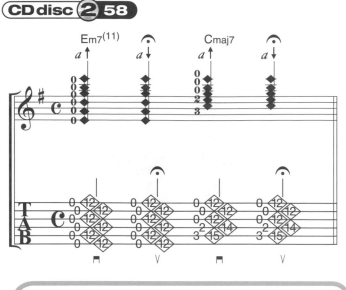

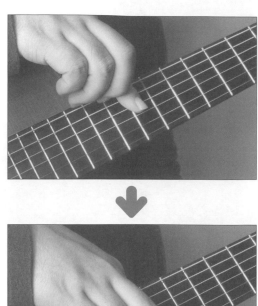

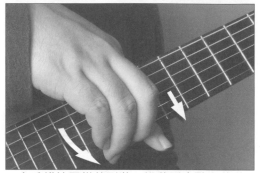

▲右手維持同樣的形狀，沿著泛音點去移動。

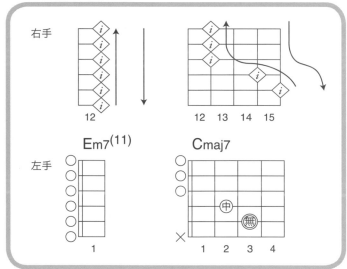

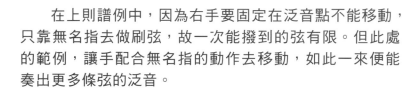

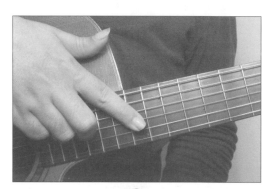

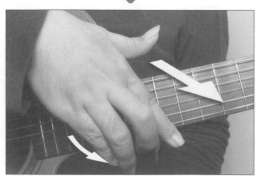

▲此為彈奏 Cmaj7 時的範例。

在上則譜例中，因為右手要固定在泛音點不能移動，只靠無名指去做刷弦，故一次能撥到的弦有限。但此處的範例，讓手配合無名指的動作去移動，如此一來便能奏出更多條弦的泛音。

右手的基本姿勢跟之前相同，都是在伸長食指的狀態下輕觸泛音點，再以無名指去撥弦，但不是只靠無名指去刷弦，而是整隻手維持同樣的姿勢，沿著泛音點去移動（實際彈奏時，多少會受到無名指刷弦的方向影響）。此外，當左手按著如 Cmaj7 的和弦，右手依著 Cmaj7 和弦指型泛音點去移動時，也能奏出特定和弦的泛音。

由於無名指撥弦時，整隻手多少會移動到，故食指在某種程度上，是會自動遠離（浮起）泛音點的。雖是如此，但最好還是時時保有「撥弦後觸泛音點手指離弦」的念頭，才能使演奏的泛音更為響亮（不過就算沒有完全離弦，也依然彈得出泛音）。

●勾弦泛音和搥弦泛音 Pull-off Harmonics & Hammer-on Harmonics

事先用右手輕觸泛音點（P.136），藉由左手的勾弦（P.117）和搥弦（P.115）（想成是左手技法（P.159）也無妨），去彈出泛音的奏法。

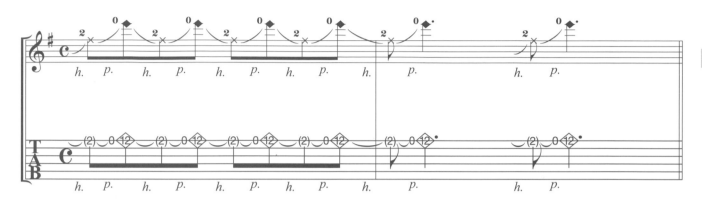

最初的譜例，為勾弦泛音的練習（Michael Hedges 的「Rickover's Dream」是此奏法的名曲）。由於是要彈出勾弦後音格的泛音，故要以勾弦後音的琴格為基準，去找出泛音點。以譜例而言，由於勾弦之後出來的音為第一弦開放弦，故要先以右手輕觸開放弦的泛音點（第 12 格），左手搥第一弦第 2 格，然後勾弦產生第一弦開放弦音…如此反覆，就能奏響勾弦時的泛音。

這裡的右手，雖然是伸長食指，像封閉指型那般輕觸泛音點，但單只使用一根指頭也是可以的。此外，在左手反覆搥弦～勾弦的期間，右手要一直碰著泛音點。順帶一提，在 CD 裡頭就只有最後的泛音（譜例第二小節第三拍反拍的 E 音），是在勾弦的同時，讓右手離開泛音點產生，讀者可以跟前面右手一直保持觸弦的泛音（第二小節第一拍反拍）奏法比較看看聲音的差異。

範例中左手的搥弦音是不富含音樂性的音（沒有音高的「虛」音），故不論要搥哪格都無妨。話雖如此，因為右手一直停留在第 12 格的關係，有些吉他去搥高 3 格以上的位置時，因弦距較低會讓搥弦處靠琴頸那側的弦發出有音高的聲響。為了避免這種事發生的機率，搥弦的點落在高 1 ～ 2 格的位置較為妥當。

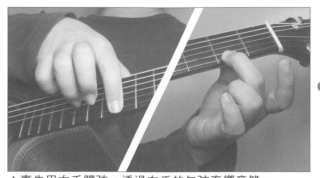

▲事先用右手觸弦，透過左手的勾弦奏響音符。

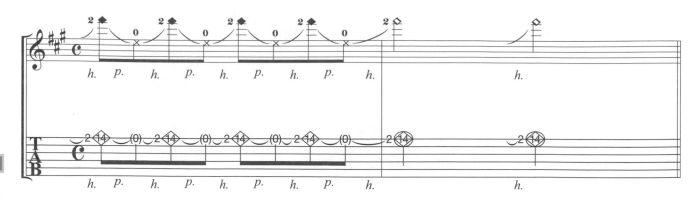

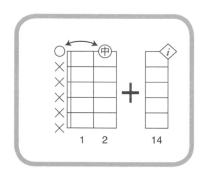

這邊為，奏出搥弦音格的泛音之例。要以被搥弦音的音高為基準，去找出右手所要觸弦的泛音點。以譜例而言，因為搥的位置在第一弦第 2 格，故要先以右手輕觸第 14 格的泛音點，左手再搥第一弦第 2 格，然後勾弦……如此反覆，就能奏響搥弦時的泛音。

這裡的右手，雖然是伸長食指，像封閉指型那般輕觸泛音點，但也跟前一頁的譜例一樣，是能只使用一根指頭的。

此外，在左手反覆搥弦～勾弦的期間，右手要一直碰著泛音點。順帶一提，在 CD 裡頭就只有最後的音（譜例第二小節第三拍反拍的 F♯ 音），是在搥弦的同時，讓右手離開泛音點，讀者可以去跟前面右手一直保持觸弦的泛音（第二小節第一拍）奏法比較看看聲音的差異。

範例中左手的搥弦音，是本身不具音樂性的音（只是為做出泛音的前導音）。

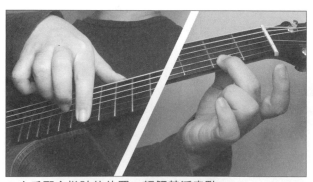

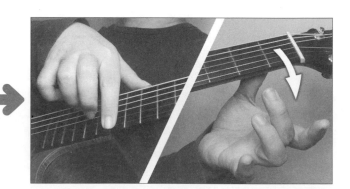

▲右手配合搥弦的位置，輕觸其泛音點。

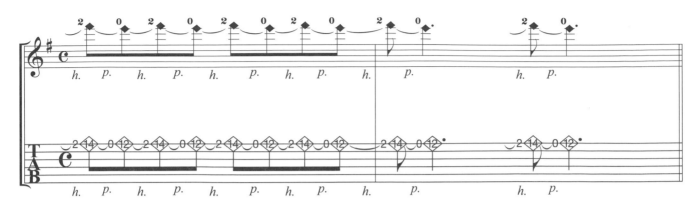

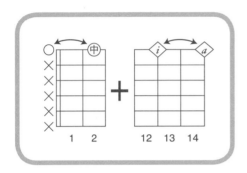

最後為前面兩個技巧的應用，為了勾弦、搥弦時都能有泛音，右手觸弦位格要配合左手去移動。是筆者在自己改編的「渚‧Moderato（高中正義）」（收錄於「獨奏吉他的律音－醉心的經典曲篇」）中所用的奏法。

當左手在搥弦時，就要以搥弦音格的位置為基準，去找出泛音點。譜例上是搥第一弦第 2 格，故右手要輕觸第一弦第 14 格的位置。換到勾弦時，自然就是以音格勾弦的位置為基準，去找出泛音點。由於譜例上勾的音為第一弦開放弦，故右手要輕觸第 12 格的位置。

　　原本在彈奏泛音時，撥完弦後就該快速讓輕觸泛音點的手指離弦，好讓聲音更為響亮，但對上述的奏法來說難度太高，故省略離弦的動作，只要讓右手配合左手的時機，去交替觸碰第 14 格與 12 格即可。順帶一提，在 CD 裡頭就只有最後的音（譜例第二小節第三拍反拍的 E 音），是在勾弦的同時，讓右手離開泛音點，讀者可以去跟前面右手一直保持觸弦的泛音（第二小節第一拍反拍）去比較看看聲音的差異。

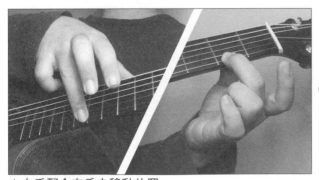
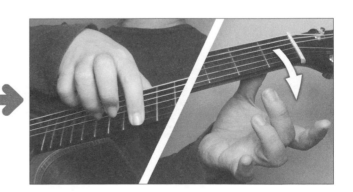

▲右手配合左手去移動位置。

● 左手刷弦＋點弦泛音 Left Hand Stroke + Tapping Harmonics

　　在左手刷弦（P.160）的同時，做出點弦泛音（P.155）的組合技。此奏法的名曲有 Michael Hedges 的「Rickover's Dream」。

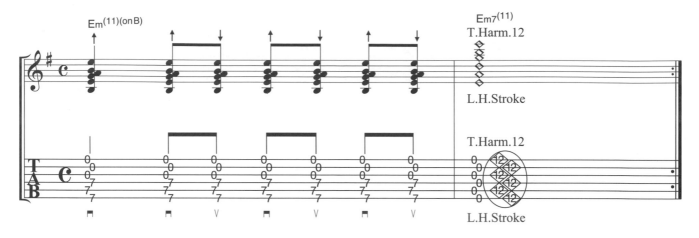

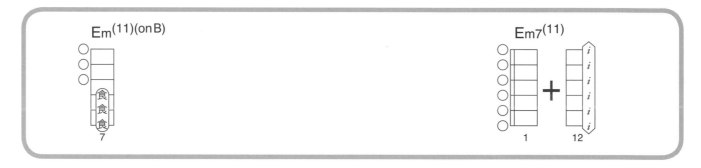

　　於左手結束刷弦動作的同時，用右手做出點弦泛音，奏響六條弦開放音的泛音。此外在 CD 裡頭，第一次反覆的左手刷弦較為柔緩，第二次則較為急快，請去比較看看兩者的差異。

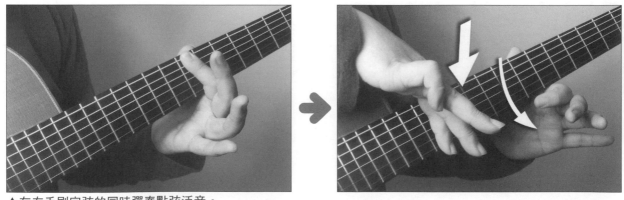

▲在左手刷完弦的同時彈奏點弦泛音。

SECTION9 ⑥ 其他特殊奏法 Special Technique

小鼓奏法 Tabaret

　　主要是佛朗明哥在使用的奏法，是將兩條低音弦交叉在一起，奏出像是小太鼓的聲響。

CD disc ② 63

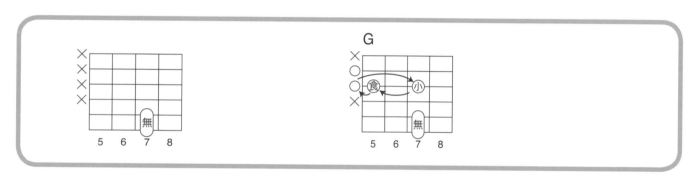

　　用左手中指與無名指勾住第六弦（約在第 7～12 格那邊），稍微上拉和第五弦碰在一起，之後用同根手指的指頭，把第五弦往低音弦那側推上去，讓第五弦與第六弦的位置互換，再用左手壓弦。也能先用右手將兩條弦交叉之後，再用左手去壓弦。

　　因為運指所需，譜例是使用無名指壓第 7 格以奏響小鼓聲響的範例，但隨壓弦的位格不同，所產生的小鼓聲響音色也會隨之有變，建議讀者可以多去嘗試看看。此外，右手是以拇指撥弦，只有在三連音（第一拍反拍）中的第二個音，是用拇指的指甲那側，以上刷的感覺去撥弦。

▲將低音弦交叉在一起。

193

●右手技法＋勾弦

　　右手技法（P.152），與左手勾弦（P.117）的組合技。於左手壓弦的期間，用右手去壓同一弦的低把位處，當左手勾弦時，就會奏響右手所壓的音。

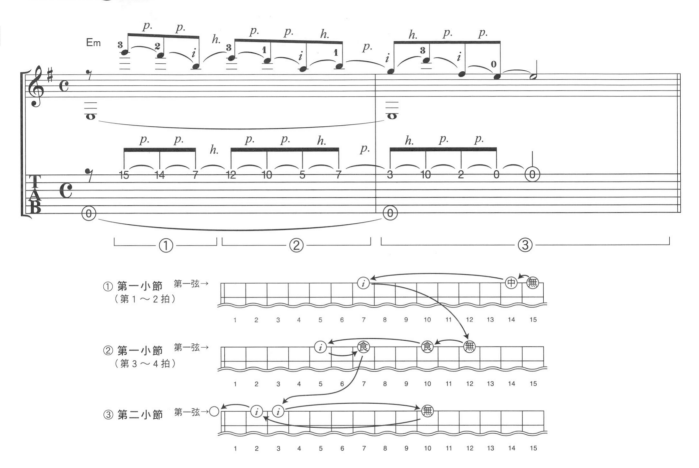

　　譜例上，是結合左右手技巧去彈奏的樂句。右手要撥弦的只有第六弦開放弦的 E 音，以及第一弦最初的音（第 15 格 G 音）而已，其餘的音都是用前面所學的搥弦與勾弦去奏出音符。此外，除了第六弦的開放弦之外，其他的音全都是用第一弦來彈奏。

　　①首先右手，在一開始撥完弦後，要馬上跨過左手的上方，往琴頸那側移動。在左手按壓第 15 格或是第 14 格的期間，右手就要事先壓好第 7 格（壓的時候不能發出聲音）。在左手於第 14 格的勾弦之後，就會奏響右手壓的第 7 格 B 音。順帶一提，右手在這之後，也會一直與左手保持交叉。

　　②接著用左手無名指搥出第 12 格（左手食指要與此同時，或是在第 12 格的音持續的期間內去壓好第 10 格），再以同指勾弦，奏出第 10 格的 D 音。在這段期間，也就是左手壓的音還在響的時候，右手要從第 7 格移動到第 5 格。接著壓著第 10 格的左手食指再勾弦，奏出右手壓的第 5 格 A 音。之後左手繼續搥出第 7 格，右手再趁機移動到第 3 格。

③壓著第 7 格的左手再行勾弦，奏出右手壓的第 3 格 G 音。接著左手再搥第 10 格，右手趁機移動到第 2 格。左手勾弦，奏出右手壓的第 2 格 F♯ 音，最後右手再勾弦，奏響開放弦的 E 音。

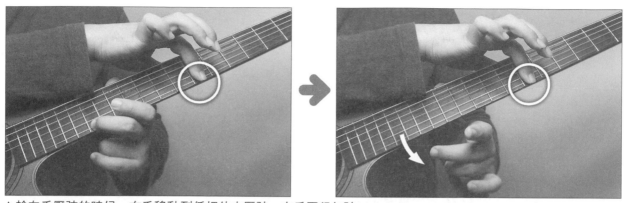

▲趁左手壓弦的時候，右手移動到低把位去壓弦，左手再行勾弦。

●利用旋鈕做出音高變化　 CD disc 2 65

於演奏中轉動旋鈕（P.13），進而改變音高的奏法。

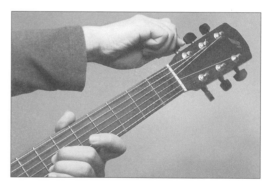

　　由於難以做出正確的音高變化，故此奏法常用在轉低曲子的最後一個音（結束音），或是轉鬆以後便不會再在曲子中彈到該弦。比方說押尾光太郎的「Savanna」，便是利用此奏法，在曲子的最後做出第六弦音的特殊下降效果。

▲在演奏的途中轉動旋鈕。

●預置吉他 Prepared Guitar　 CD disc 2 66

將鋼琴的特殊奏法「預置鋼琴（Prepared Piano）」搬到吉他上，在弦上夾金屬等小東西，進而變化音色的奏法。

　　雖然能藉此得到一般吉他所做不出的音色，但也常會失去吉他正常的聲響，常用於現代音樂～噪音系居多。

　　事先在吉他弦上，夾住、安裝金屬的迴紋針或是木片，讓音色產生變化。比方說 CD 裡頭，就是像右方照片那樣，在第一弦的近琴頸側夾了塑膠片，做出像錫塔琴（Sitar）的音色。順帶一提，筆者在自己改編的披頭四歌曲「挪威的森林」（收錄於 CD『COVERS vol.1』）中，也有使用此奏法。

▲在第一弦上夾塑膠片的例子。

● 用琴弦做出的噪音 Noise　　CDdisc②67-69

　　除了刷弦悶音（P.146）與擊弦（P.170）之外，還有其他幾種利用琴弦，製造出噪音的方式。

　　比方說在吉他的**琴頭**（P.13）處，彈奏**上弦枕**（P.13）與**弦栓**（P.13）中間的弦，就能發出相當高的聲音（**CD2-Track67**）。雖然辨別得出確切的音高，但因為無法刻意去改變它，故一般多將其用作音效。

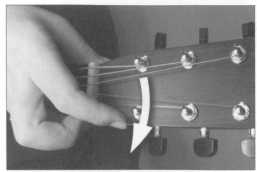

▲彈奏上弦枕與弦栓之間的弦。

　　此外，還有摩擦琴弦，產生噪音的方法。用指甲去摩擦結構為 Wound 弦（＝捲弦，P.17）的低音弦，就能製造出噪音（**CD2-Track68**）。此外，在 **CD2-Track69** 裡頭，是用右手的手掌去摩擦**琴橋**（P.15）附近的弦，藉此來做出節奏。此奏法也有用於筆者改編的「龍爭虎鬥」（收錄於『獨奏吉他的律音 天堂的電影音樂篇 2』）當中。

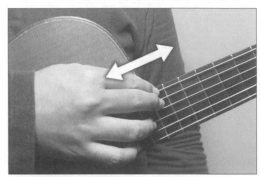

▲摩擦琴弦，製造噪音。

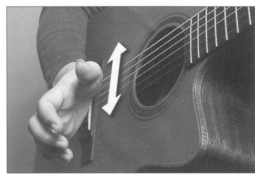

▲以手掌摩擦琴橋附近的弦，製造出噪音。

9

特殊技巧

調弦法二三事
TUNINGS

　　筆者先前已經在 P.46 介紹了最基本的標準調音，但在獨奏吉他風的演奏當中，也經常使用被稱為不規則調音（或是開放弦調音 Open Tuning）等不同於標準調音的調音法。筆者會在此章節介紹這類的調音法。樂譜在標記調音時，全都是按第六弦→第一弦的順序去表示。另外，如果看到旁邊註記「上升」、「下降」或是箭號時，意思就是以標準調音（E・A・D・G・B・E）為基礎，要從該弦音「轉緊上升（↑）」或是「轉鬆下降（↓）」。此書的 CD 內容，首先是撥響各開放弦的音，隨後收錄依該調弦法所示範的「古老的大鐘」前奏譜例。

標準調音 Standard Tuning（E・A・D・G・B・E）　CDdisc ❷ 70

　　這就如筆者在 P.46 所介紹的一樣，是吉他最常使用的調音法。其他像是：全弦（第六弦→第一弦）降半音（E♭・A♭・D♭・G♭・B♭・E♭），或是降全音的調音法（D・G・C・F・A・D），雖然音高與標準調音不同，但琴弦之間的音程間隔沒有變化，可以將其歸在同一類。

樂曲例：
「櫻花盛開之時」押尾光太郎（收錄於『Be Happy』）
「Opus 1310」中川砂人（收錄於『1310』）
「Anji」Paul Simon（Simon & Garfunkel 收錄於『Solunds of Silence』）
「Mood For a Day」Steve Howe（Yes 收錄於『Fragile』）

● 弦的音程間隔

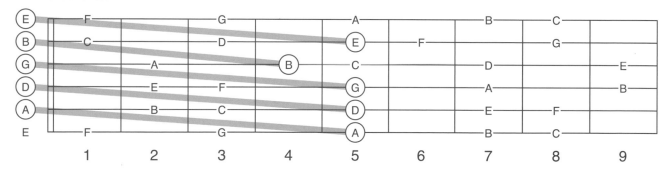

● 「古老的大鐘」前奏

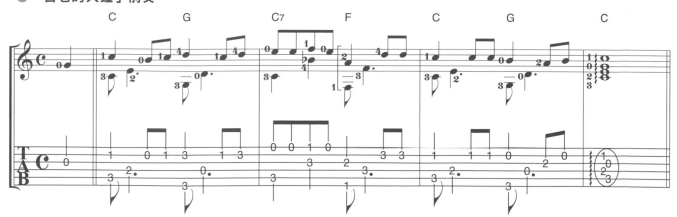

●降弦調音系列 Drop Tuning

以標準調音為基準，降低一條或是兩條弦的調音法。

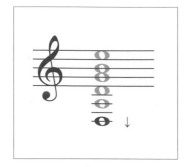

Drop D Tuning（D↓·A·D·G·B·E） **CDdisc 2 71**

只將第六弦降至 D 音的調音。有著能發出低沉 D 音、不用全封閉指型也能彈奏 F 和弦、第四～六弦只要用部分封閉的壓法就能彈出強力和弦（Power Chord）……等等優點。筆者在平時的彈奏時，也多使用這種調音。

樂曲例：
「思い出の鱒釣り」打田十紀夫
（收錄於『思い出の鱒釣り』）

「帽ふれ」南澤大介
（收錄於『Milestone』）

「Angelina」Tommy Emmanuel
（收錄於『Endless Road』）

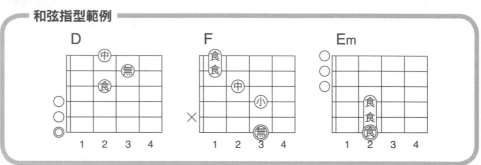

和弦指型範例

●弦的音程間隔

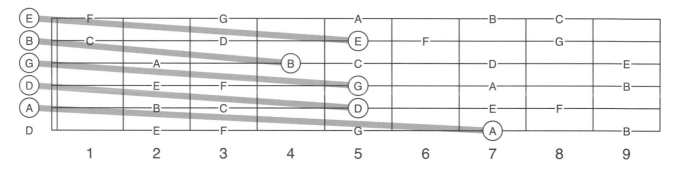

●「古老的大鐘」前奏

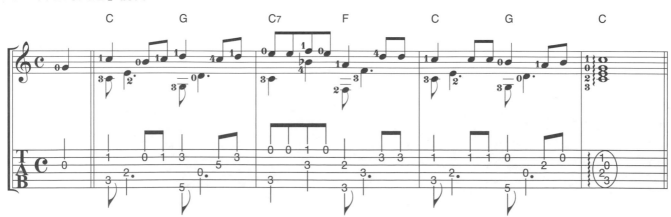

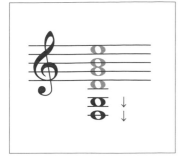

Drop G Tuning (D↓·G↓·D·G·B·E)

將第六弦降至 D 音，更將第五弦降至 G 音的調音法。能用開放弦彈出較低的 G 音。另外，由於全弦的開放弦為 G6 這個和弦，故也能將其想作 Open G6 Tuning。

樂曲例：

「The Entertainer」打田十紀夫
（收錄於『思い出の鱒釣り』）

「Hamburg Lunch Rag」浜田隆史
（收錄於『Ragtime Guitar』）

「Antonella's Birthday」Tommy Emmanuel
（收錄於『The Mystery』）

和弦指型範例

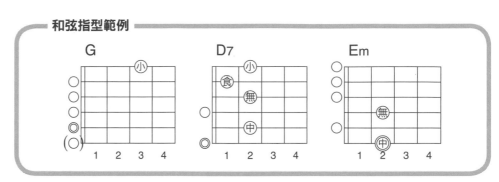

● 弦的音程間隔

●「古老的大鐘」前奏

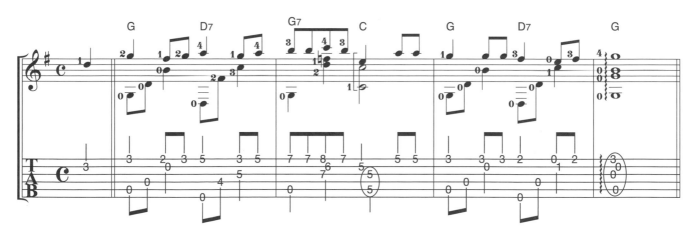

樂曲例：
「**Happy Island**」押尾光太郎
（收錄於『Dramatic』）

「**Born to Groove**」住出勝則
（收錄於『Born to Groove』）

「**Sunburst**」Andrew York
（收錄於『Perfect Sky』）

Double Drop D Tuning（D↓・A・D・G・B・D↓） CDdisc②73

將第六弦跟第一弦降一個全音至 D 音的調音法。

和弦指型範例

● **弦的音程間隔**

● **「古老的大鐘」前奏**

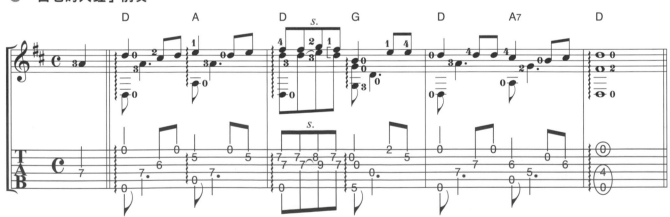

●開放弦調音系列 Open Tuning

　　讓吉他全開放弦音，變成 D 或 G 等和弦的調音法。常用於被稱為 Slack-key Guitar 的 Hawaiian Guitar Style，跟 Bottleneck 奏法裡頭。

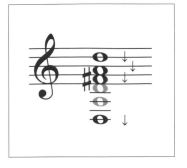

樂曲例：
「Vestapol」打田十紀夫
（收錄於『思い出の鱒釣り』）
「Savanna」押尾光太郎
（收錄於『Panorama』）
「花」岸部真明
（收錄於『Growing Up』）

Open D Tuning (D↓·A·D·F#↓·A↓·D↓)　CD disc ❷ 74

　　將第一、二、六弦降一個全音，第三弦降半音的調音法，全弦的開放音即為 D 和弦。由於 19 世紀美國的吉他樂曲「Vestapol」就是使用這種調音法，故其也被稱為 Vestapol Tuning。

和弦指型範例

●弦的音程間隔

●「古老的大鐘」前奏

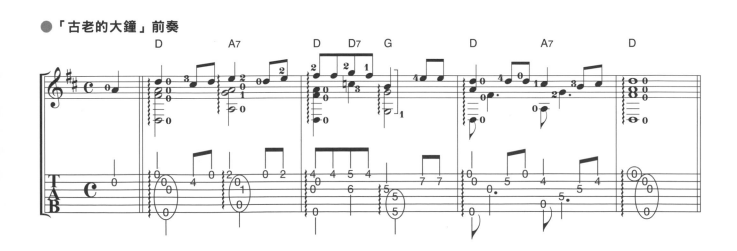

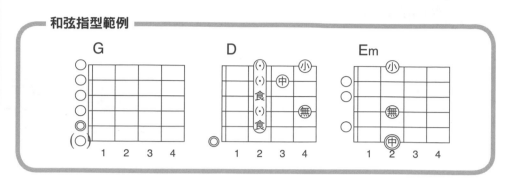

Open G Tuning（D↓・G↓・D・G・B・D↓） **CDdisc②75**

全弦的開放音為 G 和弦的調音法。將第一、五、六弦降了一個全音。

和弦指型範例

樂曲例：

「**Balloon**」岡崎倫典
（收錄於『Marble』）

「**Seven Bridge**」中川砂人
（收錄於『黃昏気分』）

「**Slumbers**」南澤大介
（收錄於『Eleven Small Rubbishes』）

●弦的音程間隔

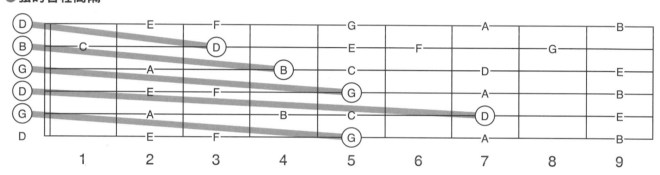

●「古老的大鐘」前奏

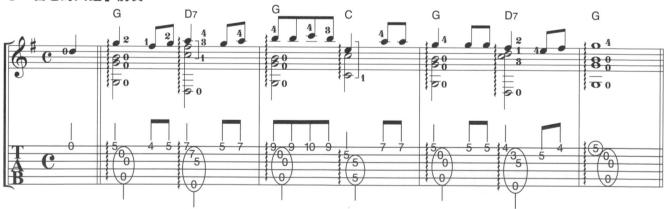

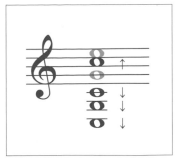

Open C Tuning (C↓·G↓·C↓·G·C↑·E) CD disc 2 76

全弦的開放音為 C 和弦的調音法。將第四、五弦降一個全音、第六弦降兩個全音、第二弦升半音。

樂曲例：

「The Townshend Shuffle」William Ackerman
（收錄於『It Takes A Year』）

「Auld Lang Syne」John Fahey
（收錄於『The New Possibility』）

和弦指型範例

●弦的音程間隔

●「古老的大鐘」前奏

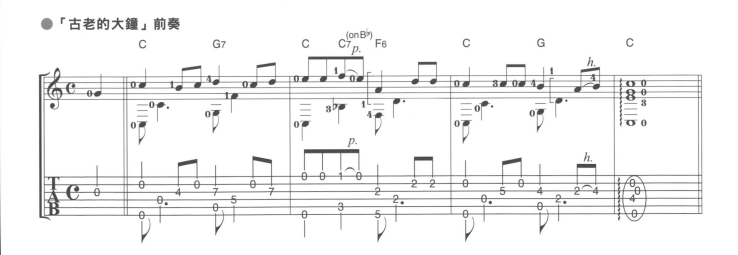

●特殊調音系列

除了前面幾頁介紹的之外，不規則的調音法還有千百萬種，筆者就在此介紹幾個供讀者參考。

10
調弦法二三事

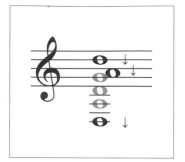

Modal D Tuning（D↓・A・D・G・A↓・D↓） CDdisc❷77

將第一、二、六弦降一個全音的調音法，因為音名為 DADGAD，故也被稱為 Dadgad Tuning。吉他名家 Pierre Bensusan 平時便將此種調音法當成自己的御用標準調音來使用。

樂曲例：

「Scandinavia」岡崎倫典
（收錄於『Bayside ReSolrt』）

「翼〜you are the hero〜」押尾光太郎
（收錄於『Be Happy』）

「Ragamuffin」Michael Hedges
（收錄於『Aerial Boundaries』）

和弦指型範例

●弦的音程間隔

●「古老的大鐘」前奏

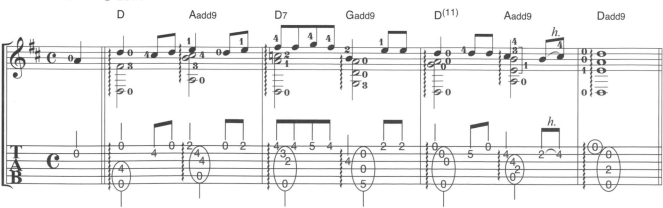

Otarunai Tuning (E♭↓·A♭↓·C↓·F↓·C↑·E♭↓) (CDdisc②78)

散拍（Ragtime）吉他手浜田隆史獨創的調音法（於浜田先生的樂譜集『Climax Rag』（TAB Guitar School 刊）有此調音法的詳細解說）。除此之外，浜田先生還設計出 Hentai Tuning（C↓·A♭↓·C↓·F↓·C↑·E♭↓）、Furafura Tuning（E♭↓·A♭↓·C♭↓·F↓·C♭·E♭↓）等調音法。

樂曲例：

「忘れません」浜田隆史
（收錄於『Orion』）

「エンターテナー」浜田隆史
（收錄於『Climax Rag』）

「舟歌」浜田隆史
（Omnipass 收錄於
『涙 ~John Fahey Tribute~』）

和弦指型範例

●弦的音程間隔

●「古老的大鐘」前奏

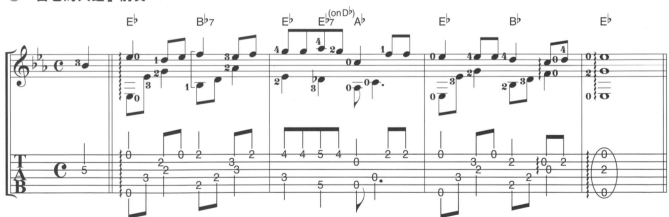

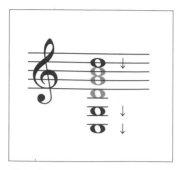

C↓・G↓・D・G・B・D↓

將 **Open G Tuning**（P.202）的第六弦降至 C 的調音法，相較於標準調音，其第一、五弦降了一個全音，第六弦則降了兩個全音。其中，以 Michael Hedges 的「Eleven Small Roaches」乙曲最為知名，押尾光太郎也受他的影響，相當喜愛使用此種調音法。

●弦的音程間隔

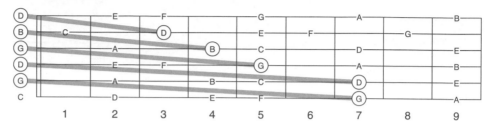

D↓・A・D・G・C↑・E

此為筆者在「Neutrino」一曲中所使用的調音法，將第六弦降一個全音，第二弦升一個半音。原本是筆者在用 **Drop D**（P.198）編曲時，希望伴奏的開放弦能有 C 音，故將調音更改成這樣。

●弦的音程間隔

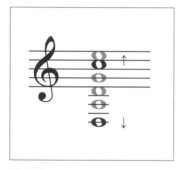

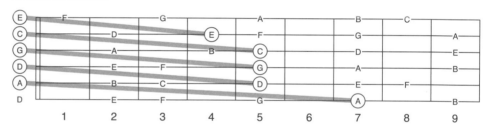

E・A・D・G・C↑・F↑

相信各位讀者看下方的圖示即可理解，這是將弦與弦的音高間隔（音程）全部統一的調音法。筆者在此雖然是將第一、二弦上升半音，但如果擔心高音弦會因轉緊而容易斷弦，也能將第三～六弦下降半音來達到同樣的效果（E♭↓・A♭↓・D♭↓・G♭↓・B・E）。

●弦的音程間隔

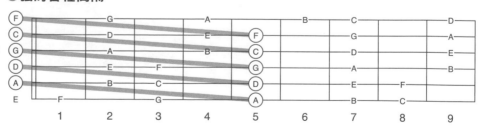

D↓・A・D・F#↓・B・D↓

　　只將 Open D Tuning（P.201）的第二弦降回標準調音（B）的調音法。相較於標準調音，其第一、六弦降了一個全音，第三弦則降了半音。由於全弦的開放弦音為 D6 這個和弦，故也有人將其稱作 Open D6 Tuning。

● 弦的音程間隔

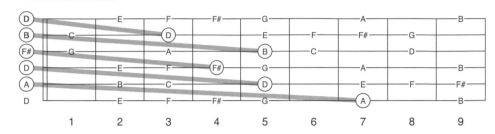

D↓・A・D・E↓・A↓・D↓

　　聲響雖然近似於 DADGAD（P.204），但此處的第三弦為 E 音。調音時是將第一、二、六弦降全音，第三弦降三個半音。

● 弦的音程間隔

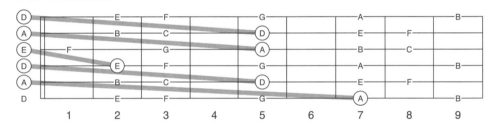

C↓・C↑・D・G・A↓・D↓

　　此為 Michael Hedges 在他的代表作「Aerial Boundaries」所用的調音法。由於第五弦要轉高到 C 音，在調音時需要點勇氣。調音時是將第一、二弦降一個全音、第五弦升三個半音、第六弦降兩個全音。

● 弦的音程間隔

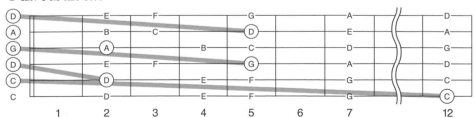

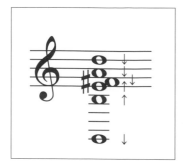

樂曲例：

「**The Happy Couple**」Michael Hedges
（收錄於『Breakfast in the Field』）

G↓・B↑・E↑・F#↓・A↓・D↓

此為 Michael Hedges 在「The Happy Couple」所用的調音法。將第六弦降至 G 音，做出讓人不覺得是吉他聲響的超低音。

●弦的音程間隔

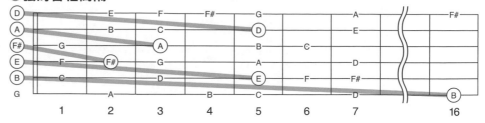

D↓・A・D・G・C↑・C↓

這也是 Michael Hedges 所使用的調音法，調音時將第一、二弦給調到相同的音高。Hedges 還有像是 C↓・G↓・D・G・G↓・G↓ 這樣多條弦皆為同音的調音法。他說自己是基於現代音樂的作曲家阿諾‧荀白克（Arnold Schönberg）所提出的「音色曲調（klangfarbenmelodie）」，來構思出這些調音法的。

樂曲例：

「**Ritual Dance**」Michael Hedges
（收錄於『Taproot』）

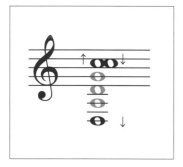

●弦的音程間隔

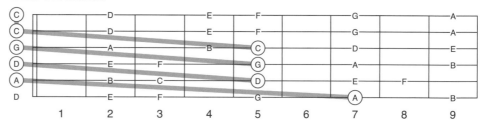

　　乍看之下好像跟標準調音一樣，但第三～六弦其實比原本的音還高了一個八度音程。調音時並不是像平常那樣直接轉旋鈕（弦會斷掉），而是將第三～六弦換成十二弦吉他所用的較細弦，或是第三弦換成細的第一弦（Extra Light Gauge 或電吉他用的弦）、第四弦換成一般的第一弦（Light Gauge）、第五弦換成一般的第二弦、第六弦換成一般的第三弦去調音。當然，這個調音法的和弦指型就跟標準調音是一樣的。

　　在 CD 裡頭，筆者刻意用不同條弦去彈奏同個音，強調聲響的共鳴。所以在彈奏時，也幾乎不做任何消音。另外筆者是用 Light Gauge 的第一～四弦去換掉原本的第三～六弦，之後將全弦降一個全音（DGCFAD），最後再將移調夾夾在第 2 格。

樂曲例：「Happiness」押尾光太郎（收錄於『Eternal Chain』）

● 弦的音程間隔

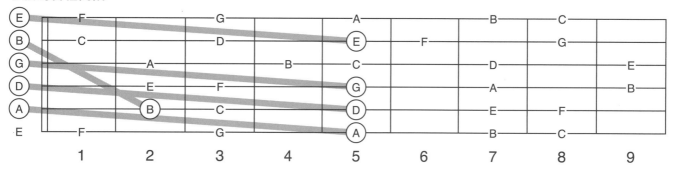

● 「古老的大鐘」前奏

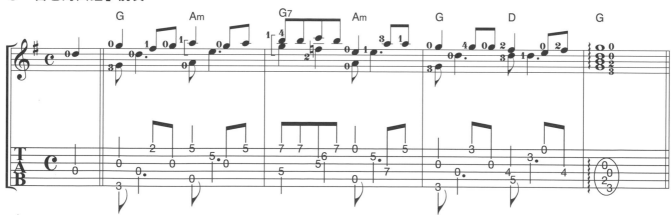

● **特殊移調夾 Partial Capo**

　這雖然不是前述所介紹的不規則調音，卻是能在演奏不規則調音時派上用場的工具。就讓筆者來介紹這個「Partial Capo」讓大家認識認識吧！看得懂英文的讀者或許已經猜到了，這個其實就是只壓住一部分弦的移調夾（P.29）（Partial：表「部分的」）。

▲ SHUBB 製的 Partial Capo。

CD disc ② 80

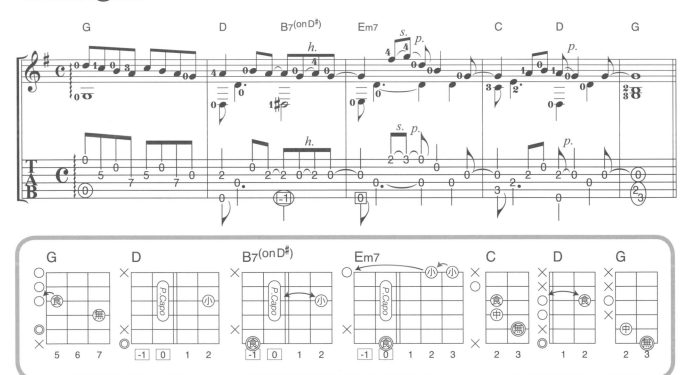

　比方說在標準調音的吉他上，像右方照片那樣夾上只壓住三條弦的移調夾，這樣在彈奏開放弦時，就會是A 和弦。在彈奏比移調夾還高的把位時，由於音的排列跟標準調音相同，運指上能比直接使用不規則調音還來得直覺許多，同時在彈奏比移調夾還低的把位時，還能彈出一般移調夾所發不出的低音域。

▲ 使用 Partial Capo 的範例。

　上方譜例是將 Partial Capo 夾在第二～四弦的第2格。如果按原本的琴格位置去寫譜，反而會讓人更一頭霧水，故筆者在此將上頭有移調夾第2格視為第0格，以 G Key 來記譜，而非 A Key。在 TAB 譜上標示沒有被Partial Capo 給夾到的弦（此處為第一、五、六弦）時，會將移調夾所在的那格視為 [0] 格，以它的位置為基準，其左側格是 [-1] 格，中間 1～4 弦的開放弦是 0。另外和弦圖表中寫著「P.Capo」、看起來像是部分封閉指型的地方，就是表示 Partial Capo 的壓弦位置。

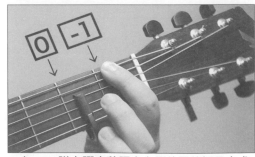

▲ 在 TAB 譜上彈奏移調夾左側位置的標示方式。

除了能只壓三條弦的 Partial Capo 之外，也有能壓五條弦（＝空掉第一弦或第六弦不壓）的 Partial Capo，或是能自由決定要壓哪條弦的 Third Hand Capo（這可能是比 Partial Capo 還古老的商品）等等。

　　在演出時會活用這些工具的吉他手們有，日本著名的有昌己μ跟 AKI，海外則是 Harvey Reid（本身有參與此種移調夾的開發）。另外還有 Trace Bundy，會組合使用多個 Partial Capo，在演奏中裝上或拆卸移調夾。

　　筆者偶爾會將 SHUBB 製的一般移調夾，當作 Partial Capo 來使用，空第一弦夾第二～六弦的第 2 格。

▲ Third Hand Capo。

▲避開第一弦去使用普通的移調夾。

2007 年 3 月 15 日，於青山 Book Center 澀谷店的室內演奏會。能被無數的書本簇擁，真是幸福。

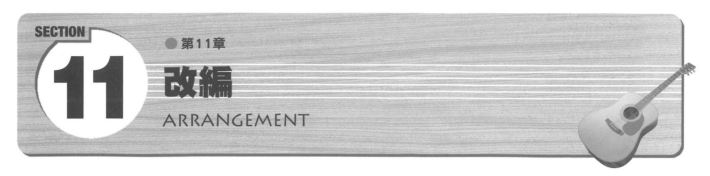

第11章
改編
ARRANGEMENT

改編樂曲有各式各樣的方式,當然不只限於獨奏吉他上才能如此。不熟稔此領域的讀者,可能會有「我想試試看,但不曉得該怎麼起手才好……」的想法,筆者將在此借「古老的大鐘」為例,向這樣的改編初學者介紹簡單明瞭的改編方法。

●試著只彈旋律

首先就從,抓出自己想改編的樂曲旋律,並用吉他去彈奏開始。起初可能會耗費不少時間,但還是要試著在指板上找到每一個音。如果有市面上有鋼琴譜、團譜或是簡譜,也能買回來參考。

讀者可以自由決定曲子要用什麼 Key(P.67),但考量之後的伴奏難易度,如果要找吉他比較好彈的 Key,那就要找 C、G、D 這幾個較少升降記號的**調號**(P.67),以小調樂曲而言,大概就是 Am、Em 了吧!伴奏上比較容易也是採用這些 Key 的優點及原因。

如果是彈「古老的大鐘」,就能先像下圖那樣只彈奏旋律的部分(譜例為前奏)。

CD disc 2 81　譜例 1:「古老的大鐘」旋律(C Key)

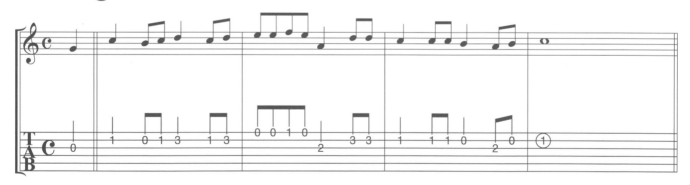

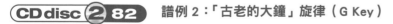

CD disc 2 82　譜例 2:「古老的大鐘」旋律(G Key)

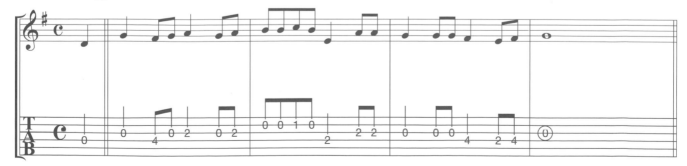

CD disc ②83 譜例3：「古老的大鐘」旋律（高一個八度音程的 G Key）

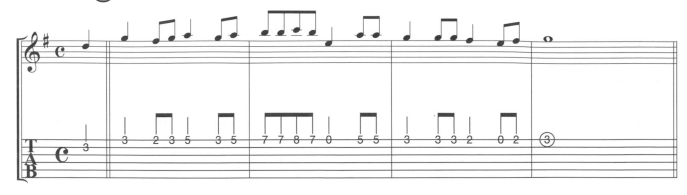

如果旋律太集中在低音弦音域，那之後就會很難加入伴奏。所以在選擇要用什麼 Key 時，最好就挑那種「能將旋律限定在第一～三弦」的為佳。比方說：前一頁的譜例2（G Key），旋律就需用到第四弦，之後要加入伴奏就不是那麼容易。另外，所選調性所需彈的和弦把位太高，將致使伴奏時需使用的封閉指型過多，建議要先避免這種情形發生，以「盡可能地將旋律收在指板的前5格內」為佳。譜例3（G Key）是將譜例2中的旋律提高一個八度音程的範例，但很明顯地，旋律的彈奏位置（把位）會太高了。如果是採前一頁的譜例1（C Key），就能讓旋律落在第一～三弦，同時彈奏的位置也在低把位，我們就先以這個 Key 繼續進行下去。

●尋找和弦

接下來，要思考伴奏的和弦，但不是要讀者馬上就開始同時彈奏旋律與伴奏，先想想看哪段旋律該配置什麼和弦吧！讀者可用一邊唱旋律，一邊刷響不同的和弦去找到合適的。如果是本身聽力就很好的人，也能直接抓下原曲的和弦。

說是這麼說，但不論是思考、尋找，還是用聽的來抓下和弦，對初學者來說都不是件易事。就如筆者在旋律項那也曾提到：「直接去找鋼琴譜或購買市面上的樂譜回來參考」，是入門編曲最為簡單的方法。

在購買尋找樂譜時，首先要看的就是譜上有沒有和弦名稱。流行音樂的樂譜大多都有，但偶爾也會看到沒寫和弦的樂譜。另外，如果有好幾種樂譜都有自己想找的曲子，那筆者建議先從適合初學者的鋼琴譜，或是自彈自唱的樂譜開始。反過來說，被改編成爵士的鋼琴譜因為有許多艱難的和弦，最好先避免。

接著，跟自己剛才彈的旋律對照一下，如果調性不同，就將譜上的和弦移調。比方說譜例4的鋼琴譜為 E♭ Key（E♭ 大調，參閱 P.67），與前一頁譜例1的旋律，也就是 C Key（C 大調）不同，就有必要將其移成 C Key。

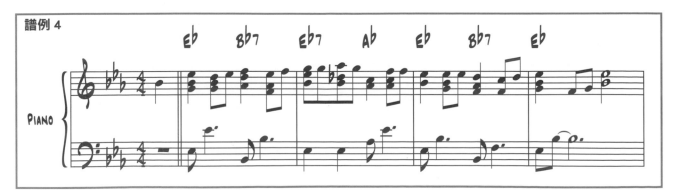

譜例4

具體的流程如下，①在指板的任意弦上找到 E♭ 音。然後②尋找同一弦上的 C 音。如果找不太到，就換條弦試試看。如此一來，就能知道 E♭ 音要移動幾格才會到 C 音。如下圖所示，要是從第二弦第 4 格 E♭ 音開始找起，就能看到在它（E♭）之前 3 格的第二弦第 1 格為 C 音。之後再將上述這個「下降 3 格」的概念，套用到其他和弦去做移調的動作。

　　順帶一提，第五弦上也有 E♭ 音，以那個位置為基準去找 C 音也 OK（移調所需的移動距離，不論用哪條弦找答案都一樣）。第四弦第 1 格雖然也是 E♭ 音，但從那再「往下尋找 C 音」的話，C 音位置就會低於第 0 格（開放弦），找起來不是那麼容易，就換其他弦試試看吧！另外，雖然從 E♭ 音往上移動 9 格也能找到 C 音，但往下推算的距離較近，所以就以下降的方式繼續進行。

　　再來將上面求出的移動距離，套進譜例 4 上的其他和弦，改掉和弦名稱的英文（音名）。換言之，就是讓其他和弦位置（或把位）也同樣下降 3 格的意思。比方說最先出現的和弦為 E♭，將和弦名稱上的 E♭ 給下降 3 格以後，就會變成 C 音，以整個和弦而言也會變成 C 和弦。下個 B♭7 和弦，由於 B♭ 在第三弦第 3 格，下降 3 格以後就會是第三弦第 0 格 G 音，因此和弦也變為 G7。E♭7 的變換方式與 E♭ 無異，能直接得出 C7。至於 A♭，由於 A♭ 音在第一弦第 4 格，下降 3 格以後就是第一弦第 1 格的 F 音，故和弦為 F。

　　就算遇到更複雜的和弦或是 **On Chord**（P.88），移調的思路也相同。舉 E♭7(9, #11) 為例，如果看到這種和弦，就按上述的方式（下降 3 格），將其換成 C7(9, #11)。如果是 E♭7(onB♭)，那就是把 E♭ 跟 B♭ 都下降 3 格，變成 C7(onG)。換言之，移調就只是將和弦名稱裡的大寫英文給換掉，其餘的內容（和弦組成）皆保持不變。

移調的程序

① 在指板上找到最初要移的音（例：E♭ 音）。
② 在同一弦上找到移調的目標音（例：C 音）。
③ 看好要移動幾格才會求得②（例：下降 3 格）。
④ 套入其他的和弦，開始移調（例：A♯ 下降 3 格變成 F）。
⑤ 除了大寫的英文字母之外，其餘的內容通通保留（例：B♭「7」變成 G「7」）。

在最初的譜例 1，寫下上述過程後求出的和弦名稱，就是下面的譜例 5。

譜例 5：試著填入和弦名稱了。

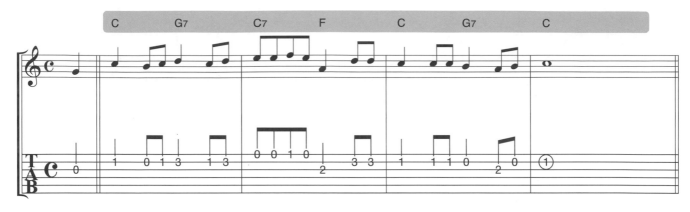

●加上低音

接下來，按照寫上的和弦，去加入 Bass 音。當和弦為 C 和 C7 時，Bass 音就是 C 音，F 的話就是 F 音。依此類推，Am 跟 E♭7⁽⁹, ♯¹¹⁾ 就是 A 音跟 E♭ 了（參閱 P.86）。將上述求出的 Bass 音，在譜上用：和弦變換以前一直維持延音的方式，加在旋律的下方。

CD disc 2 84 　**譜例 6：試著在旋律底下加入 Bass 音了。**

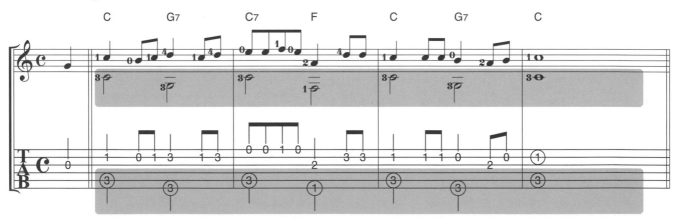

筆者雖然有寫上左手的運指記號供讀者參考，但在實際改編時，要自己去找出認為最好彈的把位。另外，如果到這一步驟已遇上怎樣都不利於彈奏的情況時，那就回到第一步，重新用別的 Key 去彈旋律吧！

●用琶音填滿樂句空隙

其實到了這裡，改編的工程可以說是竣工了。以最初的嘗試而言，有現在這樣的成果（旋律＋Bass 音）就已經很值得讚賞

譜例 7：這樣大致上的架構就算完成了。

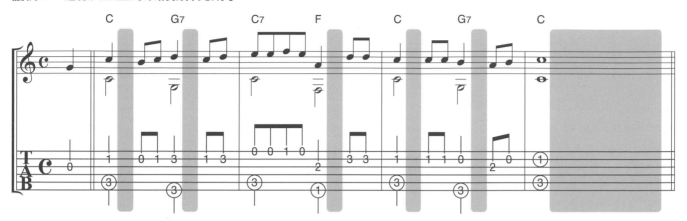

如果覺得好像有點空，那我們就來幫它補上琶音。不過，要一邊彈奏旋律一邊彈奏琶音可不是件易事，就試著只在旋律的空隙間加入琶音吧！譜例 7 的灰色部分，就是旋律的延音所產生的「空隙」部分。

CDdisc2 85　譜例 8：加入琶音填滿空隙的例子。

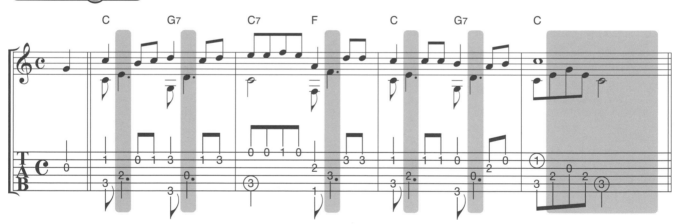

這裡所加的琶音伴奏，全都是和弦的組成音。可以的話，挑選高於 Bass 音，但又比旋律還低的中間音域為佳。就算不懂和弦的組成與理論，只要以：「能同時彈奏旋律跟 Bass 音（譜例 6）的和弦指型去壓弦，再彈奏兩者中間音域的音的概念去編」即可。比方說最初的 C 和弦，在譜例 6 上是像 1 那樣去彈奏，而包含兩者的 C 和弦壓法就如圖 2 所示，最後圖 3 灰色的部分（第四弦第 2 格的 E 音、第三弦開放弦的 G 音）就是能加進去的音。

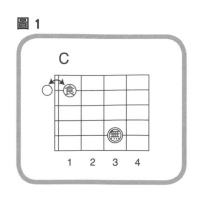

圖 1

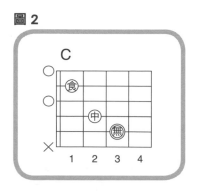

圖 2

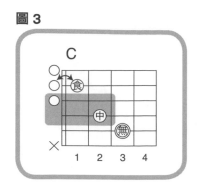

圖 3

譜例上雖然可見有些 Bass 音變成了八分音符，但這只是為了記譜上方便，在演奏時還是要繼續將 Bass 延音直到和弦變換為止（參閱 P.96）。

好了，前一頁譜例 8 的 G7 跟 C7 處，在演奏中其實沒有和弦的 7 音（第七音）在裡頭，不過這個問題可以先不去在意（因此，實際上彈的和弦其實是 G 跟 C，而不是 G7 跟 C7）。還有，雖然沒在這例子裡頭出現，在編寫如 Am 跟 Em 之類的「m」和弦時，也能先忽略「m」不管。不過，要是讀者在剛剛「加入琶音的階段」，就能按壓出 G7、Am 和弦，而非只壓它們的簡化和弦，那就據該和弦指型去加入琶音也是 OK 的。

比方說最初的 G7，在譜例 6（P.216）按圖 4 那樣去彈奏，包含旋律跟 Bass 音的 G7 壓法就會如圖 5 那般。因為這時候所壓的第一弦比旋律的音還高，不論是常見的 G 還是 G7 指型，所能加入的琶音區域都是相同的（圖 6 的灰色部分），所以可以省略不壓第一弦。另外，如果事先就知道有圖 7 那樣的 G7 和弦指型存在（G7 也有這種按法），就能將第四弦第 3 格 F 音，也就是 G7 的第七音用作琶音的內容，就能將伴奏的 G 和弦變成 G7 和弦了。

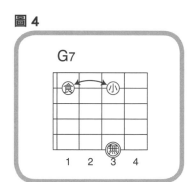

圖 4

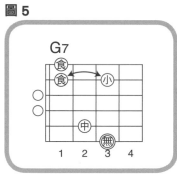

圖 5

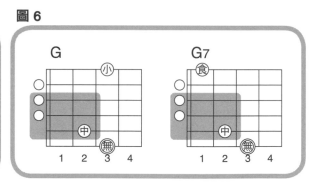

圖 6

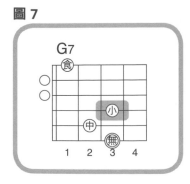

圖 7

遇上更為複雜的和弦時，處理方式也跟上面一樣。比方說 E♭7⁽⁹,♯11⁾，最基本的編寫架構就是「旋律 + Bass 音（也就是 E♭）」先行，於之後加入琶音的階段時，腦裡想著要加「E♭7⁽⁹,♯11⁾的和弦組成音」，那就會大功告成了。

12

彈彈看「古老的大鐘」吧

LET'S PLAY "GRANDFATHER'S CLOCK"

那麼最後，我們就來練習看看「古老的大鐘」吧！曲子本身的速度不快，以悠揚的琶音為伴奏編寫主體，C 會出現泛音，A2 則會出現高速琶音。筆者已經有稍微簡化一些了，即便是剛開始踏入獨奏吉他之道的讀者，也請務必挑戰看看。

「古老的大鐘」是 19 世紀的美國作曲家，Henry Clay Work（1832～1884）於 1876 年發表的歌曲。講到 1876，也是貝爾發明出電話的年份，相當於明治 9 年。Work 在滯留英國時，於下榻的旅館內看到已經不會動的古鐘，因而有了此曲的靈感，發表後於當時的美國盛極一時。在日本也因 NHK 的節目「みんなのうた」引用跟平井堅的翻唱而廣為人知。

●古老的大鐘 **Grandfather's Clock**　by HENRY CLAY WORK　**CD disc 2 12**

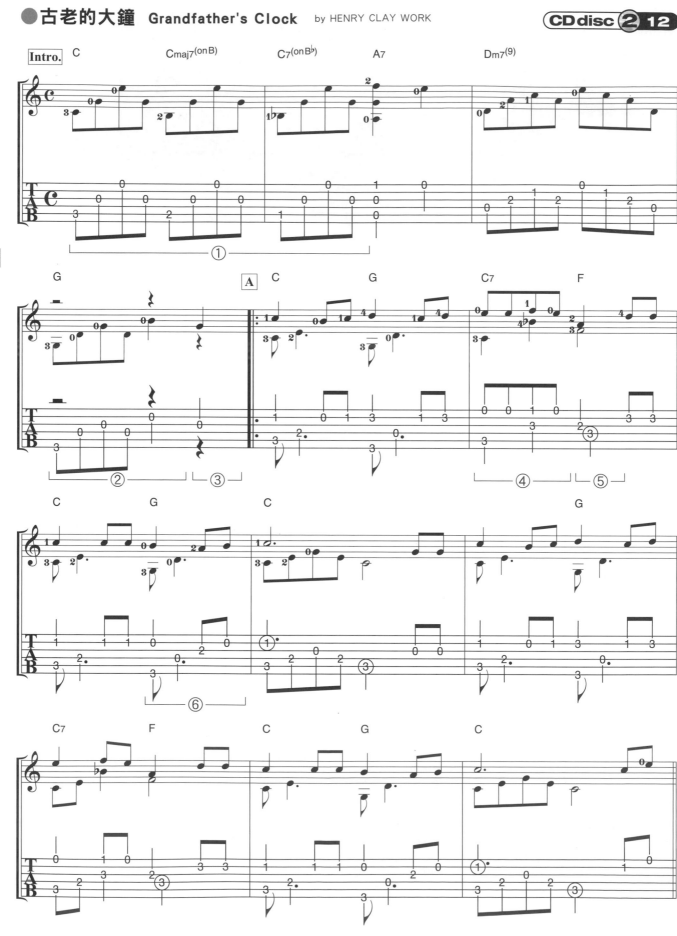

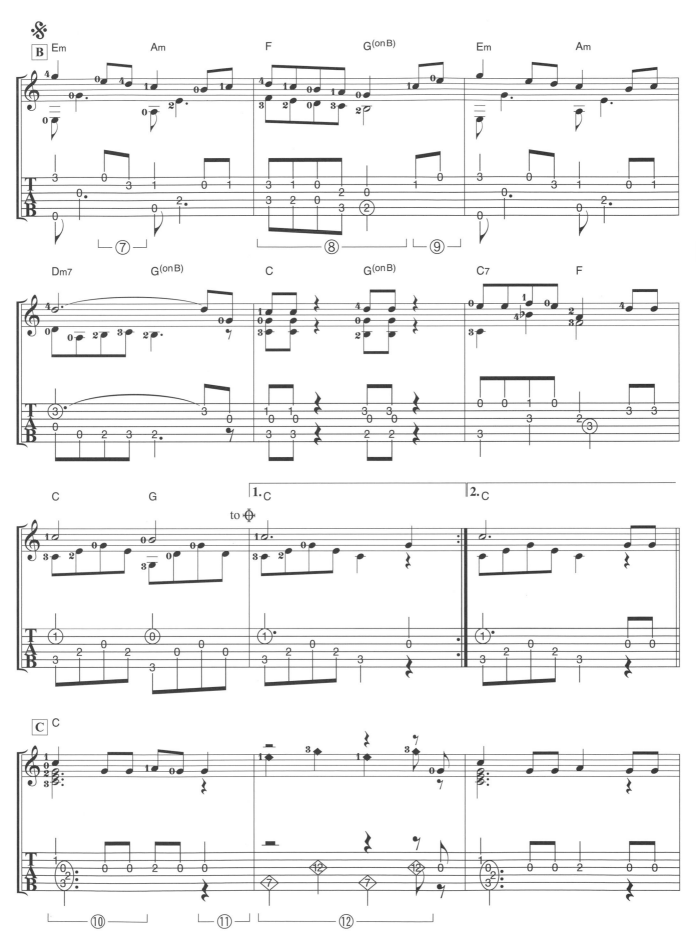

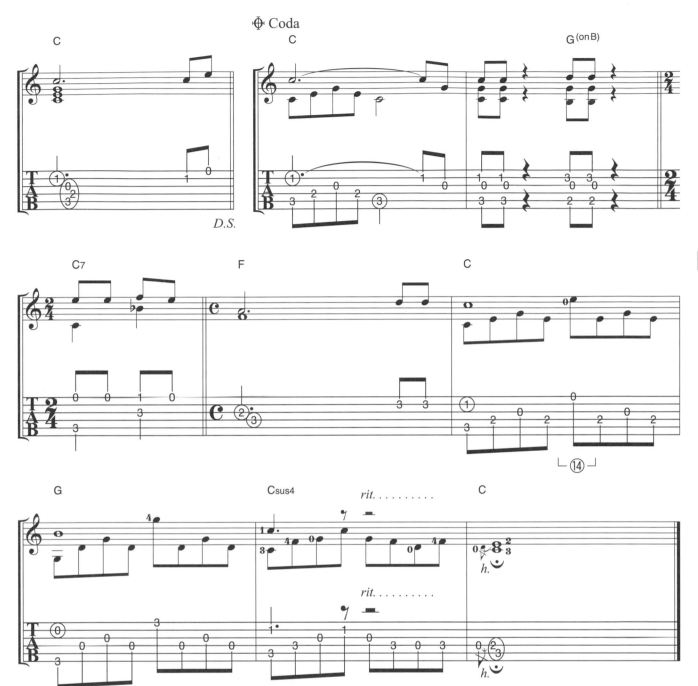

P L A Y I N G A D V I C E

① Bass 音漸次下行，左手在這裡只壓第五弦即可。

② 若行有餘力，就也用中指壓好第五弦第 2 格的 B 音吧（參閱和弦圖譜）！

③ 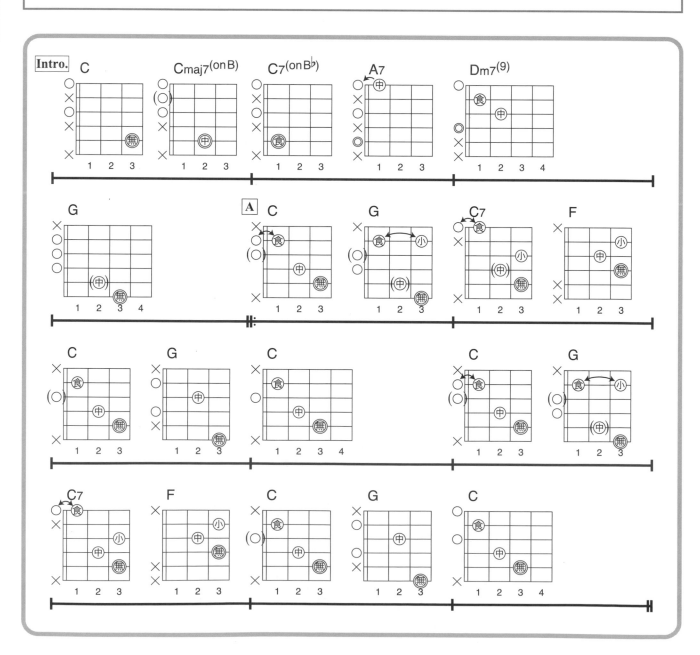 精微進階　準備彈奏第三弦開放弦的 G 音前，先將前面彈的第二弦開放弦音 B 消掉，就能讓旋律變得更為明顯。

④ C7 的壓法就如和弦圖譜上標示的指型一樣，不過一開始可以先壓要彈的第五弦第 3 格 C 音，之後再壓第三弦第 3 格的 B♭ 音，不用一次就要全部壓好。

12
古老的大鐘

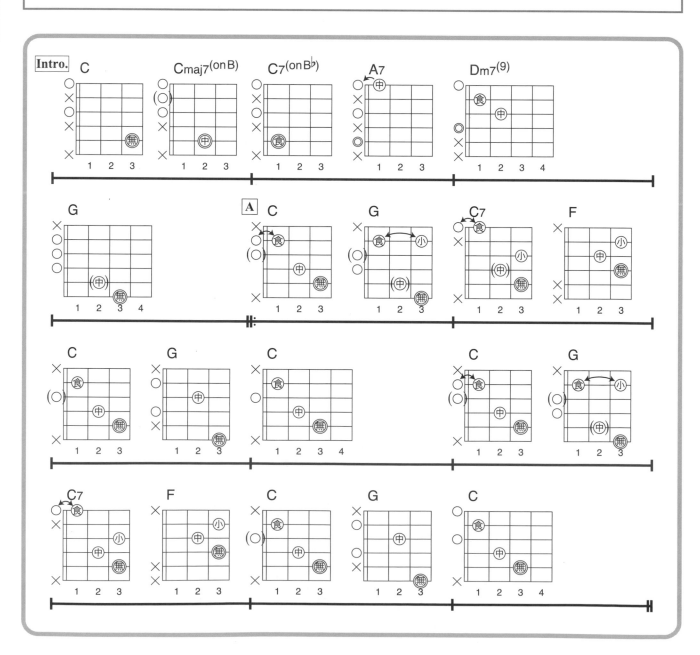

⑤ 在彈奏第三弦第 2 格的旋律 A 音前，先將前面 C7 的第一弦開放弦消掉吧！可以用右手空著的手指去觸弦消音，也能使用左手按壓第二弦第 3 格的小指指腹去消音。

⑥ 這邊的 G 和弦，雖然筆者在②是說「行有餘力再用中指去壓第五弦第 2 格的 B 音」，但因在第四拍時，需用中指去壓第三弦第 2 格的 A 音，所以不去壓第五弦也沒關係（參閱和弦圖譜）。此外，這邊不需在換和弦的當下就馬上壓好第三弦第 2 格的 A 音，在旋律進行時再去壓的話，還能兼具消掉前一音的效果，讓旋律更明顯。

⑦ 在彈奏第二弦第 3 格的 D 音前，可以的話請先消掉第一弦開放弦的 E 音。看是要使用左手無名指，或是按壓第二弦第 3 格 D 音的小指指腹去消音都可以。

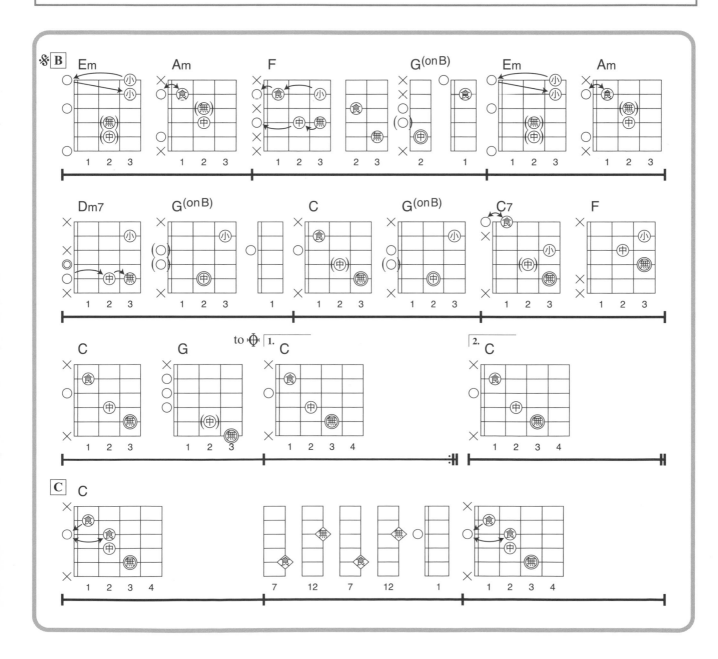

⑧ 分別利用第二弦與第四弦、第三弦與第五弦的形式去彈奏和聲。

⑨ 雖然樂譜上，是標示一邊維持 Bass 音的延音一邊彈奏旋律，但這邊讓 Bass 音中斷也無妨。

⑩ 👉 **精微進階**　在彈奏第三弦開放弦的 G 音前，先將前面彈的第二弦第 1 格的 C 音消掉吧！看是要鬆掉左手壓弦的食指，或是用右手空著的手指（像是無名指）去觸弦消音都可以。

⑪ 左手脫離小節一開始壓的 C 和弦指型，開始為後面的泛音去移動。

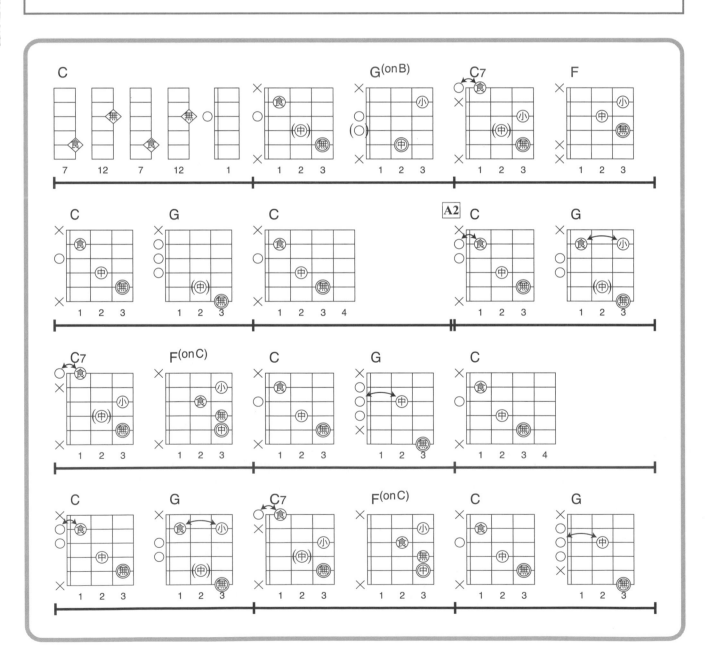

⑫ 這邊要盡量延長泛音的聲響，並避免在彈奏下個泛音前就讓前面的泛音中斷。

⑬ 在彈奏高速泛音時，一般除了拇指之外，其餘手指都會去彈相對應的弦，但這裡卻在中指（第三弦）與無名指（第一弦）的中間空了第二弦不彈。如果覺得這樣很難彈，也能像右圖所示那樣，改成彈第一～三弦與第五弦。

⑭ 這裡雖然是伴奏，可是因為音域高於旋律，在彈奏時要降低力道，以免搶了旋律的風頭。

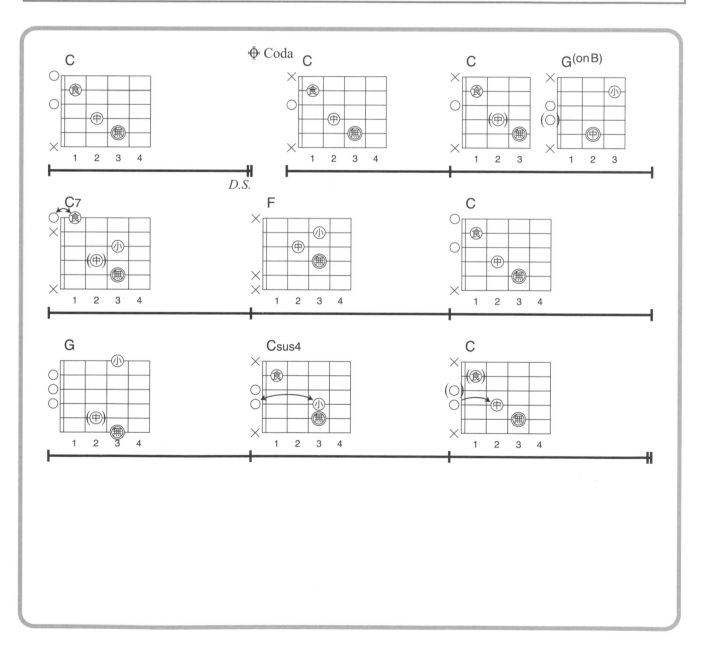

by 進藤昭人
http://acogihito.exblog.jp/

補強指甲的方法（玻璃指甲篇）

協力採訪：Nail Company Group（株）可於下列網址購得商品
http://www.nail-company.com
聯絡電話：（美甲沙龍）011-219-0388（商品）011-241-4485

筆者常到全國各地的樂器行舉辦吉他講座（就像是吉他教室的出差版），也常被問到自己是用什麼方法來補強指甲的。筆者雖然有在使用 P.27 介紹的 Calgel，但基本上還是得到美甲沙龍院去請人服務，如果不想出門花時間，就能考慮使用接著要介紹的玻璃指甲（Glass Nail）。說是這麼說，可筆者自己也沒有在使用玻璃指甲，於是就請筆者的學生當中，有在使用玻璃指甲的進藤來為各位吉他手們做點簡單的流程解說。目前也有許多職業吉他手相當愛用這個玻璃指甲，如押尾光太郎、中川砂人、岸部真明、谷本光等人（寫作當下為 2009 年）。

到底什麼是玻璃指甲？

玻璃指甲本來是女性用來妝點自身指甲的道具，但對吉他手而言，它有著「補強指甲」的功能，於是便漸漸在吉他手之間流傳開來。
將玻璃指甲裝（塗）在自己的指甲上，就像是把撥片黏在自己的指甲上一樣，就算劇烈撥弦也不易讓指甲變形，更不用擔心指甲會裂開。

玻璃指甲的特徵

首先，它的作法（塗裝方式）相當簡單。
以女性而言大概就是塗指甲油的感覺，一般男性的話，大概就是將油漆塗在指甲，或是將用於塑膠模型的塗料「塗」上去的感覺。而且，玻璃指甲在作業時並不會發出惱人的惡臭，噴上專用的硬化劑不到 10 秒就能固定，連等它乾的時間都不需要，作業起來非常輕鬆。

使用玻璃指甲的方式（作法、塗法）

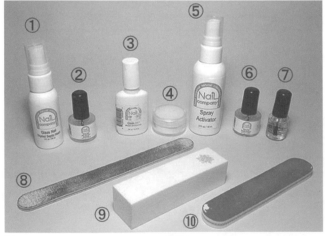

① Thymol Septic Spray（消毒液）
② Affix（去脂液）
③ Brush On Bonder（黏著劑）
④ Base Powder（補強粉底）
⑤ Spray Activator（瞬間硬化劑）
⑥ Miracle Dissolve（相當於 Lacquer 淡化液的卸甲水）
⑦ Esencia Desert Oil（保濕劑）
⑧ 磨甲棒（顆粒較粗）
⑨ 海綿拋（顆粒較細的海綿磨甲棒）
⑩ 銼刀（拋光打磨用的磨甲棒）

左下照片看起來髒兮兮的磨甲棒，就是我現在正在使用的玻璃指甲組。

①②用於事前準備，
③④⑤為施作玻璃指甲時最重要的基本三樣元件。
⑥⑦是用於補修的藥劑，
⑧⑨⑩則為各式不同的磨甲棒。

市面上雖然還有許多方便的相關工具，但就吉他手而言有這些就綽綽有餘了吧！

那麼，接下來就簡易說明一下怎麼使用這些來製作（塗）「玻璃指甲」。

事前準備

首先，將
① Thymol Septic Spray
噴上指甲進行消毒。

接著使用⑨海綿拋去打磨指甲表面，此舉能夠清除表面跟指甲的髒污，同時能在表面上製造擦痕，讓黏著劑上得更緊。

再來就是塗
② Affix（去脂液）。
蓋子有附軟刷，塗起來毫不費力。
塗完以後，指甲就會變得乾淨沒有光澤。

以上就是事前準備的內容。
一般師傅在漆油漆前，也會有打磨表面去除生鏽等等工序，做玻璃指甲的工序也是同樣的道理。而且，因為玻璃指甲會直接長時間地接觸自己的指甲，為了不讓細菌等微生物在裡頭滋長，請確實做好消毒的動作。

重頭戲終於來了！
歡迎貼黏玻璃指甲工序中最基本的三樣物品（③、
④、⑤）登場。

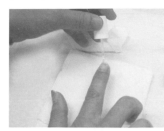

③ Brush On Bonder 的蓋子
上附有刷毛，黏著劑會直
接沾在上頭。將刷毛上
的黏著劑撥弄到適當的
量，再混合一點點④ Base
Powder 去塗在指甲上。
（→ Point 1）

兩者混合的東西就稱為「**混合液（Mixture）**」，凝固
以後就會變成「玻璃指甲」了。塗的時候並不是一次
就塗很厚（容易塗得不均勻，導致厚度不一），而是
要一層一層薄薄地塗疊上去，作業的要領就跟漆油漆
是一樣的。（→ Point 2）

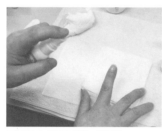

塗完以後，稍微噴點⑤
**Spray Activator（瞬間硬化
劑）**，就會馬上發生化學反
應，於 10 秒之內凝固。
請小心，如果噴太多，玻
璃指甲就會開始發熱（化
學反應過度）。

重複上述步驟，將③**Brush On Bonder** 跟④**Base Powder**
的混合液塗上手指，再噴⑤**Spray Activator** 使之凝固，
這樣就算完成「玻璃指甲」了。

「**Point 1**」
如果沾太多④ Base Powder，混合液就會變得近似固
體，成黏糊狀；只沾少量會是像黏著劑那樣的液狀。
所以，在塗裝時，建議是在接近液體的狀態下作業，
這樣比較好塗，同時也比較不會塗得不夠均勻，要
注意別沾太多粉底了！

「**Point 2**」
這裡不應將混合液塗上每根手指後，才噴⑤ Spray
Activator，而是一次完成一根手指為佳（塗→噴→
乾），如果先塗好每根手指才噴硬化劑，尚未凝固
的混合液就很容易沾到其他地方。

「**參考 1**」
反覆作業之後，③ Brush On Bonder 的刷毛容易因沾
滿④ Base Powder 的粉而固化，變得不好操作。此
時⑥ Miracle Dissolve 就會派上用場了。它的功能
就相當於稀釋油漆所用的「溶劑」，可以直接將刷
毛放入其中，好好洗淨一番。

「**參考 2**」
使用完③ Brush On Bonder（黏著劑）之後，如果直
接將蓋子蓋上，日後就容易發生黏住而難以轉開的
情況。作業完成時，最好趁它還沒乾掉以前，用濕
紙巾等等擦掉上頭的黏著劑。要是已經快乾了，就
用⑥ Miracle Dissolve（稀釋液），將蓋子上頭的黏
著劑擦掉，之後再於蓋口周圍塗上⑦ Esencia Desert
Oil（保濕劑），這樣就不會黏住了。

塗好以後如果沒有將表面
磨平，就容易有凹凸不整
的情況。可以先用⑧**磨甲
棒**（顆粒較粗）修整形狀，
再用⑨**海綿拋**（顆粒較細
的海綿磨甲棒）磨平。
最後再使用⑩**銼刀**修整，
就能讓指甲表面看起來光
澤亮麗。

玻璃指甲的音質

這樣做出來的「玻璃指
甲」，究竟是怎樣的材質，
彈奏的聲音聽起來又如
何呢？
如果用吉他的撥片來形
容，這個材質就相當於鱉
甲一般堅硬（音質本身較
Calgel 硬）。

指甲撥弦時會「喀嘰」一聲，聲音聽起來明亮又很突
出。不過音質也會因為塗裝的形狀、厚度跟長度等因
素而有不小的差異，請自己研究看看怎樣的狀態比較
適合自身的演奏。
此外，也有吉他手會鑽研是要塗滿整片指甲，還是只
塗尖端的部分。

照護與補修

只要指甲一長，「玻璃指
甲」當然也會跟著指甲一
起向前移動。
平常只要用磨甲棒稍微修
一下即可，但劇烈彈奏時
還是有可能剝落或浮起來。
此時可以用磨甲棒將浮

起來的地方磨掉（先塗上⑥ Miracle Dissolve 作業起
來會比較好磨），並在磨掉的地方塗上③ Brush On
Bonder，或是它跟④ Base Powder 的混合液去補修
（因為 10 秒就會凝固，所以，即便在現場演奏的中途
也能補修）。

此外，如果想重做指甲，不須將舊的整個剝除，只要
將浮起來的部分磨掉，之後就按平時的作業流程，留
下一點玻璃指甲，直接再從「事前準備」這工序開始
作業塗上即可。

之後如果想將它完全剝除，就將⑥ Miracle Dissolve
倒進杯子之類的容器，讓指甲表面泡進裡頭約 5 ～ 10
分鐘，就能取下玻璃指甲了。

最後，或許部分讀者會有「玻璃指甲一直裝在手上沒
問題嗎？」、「指甲的表面難道不用呼吸嗎？」等等
的疑慮，不過其實不用擔心，指甲是不會呼吸的，就
算一直反覆在上頭塗玻璃指甲，沒取下也不會對身體
產生影響。

關於吉他的練習

筆者在舉行吉他講座時，常會收到「（想進步的話，）該怎麼練習才好呢？」等等的疑問，這裡就來介紹一下筆者通常是怎麼回答的。

●先放慢速度去彈奏

相信多數人一開始都想彈得跟曲子的原始速度一樣，但在這樣的彈奏過程中，其實很難知道自己究竟有沒有彈好歌曲。因此，筆者建議起初先放慢速度，按自己的步調慢慢去練習。甚至慢到自己心想「放這麼慢沒問題嗎？」也都 OK。等確實彈得好之後，再漸漸提高速度吧！

●錄下自己的演奏

試著錄下自己的演奏，仔細端詳一番吧！不需一次錄完整首曲子，可以只錄 A 主歌、B 橋段，或是這一頁（樂譜）等等，挑個有完整段落的部分即可。此外，即便錄音的音質不佳，（只要能讓自己判別演奏的好壞）就沒問題，使用手機的錄音功能就綽綽有餘了。透過這樣的方式，就能冷靜且客觀地審視自己的演奏。

●將吉他放在自己隨手能拿起來彈的地方

筆者在 P.26 也有提及，如果平常就將吉他收在盒子裡，當覺得「想彈琴！」時，就會沒辦法馬上彈到琴。因此，建議讀者平常就將吉他置於吉他架上，讓自己隨時能想彈就拿起暢彈一番吧！

●訓練自己在別人面前彈奏

「有沒有什麼不會怯場的方法？」這樣的問題也很常出現，筆者認為「習慣」與否是非常重要的。先在家人或是朋友面前，然後再增加自己在別人面前彈奏的機會吧！一開始可能會因為緊張，而彈得比練習時還要落漆，但反覆幾次後就會慢慢習慣了。

●分析自己的個性

追根究柢，最好的練習方式就是找到「適合自己的練習」。如果是不喜歡長時間去彈奏吉他的人，那就每天一點一點地碰碰琴；行事嚴謹的人，也許能嚴格規定自己練習的時間跟小節數；喜歡彈奏練習樂句（參閱 P.231）的人，就每次都先用練習樂句開始暖手，才開始彈奏歌曲……等等，方法不勝枚舉。

……不管是哪樣，筆者認為能一邊享受彈琴的樂趣一邊練琴的方式，就是最棒的！請各位讀者在彈吉他時，也要學著去享受這樣的練習過程哦！

練習樂句（Exercise）

　　筆者將在這介紹運指的練習，也就是所謂的練習樂句。有結合左手的音階練習跟右手的撥弦練習的譜例（練習樂句 #1 ～ #14），以及消音的練習（練習樂句 #15 ～ #24）。

▶練習樂句 #1～#10

　　基本上筆者不喜歡那些機械式的練習（其實這是非常不好的示範…），所以至今為止沒什麼特別的運指練習。因此，這裡就請我的學生，三木雄生來幫忙做用於練習音階（爬格子）的譜例。三木是我在 Pan School of Music 的學生，他也在 TAB Guitar School 師事打田十紀夫。

> 　　如果想像獨奏吉他那樣，在一把吉他上同時呈現 Bass Line 跟旋律線，那就有必要將彈奏 Bass 的大拇指，跟彈奏旋律的食指、中指、無名指給分開去獨立運作。筆者希望能將自己在學校（Pan School of Music）學到的音階做個連結，一邊保持固定的 Bass 節奏，一邊彈奏音階的旋律，而音階當然不會只是單純地上升或下降，筆者認為按複雜的順序去上下行，練習的成效會更明顯，於是便構思了這次的練習。
>
> 　　這些雖然不比練習曲子時還來得有趣……但是，走過這些練習的筆者，認為音階練習在學習吉他上的音名配置是非常有效的。起初請先放慢速度，並搭配節拍器去練習。另外，去思考不同的運指也會是非常好的學習。（三木雄生）

　　三木從打田十紀夫的『Coconut Crash 樂譜集』的書末練習，以及自己在音樂學校的音階練習汲取靈感，製作了這次的練習譜例，最後筆者再稍微加工之後，成品就是下一頁開始的練習樂句 # 1 ～ # 10。

　　請讀者試著跟 CD 一起練習，有節拍器的人就開著節拍器練習吧！CD 的 Tempo 全部統一是 ♩=60。此外，筆者在 CD 的練習樂句中，將 Click 的聲音代替節拍器放在右聲道了，如果只播放左聲道，就能只聽吉他的聲音。如果手邊沒有節拍器，筆者也將 CD 裡頭錄了能代替節拍器來用的音源，有需要的話就活用它吧（參閱 P.256）。

打田十紀夫／
Coconut Crash 樂譜集
（TAB Guitar School 刊）

　　要是覺得太快太難，就試著降低節拍器的速度吧！此外，如果將節拍器的拍點從原本的四分音符改成八分音符，或是將速度倍增（以 ♩=60 而言，就是兩倍 ♩=120），每響一次節拍就練習去彈一個八分音符，應該會更容易抓到曲子的節拍才是（請注意這不是要讀者去加速演奏的速度）。

●左手

　　左手除了運指記號（像是五線譜上方的數字，跟TAB譜下方的「食」、「中」等等，都是一樣的意思）之外，筆者還在樂譜的最下方標示了左手彈奏的位置。比方說練習樂句 #1 第一小節的下方圖示，就是表示食指落在第 6 格、中指為第 7 格、無名指為第 8 格、小指為第 9 格，之後再按序 1 格 1 格地去移動左手。並且，在（符號）圍起來的地方（一整個小節），左手本身的彈奏位置都不變（食指一直停在第 6 格）。

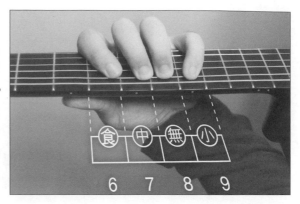

　　順帶一提，在下個 ⌐⌐ （第二小節），左手要移動，讓食指走到第 8 格。然後在下一個（第二小節第四拍的反拍），食指要移動到第 9 格。

　　當然，就算彈奏的位置跟運指跟樂譜不同，也能奏出同樣的聲響，習慣以後不妨試著去想想看自己喜歡的彈奏位置跟運指吧！

●右手

　　拇指負責去彈奏第六弦的 Bass 音，至於符桿向上的音階（旋律）部分，筆者會思考前後樂句的連結，一邊改變弦對應的指頭一邊去彈奏（請參閱 TAB 譜上的運指記號）。移動的時機就如 TAB譜上所示那樣，基本上只會在正拍做移動，反拍由於拍子容易亂掉，所以甚少設計那樣的練習。

　　比方說練習樂句 #1，由於第一小節的第一～二拍（除了拇指要彈的第六弦之外）要彈第四～五弦，故使用食指去彈第五弦，中指去彈第四弦。接著的第三～四拍，由於不會再彈到第五弦，加上最後的音是落在第四弦，這邊就將運指錯開一條弦，用食指去彈第四弦，中指去彈第三弦。接下來的第二小節第一～二拍也是保持一樣的運指。順帶一提，遇上一直彈奏同一弦的地方，也是一直使用同一根手指。到了第三～四拍，由於不會再彈到第四弦，加上最後的音是落在第二弦，就將運指錯開一條弦，用食指去彈第三弦，中指去彈第二弦。到了這裡之後，就會回到筆者的基本運指位置（第一弦：無名指、第二弦：中指、第三弦：食指，參閱 P.39），之後就不需再移動，直接彈到第四小節結束。

　　第五小節一直到第六小節第二拍都是按這個基本運指去彈奏。到了第三～四拍，由於不會再彈到第二弦，加上最後的音是落在第四弦，就將運指錯開一條弦，用食指去彈第四弦，中指去彈第三弦。第七小節第一～二拍的運指也相同。到了第三～四拍，由於不會再彈到第三弦，加上最後的音是落在第五弦，就將運指錯開一條弦，用食指去彈第五弦，中指去彈第四弦。接著就一直彈到最後。

　　但上述的運指，終究只是筆者自己覺得好彈的方式，為眾多彈法的其中一種罷了。其他還有像是經常交替食指跟中指去彈奏的方式等等，讀者可以自由將運指改成自己覺得好彈的方式。等習慣以後，再刻意用自己覺得難彈的方式（比方說換成中指、食指來交替撥弦，或是只用無名指去彈奏等等）去練習，相信這對右手而言也會是很棒的練習。

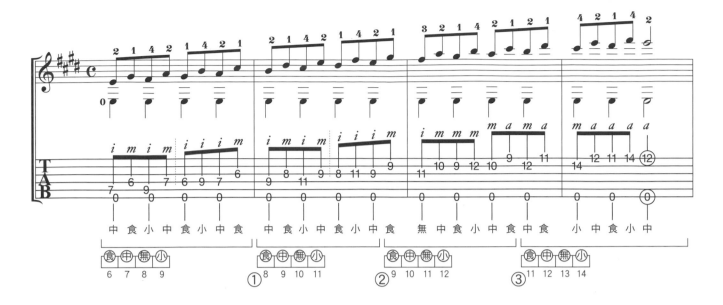

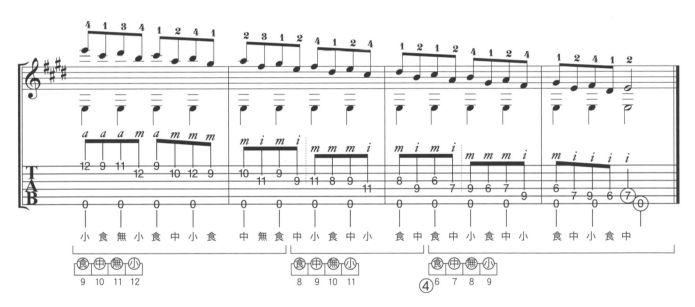

練習樂句 #1 小解說

①左手維持前面拍子的運動姿勢（中指壓第四弦第 7 格、食指壓第三弦第 6 格），右移 2 格至更高的彈奏把位。

②此處會連續彈奏同格但不同弦的音。可以用中指做出部分封閉的動作，倒向第二弦去壓弦。

③這裡也跟①相同，維持前面拍子的運動姿勢（中指壓第二弦第 10 格、食指壓第一弦第 9 格），右移 2 格至更高的彈奏把位。

④這裡也跟①一樣，維持前面拍子的運動姿勢（中指壓第三弦第 8 格、食指壓第四弦第 9 格），左移 2 格至更低的彈奏把位。

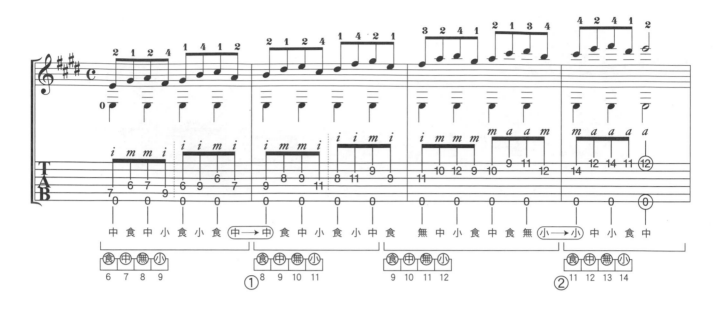

練習樂句 #2 小解說

① 左手中指的記號被圍起來加上了箭頭，這是表示移動同一指（中指），去壓連續兩個音的意思。為了避免變成滑音，在移動時要稍微放鬆（浮起）指頭，快速地做出移動。

② 這裡也跟①相同，移動同一指（小指）去壓連續的兩個音。

③ 這裡一樣，移動同一指（中指）去壓連續的兩個音。

● 練習樂句 #3 (♩=60)

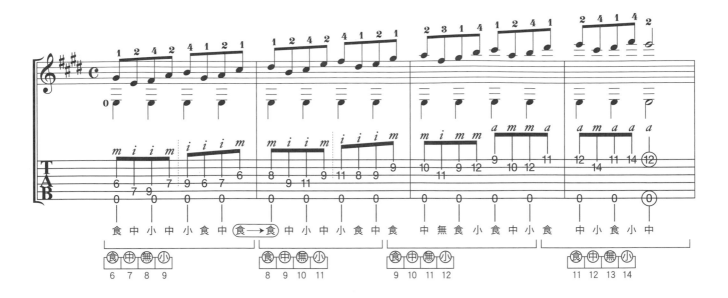

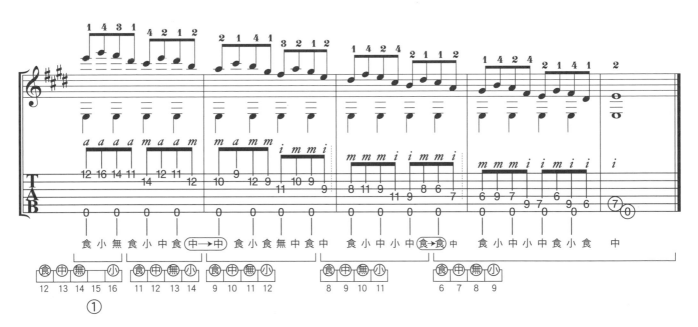

練習樂句 #3 小解說

① 至今為止的左手姿勢，都是按序一指對應到1格，但此處不同，彈奏時請多加留意（食指：第12格、小指：第16格）。

●練習樂句 #4 （♩=60）

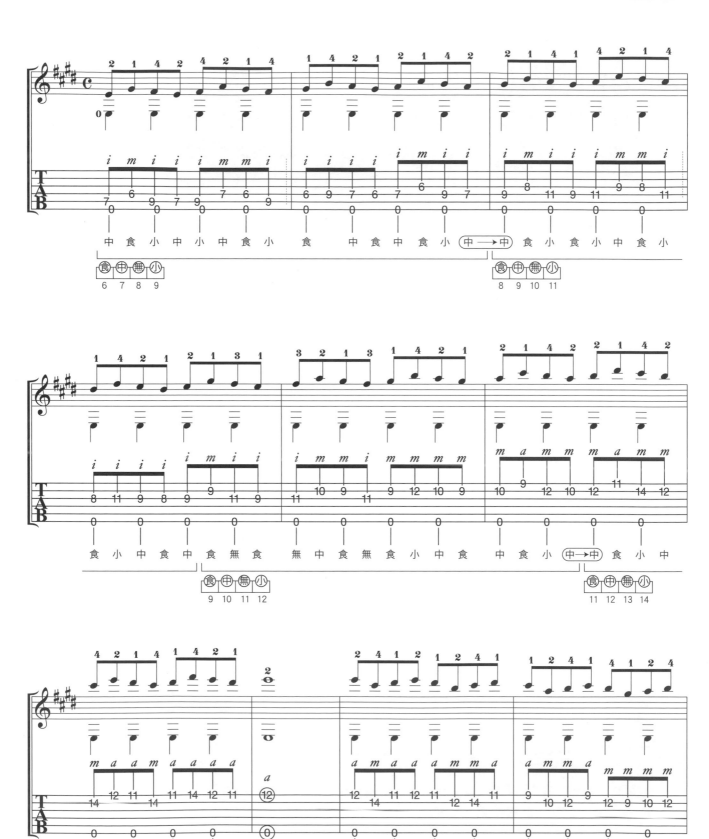

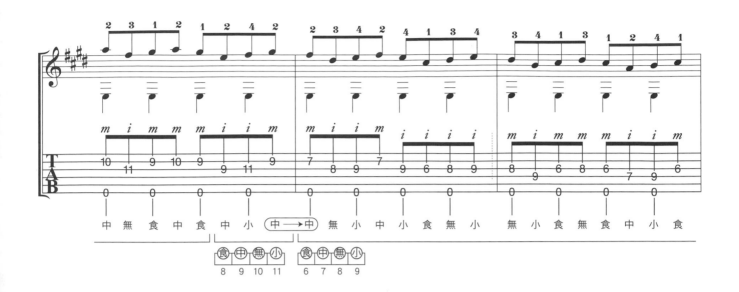

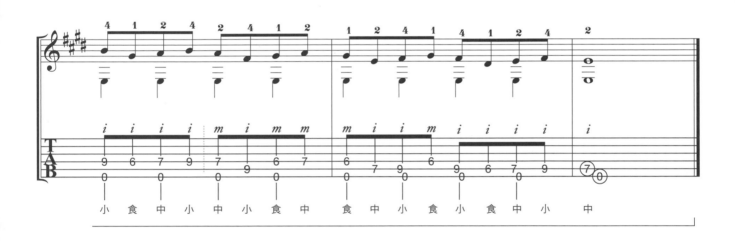

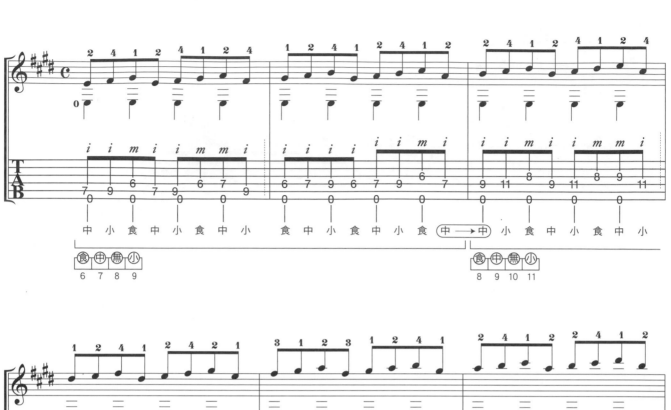

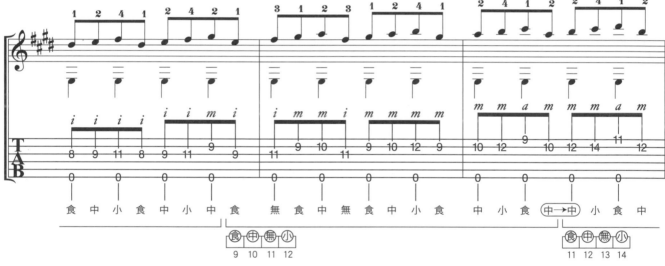

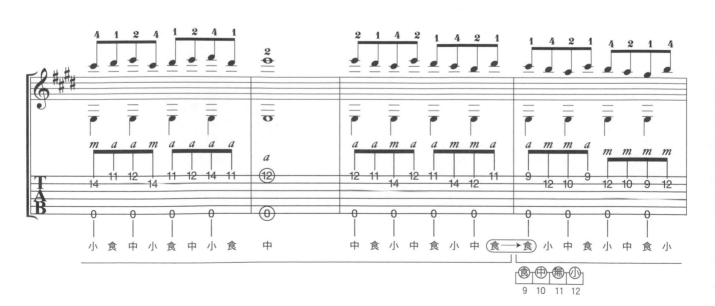

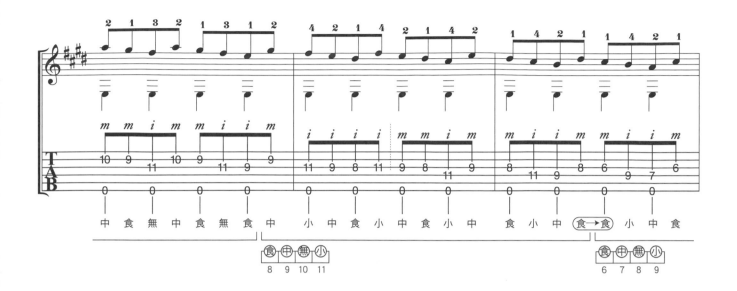

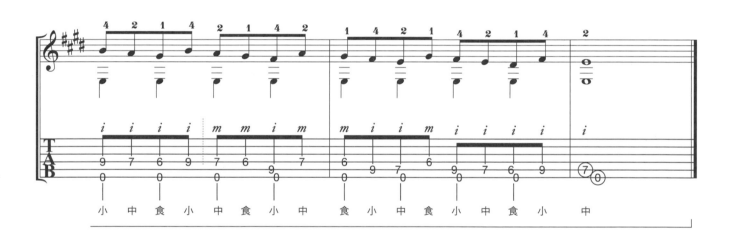

●練習樂句 #6（♩=60）

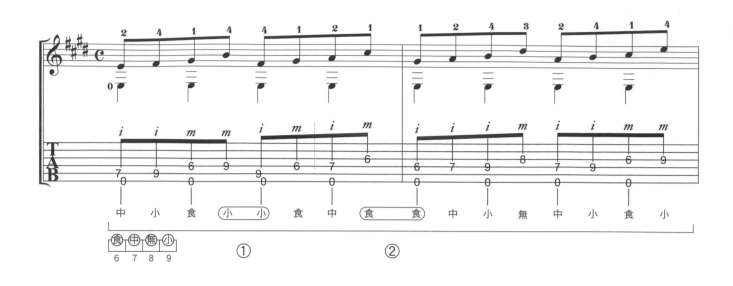

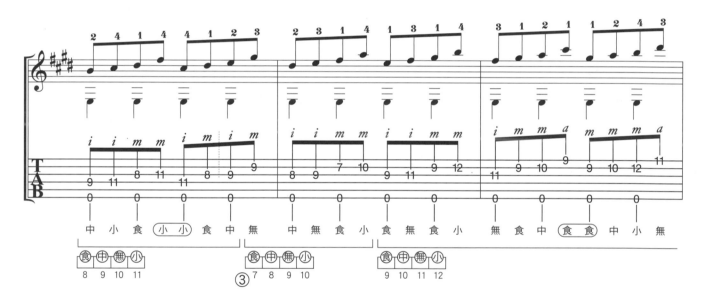

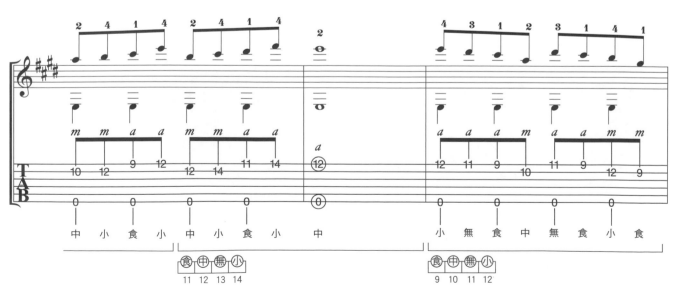

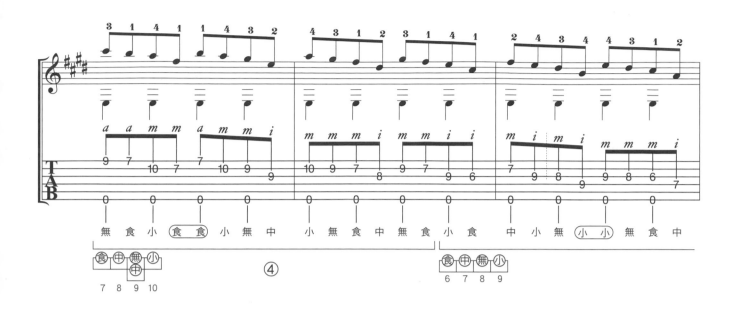

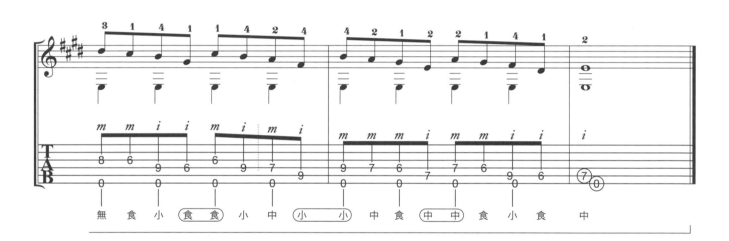

練習樂句 #6 小解說

① 左手小指的記號被圍了起來（沒有箭頭），這是表示移動同一指（小指）至不同弦，去彈奏連續的兩個音。為了避免聲音中斷沒有滿拍，要一直壓到下一拍的前一刻，再快速移動手指。

② 這裡也跟①相同，移動同一指至不同弦去壓弦。或者也能事先將食指的指頭壓在第四弦，用部分封閉的方式去壓第三弦。

③ 左手唯有在這會往低把位下行，彈奏時請小心。

④ 由於後接第 9 格的音，唯有這裡改用中指壓弦。

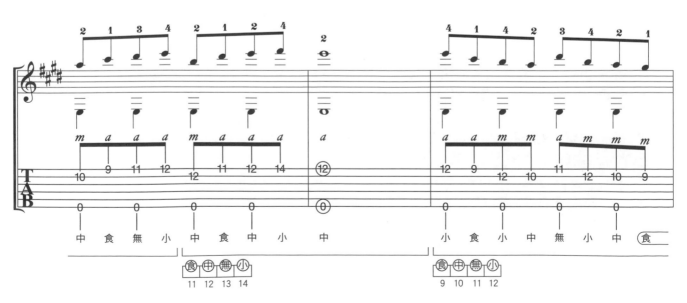

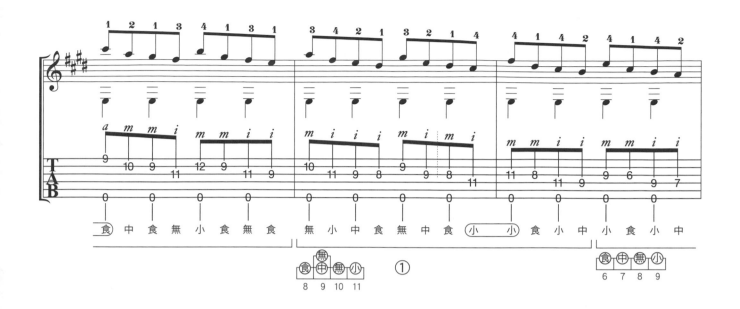

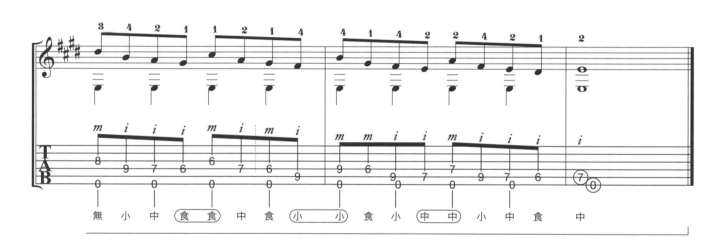

練習樂句 #7 小解說

① 由於後接第 9 格的音，唯有這裡改用無名指壓弦。

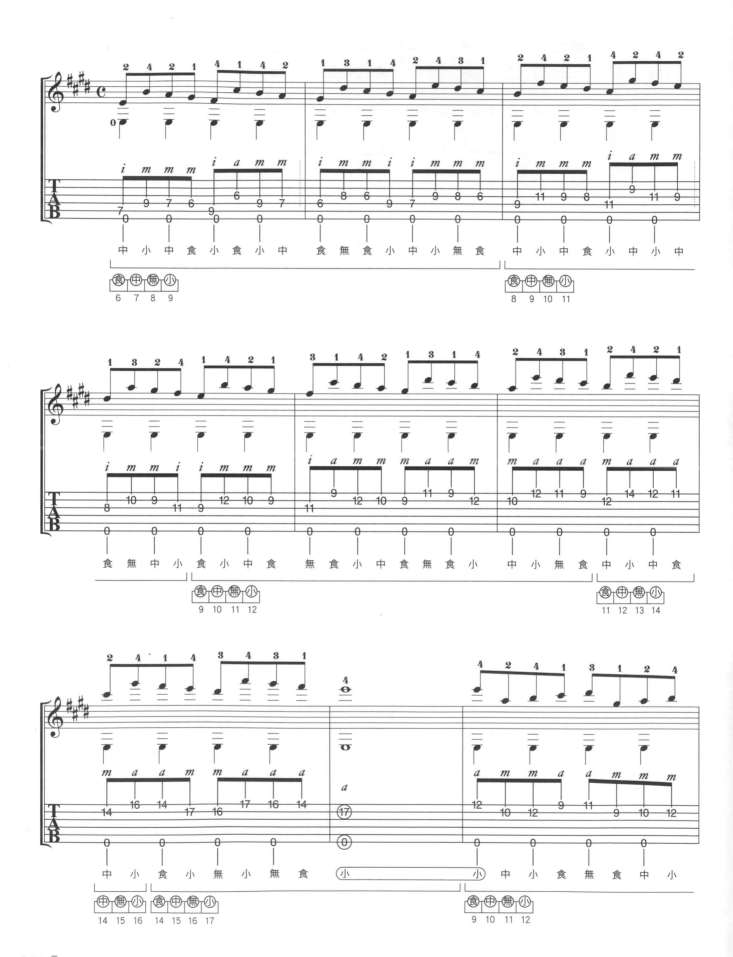

●練習樂句 #8 (♩=60)

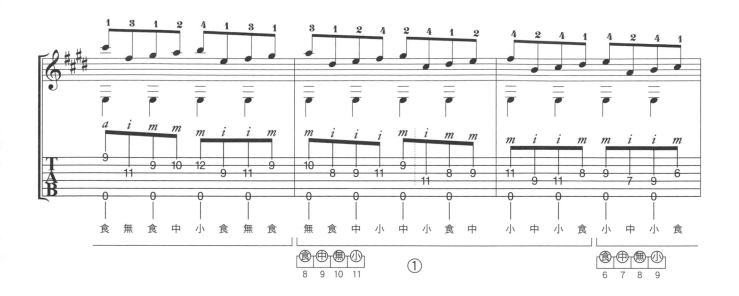

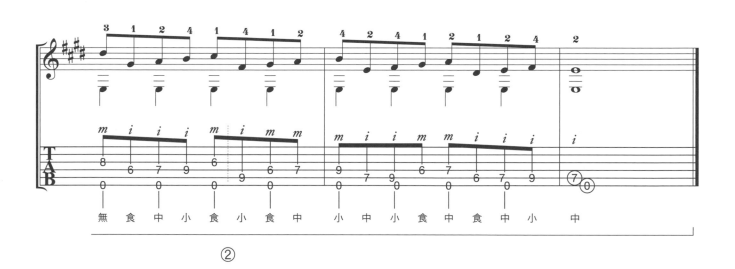

練習樂句 #8 小解說

① 只有這裡，是在反拍去改變右手的運指。

② 這裡也跟①相同，是在反拍去改變右手的運指。

●練習樂句 #9 (♩.=40)

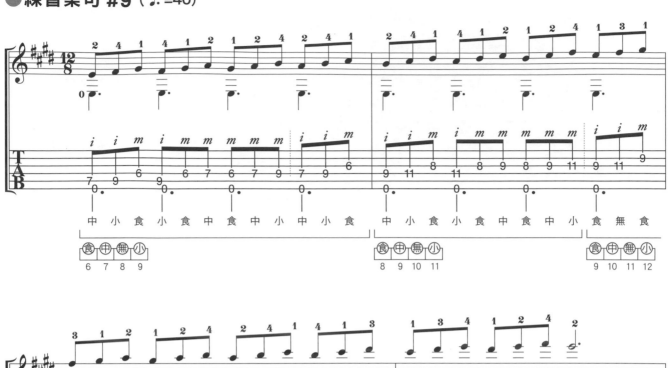

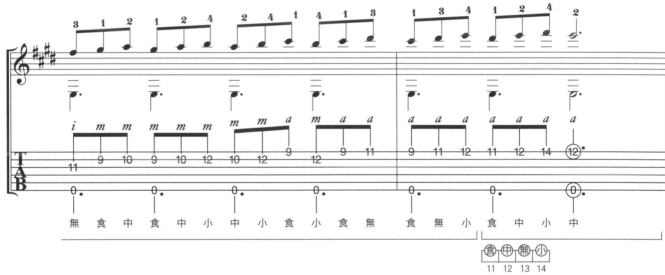

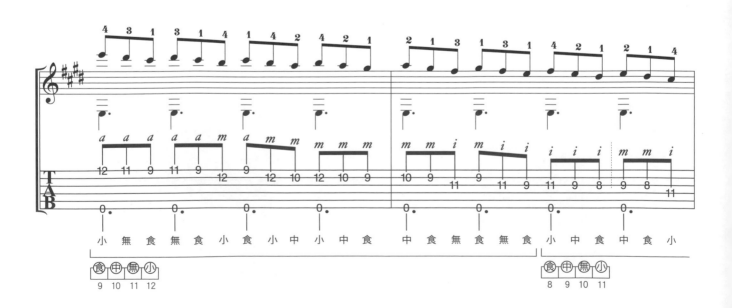

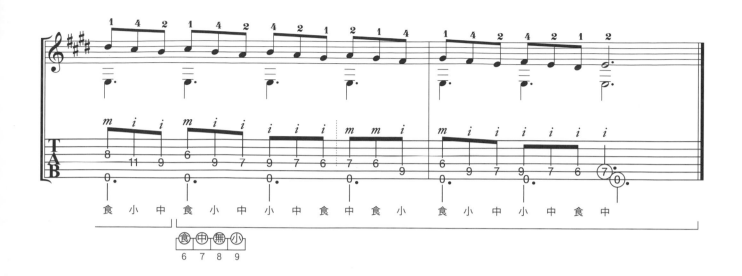

練習樂句 #9 小解說

練習樂句 #9 跟 #10，都是一個 Bass 音對上三個音階音的型式。

♩.=40 的速度，就跟 ♩=60 相同。如果是將節拍器的拍點設定成八分音符，那將 Tempo 調到 120 就 OK 了。

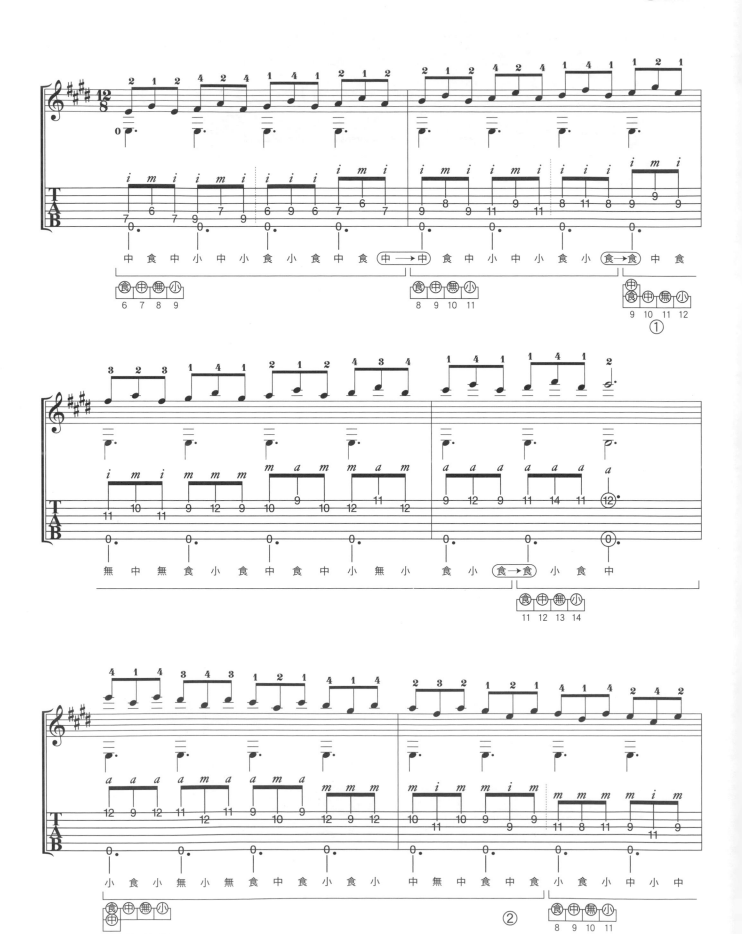

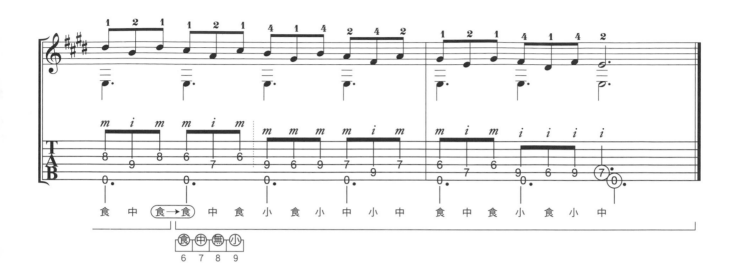

練習樂句 #10 小解說

① 由於後接第 9 格的音，這裡改用中指壓弦。

② 由於後接第 9 格的音，這裡改用中指壓弦。

以練習樂句 #1（P.233）為基礎，改變 Bass 模式的練習。雖然這邊每個練習都只有練習樂句 #1 的前半部，但後半也能以同樣的方式去彈奏。此外，試著自己去變化其他練習樂句的 Bass，相信也會是很好的練習。

● 練習樂句 # 11 (♩=60)　　CD disc 1 69

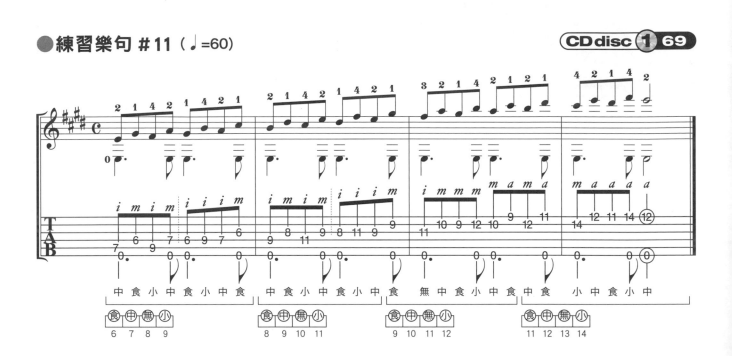

● 練習樂句 # 12 (♩=60)　　CD disc 1 70

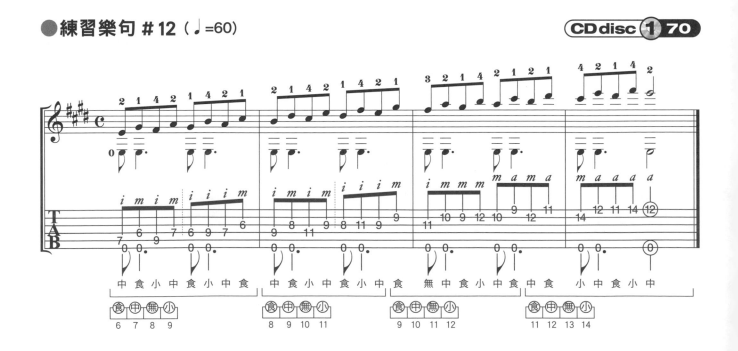

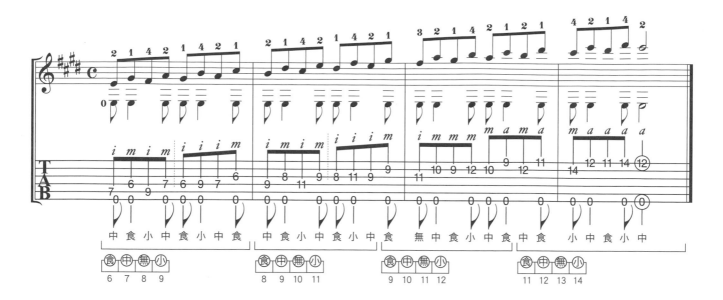

 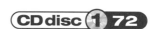

▶練習樂句 #15 ～#24

從這裡開始，就是消音的練習樂句。這些是以筆者在吉他講座上，用於解說消音的例子（練習樂句 #24）為基礎，再去另外做變化。除了練習樂句 #24 之外，都是只使用右手，不使用左手的練習。

首先，將右手拇指置於第四～六弦、食指置於第三弦、中指置於第二弦、無名指置於第一弦（**照片①**）。之後在彈奏時，只有要彈奏的那隻手指離弦，其餘指頭依舊置於弦上，避免發出多餘的雜音。順帶一提，樂譜下方的灰色區塊，是表示要將手指放在弦上保持消音狀態的意思。另外，拇指也是一直放在第四～六弦上保持消音。雖然實際在彈奏曲子時，像這樣「除了要撥弦的手指之外，其餘指頭都置於弦上」的情形非常少見，但因為是練習，筆者就刻意這樣設計了。

▲①：一開始的預備狀態。

我們就抓練習樂句 #15 的第一小節來看看吧！一開始用食指彈奏第三弦開放弦的 G 音，其餘的手指……右手拇指置於第四～六弦、中指置於第二弦、無名指置於第一弦（**照片②**）。接著是用中指彈奏第二弦開放弦的 B 音，在中指撥弦的同時，將原本離弦的食指放回第三弦（**照片③**）。再來是用無名指彈奏第一弦開放弦的 E 音，這也一樣，在無名指撥弦的同時，將原本離弦的中指放回第二弦（**照片④**）。這裡的每個動作，都是只有前一個要撥弦（想維持延音的弦）的手指是在離弦的狀態，其餘的指頭依舊是停在弦上。

▲②：撥響第三弦的瞬間，除了食指之外的指頭都要置於弦上。

要盡可能地同時執行「撥完弦的手指回到弦上」，以及「撥響下一弦」這兩個動作。如果手指回來的太快或太慢，都會導致聲音連結不順而出現雜音，彈奏時務必多加留意。筆者有將錯誤範例錄在 **CD1-Track83** 當中，請跟練習樂句 #15（**CD1-Track73**）去比較一下吧！

▲③：撥響第二弦的瞬間，除了中指之外的指頭都要置於弦上。

順帶一提，CD 的內容雖然都沒有重複撥放（只有練習樂句 #24 會重複一次），但各位在練習時，可以試著反覆播放去練習。

練習樂句 #18 ～ #24 的音符為八分音符，在連續彈奏同一弦的時候，為了顧及消音的方便，都是用同一指去撥弦。

▲④：撥響第一弦的瞬間，除了無名指之外的指頭都要置於弦上。

●練習樂句 ＃15 （♩=60）

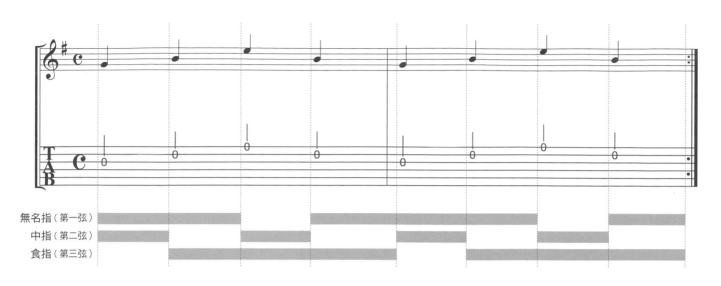

無名指（第一弦）
中指（第二弦）
食指（第三弦）

●練習樂句 ＃16 （♩=60）

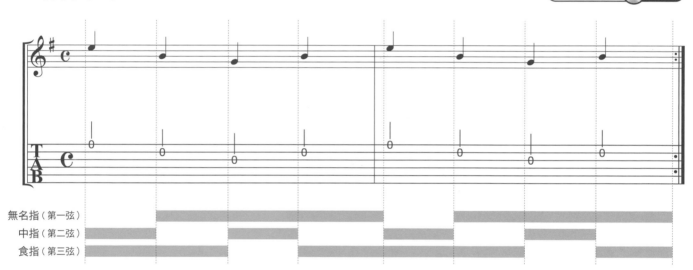

無名指（第一弦）
中指（第二弦）
食指（第三弦）

●練習樂句 ＃16 （♩=60）

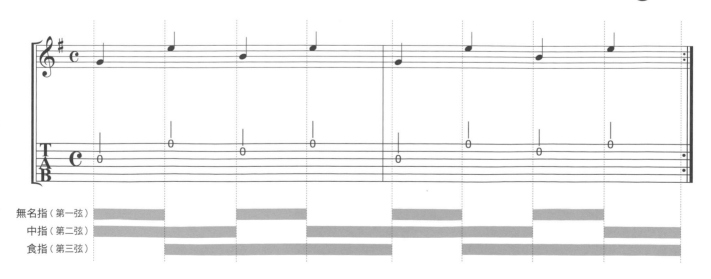

無名指（第一弦）
中指（第二弦）
食指（第三弦）

●練習樂句 #18 （♩=60）
CDdisc 1 76

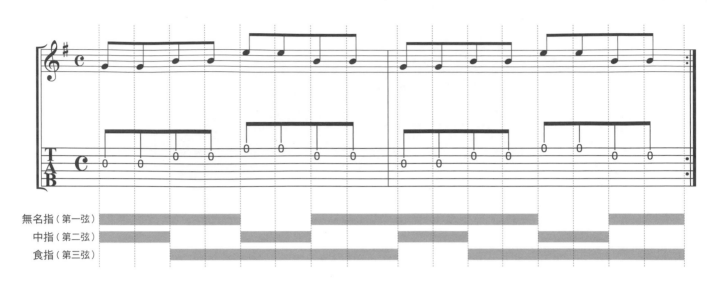

無名指（第一弦）
中指（第二弦）
食指（第三弦）

CDdisc 1 77

●練習樂句 #19 （♩=60）

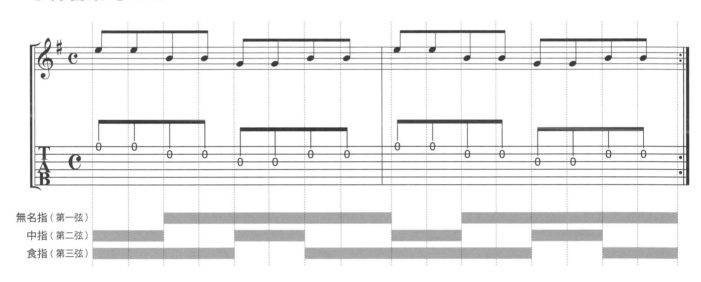

無名指（第一弦）
中指（第二弦）
食指（第三弦）

●練習樂句 #20 （♩=60）
CDdisc 1 78

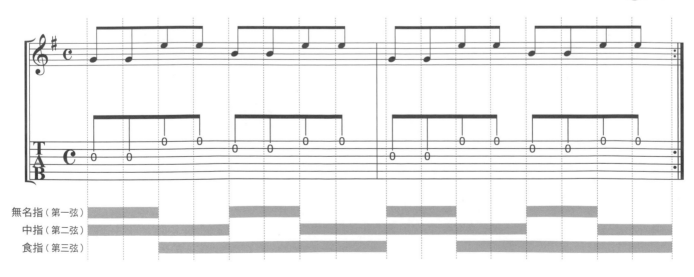

無名指（第一弦）
中指（第二弦）
食指（第三弦）

●練習樂句 #21（♩=60）

CD disc 1 79

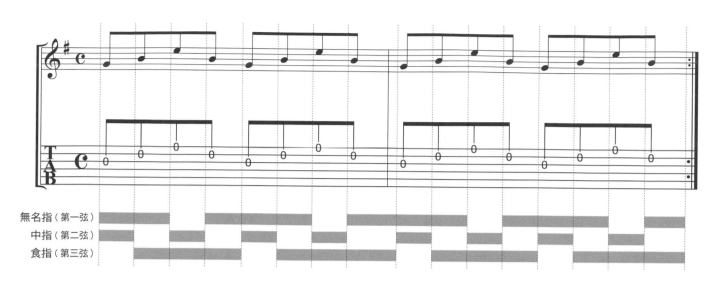

無名指（第一弦）
中指（第二弦）
食指（第三弦）

●練習樂句 #22（♩=60）

CD disc 1 80

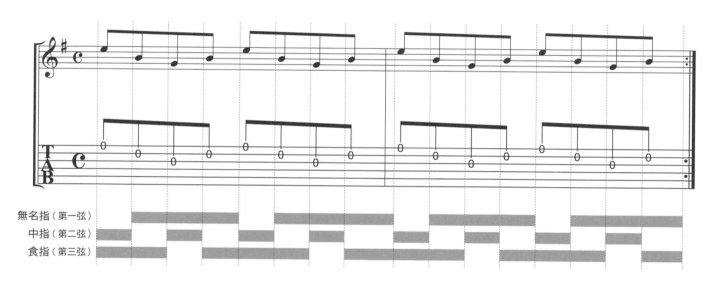

無名指（第一弦）
中指（第二弦）
食指（第三弦）

●練習樂句 #23（♩=60）

CD disc 1 81

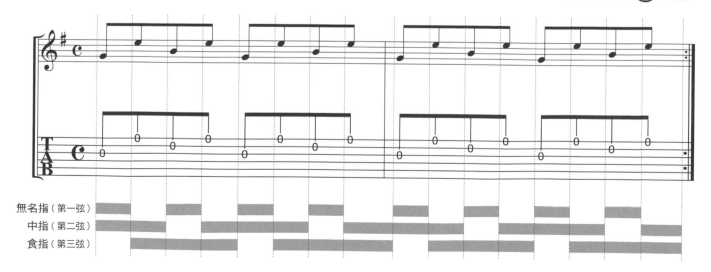

無名指（第一弦）
中指（第二弦）
食指（第三弦）

●練習樂句 #24 (♩=60)

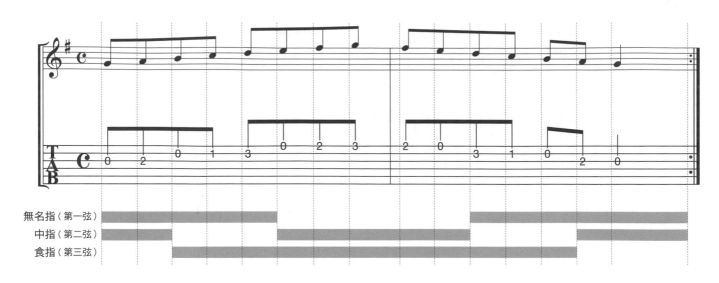

無名指（第一弦）
中指（第二弦）
食指（第三弦）

節拍器

　　在兩張 CD 的最後，筆者都錄有能來代替節拍器的 Click。所謂的 Click，就是在錄音時，用來表示曲子速度的聲響，CD 內的音色是筆者在年輕時就很喜歡的音色。

　　各個音軌的 Tempo 如下，**CD1-Track84** 為 ♩=60、**CD1-Track85** 為 ♩=55、**CD2-Track86** 為 ♩=50、**CD2-Track87** 為 ♩=45、CD2-Track88 為 ♩=40。右聲道也錄有反拍的 Click，如果只播放左聲道就會是上述的 Tempo，只播放右聲道 Tempo 就會加倍（或者想成拍點為八分音符），請在練習時多加活用。

CD1-Track84 ▶ 左聲道：♩=60　右聲道：♩=120　長度：13 分鐘
CD1-Track85 ▶ 左聲道：♩=55　右聲道：♩=110　長度：13 分鐘

CD1-Track86 ▶ 左聲道：♩=50　右聲道：♩=100　長度：11 分鐘
CD1-Track87 ▶ 左聲道：♩=45　右聲道：♩=90　長度：11 分鐘
CD1-Track88 ▶ 左聲道：♩=40　右聲道：♩=80　長度：11 分鐘

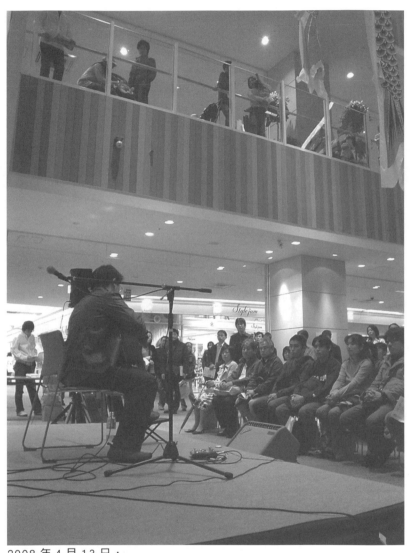

2008 年 4 月 13 日，
於橫濱 Northport Mall 的特設舞台上舉辦的小型演奏會。

★號表示錄音使用的吉他為 Morris S-121sp 南澤 Custom（P.6）。

南澤大介 ● 作者檔案

　　生於1966年12月3日，為一作、編曲家，目前以天文館的原聲帶製作為其工作重心。近年的作品有：NHK教育TV「しらべてゴー！」（作曲／2005～09）、富士TV「ブザービート」（吉他演奏／2009）等等。

　　高中時便開始拿吉他自彈自唱，之後便傾心於獨奏吉他的演奏。深受Michael Hedges、William Ackerman等人以及Windham Hill Records旗下的吉他手們所影響。1992年，參與電視劇「愛という名のもとに」原聲帶錄音（作曲：日向敏文），正式以職業吉他手的身分出道。用一把吉他演奏搖滾以及流行樂經典名曲的CD樂譜集「ソロ・ギターのしらべ」系列至今已販賣超過40萬本（現今2015年），持續以樂譜之異姿佔據書店的最佳暢銷書中。

著作

2000年	ソロ・ギターのしらべ（Rittor Music）
2001年	ソロ・ギターのしらべ 至高のスタンダード篇（Rittor Music）
2002年	南澤大介の"アニメ＆特撮"ソロ・ギター（TAB Guitar School）
2002年	ソロ・ギターのしらべ 至上のジャズ・アレンジ篇（Rittor Music）
2003年	Eleven Small Rubbishes楽譜集（BSV Music）
2003年	ソロ・ギターのしらべ 官能のスタンダード篇（Rittor Music）
2004年	ソロ・ギターのしらべ スタジオジブリ作品集（Rittor Music）
2004年	ソロ・ギターのしらべ 法悦のスタンダード篇（Rittor Music）
2006年	ソロ・ギターのしらべ 無上のクラシック・スタンダード篇（Rittor Music）
2006年	ソロ・ギターのしらべ 悦楽の映画音楽篇（Rittor Music）
2007年	ソロ・ギターのしらべ 至極のクラシック・スタンダード篇（Rittor Music）
2009年	ソロ・ギターのしらべ 天上の映画音楽篇2（Rittor Music）
2009年	はじめてのソロ・ギター入門（Dream Music Factory）
2010年	ファイナルファンタジー・ソロ・ギター・コレクションズ（Dream Music Factory）
2011年	ファイナルファンタジー・ソロ・ギター・コレクションズ vol.2（Dream Music Factory）
2011年	ソロ・ギターのしらべ 愉楽の邦楽篇（Rittor Music）
2012年	ファイナルファンタジー・ソロ・ギター・コレクションズ vol.3（Dream Music Factory）
2013年	Obedient Woods楽譜集（BSV Music）
2014年	ドラゴンクエスト／ソロ・ギター・コレクションズ（Dream Music Factory）
2014年	南澤大介 ソロ・ギターのための練習曲集（Rittor Music）
2015年	南澤大介のソロ・ギター・アレンジ入門（Shinko Music）
2015年	ジョン・レノン／ソロ・ギター・コレクションズ（Dream Music Factory）
2015年	カーペンターズ／ソロ・ギター・コレクションズ（Dream Music Factory）
2016年	ソロ・ギターのしらべ 感涙のバラード篇（Rittor Music）

DVD

2002年	ソロ・ギターのしらべ DVD版（Rittor Music）
2002年	ソロ・ギターのしらべ 至高のスタンダード篇 DVD版（Rittor Music）
2003年	ソロ・ギターのしらべ 至上のジャズ・アレンジ篇 DVD版（Rittor Music）
2004年	ソロ・ギターのしらべ 官能のスタンダード篇 DVD版（Rittor Music）
2010年	ハイテク・アコギ奏法（Rittor Music）
2014年	はじめてのソロ・ギター入門（Dream Music Factory）

Sollo Guitar Discography

Eleven Small Rubbishes
集結南澤於2002年以前的原創獨奏吉他曲，可謂是珍曲重現的一張專輯。樂譜集也正發售中。

Milestone
全曲重新錄製的原創獨奏吉他曲集。從為天文館節目所作的「雨の停留所」開始，除了南澤作、編曲的11曲（唯「Folk Solng」的作曲者為Sketch）當中，又加上已經發表的「帽ふれ」（重新錄音），全碟共13曲。樂譜（Sheet）也正發售中。

COVERS vol.1
收錄「涙そうそう」、「Close to You」、「Imagine」、「Norwegian Wood」，Beatles和Carpenters等人歌曲的翻彈版，全碟共7曲的迷你專輯。

いのり～ guitar
支援東日本大震災（2011年3月11日）受災地的CD（於網路商店的販賣所得全會捐到當地）。滿載獨奏吉他曲的迷你專輯。

Obedient Woods
收錄南澤為了天文館節目用吉他所作的「出会い」、「故への長い道」，以及將鋼琴作的戲劇原聲帶以獨奏吉他風再次重新編曲的「月」、「リトル・マーメイド」共15曲全曲重新錄音的原創獨奏吉他曲集。樂譜集也正發售中。

ドラゴンクエスト／ソロ．ギター．コレクションズ
代表日本的獨奏吉他手・南澤大介向勇者鬥惡龍的音樂世界發起挑戰。以獨奏吉他重新詮釋日本的國民RPG遊戲『勇者鬥惡龍』之名曲大碟在此登場！

樂譜製作（採譜、解說）

2006年	Panorama 樂譜集（押尾光太郎）
2007年	Blue sky 樂譜集（押尾光太郎）
2007年	Color of Life 樂譜集（押尾光太郎）
2008年	Nature Spirit 樂譜集（押尾光太郎）
2009年	Tussie mussie 樂譜集（押尾光太郎）
2009年	ギター教えタロー（押尾光太郎）
2010年	Eternal Chain 樂譜集（押尾光太郎）
2011年	Hand to Hand 樂譜集（押尾光太郎）
2013年	10th Anniversary BEST [Upper Side] 樂譜集（押尾光太郎）
2013年	10th Anniversary BEST [Ballade Side] 樂譜集（押尾光太郎）
2013年	Martin Player's Time
2013年	押尾コータローのギター弾きまくロー！（部分／押尾光太郎）
2013年	MIYAVI Slap The Beat.（部分／MIYAVI）
2014年	Reboot & Collabo. 樂譜集（押尾光太郎）
2015年	斎藤誠ソングブック Put Your Hands Together!（部分／齋藤誠）
2016年	PANDORA 樂譜集（押尾光太郎）

擔任講師

Pan School Of Music 獨奏原聲吉他科（東京／2006～2010）
MIKI Music Salon 獨奏吉他科（大阪／2008～）
千葉市文化振興財團 吉他講座「來學獨奏吉他吧!!」（千葉／2011）
千葉獨奏吉他教學（千葉／2012～）
千葉市民大學 藝術文化學科「獨奏吉他的魅力」（千葉／2012）

http://www.bsvmusic.com/
南澤大介的CD等出版物，皆有在上述網址販售。

謝詞
（無按序）

感謝爽快將豎琴吉他借給我的**安田守彥**先生，有天也希望自己能有把 my 豎琴吉他。

感謝同意我使用照片以及練習樂句之原案的 **TAB Guitar School・打田十紀夫**先生，您的「思い出の鱒釣り」至今依舊是我追求的理想樂音。

感謝幫我量身訂做 S-121sp（南澤 Custom）的**株式會社 MORIDAIRA 樂器**，這孩子這次也大顯身手了一番。

感謝幫忙拍攝小東西跟吉他的**株式會社 石橋樂器**。

感謝幫忙撰寫玻璃指甲專欄的學生・**進滕昭人**，這次的靜音吉他也是跟他借的。

感謝幫忙製作練習樂句的學生・**三木雄生**，真令人期待這位年輕的散拍吉他手未來的發展。

感謝ビリー、大阪的學生・**石田**、**Piyo**、**りつまる**問的精闢問題，令本書更加充實。

感謝將トウテツ（狗）的插畫畫得如此可愛的插畫家・**カワハラユキコ**。

感謝披荊斬棘、為後人開闢前道的先進吉他手們——**岡崎倫典先生**、**坂元昭二**先生、**佐藤正美**先生、**中川砂人**先生、**益田洋**先生；同世代的精湛吉他手們——**押尾光太郎**先生、**浜田隆史**先生，以及年輕有為的吉他手們——**小川倫生**先生、**城直樹**先生、**田中彬博**先生。

感謝我的心靈導師，**Michael Hedges**。雖然很遺憾沒辦法親手將此書獻給您，但您永遠都是我的偶像。

……最後，筆者在此由衷感謝購買此書的您。

..

南澤大介

吉他手補習班

初心者的

獨奏吉他入門
全知識

示範演奏
附 CD/MP3
X2
CD/MP3 雙格式
電腦手機皆可聽

作者／CD 演奏　南澤大介 (Daisuke Minamizawa)

插　畫　カワハラユキコ

總編輯／校訂　簡彙杰
翻譯　柯冠廷
美術　朱翊儀
行政　李珮恒

製作協力
（無按序，省略敬稱）

（日）島村樂器 株式會社
（日）YAMAHA 株式會社
（日）株式會社 山野樂器
（日）株式會社 黑澤樂器店
（日）株式會社 石橋樂器店
（日）株式會社 高峰樂器製作所
（日）中尾貿易 株式會社
（日）Nail Company Group 株式會社
（日）株式會社 FANA
（日）Leadman
（日）打田 十紀夫 TAB Guitar School
　　　（有限會社 TAB）
（日）進藤 昭人
（日）三木 雄生

發行人　簡彙杰
發行所　典絃音樂文化國際事業有限公司

電話：+886-2-2624-2316 傳真：+886-2-2809-1078
E-mail：office@overtop-music.com
網站：http://www.overtop-music.com
聯絡地址：新北市淡水區民族路 10-3 號 6 樓
登記地址：台北市金門街 1-2 號 1 樓
登記證：北市建商字第 428927 號

I S B N　9789866581748
定　價　NT $560 元
掛號郵資　NT $40 元／每本
郵政劃撥　19471814 戶名：典絃音樂文化國際事業有限公司

書籍印刷　皇城廣告印刷事業股份有限公司
出版日期　2018 年 1 月 初版

使用 CD 時的注意事項

● 此光碟為 CDMP3 播放器專用。
● 請勿將 CD 置於直射日光、高溫多濕的地方。
● 若 CD 上沾有髒汙，請用軟布擦拭。

● 如果刮傷光碟表面，很有可能會導致 CD 無法播放，請放入 CD 盒裡妥善保存。

嚴禁未經權利者的允許將光碟租賃他人，同時請勿以身試法，擅自複製、錄音、散佈 CD 的音源。

[注意] 取出 CD 的方式

請用剪刀等工具剪開封袋後取出 CD。
請小心別讓膠帶黏到 CD 的記錄面。
如果記錄面沾到黏膠，將會無法播放。

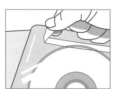

取出 CD 時，由於膠帶容易碰到記錄面，請別將膠帶撕開。
（著作權法明文禁止開封時暨開封後交換 CD 本體，請諒解。）

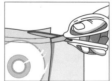

用剪刀剪開封袋後，取出 CD。要注意作業時別傷到 CD 本身。

將 CD 取出以後，請務必放進 CD 盒裡妥善保存。
如果一直重複進出書內的封袋，會容易在記錄面上留下傷痕，導致無法播放。

讀者意見回饋

若您對本書或典絃有任何建議指教，歡迎透過上方 Q.R. code 連結的線上表單回饋給我們！感謝您珍貴的建議。